한중일의
미의식

일러두기

- 그림 제목은「 」, 책·화첩 제목은『 』로 묶어 표기했습니다.
- 인명과 지명 등 외래어는 국립국어원에서 규정한 외래어 표기법을 따르는 것을 원칙으로 했습니다
 만, 중국의 경우 신해혁명 이전 사망한 인물의 인명과 중국 건국(1949년) 이전에 사용된 지명의 경우
 한자음으로 표기했습니다.
- 이 책은 한성대학교 교내 연구비 지원을 받아 수행된 연구물입니다.

한중일의
미의식

미술로 보는
삼국의 문화 지형

지상현 지음

아트북스

죽의 장막을 걷고 21세기 경제 대국으로 우뚝 선 중국의 현재 모습은 우리에게 많은 것을 시사한다. 한국 전쟁 이후 급격한 경제 성장을 이루어낸, 이른바 '한강의 기적'을 만들어낸 우리가 아니었던가.

지금은 다소 옛말이 되었지만, 당시 '한강의 기적'을 분석한 대부분의 해외 경제학자들은 우리의 높은 교육열과 교육 수준을 핵심 성공 요인으로 꼽았다. 그런데 이상한 점이 있다. 1989년 신임 교수 시절 받은 연수에서 그해 기준 대한민국 국민의 1인당 평균 교육 연한이 중학교 2학년 9월 정도에 불과하다고 들었기 때문이다. 당시 미국, 프랑스, 일본 등 교육 선진국의 평균 교육 연한은 대학교 1학년 정도였다. 수치상으로만 본다면 선진국과는 비교도 되지 않는 수준이었다.

사실 서구의 경제학자들이 말하는 교육 수준은 공교육 학제를 기준으로 한 것이 아니었다. 그들이 말하는 것은 전체적인 문화 수준, 혹은 교

양 수준이었다. 근면과 절약을 중시하고 성공하기 위해 교육에 모든 것을 쏟아붓는 문화를 말하는 것이다.

이런 요인들은 삼강오륜을 덕목으로 하는 삶의 태도와 인문적 소양을 중시하는 유교 문화권의 영향일 것이다. 다시 말해 유교 문화권이 공통적으로 갖고 있는 근면함, 평판과 학벌을 중시하는 태도, 성공의 원형原形, 높은 가족 결속력 등이 한강의 기적을 가능하게 한 원동력이라는 것이다. 이렇게 생각할 수 있는 또 다른 증거는 유교 문화권에 속한 국가들의 경제 수준이다.

그렇다면 도대체 문화란 무엇이기에 한 나라의 경제 수준을 결정하는 데 중요한 요소로 작용하는 것일까. 유럽의 몇몇 경우를 살펴보면 문화와 경제력이 밀접하게 연관되어 있음을 확연히 보여주는 사례들이 있다. 구소련 연방에서 독립한 신생 유럽국들의 경제 수준이 생각보다 크게 뒤떨어지지 않는다는 점이다. 문화의 덕이 크다. 물론 경제력을 국가의 격을 결정하는 중요 지표로 본다는 이야기는 아니다. 문화와 거리가 먼 것처럼 보이는 경제까지도 문화의 영향을 받는다는 이야기를 하려는 것이다.

문화를 한 나라의 예술 수준 정도로 이해하는 것은 문화를 저급하게 이해하는 것이다. 문화는 한 민족의 세계관이자 인간관이며 기본 성격이라 할 수 있다. 한 개인의 인생관과 성격이 그 사람의 성취를 결정하듯이 한 민족의 기저 문화는 그 민족의 현재를 결정하는 핵심 요인이다. 이 책에서 이야기하려는 것은 바로 이 기저 문화다. 기저 문화를 파악하는 방법으로 문화적 화석이라고 할 수 있는 옛 미술 양식을 분석하려는 것이다.

옛 미술품에는 그 미술품을 생산하고 소비하던 사람들이 선호하던 많

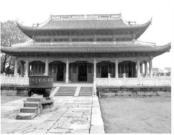 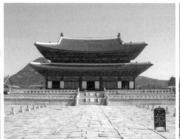 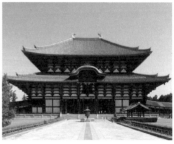

왼쪽부터 해녕해신묘전(중국), 경복궁 근정전(한국), 도다이지 금당(일본)
삼국의 대표적인 처마 선을 볼 수 있다. 지붕 양끝의 처마 선을 보면 중국은 매우 곡선적이고, 우리는 완만한 곡선을 그리며, 일본은 거의 직선적이다.

은 양식들이 담겨 있다. 이 양식 하나하나는 그것을 만들고 소비하던 이들의 감성이나 기질을 지시하고 있다. 그러므로 이 특징들을 세밀하게 분석하면, 지금은 뒤섞어버린 국가 간 양식이나 현대미술에서는 파악하기 어려운 해당 민족의 감성적 기질 혹은 기저 문화를 끄집어낼 수 있다. 이런 점에서 옛 미술 양식은 문화적 화석이라고 할 수 있다.

위의 사진은 한·중·일 삼국의 고대 건축 특징을 살펴볼 수 있는 것으로 왼쪽부터 중국 저장 성에 있는 '강남의 자금성' 해녕해신묘전海寧海神廟殿, 한국의 대표적 궁궐 경복궁 근정전, 일본을 대표하는 사찰 도다이지東大寺 금당이다. 이 세 건물의 처마 선을 보면 중국은 매우 곡선적이고 일본은 거의 직선이다. 한국은 그 중간쯤이다. 이런 차이는 세 건물만이 아닌, 한·중·일의 전반적인 처마 선에서 나타난다. 물론 지나친 단순화가 아닌가 하고 생각할 수도 있다. 중국에서는 자금성처럼 직선적인 처마 선의 건축물도 자주 볼 수 있기 때문이다. 이 점에 대해서는 본문에서 다시 다룰 것이니 여기서는 중국은 곡선적이라는 전제를 받아들이고 넘어가자.

세 나라는 비슷한 점이 무척 많다. 인종도 비슷하고 인접한 지역에 살며 기후와 산물産物도 비슷하다. 유교와 불교가 융성하고 쌀을 주식으로 하며 서로 간의 왕래도 많아 비슷한 건축 양식을 갖고 있다. 그런데도 심상히 넘기기 어려운 이런 차이도 있다.

무엇이 이런 차이를 만든 것일까. 보통 건축 양식의 차이는 환경적 요인, 예컨대 구할 수 있는 건축 재료나 비나 눈과 같은 기후 때문에 발생하는 경우가 많다. 눈이 많은 지역은 눈이 쌓이지 않도록 높고 가파른 경사면을 갖는 지붕이 발달하는 식이다. 그러나 처마 선의 차이에서는 그런 환경의 차이로 꼽을 만한 것이 없다. 종교도 중요하지만 세 나라 모두 유사한 종교를 갖고 있으니 남은 것은 심리적 혹은 심미적 차이라고 할 수 있다.

처마 선의 곡선성은 한·중·일의 매우 중요한 심리적 차이에서 비롯한 것일 수 있다. 예컨대 집단주의가 강하고 갈등 회피적인 문화, 혹은 그런 심성이 강하면 곡선적인 미술 양식을 선호하는 경향이 있다. 이는 1장에서 자세히 소개하기로 한다. 이렇게 민족 간 미술 양식의 차이는 미술을 넘어 그 민족의 기질 혹은 기저 문화에 관한 중요한 특징을 말해준다.

미술사가 일반 문화사에서 독립한 지 오래다. 미술사에는 일반적인 문화사와는 다른 역사 진행 방식이 있다는 이야기다. 그렇다고 미술이 문화 일반에서 완벽하게 분리될 수 있는 것은 아니다. 그래서 건축 양식의 차이, 나아가 모든 미술 양식의 차이는 일정 부분 그 양식을 생산하고 향유했던 사람들의 심성 혹은 문화의 차이에 기인할 수 있다. 이런 이유로 양식의 차이를 잘 분석하면 역으로 한·중·일 세 민족의 기본 기질에 대해 많은 것을 알 수도 있다.

이 책에서는 기저 문화, 기본 성정, 심리적 기질, 심성이라는 여러 표현을 섞어 쓰고 있다. 이런 표현의 의미들은 개인이 아닌 집단의 문제로 확대될 때 문화라는 것과 명확히 구분되지 않는다. 이 책에서 관심을 갖는 것은 한 사회가 경험하는 정치적·경제적·사회적 사건의 영향을 조향_{操向}하는, 사회 고유의 항구적 특징을 말하는 것이다. 예컨대 동일한 성리학이라도 한·중·일의 역사 속 모습은 서로 조금씩 다르다. 이런 차이를 만드는 것은 세 나라 사람들이 정보를 지각하고 선택하며 해석하는 방식이 조금씩 다르기 때문이다. 이것을 성정, 심리적 기질이라 할 수도 있고 기저 문화라 할 수도 있다.

이 책에서는 이 용어들을 하나로 정하지 않고 맥락에 따라 선택적으로 사용하려 한다. 그렇게 해야 글의 흐름이 부드러워지는 것도 있고 용어 문제로 씨름하느라 논지가 산만해지는 것도 피할 수 있기 때문이다.

옛 미술 양식은 현대미술처럼 특정 사조에 의해 일시에 만들어지고 갑자기 사라지지 않는다. 옛 미술은 오랜 세월에 걸쳐 해당 민족의 성정에 맞게 조금씩 다듬어져 최적화된 것이기 때문이다. 그래서 그 민족의 성정을 담고 있을 수밖에 없다. 음악이나 문학은 이런 면에서 미술과 조금 다르다. 문학은 소위 글을 읽을 줄 아는 식자층만이 창작하고 향유할 수 있었다. 그러다 보니 민족의 기본 성정보다는 당대의 지배 이데올로기에 더 많은 영향을 받게 되었다. 음악도 마찬가지다. 예컨대 악보로 정확히 기록돼 있는 옛 음악은 거의 궁중음악이다. 당대 민중의 기본 정서가 배어들 틈이 없다. 이런 면에서 옛 미술품, 특히 민예품은 현대 문명과 얽히기 전, 해당 민족의 기본 성정을 기록해둔 흔치 않은 화석인 셈이다.

옛 미술품은 해당 민족의 기본 성정에 대해 많은 것을 말해준다고 앞서

이야기했다. 예컨대 많은 이들이 일본은 매뉴얼 사회라고 이야기한다. 일본은 상황마다 무수한 매뉴얼을 만들고, 대다수의 일본인들은 상황에 맞는 매뉴얼대로 행동한다. 이런 특징과 직선적 처마 선은 서로 관련이 있다.

일본에 살 때의 경험이다. 치아 스케일링을 하러 동네 치과에 가니 스케일링을 이틀에 나누어 해야 한단다. 스케일링 하나 하는데 치과를 두 번이나 방문해야 하는 것이 기가 막혀 다른 치과를 찾았지만 그곳도 마찬가지였다. 우선 스케일링을 절반만 시술한 후 부작용이 없는지 확인한 후 마무리하도록 권하는 매뉴얼 때문이다. 이런 매뉴얼 중시는 비상시에도 여전하다. 후쿠시마 원전 사고가 났을 때, 오염 지역 주민들에게 전달해줄 생필품과 식량을 실은 트럭이, 오염 방제 차량 외에는 진입을 막으라는 정부의 지침 때문에 해당 지역으로 갈 수 없어 상당 기간 주민들이 고생을 했다고 한다. 이렇듯 그들은 고지식할 정도로 매뉴얼을 중시하는 면을 보인다.

일본인들에게 매뉴얼은 단순한 행동 지침서 이상이다. 매뉴얼은 돌발적인 삶의 국면이 야기한 혼돈을 줄이고, 평소와 같은 통제력, 예측력을 회복하고 싶은 욕구의 솔루션이다. 어느 누가 그런 욕구가 없겠느냐마는 일본인들은 특히 더한 경향을 보인다. 자연 재해가 많은 곳이라 그런가 싶기도 하다.

일본 건축물은 기하학적으로 매우 간결하다. 앞서 이야기한 직선적인 처마 선도 이런 기하학적 간결성의 연장선상에서 봐야 한다. 건물의 벽이나 바닥도 수직·수평으로 반듯반듯하고 모서리도 정확하게 직각이다. 그래서 가구를 배치하면 예측대로 정확한 위치에 흔들리지 않게 놓을 수

있다. 이는 불규칙하고 울퉁불퉁한 자연환경 속에 기하학적으로 정확한 집을 지어 생활공간을 규칙적인 공간으로 바꾸어놓은 것이다. 그래서 네모난 물건을 놓으면 예측대로 흔들리지 않고 아귀가 잘 들어맞는다. 매뉴얼의 목적과 같은 것이다.

전통 장인들이 사용하던 공구도 매우 다양하다. 작업의 전 과정을 가능한 한 빈틈없이 통제하고 예측할 수 있는 일로 만들기 위한 노력의 산물이다. 이런 성향은 지금도 마찬가지여서 일본에 가면 별의별 희한한 생활소품들이 상품화되어 있는 것을 볼 수 있다. 이 역시 생활 속의 혼란과 불규칙성을 통제하려는 성향에서 기인했을 것이다. 이렇게 꼼꼼히 따지고 노력하면 예측 불가능한 삶이나 환경에 예측성을 더할 수 있다고 믿는, 다분히 기계론적 세계관을 가진 것이 일본인이다. 타고난 구조주의자들인 셈이다. 그들의 옛 미술품이 미니멀리즘적이고 현대의 모더니즘 미술 양식과 유사한 것도 우연이 아니다.

2014년 한국에는 세월호 참사라는 비극적인 사고가 있었다. 해운사의 탐욕과 정부의 무능과 무책임 때문에 유명을 달리한 분들을 생각하면 지금도 가슴이 저려온다. 특히 사고 직전의 휴대전화에 녹음된 변성기 학생들의 앳되고 행복한 목소리를 들으면 견딜 수 없이 고통스럽다. 세월호의 선장부터 해경, 해운사, 정부 관료에 이르기까지 모두가 매뉴얼대로 행동하지 않았기 때문에 생긴 일이다. 아니 매뉴얼 자체가 없었기 때문이다. 일본을 매뉴얼 사회라고 한다면 우리는 정반대로 매뉴얼이 없는 사회다.

『파이낸셜타임스』의 칼럼니스트 데이비드 필링은 세월호 참사는 과도한 경쟁 및 성장과 이윤 중심의 경제 모델 등 사회문화적 요인이 불러온

삼척 죽서루의 덤벙주초

주춧돌의 크기가 제각각이다 보니 기둥의 길이도 제각각이다. 그래도 건물의 안전성에는 별 지장이 없다. 우리 사고의 융통성을 볼 수 있는 사례다.

참사이지, 유교와 같은 아시아적 가치의 문제는 아니라고 했다. 기업의 이윤만을 중시한 이명박 정부의 규제 완화가 세월호와 같은 낡은 배의 수입을 가능하게 했으니 옳은 지적이기는 하다. 그러나 아시아적 가치까지의 문제는 아닐지라도 매뉴얼을 중시하지 않는 우리 고유의 심리적 특성을 돌아보지 않을 수 없다. 앞서 보았듯이 매뉴얼은 매뉴얼에서 끝나는 것이 아니기 때문이다.

우리 건축에는 '덤벙주초'라는 것이 있다. 주초는 주춧돌을 말하는데, 덤벙주초란 주초를 제대로 다듬지 않고 대충 다듬어 덤벙덤벙 놓은 것을 말한다. 주춧돌이 반듯하지 않으니 그 위에 놓인 기둥의 길이도 주초의 높이에 따라 제각각일 수밖에 없다. 물론 그렇다고 건물의 기능에 문제가 있는 것은 아니다. 삼척 죽서루竹西樓의 것이 유명한데 그 외에도 충북 괴

안성 청룡사 대웅전의 덤벙주초와 도랑주
휜 나무를 기둥으로 사용하다 보니 건물의 전체적인 인상이 비뚜름하다.

산의 각연사나 전남 화순의 쌍봉사 등 전국 곳곳에서 덤벙주초를 찾아
볼 수 있다.

경기도 안성에 있는 청룡사의 주초는 죽서루보다 더 심하다. 이 절의 대
웅전은 덤벙주초에 더해 기둥까지도 덤벙덤벙 세워졌다. 도량주(혹은 도랑
주)라고 하는, 뒤틀리고 휜 나무를 껍질만 벗겨 그대로 기둥으로 사용한
것이다. 그래서 건물이 비뚜름하다. 실내 공간도 반듯하지 않을 것이다.
죽서루, 청룡사, 화엄사 각황전 등 모두 불규칙하고 울퉁불퉁한 자연환
경을 그대로 담아내고 있다. 다시 말해 자연환경의 불규칙성을 극복해 규
칙적이고 예측 가능한 생활환경을 만들려는 욕구가 강하지 않은 것이다.
좋게 말하면 자연에 순응하는 삶의 태도를 갖고 있는 것이고 달리 보면 생
활이나 환경의 불규칙성을 통제하려는 노력에 관심이 덜한 것이다.

그러니 매뉴얼이나 새로운 도구를 개발하려는 노력도 약할 수밖에 없다. 그런 노력은 흔히 "이론과 실제는 다르니 그냥 하던 방식으로 열심히 하기나 해"라는 식의 질책거리만 된다. 수구적 인간으로 순치되어 가는 것이다. 이론과 실제가 왜 다를까. 탁상에서 세운 엉터리 이론이니 실제와 다른 것이지 현장 경험을 통해 만들어진 이론이 실제와 다를 리 없다. 이러니 그나마 있는 매뉴얼도 어딘가에 처박혀 있기 일쑤다. 물론 여기서 말하는 매뉴얼은 행동 지침을 포함해 자연과 삶의 불규칙성을 줄이려는 모든 노력을 말하는 것이다.

다시 말하지만 모든 미술 양식은 그것을 만들고 즐긴 사람들의 심리적 특징에 많은 영향을 받는다. 개인으로 문제를 좁혀서 생각해보면 자명하다. 빨간색 옷을 좋아하는 사람은 외향적이고 다혈질의 성격일 확률이 높다. 주변을 보면 쉽게 알 수 있다. 그리고 이런 기본적 심리적 특성은 많은 역사적 경험이나 새로운 문물을 받아들이고 해석하는 방식에 영향을 준다. 다시 말해 문화의 저 깊은 층위에서 표층 위의 문화를 조향하는 역할을 한다. 그래서 이 심리적 특성을 이해하게 되면 서로 연관이 없어 보이는 많은 문화적 이슈들이 동일한 심리적 특성에 뿌리를 두고 있다는 것을 알게 되는 경우가 많다. 예컨대 가부장적인 사람은 여성뿐만 아니라 다른 사회적 약자들에게도 폭력적일 가능성이 큰데, 지배적이고 경쟁적인 성격 탓이다. 그리고 이런 성격의 대다수는 권위적인 디자인을 좋아한다.

물론 이 책에서 별개의 것으로 보이는 여러 사회, 문화적 이슈들을 직접 연관 지어보지는 않을 것이다. 그러나 바라건대 이 책에서 다루는 '우리의 심성'이 나중에 누군가 시도할 이 땅의 가부장제, 연고주의, 유교와

기독교 근본주의, 남성우월주의, 경쟁주의, 민주주의의 더딘 진행, 다양성을 인정하지 않는 단선적 인간관 같은 문제들의 공통의 뿌리를 찾는 일에 조금이라도 쓰였으면 한다. 그런 마음으로 이 책을 썼다.

이 책에서는 앞서 본 한·중·일 처마의 곡선성과 같은 미술 양식 비교를 시도하고 있다. 그러자면 미술 양식을 객관적으로 비교할 수 있는 미술 양식 분석 도구 혹은 미술 양식 기술 체계가 있어야 한다. 쉽게 말해 미술 양식의 특징을 체계적이고 객관적으로 설명할 수 있는 언어와 같은 것이 있어야 한다. 음악에서는 악보가 그런 역할을 한다. 그러나 미술에서는 그런 양식 기술 체계가 아직 개발되지 않았다.

미술 양식을 연구하는 학자들이 중요한 양식 차원으로 제안하고 있는 것들이 있기는 하다. 그러나 부분적 양식 특징만을 다루고 있어 전체적 미술 양식을 기술하기에는 부족하다. 예컨대 하인리히 뵐플린Heinrich Wölfflin은 '선적 양식 대 회화적 양식', 알로이스 리글Alois Riegl은 '시각적 양식 대 촉각적 양식', 오스텐도르프Oostendorp와 벌린D. E. Berlyn은 '곡선적 양식 대 직선적(혹은 각진angular) 양식', 벌린과 오길비Ogilvie 등은 '복잡도 및 구성의 중요성'이라는 주요 양식 차원을 제안했다. 그러나 뵐플린과 리글의 양식 차원들은 유럽 미술 중심이라 한·중·일의 미술 양식을 비교하기에는 적합하지 않고, 서구 미술이라 하여도 인상파 이후부터는 설명력이 떨어진다. 다른 양식 차원들도 비슷한 한계를 갖고 있다. 하나하나는 모두 중요한 양식 차원들이지만 전체적 양식 특징을 기술하기에는 부족하다.

이런 이유로 이 책에서는 특별한 이론적 가정을 하지 않고 가급적 많은 연구자들의 양식 분석 차원을 통합해 사용하기로 한다. 그렇게 해서 결

정된 양식 분석 차원은 곡선성, 대비, 마지막으로 복잡도의 세 가지 차원이다. 이들은 미술품이 갖고 있는 물리적 특징에 기반을 둔 것들이다. 그래서 이론상으로는 수량적으로 측정할 수 있는 지표들이다.

여기에 분석과 논의를 더 풍성하게 하기 위해 심리적 양식 차원들을 추가했다. 미술 양식을 기술하는 방식은 곡선성과 같이 작품이 갖고 있는 물리적 특징에 기반을 둔 것과 미술 양식이 주는 심리적 효과에 토대를 둔 것으로 나눌 수 있다. 예컨대 차분하고 조용한 양식, 힘차고 화려한 양식과 같은 것이다. 흔히 우리 미술을 논할 때 조용하고 검박한 아름다움이 특징이라고 한다. 이것도 심리적 인상으로 양식을 기술한 경우다.

심리적 효과를 토대로 추가한 양식 차원은 '강박'과 '우울 대 신명' 그리고 '해학'의 차원이다. 이것 이외에 그림에 대한 태도를 기준으로 골법용필 대 응물상형 차원, 은유 및 추상과 관련된 차원을 추가했다. 골법용필 대 응물상형은 중국 남제 말엽의 화론가畵論家 사혁謝赫이 제안한 중요 화론이다. 필자의 눈에는 두 화론에 대한 상대적 중요성에서 한·중·일이 다른 것 같다.

마지막으로 세 나라의 외향성이나 능동성과 같은 성격적 특징과 상관이 높은 지리학자 애플턴J. Appleton의 전망-도피Prospect-Refuge 이론의 관점에서 삼국의 산수화를 비교했다.

굽어 온전한
중국과 한국 그리고
일본의 직선

1장에서는 곡선성이라는 관점에서 세 나라의 미술 양식을 비교한다. 앞서 말했듯 중국 미술 양식의 주요한 특징은 곡선성이다. 우리의 미술 양식도 곡선적인 것 같지만 중국에 비하면 약하고 일본은 거의 직선적이다. 이것이 암시하는 세 민족의 성격은 중국과 우리가 매우 관계 의존적이며 일본은 상대적으로 관계 독립적이라는 것이다. 관계 의존성이 강하면 사람 사이의 부딪힘을 피하려 하는 성향이 강하다. 갈등 회피적이라는 말이다. 그런 성격이 선호하는 형태에 그대로 나타나, 각지고 직선적인 것을 불편해 하고 둥글둥글하고 휘어진 형태를 좋아한다. 이와 관련된 자세한 이야기가 1장에서 펼쳐진다.

수줍은 한국의 곡선

소매는 길어서 하늘은 넓고,

돌아설 듯 날아가며 사뿐히 접어 올린 외씨보선이여

우리의 고전적인 아름다움에 버선의 곡선을 더한 조지훈의 시 「승무」
다. 조신하게 똑바로 나아가다 어느새 살짝 휘어 올라간 버선코의 아름
다움은 심상하게 지나치기 쉬운 것이다. 그러나 시인의 시선은 이를 놓치
지 않고 우리를 깨우쳐준다. 조지훈이 본 버선 속 곡선은 사실 우리 미술
도처에서 볼 수 있다. 그래서 북악의 하늘을 배경으로 서 있는 근정전이
나 첨성대 혹은 백자를 이 시를 대입해봐도 잘 맞아떨어진다.

한국 미술에 유려한 곡선이 두드러진다는 것은 자타가 인정하는 바다.
그런데 이런 곡선은 미술이 아닌 대목에서도 쉽게 발견할 수 있다. 우리
의 전통 의상인 한복 소매나 조지훈 시인이 발견한 버선, 작은 소반의 다

당의唐衣

당의는 여자들이 저고리 위에 덧입는 옷으로 조선 시대에 예복으로 사용했다. 완만하게 휘인 배래의 곡률이 우리 건축의 처마 선과 유사하다.

리와 같은 일상에도 있고 임진왜란 때 왜군보다 월등한 기동력을 자랑한 판옥선의 바닥이나 거북선의 지붕 등과 같은 역사적 문화유산에도 있다. 어디 이뿐이가. 힘과 속도가 중요한 무예의 동선조차 완만한 곡선을 그리고 있다. 전통 무예 택견의 동작을 생각해보라. 자연스럽게 손을 휘저으며 사뿐사뿐 움직이다 순간적으로 들어차기와 같은 직선운동이 잠깐 나오고 다시 곡선적 몸짓 속으로 사라진다. 이 경쾌한 곡선에 대한 선호가 우리 심미적 유전자에 각인되어 있는 것이 아닌가 싶다.

그러나 중국의 경우를 생각하면 이야기가 달라진다. 우리의 특성인줄 알았던 곡선성이 중국에서 더 강하게 나타나기 때문이다. 가령 중국 건축의 처마 끝은 거의 원에 가깝게 팽팽하게 휘어 있다. 중국에 비하면 우리의 곡선은 상당히 느슨하다. 이렇게 보면 한국적 아름다움의 핵심은 완만함에 있다고 할 수 있을 것이다. 사뿐히 접어 올라간 버선코처럼 말이다.

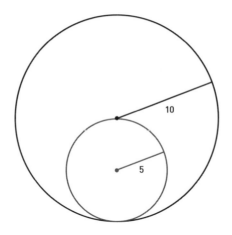

원의 반경 길이로 표시한 곡률
반경이 5이면 반경이 10인 경우보다 곡률이 더 가파르다.

우리의 건축물, 특히 처마에서 보는 곡선은 지붕 긴 변의 길이를 100이라 했을 때, 대개 R(반경)＝560~700 정도의 곡률曲率을 보인다. 첨성대나 미내다리(논산 강경) 등 우리 옛 건축물에서 흔히 볼 수 있는 곡률인 셈이다.

곡률이란 휘어 있는 정도를 말하는 용어다. 보통 반경으로 측정하는 것이 일반적이다. 예컨대 반경이 10이라면 반경이 5인 곡선보다 위의 그림에서처럼 2배 정도 곡률이 완만하다.

한국의 곡선은 지붕 양끝을 향해 처음에는 느슨하게 휘어지다가 끝에서 잠깐 경쾌하게 올라간다. 예컨대 궁궐이나 사찰의 처마를 보면 건물 중앙에서는 완만하게 올라가다 처마 끝에서 날아갈 듯 올라간다. 이런 곡률의 변화가 처마 선에 경쾌함을 준다. 이는 청자 매병의 곡률 변화와 유사하다. 청자 매병의 곡선은 아래에서는 완만한 곡선에서 시작해 역동적 곡선으로 급격하게 끝난다. 이런 곡률의 대비를 통해 완만한 성질과

역동성을 모두 살릴 수 있다. 하나의 윤곽선이 역동성과 부드러운 느낌을 모두 갖고 있는 것이다. 우리 것이라고 인상을 과장하는 것이 아니다. 이런 양면성은 우리 미술 문화 전체를 관통하는 중요한 특징이다.

우리 미술에는 열정과 신명, 해학이 있는가 하면 다른 한편에는 적조와 순응, 정교한 강박의 양식이 있다. 필자는 전작『한국인의 마음』에서 이런 양면적 특징을 우리의 기질과 연결시켜 조와 울의 상태가 교차하는 조울증형 기질이라고 이야기한 바 있다. 열정·신명·해학은 조의 기질을, 적조·순응·강박은 울의 기질에 대응된다. 여기에 대해서는 뒤에서 다시

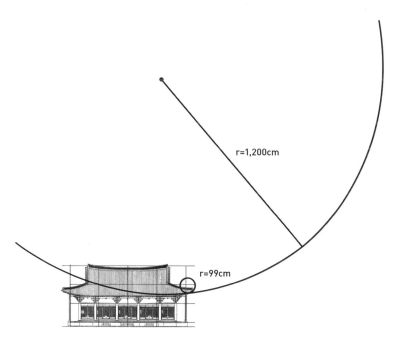

부석사 무량수전 처마 선의 곡률 분석
전체적으로는 반경이 1,200센티미터이지만 처마 끝으로 가면 반경이 99센티미터로 급격하게 줄어든다. 급격한 곡률 변화가 바로 '춤추는 듯한 처마'라는 상찬을 낳는 비밀인 셈이다.

이야기하기로 한다.

앞에서 완만한 한국의 곡선은 반경 560~700 사이라고 했지만 이는 평균적인 수치일 뿐, 실제로는 건물마다 곡률의 변화가 제법 크다. 건물에 따라 최저 반경과 최대 반경이 12배에 이르는 경우도 있다. 예컨대 배흘림기둥으로 유명한 부석사 무량수전의 처마 곡선을 보면 처음에는 반경이 1,200센티미터 정도의 곡률에서 시작하지만 끝부분에 이르면 반경 99센티미터의 곡률로 급격하게 휘어 올라간다. 이는 처마의 곡선을 미분微分하여 얻어낸 결과다.

이런 처마 말단부에서의 급격한 곡률의 변화 덕분에 무량수전의 처마는 날아 올라갈 듯 경쾌한 느낌을 준다. 왜 그런지는 야구로 비유하면 쉽다. 두 투수의 공이 동일한 구속이라 하더라도 종속終速이 빠른 투수의 공이 더 빠르게 느껴진다. 속도의 대비가 만든 심리적 효과다. 마찬가지로 완만하게 휘다가 갑자기 더 휘어 오르게 되면 실제 휜 것보다 더 휘어 올라간 것처럼 느껴지게 된다. 바로 이런 곡률의 대비가 무량수전의 처마를 경쾌하게 보이게 하는 것이다. 이런 기법이 우연인 것처럼 보이지 않는 것은 배흘림기둥을 만들 정도로 선조들이 정교한 시각적 트릭을 잘 알고 응용했기 때문이다. 무량수전의 처마가 춤추는 것 같다는 상찬도 이런 곡률의 변화 덕분이다. 앞서 우리의 곡선에 양면성이 있다고 한 것도 이런 연유에서다.

창경궁 명정전은 임진왜란과 정유재란으로 한양의 5대 궁궐이 모두 불에 타 소실된 후 광해군이 정사를 돌보기 위해 가장 먼저 건립한 궁실이다. 명정전의 처마 곡선을 미분해보면 곡률은 건물의 정면 부분에서는 반경 900.45이고 중간 부분은 반경 848.48로 큰 변화가 없다. 이 정도 오차

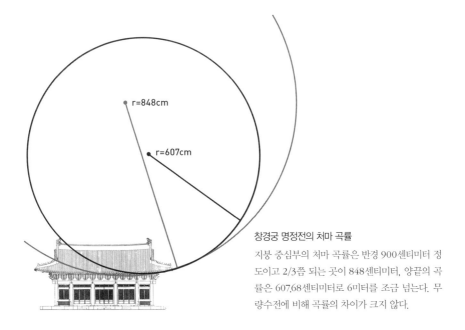

창경궁 명정전의 처마 곡률
지붕 중심부의 처마 곡률은 반경 900센티미터 정
도이고 2/3쯤 되는 곳이 848센티미터, 양끝의 곡
률은 607.68센티미터로 6미터를 조금 넘는다. 무
량수전에 비해 곡률의 차이가 크지 않다.

는 시공 과정에서 생긴 것이거나 세월에 따른 자연 오차분에 속한다. 말
단 부분에서는 반경 607.68로 곡률의 변화가 조금 커지지만 무량수전에
비하면 미미하다. 이런 이유 때문인지 명정전의 처마는 경쾌한 느낌보다
는 차분하고 진중한 인상을 준다.

건물마다 다소간의 차이는 있지만 전체적으로 보면 이 정도의 곡률이
우리의 미감을 지배하고 있는 듯하다. 앞서 말한 대로 우리 문화유산 곳
곳에서 유사한 곡선이 발견되니 말이다. 건물 간의 미세한 곡률의 차이는
의도적이었던 것 같지는 않다. 미루어 짐작컨대 반경 900에서 1,200 사이
의 곡률을 기본으로 하고 말단 부위에서는 대목장의 재량으로 좀 더 치고
올라가기도 했던 것 같다.

비슷한 문화권인 중국의 경우에는 우리와 전혀 다른 곡률의 곡선을 좋
아한다. 처마 길이를 100이라 할 때 거의 100의 곡률을 갖는 경우가 허다

해서 처마 끝이 거의 하늘을 향하고 있다고 해도 좋을 정도이다. 이런 곡률의 차이는 왜 생기는 것일까. 어떤 미학적 혹은 종교적 이유가 있는 것일까. 그런 것 같지는 않다. 한국과 중국이 모두 동일한 성리학적 이념을 따랐기 때문이다. 그렇다면 심리적·기질적 이유가 남는다. 먼저 중국의 곡선성을 좀 더 살펴보자.

중국,
운동하는 곡선

중국의 옛 건축물을 보면 과도하다 싶을 정도로 휘어 올라간 처마가 많다. 중국인은 과장이 심하다고 하는데 처마를 보면 그 말에 고개가 끄덕여진다. 워낙 땅덩어리가 크고 여러 민족의 문화가 한데 어우러져 있다 보니 건축 양식도 다양하게 공존하지만 주류는 한껏 휘어 올라간 처마나 둥글게 처리된 담장, 둥근 문 등에서 볼 수 있는 곡선적 양식이다. 특히 (전체 길이를 100이라 할 때) 반경이 거의 100에 이르는 곡률의 처마는 중국에서만 볼 수 있다. 장쑤 성 쑤저우蘇州의 문묘대성전文廟大成殿과 인근 망사원網師園에 있는 누각이 그러한 사례 가운데 하나다.

중국 장쑤 성 쑤저우는 당나라 때 지어진 운하가 도시 곳곳을 연결하고 있어 낭만적인 풍취가 있는 도시로 유명하다. 이곳에 있는 문묘대성전은 공자를 모시는 사원, 즉 문묘 안에 있는 중심 건물이다. 처마가 관우의 청룡언월도처럼 양끝이 날렵하게 휘어 올라갔다. 망사원이라는 정원

문묘대성전(왼쪽)과 인근 망사원의 월도풍래정(오른쪽)
처마의 양끝이 휘어 올라간 기세가 예사롭지 않다. 중국 사람들은 '남루북릉'이라 하여 누각은 남방이 좋고 능은 북방이 좋다고 한다. 남방의 처마 선은 대부분 이보다 훨씬 휘어 올라가 있다.

은 송나라 때 세워진 곳인데 월도풍래정月到風來亭은 이곳의 유명한 정자이다. 이 정자의 높은 처마 선은 물론 그 뒤를 지나는 회랑의 지붕도 매우 곡선적이다.

중국 남쪽 지방의 처마는 거의 이런 식이다. 그리고 이렇게 급격하게 휘어 올라간 처마는 어떤 건물에서는 부드러운 느낌을 주고 어떤 건물에서는 화려한 느낌을 준다.

그러나 중국에는 직선적인 처마 양식의 건축물도 많다. 예컨대 산시 성 대동 시에 있는 상화엄사上華嚴寺 대웅보전의 처마는 일본의 건축 양식으로 오인할 정도로 직선적이다. 베이징에 있는 자금성도 그렇다. 앞서 말했듯 중국은 광대한 나라다. 인구수도 많지만 인종도 그에 못지않게 다양하다. 전체 인구의 8.4퍼센트 정도를 차지하는 1억 1,600만 정도의 소수민족은 55인종에 이른다(1979년에 발표된 중국 정부의 공식 통계). 그러니 다양한 양식이 공존할 수밖에 없다. 하지만 그런 다양성 속에서도 일정

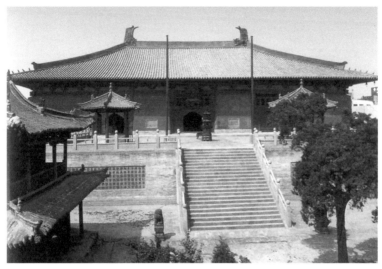

상화엄사 대웅보전

중국 북방의 처마 선은 그림에서 보는 것처럼 직선적이 것이 많다.

한 경향을 볼 수 있다.

일본의 색채학자인 고바야시 시게노부小林重順는 인도 북부의 스리나가르에서 시작해 아프가니스탄의 칸다하르와 카불 그리고 둔황을 거쳐 베이징에 불교가 전파되는 경로①와 인도의 나그푸르를 거쳐 네팔 카트만두를 지나 항저우 및 상하이에 이르는 경로②, 마지막으로 나그푸르에서 앙코르와트에 전파되는 경로③ 등 세 경로를 따라 불교미술 양식이 어떻게 변해 나가는지를 분석했다.

그 결과 강수량과 연평균 기온이 불교미술 양식에 일관된 영향을 준다는 사실을 밝혀냈다. 예컨대 강수량이 많아지면 유아幽雅해지고, 강수량이 적어 건조해지면 점차 경쾌해진다. 청더, 베이징, 시안, 라호르와 같이

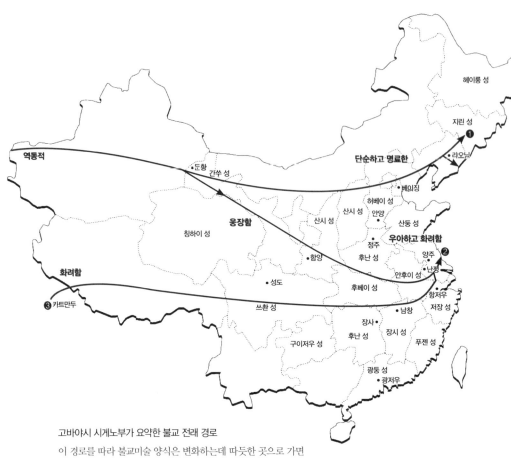

고바야시 시게노부가 요약한 불교 전래 경로
이 경로를 따라 불교미술 양식은 변화하는데 따뜻한 곳으로 가면
화려하고 장식적이며 춥고 건조한 곳에서는 간결하고 힘찬 건축 양식이 두드러진다.

연간 강수량이 500밀리미터 정도로 매우 건조한 지역으로 가면 경쾌한
양식은 역동적인 양식으로 변한다. 기온의 경우에는 연평균 온도가 20도
정도를 넘어서면 점차 화려하고 밝은 양식이 주가 되고 반대로 15도 이하
로 낮은 곳에서는 간결하고 직선적 양식이 두드러지게 된다.

　중국은 한국이나 일본과 달리 왕궁 건축을 중심으로 건축이 발전한
나라다. 한국의 경우 조선시대에는 숭유억불 정책 때문에 사찰 건축이

무척 소박했다. 그러나 임진왜란을 거치며 승병들의 노고에 보답하는 차원에서 숭유억불책이 느슨해지고 불교 사찰이 화려해지기 시작했다. 반면 궁궐은 성리학적 이념에 따라 가급적 검박하게 꾸미려 했다. 그래서 우리나라는 궁궐보다 사찰이 더 화려하다.

반면 중국은 성리학을 따르면서도 궁궐이 매우 화려하다. 그래서 불교 미술에 토대를 둔 고바야시의 분석이 그대로 맞아 떨어진다고 보는 것은 무리일 수 있다. 그러나 실제 중국 건축의 처마 선을 비교해보면 수도 베이징이 있는 허베이 성이나 랴오닝 성의 건축물은 단정한 직선적인 처마를 갖고 있다. 이곳은 건조하고 연평균 기온이 낮은 곳이다. 이런 직선적인 처마 선은 간쑤 성, 산시陝西 성, 산시山西 성 지역에서는 투박하지만 웅장한 느낌을 준다. 앞에서 본 산시山西 성 화엄사 대웅보전이 그런 사례다. 고바야시의 분석과 맞아 떨어진다.

양저우, 난징, 상하이, 쑤저우 등이 있는 장쑤 성이나 안후이 성, 저장 성, 장시 성, 후난 성 등 따뜻하고 강수량도 풍부한 곳은 곡선적으로 상승하는 처마 선을 갖고 있어 부드럽고 화려한 느낌을 준다. 이처럼 중국에는 직선적 처마와 곡선적 처마가 공존한다. 그러나 소위 중원이라 불렸던 중·동·남부 지역의 한족 문화가 중국 문화의 주류였다는 점을 감안하고 일본이나 한국의 강수량, 기온 등과 비슷한 지역을 중심으로 비교하면 곡선적 처마 선이 중국의 대표적 처마 양식이라고 보아도 무방할 듯하다.

또한 중국에는 남루북릉南樓北陵이라는 말이 있는데 남쪽에는 건물이 좋고 북쪽에는 왕릉이 좋다는 뜻이다. 중국인 스스로도 부드럽고 화려한 남쪽 건물을 더 선호하고 있다는 말이다. 이런 곡선성은 처마 선뿐만 아니라 곡선적으로 만들 수 있는 곳곳에서 볼 수 있다. 장쑤 성 쑤저우에

쑤저우 유원의 병화석경(왼쪽)과 상하이 예원에 있는 천운용장(오른쪽)
건축물에서는 처마 선뿐만 아니라 담장이나 문 등 곡선적으로 처리할 수 있는 곳은 가급적 그렇게 했다.

있는 유원留園의 병화석경拼花石經과 상하이에 있는 예원豫園의 천운·용장穿雲龍墻이라는 담장이 대표적이다.

무엇이 이런 곡선적 양식을 만든 것일까. 상하이나 쑤저우의 하늘로 솟은 듯한 화려한 처마를 보면 앞서 말한 것처럼 과장을 좋아하는 중국인의 기질이 원인인 듯도 싶다. 아니면 중국인의 음양이론에서 원인을 찾아볼 수도 있을 것 같다. 태극처럼 음과 양이 서로 순환한다는 생각이 몸에 밴 중국인이다. 세계관을 상징하는 형상 자체가 두 개의 상이한 성질이 둥글게 맞물려 있다고 믿는 것이다. 그래서 태극권은 무예임에도 둥근 동작으로 구성되어 있다.

중국 4대 권법(장권, 남권, 형의권, 태극권)의 하나인 태극권은 중국 의학의 경락학설經絡學說과 태극의 음양이론을 토대로 심신 수양과 신체 단련을 위해 진완정陳王庭이 완성했다. 이후 여러 사람에 의해 수정을 거듭해 현대에 이르고 있는데 동작이 양쯔 강과 같이 유유히 흐르는 것이 특

징이다. 중국인들은 이를 한마디로 요약해 연면원합連綿圓合이라고 한다. 동작이 끊어지지 않고 부드럽게 둥근 원의 형태로 이어지며 호흡과 동작을 일치시킨다는 말이다. 이 말은 중국 건축의 곡선적 처마를 이야기하는 것으로 잘못 들을 수 있을 정도다.

재미있는 것은 세 나라를 대표하는 무술들의 동작이 각국의 건축과 그대로 닮았다는 점이다. 한국의 택견은 곡선적인 운동에서 시작하다가 순간적으로 직선적인 운동이 나온다. 태극권과 극단적으로 대비가 되는 것이 일본의 가라테다. 매우 직선적이다. 그들의 건축물과 같은 꼴이다. 한·중·일의 문화나 사고의 어떤 요인이 건축이나 무예에 공히 작용하는 것 같다. 이에 대한 이야기는 일본 건축물의 직선성을 살펴 본 뒤로 잠시 미루자.

황금비에서 시작된
일본의 기하학적 균제미

일본 도쿄의 메이지진구明治神宮나 고쿄皇居, 가마쿠라의 겐초지長建寺나 엔가쿠지圓覺寺, 교토의 수많은 사찰들을 보면 중국이나 한국의 건축물에 비해 전체적으로 매우 직선적이고 간결하다는 생각이 든다. 처마도 거의 직선이다. 처마 끝만 미세하게 휜 정도여서 직선으로 봐도 무방하다.

메이지진구는 122대 왕인 무쓰히토 부부를 기리기 위해 1920년 창건된 신사로 제2차 세계대전 때 무너진 것을 1950년에 전통 양식을 살려 재건한 것이다. 파랗게 녹이 슨 구리 지붕이나 각종 장식이 나무 색과 보기 드문 조화를 이루고 있다.

처마의 선이 좀 휘어 올라간 듯이 보이지만 이는 아래에서 올려 찍었기 때문에 과장되어 보이는 것이다. 실제로 보면 거의 직선이다. 한·중·일 건축의 처마 곡선은 서양 건축과 다른 지붕 결구結構의 특징 때문에 어쩔 수 없이 나오는 것이다. 일본의 미세하게 곡선적인 처마는 이런 이유로 나

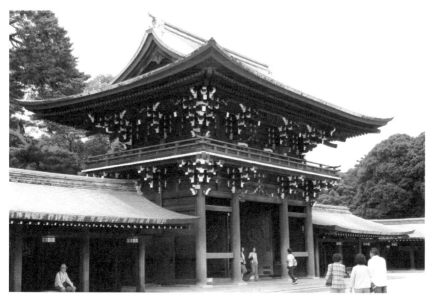

메이지진구 정문
1950년에 옛 양식대로 재건한 것이다. 처마 선이 거의 직선에 가깝다. 일본 건축 양식의 일관된 특징이다.

오는 것이지 한국이나 중국처럼 특별히 곡선성을 더한 것이 아니다. 그래서 건물의 크기가 작아지면 일부러 곡선성을 더하지 않는 이상 처마 선이 직선이 된다. 처마 선의 길이가 짧아 휘어 올라갈 겨를이 없는 것이다.

일본은 처마뿐만 아니라 각종 목재 부재들도 대부분 직육면체다. 예컨대 지붕 밑의 공포栱包(두 목재가 연결된 부분의 밑을 받치는 지지대 겸 장식 부재)를 보면 사각 막대형 목재를 사용했고 연화문 등 유기적인 형상을 조각하는 일은 드물다. 단청도 하지 않아 매우 간결한 인상을 준다.

일본 건축물에 직선이 많은 것은 분명한 사실이다. 그러나 그들이 좋아하는 것은 직선이라기보다는 간결성이고 규칙성이라고 하는 것이 옳아 보인다. 장식이나 유기적 형태의 화려함보다는 기하학적 비례에서 나오

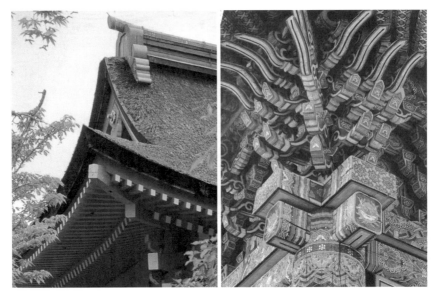

일본 교토에 있는 기요미즈테라의 정문 처마 밑 공포(왼쪽)와 경상북도 포항 보경사 대웅전의 단청(오른쪽)
일본이 간결하고 미니멀한 양식이라면 우리는 화려하고 동적인 양식이다.

는 전체적 균제미均齊美를 더 중시하는 것 같기 때문이다. 일본 건축은 전체적으로 보면 직선 이외에 원, 정삼각형 같은 기하학적이고 간결한 형상들이 많다. 직선은 그런 특징의 하나일 뿐이다. 일본의 건축 양식을 미니멀리즘적이라고 말하는 경우가 많은데 이러한 영향이 크게 작용했을 것이다.

미니멀리즘은 기하학적이고 간결한 20세기 초반의 미술 양식을 말하는데 일본 문화 곳곳에서 이와 유사한 간결성에 대한 지향을 발견할 수 있다. 이어령 선생은 『축소 지향의 일본인』에서 한자를 간결하게 만든 가나 문자, 함축된 동작과 표정의 전통극 노能나 전통 시가 와카和歌, 젠禪 정원, 간결한 구조의 각종 건축물 등을 축소 지향의 사례로 꼽았다. 그러

나 축소보다는 기하학적 균제미에 대한 지향이라고 볼 수 있는 대목도 있다. 간결한 것을 추구하다 보니 직선, 정원正圓과 같은 기하학적 형태가 주가 되고 그 간결한 형태소를 체계적으로 구성해 기하학적으로 잘 정돈된 느낌을 내는 것이 일본 미학의 기초다. 그리고 그 시작에는 황금비와 같은 기하학적 비례에 강하게 끌리는 기질이 있다.

기하학적 균제미에 대한 일본의 관심과 그 전개 과정을 추정해볼 수 있는 이야기가 있다. 한·중·일에 유입된 황금비 이야기다. 일본의 미술평론가 야나기 료柳亮는 중국은 매우 오래전부터 황금비를 중시했는데 목판활자나 전각을 보면 알 수 있다고 했다. 예컨대 전서篆書체나 예서隸書체가 그렇다. 중국에서 한자의 형태가 현재와 같은 형태로 완성된 것은 진나라에 들어서다. 그 이전 시대에는 갑골문胛骨文과 금문金文이 지역마다 다른 모양과 서체로 난립하고 있었다.

중국 최초의 황제 진시황은 이를 통일하기 위해 문자 통일 정책을 펼쳤고, 그의 명을 받아 이사가 만들었다고 전해지는 전서체를 개발하게 된다. 그 후 진나라 관리들이 늘어나는 행정 업무를 위해 좀 더 간편하게 쓸 수 있는 예서체를 사용하게 된다. 예서체는 빨리 쓰기 위해 개발된 서체인만큼 글자 마지막 획에 삐침이 있다. 붓놀림을 빨리하다 보니 획의 마무리를 단정하게 하지 않은 것이다. 이런 차이점에도 두 서체는 장폭의 비가 8대 5라는 공통점이 있다. 전서는 위아래로 길면서 장폭이 8대 5가 되고 예서는 폭이 긴 5대 8 비율의 장방형 속에 글자가 구성된다. 바로 황금구형黃金矩形이다.

야나기 료는 명나라 때 도자기 유약, 특히 페르시아에서 코발트를 수입해오며 황금비가 적용된 자기나 칠보가 더불어 유입되고 이를 통해 중국

전서체와 예서체의 글틀에 적용된 황금비

전서체가 세로(1:1,618이 정방형)로 황금비를 적용했다면 예서체는 가로로 황금비를 적용했다.

명대에 페르시아에서 수입된 도자기들

부지불식간에 높이와 폭에 적용된 황금비에 익숙해지게 되면 그다음 이 비례감이 건축으로 전이
된다.

인들이 황금비에 익숙해졌을 것으로 추정하고 있다. 이런 이유로 먼저 도
공들이 황금비에 익숙해지고 그다음 가구나 건축으로 번져 나아갔을 것
이다. 실제로 황금비를 가진 가장 오래된 미술품은 도자기다.

황금비가 적용된 중국 옛 건축의 사례를 볼 수 있는 자료도 있다. 1970년
이탈리아에서 간행된 황금비 연구서 『자연과 기하학Nature e Geometria』에
실린 그림으로 중국의 전형적인 사찰 건축 입면도를 황금비로 분석했다.
이 분석에 사용된 건축물이 정확히 무엇인지는 문헌에 나와 있지 않다.
아쉽지만 전체적 특징을 보면 중국에서 흔히 볼 수 있는 모습이어서 어떤

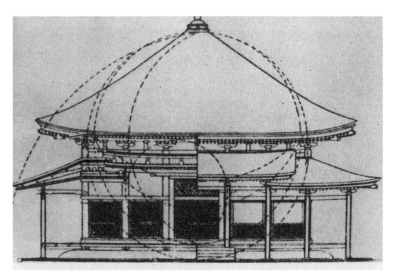

『자연과 기하학』에 실린 중국 사찰 건축물의 황금비 분석

건물인지는 중요하지 않은 것 같다.

한국이나 일본에 황금비가 언제 어떻게 소개되었는지 역시 정확히 알수 없다. 중국이 그랬던 것처럼 고급 자기나 용구 그리고 건축 설계도면의 수입을 통해 부차적으로 전달받지 않았나 싶다. 이렇게 유입된 황금비는 등차급수, 등비급수, 정사면체의 대각선을 이용한 제곱근 비 등으로 확산되었을 것이다. 우리의 경우는 황금비가 소개되기 이전부터 고구현법股勾弦法과 제곱근 비가 가구나 건축에 널리 사용되었다. 특히 고구현법(3대 4대 5의 비율)은 집의 기둥을 세울 때 직각을 잡는 법으로 사용되었는데 3대 4 혹은 3대 5로 문이나 창문의 가로, 세로비로도 많이 이용되었다. 그런데 3대 5는 1대 1.66으로 황금비인 1대 1.618과 거의 유사하다. 그래서 황금비가 소개된 후에 고구현법이 나온 것이 아닌가 싶기도 하다.

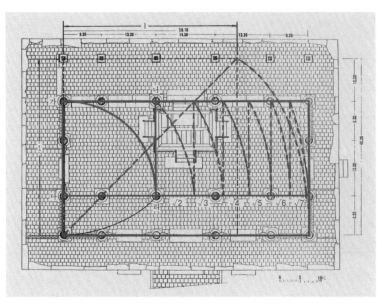

주수일이 분석한 창경궁 명정전의 제곱근 비 적용(붉은 선) 사례

검은색 원과 사각형은 기둥의 단면을 나타낸다. 기둥의 간격에 제곱근 비가 적용된 것을 확인할 수 있다.

창경궁 명정전의 평면도를 보면 황금비가 소개되기 이전에 즐겨 사용되던 제곱근 비를 알 수 있다. 기둥의 높이를 단위로 하여 정확한 제곱근 비($\sqrt{2}$, $\sqrt{3}$, $\sqrt{4}$, $\sqrt{5}$, $\sqrt{6}$, $\sqrt{7}$)의 순서로 기둥을 배열한 것을 볼 수 있다. 주수일은 「한국 건축 조형의 미적 균제에 관한 연구」라는 석사 학위 논문에서 명정전은 왕조의 번영을 나타내는 동적 균제가 반영되어 있는 대표적인 궁전 건축 양식이라고 상찬하고 있다. 참고로 평면도의 정사각형과 $\sqrt{2}$ 대각선의 길이의 비는 하늘과 땅과 사람을 뜻하는 3재三才에서 사람과 하늘 혹은 땅과 하늘의 비와 같다고 한다.

한국과 중국의 경우 황금비는 기하학적 규칙성에 대한 관심을 촉발시

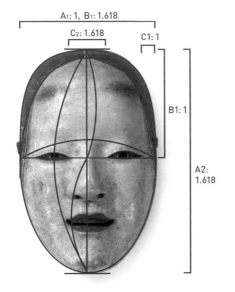

A1: 1, B1: 1.618
C2: 1.618
C1: 1
B1: 1
A2: 1.618

야나기 료가 분석한 노 가면의 황금비
눈을 중심으로 얼굴의 길이를 둘로 나누면 1:1,618의 비가 나온다.

킨 계기가 되는 정도였지 황금비 자체에 대한 관심의 심화로 이어지지는 않았던 것 같다. 그러나 일본의 경우에는 황금비에 대한 관심이 더 지속적이고 광범위했다. 예컨대 황금비는 아름답게 느껴질 수밖에 없는 특별한 원리를 갖고 있다는 식의 믿음이 있었던 것 같다. 이런 믿음은 절대미에 대한 믿음 그리고 그런 아름다움을 만드는 원칙이 존재한다는 믿음으로 이어질 수밖에 없다. 아름다움의 절대성, 객관성에 더 주목한다는 이야기다.

이런 면을 보면 일본인들은 이성적 탐구를 통해 자연이나 아름다움의 비밀을 이해하고, 그것을 토대로 아름다움을 창조할 수 있다고 믿는 타고난 모더니스트들이라는 생각이 든다. 아마 이런 이유로 미니멀아트나 모더니즘 미술이 발달하고 황금비에 대한 연구서들이 지금까지 꾸준히 출간되는 것 같다. 황금비의 사례로 꼽을 수 있는 사례들도 많다. 교토에 있는 긴가쿠지金閣寺, 홋카이도에 있는 고가쿠지五稜郭, 노의 가면, 각종 건축물의 벽면, 문과 창틀의 가로, 세로비 그리고 많은 회화 작품들에서 황금비를 찾아볼 수 있다.

특히 회화에서도 황금비를 볼 수 있다는 것이 한국이나 중국과 다른 점이다. 회화는 대상의 재현이 무엇보다 중요해 화가가 특정 비례를 위해

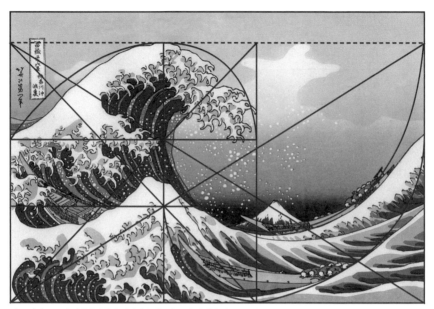

가쓰시카 호쿠사이, 「가나가와 해변의 높은 파도 아래」, 『후가쿠 36경』에 수록, 1832, 영국박물관
그림에 적용된 황금와형 분석을 통해 호쿠사이의 기하학적 균제미에 대한 각별한 지향을 읽을 수 있다.

마음대로 대상의 모습을 변형하기 힘들다. 그런데 일본에는 그런 작품들이 제법 있다. 우키요에를 대표하는 화가 가쓰시카 호쿠사이葛飾北齋의 작품에서도 흔히 볼 수 있다. 그의 연작 『후가쿠 36경富嶽三十六景』 가운데 하나인 「가나가와 해변의 높은 파도 아래」가 대표적이다. 이 그림은 일본인들이 매우 좋아하는 작품이다.

붉은 선들을 보면 야나기 료가 분석했듯이 황금와형黃金渦形을 염두에 두고 파도가 그려졌음이 분명하다. 먼저 중앙 상단 정방형의 한 변을 반경으로 하는 4분의 1 원을 그은 것을 볼 수 있다. 그다음 정방형의 변의 길이와 황금비를 갖는 장방형을 하단에 그린 후 그 긴 변을 반경으로 하는 원을 먼저 그린 4분의 1 원에 연결되게 그리는 방식으로 황금와형을 완성하고 있다. 그리고 이 황금와형을 따라 파도의 형상을 구성했다. 그

가쓰시카 호쿠사이, 「바다와 하나 되어」, 『후가쿠 100경』에 수록
프랙털과 유사한 형태 전개를 볼 수 있다. 옆의 판화에서 본 기하학적 균제미에 대한 지향성은 이
프랙털을 닮은 형성에서 보듯 규칙 지향성이라는 더 큰 맥락에서 이해되어야 한다.

의 다른 그림들도 이렇게 황금비에 의해 전체적인 구도가 잡혀 있다.

　　그런데 호쿠사이의 그림을 자세히 보면 황금비만 볼 수 있는 것이 아니
다. 또 다른 기하학적 특징이 드러나는데 바로 프랙털fractal적 특성이다.
이는 리처드 테일러Richard Taylor 등 프랙털 패턴을 통해 미술의 아름다움
을 이해하려는 여러 연구자들의 공통된 의견이다. 프랙털은 해안선이나
구름처럼 자연에서 많이 볼 수 있는 형상들이 단위를 달리하며 동일한 형
태로 계속 반복되는 형상을 일컫는 말이다. 예컨대 가까이에서 본 해안선
의 구불구불한 형상이 비행기에서 본 큰 단위의 해안선 형태에서도 그대

로 반복되는 것이 자기 반복성과 유사성을 갖는 프랙털 형상의 하나다.

앞의 그림은 『후가쿠 100경富嶽百景』의 하나인데 파도의 작은 포말은 세부 그림에서 보는 것처럼 거꾸로 된 V자형이다. 어찌 보면 요괴의 손가락 같아 보이기도 한다. 이것이 형태소가 되어 더 큰 단위로 확대되며 반복된다. 전체적 파도의 형상은 그렇게 구성됐다. 프랙털 형상으로 볼 수 있다.

이 그림에서 한 가지 더 재미있는 것은 중앙 상단에서 파도가 요괴 손 모양의 형태소로 부서지며 점차 M.C. 에스허르Escher의 착시 그림처럼 갈매기로 바뀌어 간다는 것이다. 호쿠사이가 프랙털을 알 리야 없었겠지만 이런 점들을 볼 때 기하학적 규칙성이나 이에 토대를 둔 시각적 유희에 상당한 관심을 두었던 듯싶다. 다시 말하지만 이런 것들을 두루 보면 일본 미술에서 우리가 주목해야 할 것은 황금비와 같은 특정한 비례나 원칙보다는 그것에서 시작된 기하학적 질서에 대한 애착, 규칙 지향성, 이런 대목이 아닌가 싶다. 그리고 이런 기하학적 규칙성이 아름다움을 준다는 강한 믿음이 다른 조형적 장식을 만든다거나 기본 구조를 변용하는 일에 소극적이게 하지 않았나 싶다. 결과적으로 일본의 미술품들은 군더더기 없는 미니멀리즘 양식을 갖게 되었을 것이다.

방금 말했다시피 일본의 미니멀리즘 양식 혹은 기하학적 정갈함을 만든 것은 황금비와 같은 특정한 비례나 미론美論이라기보다 그런 것에 강하게 끌리는 규칙 지향적 기질과 변용을 억제하는 강박적 기질이라고 볼 수 있다. 이런 기질이 나타나는 대표적인 것이 일본의 젠禪 정원이다. 젠 정원은 원래는 시마[섬]라고 표현했는데 바다와 섬의 풍경을 마당에 재현하려 한 양식의 정원을 말한다.

먼 바다의 큰 파도와 섬 주변에서 휘돌아 나가는 파도의 모양을 갈퀴로

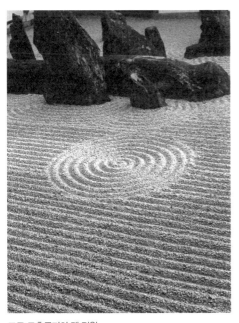

교토 도후쿠지의 젠 정원

젠 정원에서 보는 기하학적 형태는 규칙 지향성을 보여주
는 또 다른 사례다.

굵어 기하학적으로 정리한 모습은 옵티컬
아트로 보아도 손색이 없다. 아마 일본인
들은 이 정원을 보며 파도와 그 사이를 항
해하는 작은 배 등을 상상했을 것이다. 마
치 우리에 가두어놓고 보는 맹수처럼 무서
운 자연을 손 안에 가두어놓은 것이다. 그
리고 가두어놓은 바다의 움직임을 기하학
적으로 순치시켜 놓고 안심하며 감상한다.
미학의 용어로는 미적 거리Aesthetic Distance
를 확보했다고 할 수 있다. 젠 정원의 문양
을 황금비와 같은 특정한 기하학적 형태
혹은 비례에 대한 존중으로 보는 것은 적
절하지 않다.

요약하면 특정한 기하학적 비례에서 출
발해 기하학적 균제미에 대한 존중으로 나아가고, 이런 기하학적 균제미
에 대한 관심은 아름다움에는 원리가 있고 그것을 찾아낼 수 있다는 믿음
으로 이어진다. 그리고 이런 미적 원리가 존재한다는 믿음은 아름다움의
문제도 그들의 통제하에 둘 수 있다는 가능성을 암시하는 것이다. 이런
여러 단계의 믿음이 집약되어 있는 것이 바로 젠 정원이다. 미적 거리를
통해 파도를 통제하고 그 파도의 모양에 기하학적 질서를 부여한 것이다.

일본에는 아름다움이나 감성을 과학적으로 분석하는 연구자들이 굉
장히 많다. 일본에서 1년에 출판되는 관련 서적이나 논문의 수가 서구에
서 출판되는 양과 거의 비슷하다는 인상을 받을 정도다. 이런 현상은 기

하학적 균제미에 대한 일본인들의 지향과 같은 맥락에 있다.

심리학계의 오랜 통설 가운데에는 심리학의 마지막 연구 주제는 '아름 다움'일 것이라는 말이 있다. 아름다움은 계량적으로 측정하기 어렵기 때문에 생겨난 말이다. 아름다움을 더 작은 요소로 나누어 측정한다고 한들 전체적 아름다움은 부분의 합이 아니기 때문에 어려움은 가중된 다. 일본인들이라고 그런 사실을 모르지 않을 것이다. 그럼에도 앞서 말 했듯이 일본에서는 아름다움을 과학적으로 분석하려는 시도가 하나의 흐름을 형성하고 있다. 전형적인 기계론적 세계관이고 환원주의적 태도 다. 노력하고 연구하면 세상을 이해하고 통제할 수 있다고 믿고 싶은 욕 구가 어느 민족보다 강하다. 바로 예술 영역에서의 매뉴얼 문화라 할 수 있다.

곡선성에 대한 이야기로 돌아가 보자. 어느 나라든 가장 눈에 띄는 문 화재는 건축물이다. 외부에 있으니 당연하다. 그래서 건축의 곡선성으로 이야기를 시작했지만 과연 이런 한·중·일의 곡선성의 차이가 건축 이외 의 조각이나 회화 같은 분야에서도 반복되는지 확인할 필요가 있다.

어느 문화권이든 원시미술을 보면 직선적으로 단순화되어 있는 형태가 많다. 주변 환경은 곡선으로 넘쳐나지만 이를 표현하는 우리의 뇌는 직선을 더 사랑하기 때문이다. 직선성으로 시작한 초기 미술 양식은 사실감을 확보해가는 것과 비례해 점차 곡선성을 띠기 시작한다. 우리가 중국의 곡선성을 이야기하는 것은 사실감을 넘어서는 곡선화가 진행되었기 때문이다. 중국의 곡선성을 먼저 살펴보도록 하자.

중국의 곡선성은 어찌 보면 건축에서보다 회화·조각 등에서 훨씬 두드러진다. 특히 조각이 그렇다. 다음 장에 소개하는 조각들은 왼쪽부터 수나라의 인수조신용人首鳥身俑, 당나라의 여입용女立俑과 채회도녀무용彩繪陶女舞俑이다. 인수조신용은 가릉빈가迦陵頻伽라고 하는 상상의 새를 표현한 것인데 아미타불이 법음法音을 전하기 위해 화현한 것이라고 한다. 이 가릉빈가의 꽁지깃은 날아갈 듯 굽이치고 양귀비를 표현한 것 같은 여입용

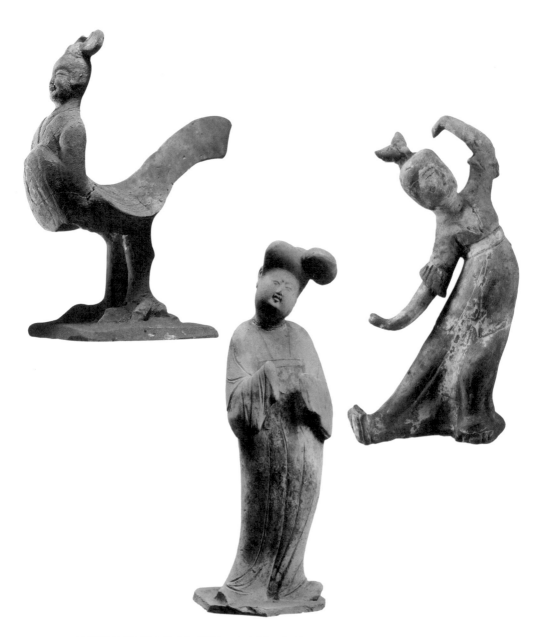

수나라 인수조신용(왼쪽), 당나라 여입용(가운데)과 채회도녀무용(오른쪽)

곡선적 형상은 중국 조각의 일관된 특징이다. 이 세 조각은 그런 사례의 일부다.

은 완만한 S자를 그리며 머리와 하체의 중심이 서로 반대 방향을 향해 있다. 이 S자형 인체 곡선은 중국 조각에서 수도 없이 반복되는데 언젠가 이에 대한 자세한 분석을 해보고 싶다는 생각이 든다. 그중의 백미는 채회도녀무용이다. 왼쪽 골반과 왼쪽 팔꿈치가 만들어내는 크고 작은 두 곡선과 반대쪽으로 쭉 편 다리가 만들어내는 직선의 대비가 일품이다. 이런 곡선성 덕분에 조상彫像들은 살아 움직이는 듯한 생명력을 갖게 된다. 살아 있는 것의 특징인 유연함과 리듬감을 갖고 있기 때문이다. 한국이나 일본의 작품에서 보기 어려운 이런 곡선성이 중국에서는 시대를 막론하고 넘쳐난다.

한국과 중국의 곡선성의 차이는 제작 시기가 비슷한 남당 5대 때의 금강역사상과 신라 석굴암의 금강역사상을 비교해보면 극명해진다. 둘 모두 부처를 모시고 야차신을 부리며 법을 수호하지만 좌측의 중국 금강역사는 금강저金剛杵를 쥐고 있는 밀적금강역사密迹金剛力士이고 우측은 석굴암에 있는 나라연금강역사那羅延金剛力士다. 모두 엄청나게 힘이 센 존재들이지만 지혜도 갖추고 있어 절제된 동작 표현이 중요하다. 신라의 금강역사상이 간결하고 동작이 절제되어 있다면 당나라의 역사상은 석굴암의 역사상보다 동적이다. 몸통이 더 곡선적으로 휘어 있기 때문이다.

당나라의 조각만 그런 것이 아니다. 산시 성 부승사福勝寺에 있는 원나라 때의 채회니소도해관음보살상彩繪泥塑道海觀音菩薩像에서도 그 특징을 살펴볼 수 있다. 진흙으로 만들어진 빼어난 비례의 이 조상은 전체적인 몸통이 왼쪽으로 휘어 있다. 원래 이 보살상은 선 자세로 바다를 건너는 관음보살이므로 바닥에서 수직이 되게 몸통을 만들면 된다. 그러나 대개의 중국 조상들처럼 몸통을 한쪽으로 휘게 해 유연성과 리듬감을 강조하고 있다. 휘

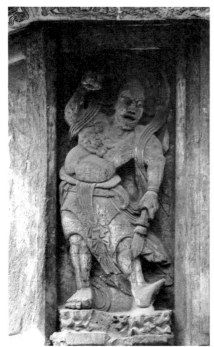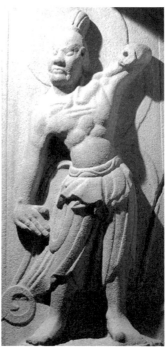

남당 금강역사상(왼쪽)과 신라 석굴암의 금강역사상(오른쪽)
당나라의 밀적금강역사상은 실제보다 과도하게 몸통이 휘어 있다. 반면 석굴암 금강역사상은 사실적이다.

어 있는 관음보살의 발아래로 굽이치는 옷 주름이나 뒤에서 꿈틀거리며 말려 올라가는 서기瑞氣가 서로 어울려 곡선의 향연이 펼쳐지고 있다.

그 옆의 역사상은 산시 성 쌍림사雙林寺 천왕전에 있는 채회니소역사상彩繪泥塑力士像이다. 비교적 간결한 이 작품도 진흙으로 빚은 것인데 앞의 것과 마찬가지로 필요 이상으로 몸통을 왼쪽으로 휘어 놓았다. 이런 자세는 현실적으로 불가능할 뿐만 아니라 우람한 역사의 강한 모습을 연출하는 데에도 그리 효과적이지 않다. 도리어 곡선성을 살리다 보니 몸통

원대의 채회니소도해관음보살상(왼쪽)과 채회니소역사상(오른쪽)

두 조각 모두 몸통뿐만 아니라 몸을 휘감은 옷 주름이나 서기를 모두 곡선적으로 처리해 곡선성을 증폭하고 있다.

을 좁게 만들어야 했고 덕분에 역사의 덩치가 왜소해졌다. 그러나 얻은 것도 있다. 험악한 얼굴로 시선을 유도하는 효과다. 이 역사의 모습에 있는 곡선들은 하나의 점에서 시작해 퍼져나가고 있다. 곡선적 몸통이나 옷 주름의 시작점은 왼쪽(독자 입장에서는 오른쪽) 다리 허벅지다. 여기서 시작된 곡선은 일부는 옷 주름으로, 일부는 휘어진 몸통의 곡선으로 퍼져나가며 우리의 시선을 험악한 역사의 얼굴로 향하게 한다. 이 점은 관음보살상도 비슷하다.

이런 시선 유도 효과는 의도적인 것은 아니고 곡선적인 형상을 만들다 보니 부수적으로 얻게 된 효과였을 것이다. 이런 시선 유도 효과를 기대할 수 없는, 아니 그럴 필요가 없는 조각상에도 곡선성은 여전하다.

우리나라에는 중국의 작품들과 비교할 만한 목조나 흙으로 빚은 조상

제1장 굽어 온전한 중국과 한국 그리고 일본의 직선

들이 거의 없다. 수많은 전란을 겪으며 소실된 듯하다. 남아 있는 것은 석불과 절간 앞에 서 있는 목조 사천왕상 정도다. 몇 안 되는 사천왕상이니 금강역사상의 경우를 보면 중국보다는 확실히 뻣뻣하고 일본과는 비슷하다. 곡선성이 그렇다는 말이다. 예를 들어 안성 청룡사에 있는 금강역사상(입을 벌리고 있는 모습으로 보아 나라연금강역사상이다)은 몸통의 축이 자연스럽게 왼쪽으로 조금 휘어 있기는 하다. 그러나 중국에는 비할 수 없다. 다른 사찰

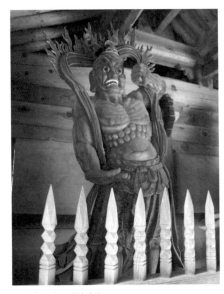

수원 용주사 금강역사상
역동적이지만 몸통의 기울기는 다소 뻣뻣하다.

의 금강역사상들은 대개 이 정도이며 사천왕상들은 앉아 있는 모습이 많아 확인하기가 어렵다. 그래서 아쉽지만 이 대목은 이 정도로 하고 넘어가는 수밖에 없다.

일본에는 나무 조각상이 많이 남아 있다. 그리고 그들은 앞서 본 그들의 건축처럼 직선적이다. 매우 사실적이고 정교함을 자랑하는 것이 일본의 조각상이다. 깊고 선명한 조각이 만들어내는 음영의 콘트라스트 덕분에 강하고 중후한 느낌을 준다. 이런 느낌에 가려 눈치 채기 힘들지만 전체적 자세는 다소 뻣뻣하다. 중국의 조각상처럼 몸통이 곡선적으로 휘는 경우는 거의 없다. 한쪽으로 살짝 꺾인 자세의 조각상들은 거의가 골반에서 한 번 정도 꺾이는 것이 전부다. 중국은 몸통이 전체적으로 휘어 있

왼쪽부터 명대 위간산 서평요현 교두촌 쌍림사 천불전 자재관음(自在觀音), 교토 산주산겐도 나라연금강, 산주산겐도 만선차왕상(滿善車王像)

중국과 일본의 조각 모두 사실성이 높지만 자세히 보면 일본의 조각은 중국에 비해 다소 뻣뻣하다. 산주산겐도의 조각은 전체적인 기울기가 골반에서 한번 결정된 후 변하지 않는다.

다. 관절의 꺾임도, 중국의 조각상에서는 자주 볼 수 있는 2중 꺾임도 일본의 조각에서는 보기 어렵다. 이런 것들이 일본의 조각상들을 좀 뻣뻣하게 보이게 한다.

일본 나무 조각상의 제작 방식은 크게 두 가지로 나뉜다. 통나무를 깎아 만드는 일반적 방법이 그 하나다. 일본 국보인 고류지廣隆寺 미륵보살반가사유상이 그렇다. 이 사유상은 한반도에서 건너간 것이라는 설이 유력하다. 다른 하나는 나무로 뼈대를 세우고 마치 깁스를 하듯이 아교와 고운 나무 가루를 섞어 바른 삼베를 진흙 틀에 넣어 뜬 후 뼈대 위에 덮어씌우는 방식이다. 건칠乾漆 기법이라고 하는데 대표적인 것이 일본 국보로 지정되어 있는 고후쿠지興福寺의 아수라阿修羅상이다. 우리의 경우에는 경

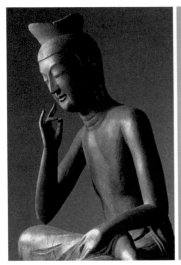

고류지의 미륵보살반가사유상(왼쪽)과 고후쿠지의 아수라상(오른쪽)
일본의 목조상 제작 방식을 볼 수 있는 좋은 예다.

주 기림사 건칠보살반가상 등이 있지만 20여 구에 불과하다. 한·중에 비
해 압도적으로 일본에 많이 남아 있다. 이런 방식으로 제작된 조각상은
뼈대가 전체 무게를 지탱해야 한다. 그래서 가급적 힘의 방향이 단순한
뼈대가 주를 이룬다. 단순한 뼈대를 만들다 보니 자연스럽게 직선적인 외
양을 가지게 된 것이고 당연히 자세가 뻣뻣해 보인다. 그러나 그런 제약이
없는 통나무를 깎아 만든 조각상들도 자세가 직선적인 것은 더 생각해보
아야 할 대목이다.

정리하자면 분명 중국의 조상은 한국이나 일본의 조상보다 더 곡선적
이다. 한국은 일본보다는 부드러울 것 같지만 우리 조상의 주된 표현 요
소는 형태가 아닌 색채다. 그래서 일본과의 비교가 큰 의미는 없다. 나중
에 다시 설명하겠지만 한국의 조상들은 중국이나 일본에 비해 월등하게

색감이 풍부하고 표현적이다. 형태의 사실감이나 정교함에서는 중국과 일본의 조각상에 비해 못하지만 화려하고 감성적이다. 반면 일본은 국소적으로는 정교하고 사실적이지만 전체적으로는 부자연스럽고 뻣뻣해 보이는 듯하다. 건축에서의 곡선성 차이가 조각에서도 비슷하게 반복되고 있는 것이다.

회화에서 한·중·일의 곡선성의 차이를 확인하는 것은 건축이나 조각에 비해 어렵다. 가장 큰 이유는 화론畵論 때문이다. 한·중·일의 회화를 이끌어온 것은 전문 화원들이 아닌 선비들이다. 그들은 일종의 자기 수양의 수단으로 그림을 그렸는데 이를 문인화라고 한다. 그러다 보니 문인화는 서구의 회화와 매우 다른 미학을 갖고 있다.

그리고 그런 미학은 동양의 자연관이나 성리학에서 규정하는 삶의 태도 등과 연관되어 화론畵論이라는 규범으로 이어진다. 예컨대 남제 시대의 사혁은 그의 저서 『고화품록古畵品錄』에서 회화에서 중시해야 하는 육법六法, 즉 기운생동氣韻生動, 골법용필骨法用筆, 응물상형應物象形, 수류부채隨類賦彩, 경영위치經營位置, 전이사모傳移寫模를 제시했다.

이 가운데 하나를 예로 들어 설명하자면 기운생동은 대상이 가지고 있는 생명의 기를 생생하게 표현해야 한다는 것을 말한다. 인물화로 치면 그려진 사람의 성격이나 정신세계 등이 잘 나타나 있어야 한다는 것이다. 이 화론들은 한·중·일 3국의 회화에 공통적 특징인 전신론傳神論으로 이어지며 수묵 산수화나 문인화에서 절대적 가치를 지니게 된다. 이런 화론들 때문에 회화에서는 3국의 곡선 선호가 나타날 여지가 상대적으로 적다. 그럼에도 한·중·일의 곡선성의 미세한 차이를 찾아볼 수는 있다. 첫 번째로 볼 사례는 대상의 전체적 틀을 해석하는 대목에서 나타

난 곡선성이다.

그림을 그린다는 것은 단순히 대상이 갖고 있는 세부적인 윤곽을 수동적으로 모사하는 것이 아니다. 대상의 전체적인 구조나 축을 화가가 나름대로 적극적으로 해석하고 그것을 토대로 그린다. 예컨대 대상이 사람이라면 그 사람의 해부학적 특징은 물론 몸통의 축이나 섞이는 부분의 흐름 같은 것을 해석하고 그에 따라 큰 틀을 그린다. 그리는 사람마다 조금씩 다른 형태 해석을 하기 때문에 다양한 스타일이 존재하게 마련이다. 만약 능동적인 해석 없이 눈에 보이는 세부에만 신경 쓰다 보면 전체적으로는 어색한 형상이 되기 쉽다.

중국인의 그림에서 나타나는 곡선성은 바로 이 형태 해석을 통해 드러난다. 형태의 큰 축이나 구조를 곡선적으로 해석하는 경우가 많다는 것이다. 그러한 사례의 하나를 청대의 화가 석도石濤의 산수화에서 볼 수 있다. 명나라 태조(주원장)의 직계 후손인 석도는 같은 승려 화가인 석계石溪와 더불어 개성적인 화풍으로 후대에 매우 큰 영향을 미쳤다. 그는 당시 성행하던 각진 선을 많이 사용하는 황산파黃山派와 달리 먹을 많이 쓰고 각진 형태를 배격했다.●

석도가 그린 「위우노도형작산수도책爲禹老道兄作山水圖册」 중 제3엽을 보면 구불구불한 선이 리듬감 있게 반복되며 바위산을 표현하고 있다. 이 구불구불한 선은 일종의 형태소로 볼 수 있다. 다시 말해 이 형태소를 암산岩山의 기본적인 윤곽 단위로 삼아 형태소를 반복해 가며 큰 산을 그리고 있다. 이런 형태 해석 덕분에 보는 이들은 암산이 주는 위협적이고 거센 느낌

●『동양미술사』상권, 한정희·배진달·한동수·주경미 지음, 미진사, 2007

석도, 「위우노도형작산수도책」 중 제3엽, 청나라

석도의 중심 미학은 일획론(一畵論)이다('일획론'의 '획'은 원전에는 畵로 표기되어 있으나 '획'이라고 읽는다). 일획은 여러 가지로 해석할 수 있지만 선 혹은 단순한 표현을 말하는 것으로 보는 것이 대세다. 그의 그림은 구불한 선을 형태소로 삼고 있으며 이 형태소를 반복함으로써 암산의 모습을 표현하고 있다. 이 형태소가 그가 말하는 획일지도 모른다. 구불구불한 형태소 덕분에 전체적인 산세가 곡선적이 됐다.

대신 부드러우면서 무거운 리듬감을 느낄 수 있다. 석도의 기법은 비슷한 시기에 시작된 부벽준법斧劈皴法과 대비된다. 부벽준은 절벽이나 바위 같은 대상을 묘사할 때 주로 사용하는 기법인데 마치 도끼로 나무를 찍었을 때의 자국 같은 거친 필치여서 힘차고 남성적인 느낌을 준다.

한 가지 더 소개하고 싶은 그림은 북송대의 화가 곽희郭熙가 그린 「조춘

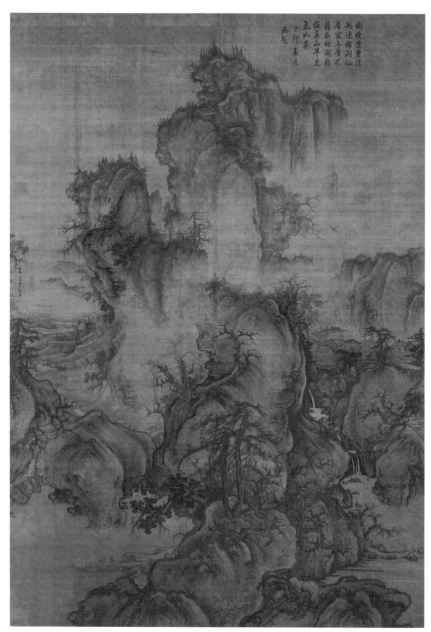

곽희, 「조춘도」, 비단에 수묵, 158.3×108.1cm, 1072년, 타이베이 고궁박물원

북방산수의 대표적인 운두준 기법으로 산세를 표현했다. 둥글둥글한 바위산이 독특하다.

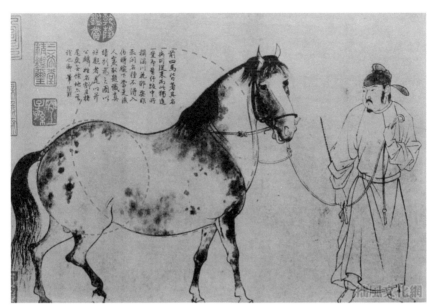

이공린, 「오마도」, 「오마도」 5폭 가운데 네 번째, 송나라
붉은 원은 이공린이 말의 전체적 형태를 원을 이용해 구성했다는 것을 보여준다.

도」다. 유명한 화론서畵論書인『임천고치林泉高致』는 곽희의 아들 곽사郭思가 아버지의 이론을 정리한 것이다. 그가 개발한 기법 가운데 운두준雲頭皴은 둥근 구름이 무리 진 것처럼 높은 산봉우리를 표현하는 기법으로 북방산수의 대표적인 특징이다. 이 기법은 부벽준, 해조묘蟹爪描 등의 기법과 결합해 명나라 때에 절파浙派라는 이름의 유파로 재탄생한다. 타이베이 고궁박물원이 자랑하는 이 「조춘도」는 운두준이 쓰인 대표적인 사례인데 구불구불한 선을 형태소로 삼았던 석도와 달리 둥글한 바위를 형태소로 삼고 있다. 둥글한 바위가 묶인 정도에 따라 큰 바위가 되거나 작은 바위가 되기도 한다. 그 크고 작은 바위들이 뭉게구름처럼 피어오른

제1장 굽어 온전한 중국과 한국 그리고 일본의 직선

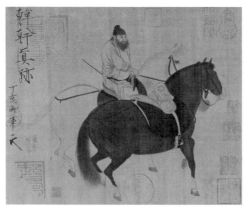

한간, 「목마도」, 비단에 설채, 34.1×27.5cm, 8세기, 교토 양족원

차마과교화상전

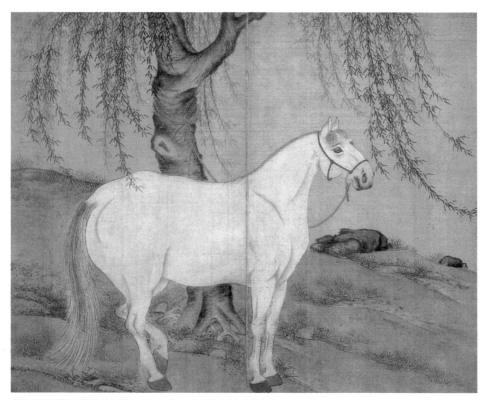

윤두서, 「유하백마」, 비단에 담채, 34.3×44.3cm, 17세기 후반, 개인 소장

말의 억세면서도 순종적인 특징이 사실적으로 잘 표현됐지만 곡선적 형태 해석은 시도되지 않았다.

암산을 따라 우리의 시선은 산을 오르기도 하고 내려오기도 한다.

곡선적 형태 해석의 또 다른 사례는 인체나 말과 같은 동물의 묘사에서 찾을 수 있다. 북송 시대의 이공린李公麟이 그린 「오마도」는 표시해놓은 것처럼 말의 전체적 형태를 원으로 해석한 것을 알 수 있다. 말과 같은 동물의 전체적 형태를 곡선적으로 해석한 사례가 중국에는 적지 않다. 당나라 때의 화가 한간韓幹이 그린 「목마도」나 쓰촨 성 성도 시에서 출토된 동한東漢 때의 차마과교화상전(車馬過橋畫像磚, 마차가 다리를 건너는 장면이 새겨진 벽돌)에서도 잘 드러난다. 특히 차마과교화상전에 표현된 말의 모습을 보면 말 모양을 곡선적으로 해석한 것이 굉장히 오랜 전통이라는 것을 알 수 있다.

이것과 비교할 만한 말 그림이 우리에게는 많지 않다. 그 드문 사례의 하나가 조선시대 서화가 윤두서의 「유하백마柳下白馬」다. 윤두서는 영모법에 매우 능했던 화가로 알려져 있는데 영모법은 털이 있는 짐승을 그리는 기법이다. 동물 그림에 능했다고 보면 된다. 윤두서의 그림도 이공린의 「오마도」에 못지않은 훌륭한 작품인 것은 분명하다. 얌전히 나무 옆에 서 있는 모습이지만 정중동을 표현해냈다고 할 만큼 말의 억센 기운이 잘 살아 있다. 그러나 이공린의 그림에서 보는 곡선적 형태 해석은 보이지 않는다. 이는 뒷다리의 대퇴부나 배의 윤곽을 이공린의 그림과 비교해 보면 알 수 있다.

한·중·일 회화에 공통적으로 등장하는 소재 가운데 직선적일 수밖에 없는 것이 있다. 바로 대나무다. 대나무는 문인화의 소재 가운데에서도 특별한 위치에 있다. 이 점에 대해서는 2장에서 다시 이야기할 것이다. 하여간 대나무를 그릴 때에는 곧게 뻗은 모습으로 그리는 것이 상례다. 그

왼쪽부터 북송 이파의 「풍죽」, 문동의 「묵죽도」, 원대 오진의 「묵죽도」
직선적이어야 할 대나무를 곡선적으로 그려낸 사례다.

러나 북송 시대의 이파李坡가 그린 「풍죽風竹」이나 문동文同의 「묵죽도墨竹
圖」, 원대의 오진吳鎭과 고안顧安이 그린 「묵죽도」 모두 둥글게 휘어 올라간
매우 특이한 모습이다. 곡선 가운데에서도 S자형 곡선이다.

비슷한 S자형 곡선이 중국 회화에서 계속 등장하는데 송나라 휘종徽宗
의 「엽매쌍금도撒梅雙禽圖」, 원나라 왕면王冕이 그린 「남지춘조도南枝春早圖」,
오태소吳太素의 「묵매도墨梅圖」, 왕겸王謙의 「빙혼냉예도冰魂冷蕊圖」 등이 그렇
다. 대나무나 매화 같은 대상의 곡선화는 전체적인 풍경의 구성에서도 계
속되는데 하규夏圭의 「서호유정도西湖柳艇圖」가 대표적이다.

우리의 대나무 그림은 어떨까. 조선 후기의 서화가 송상래의 「묵죽 6곡
병」과 대나무 그림으로 유명한 이정의 「묵죽도」를 보자. 조선시대의 대나
무 그림은 대개 이와 비슷하게 속도감 있게 그려져 매우 직선적이다. 두
그림의 차이점이라면 이정의 그림은 잎의 묘사에 중점을 두어 본대가 두
드러지지 않는다는 정도다. 필자가 조선시대에 그려진 모든 대나무 그림

왼쪽부터 송상래 「묵죽 6곡병」의 3곡, 맨오른쪽은 이정의 「묵죽도」
중국의 묵죽도에 비해 꼿꼿한 대나무의 기운이 잘 살아 있다.

을 보았다고 말하기는 힘들지만 이렇게 능숙하고 빠른 필치로 그리는 화
풍에서는 곡선적 형태가 나오기 어렵다.

중국 미술에서 나타나는 곡선적 형상들은 움직임이나 형태에 부드러
운 느낌이나 리듬감을 준다. 중국 회화에서 흔히 볼 수 있는 S자형 구도
가 그렇고 「조춘도」에서 볼 수 있는 둥근 암산의 리드미컬한 반복도 그렇
다. 대각선 구도처럼 힘차고 빠른 운동은 아니지만 흐르는 강물처럼 쉼
없이 부드러우면서 리드미컬한 운동감을 준다. 물론 그리기에 따라 더 강
한 동세를 표현할 수도 있겠지만 대각선에 비해 유연한 느낌을 주는 것은
분명하다.

인체를 그린 회화에서도 중국 미술의 곡선성은 어김없이 나타난다. 특

둔황 제107호 동굴의 여공양인(왼쪽)과 산시 성 영락궁의 「조원도」 가운데 '동극구고천존'(오른쪽)
두 그림의 옷 주름은 극단적으로 곡선적으로 처리되어 있다.

히 인물의 의복이 그렇다. 중국 의상은 원래 농경 사회의 특징이 드러나는 남방계에 속한다. 옛 그림들을 살펴보면 원래 남녀 모두 치마를 입었다는 것을 알 수 있다. 그러다 조나라 때 북방 유목민의 복식을 받아들이면서 상하의가 분리되고 바지를 입기 시작했다. 이를 호복이라고 하는데 베이징 대 교수인 후자오량胡兆量은 호복 양식으로 완전히 교체되는 데 700년이 걸렸다고 한다. 그렇기는 해도 치마 형태의 의복 양식은 상류층에 의해 계속 애용되었다.

남방계의 치렁치렁한 복식은 회화에서 곡선성을 살리기 좋은 소재다. 둔황敦煌 제107호 동굴에 그려져 있는 작자 미상의 여공양인女供養人은 치렁치렁한 옷의 곡선을 이용해 바람을 은유적으로 표현하고 있다. 공양인은 굴주窟主라고도 하는데 자기가 돈을 대어 굴을 파고 그곳에 불상을 만

들어 공덕을 쌓은 사람을 일컫는 말이다. 여공양인이라 했으니 107호 동굴을 판 굴주가 여성이라는 뜻이다.

여공양인의 자세와 옷자락은 마치 천상의 서기瑞氣를 맞이하고 있는 듯 시선 반대편으로 펄럭이고 있다. 자세도 그렇고 주름 하나하나가 매우 곡선적이다. 앞서 본 「채회니소도해관음보살상」 못지않은 곡선을 이용한 동세 표현이다. 또 다른 사례는 산시 성의 도교 사원 영락궁永樂宮에 있는 「조원도朝元圖」다. 이 그림은 「조원도」의 '동극구고천존動極救苦天尊'이 있는 부분이다. 「조원도」는 높이 4.6미터, 너비 94.6미터에 이르는 초대형 벽화다. 원나라 때에 그려진 것인데 인물의 얼굴 윤곽선, 옷 주름, 상단의 구름 모두 부드러운 곡선으로 처리되었다. 곡선의 향연이 펼쳐지고 있는 것이다. 곡선성은 중국화의 일반적 특징의 하나인 것이 분명하다.

곡선을 좋아하는
마음은 무엇인가

곡선 대 직선 양식이라는 관점에서 한·중·일의 건축, 조각, 회화를 간략히 살펴보았다. 단적으로 말해 중국은 곡선적인 형상을 좋아한다. 우리는 건축에서는 분명 완만한 곡선을 좋아하지만 이를 조각이나 회화에서는 확인하지는 못했다. 반면 일본은 직선적 양식을 좋아한다. 하지만 그들이 좋아하는 것은 기하학적 균제미이고 직선성은 하위 특징일 뿐이다.

미술 양식의 곡선성은 심미적으로도 그렇지만 심리적으로도 중요한 의미를 갖고 있다. 바로 사람 사이의 관계를 중시하는 정도의 지표이기 때문이다. 텍사스 대 마케팅 학과의 인롱 장Yinlong Zhang 교수는 관계 의존적 기질Dependent Self-Construal(개인이 자신의 생각, 느낌, 행동을 다른 사람과 연관하여 얼마나 독립적으로 지각하는가)이 강한 사람일수록 곡선적 형태를 좋아한다고 했다. 그들은 기업의 심벌 및 액자의 형태를 이용해 둥근 형태에 대한 선호도와 관계 의존적 기질 사이의 관계를 분석했다. 그 결과

관계 의존적 기질이 강한 사람일수록 곡선적 형태를 좋아했고 더불어 중국인들은 관계 의존적인 기질이 다른 어느 민족보다 강한 것으로 조사됐다. 반대로 관계 의존성 점수가 낮은, 즉 관계 독립적인 사람일수록 직선적이고 각진 형태를 좋아했다.

쉽게 말해 인간관계에서 타협과 양보를 중시하고 갈등을 회피하려는 성질이 강하면 모가 난 형태보다는 둥근 형태를 좋아한다고 말할 수 있다. 노자의 『도덕경』에는 '곡즉전曲卽全'이라는 말이 나온다. "굽어 온전하다"라는 뜻인데 자기주장을 덜하고 상황에 따라 뜻을 굽혀야 자신을 온전하게 지킬 수 있다는 말이다. 옳은 말인지는 더 생각해보아야 하겠지만 이렇게 살면 당장은 편하다.

인롱 장 교수의 실험에서 관계 의존성은 피험자들의 판단을 다른 사람들이 평가한다고 알려주었을 경우 더 두드러졌다. 남의 이목과 체면을 중시하는 관계 의존적 성향의 특징이 그대로 드러나는 대목이다. '관시關係'라 하여 사람들 사이의 관계를 중시하는 중국인들의 성향과 잘 맞아 떨어진다.

관계 의존적일수록 곡선적인 것을 좋아하고 중국인들이 관계 의존성이 높다는 것은 맞는 것 같다. 그러나 처마를 곡선적으로 만든 심미적 의도가 이것뿐일까 하는 생각은 버리기 힘들다. 예컨대 처마의 끝을 한껏 높여 거주자의 부와 힘을 과시하기 위한 것이라고 보는 것도 어색하지 않다.

그러나 한편으로는 중국인들의 관계 의존적 기질은 회화, 조각, 공예품 등 한 번에 전체를 볼 수 있을 정도로 작은 대상의 곡선성에 먼저 영향을 주었을 것이 분명하다. 미술 양식이라는 것이 그렇게 전파되기 때문이다. 그다음 건축의 곡선성으로 나아간 것 같다. 마치 황금비의 유입 과정

과 유사하다. 다시 말해 작은 물건의 곡선성에 익숙해진 중국인들이 거대한 건축물의 곡선적인 처마 선을 자연스럽게 생각해냈다는 것이다. 이렇게 생각하면 처마의 곡선과 관계 의존성을 곧장 연결시킨다는 생각의 부자연스러움을 어느 정도 해소할 수 있을 것 같다.

조울증과 우울증의 문화

중국을 고려하지 않았던 전작 『한국인의 마음』에서는 이런 점을 짚어낼 수 없었다. 하지만 전작에서 우리 미술이 동動과 정靜의 양면성을 갖고 있으며 일본의 미술을 정적이라고 한 주장은 여전히 유효하다. 수차례 이야기했다시피 일본 미술은 수평·수직선이 압도적으로 많은, 기하학적 규칙성이 중요한 양식 특징이다. 그래서 곡선이나 사선이 갖고 있는 동적인 느낌이 약하다. 그리고 이런 정적인 느낌과 더불어 건축물 등에서 보는 유사색類似色 위주의 배색과 건축 부재, 목재의 단면을 꼼꼼하게 흰색으로 감춘 강박 등을 보고 우울의 기질이 있다고 했다.

일본이 우울증형의 기질을 갖고 있다는 이야기는 꽤 여러 사람들이 주장했다. 예컨대 일본의 정신병리학자 시모타 미쓰조下田光造는 일본인이 집착 기질이 강하다고 지적한 바 있다. 또 인기 작가 이쓰키 히로유키五木寬之와 정신과 의사 가야마 리카香山りか는 『우울의 힘』이라는 책에서 일본 문화의 중요한 특징으로 우울을 꼽았다.

반면 동과 정의 양면성을 갖는 한국은 조울증형의 미술 양식이라고 할 수 있다. 한국의 미를 이야기할 때 흔히 적조의 미, 검박의 미, 순응과 천연주의가 특징이라고 한다. 그러나 다른 한편으로는 신명, 열정, 더 나아가 해학의 아름다움이 있다고 이야기하기도 한다. 언뜻 들으면 서로 상

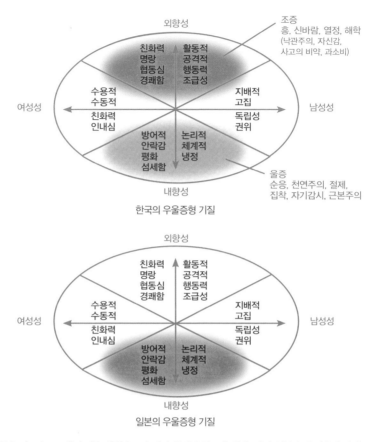

외향성

조증
흥, 신바람, 열정, 해학
(낙관주의, 자신감,
사고의 비약, 과소비)

친화력
명랑
협동심
경쾌함

활동적
공격적
행동력
조급성

수용적
수동적
친화력
인내심

지배적
고집
독립성
권위

여성성

남성성

방어적
안락감
평화
섬세함

논리적
체계적
냉정

울증
순응, 천연주의, 절제,
집착, 자기감시, 근본주의

내향성

한국의 우울증형 기질

외향성

친화력
명랑
협동심
경쾌함

활동적
공격적
행동력
조급성

수용적
수동적
친화력
인내심

지배적
고집
독립성
권위

여성성

남성성

방어적
안락감
평화
섬세함

논리적
체계적
냉정

내향성

일본의 우울증형 기질

한국은 니드스코프의 수직축 방향으로만 기질 특성이 분포해 있다. 반면 일본은 수직축의 하단에 주로 기질 특성이 분포해 있다.

치하기 어려운 수사로, 우리 것은 무조건 훌륭하다는 '묻지마'식 칭찬인 것처럼 들린다. 그러나 그렇지 않다. 전작에서 자세히 이야기했다시피 우리는 두 가지 특성을 모두 가지고 있다. 우리는 양극성 기질이 있다. 다시 말해 조의 문화에서는 해학, 신명, 열정의 미술이 발생하고 울의 문화에서는 천연주의, 순응, 적조의 미술 양식이 나타난다. 이런 특징을 요약한

것이 앞의 도표이다.

이 도표는 니드스코프Needscope라고 하는 것인데 여성성−남성성, 외향성−내향성의 두 축으로 이루어져 있고 두 축에 의해 형성된 타원 공간은 인간의 기본 욕구에 따라 여섯 부분으로 나뉘어 있다. 이것을 이용해 특정 집단이나 개인의 우세 욕구를 분류할 수 있다. 우리는 욕구를 채우는 방향으로 매사를 판단하고 행동한다. 니드스코프는 성격 스코프라고 할 수도 있는데 그 판단과 행동을 보고 개인의 외형적 성격을 구분하기 때문이다. 이 그림에 표시된 한국인은 지금까지 이야기한 것처럼 외향성과 내향성을 모두 갖는 양극성 기질이고 일본인은 내향성이 우세하다. 그림에 표시된 것은 남성성, 여성성이 균형을 이룬 내향성이지만 엄격히 보면 남성성이 조금 더 강하다.

중국인의 기질을 무어라 단정 짓기는 아직 이르다. 광대한 나라이기 때문에 더욱 그렇다. 그러나 매우 곡선적인 형태를 좋아하고 이것이 관계 의존성과 관계가 깊으므로 여성성이 강하다는 정도는 이야기할 수 있다. 보통 여성성은 관계 의존적, 남성성은 관계 독립적 특성을 갖는다. 이것에 보태어 S자형 형태가 부드러운 동세나 리듬감을 표현한다는 점에서 동의 성격도 있는 것 같다. 이를 니드스코프에 표시하면 다음의 도표로 정리된다. 물론 잠정적인 판단이다.

아직 잠정적인 것이기는 하지만 니드스코프에서 보는 것처럼 한·중·일 3국의 여성성의 상대적 함량은 각기 달라 보인다. 그러나 전체적으로 보면 한·중·일 3국 모두 서구에 비해 여성성이 강하다. 물론 여기서 말하는 여성성은 편의상 붙인 것이지 생물학적 여성만이 가지고 있는 특징을 이야기하는 것은 아니다. 모든 인간이 가지고 있는 중요한 성질, 예컨

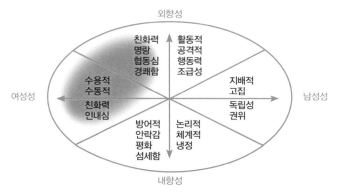

니드스코프로 나타낸 중국인의 기질

여기에 표시된 특징이 중국인의 전체적 기질이라는 것은 아니다. 표시된 특징, 다시 말해 여성적이며 관계 의존적인 특징이 확인되었다는 의미다.

대 수용적이고 부드러우며 경쟁과 지배보다는 화합과 보살핌의 행동을 유도하는 그런 성질을 이야기하는 것이다. 여성성과 관련된 핵심적인 수사들(니드스코프의 왼쪽 절반의 성격을 기술하는)을 보면 '관계 중시' '화합' '친밀감' '수용성' '수동성' '평화' '방어적인 성질' 등이다. 이는 생물학적 남성과 여성 모두가 갖고 있어야 하는 성질이다.

　동양이 여성적이라 할 때에는 서구가 자연을 지배의 대상으로 보는 반면 동양에서는 더불어 살아가는 대상으로 간주하는 태도 같은 특징들을 말한다. 예컨대 유럽의 성들은 자연을 정복한 듯 압도적인 위치에 높이 솟아 있다. 그러나 한·중·일에는 그런 사례가 적다. 자연은 지배의 대상이 아니라 더불어 살아가고 순응해야 하는 존재이기 때문이다. 도교나 유교처럼 내적 평안과 균형을 중시하며 자연에 순응할 것을 가르치는 이념도 서구에는 없다. 대신 서구에서는 구성원을 강력하고 위계적으로 통합하는 유일신을 믿는다.

중국이나 일본 영화를 보면 아기처럼 혀 짧은 소리로 어리광을 부리는 등장인물이 한 사람쯤 꼭 등장한다. 한국에서는 중국이나 일본과 조금 다른 어리광이 등장한다. 「찬란한 유산」 「보스를 지켜라」와 같은 드라마 속 남자 주인공의 안하무인격 행동처럼 간접적인 방식의 응석을 부린다. 이런 응석은 여성성에서 비롯된 것으로 보이는데 인도 영화에서도 볼 수 있다. 그러나 서구 영화에서는 보기 힘든데, 아시아의 여성성 가운데 수동적, 방어적 특징 등을 보여주는 한 가지 사례로 여기고 싶다.

더 알아보기
니드스코프

니드스코프는 사람의 심리적 욕구와 성격을 분류하는 데 사용하는 도구다. 원래는 뉴질랜드의 포커스 그룹Focus Group에서 브랜드 이미지를 관리하고 소비자를 분석하기 위해 융의 성격이론을 토대로 개발한 것이다.

니드스코프는 여섯 개의 기본 심리적 욕구로 구성되어 있다. 여섯 개의 심리적 욕구는 여성성−남성성, 외향성−내향성의 두 축의 상대적 중요성에 의해 만들어진다. 이 심리적 욕구 가운데 가장 강력한 것이 한 개인이나 집단의 두드러진 성격이 된다. 예컨대 어떤 사람은 여성성−외향성의 심리적 욕구가 가장 강할 수 있고 다른 사람은 남성성−내향성의 욕구가 강할 수 있다. 이런 상이한 심리적 욕구를 갖고 있는 개인들은 각기 그 심리적 욕구를 충족시킬 수 있는 방향으로 매사를 판단하고 행동한다. 그리고 이런 행동과 판단을 보고 주변 사람들은 그 사람의 성격을 판단한다. 그러므로 여섯 개의 기본 심리적 욕구는 여섯 개의 기본적 성격 유형과 같은 말이 된다.

심리적 욕구를 충족시키는 방향으로 이루어지는 판단과 행동 속에는 심미적 판

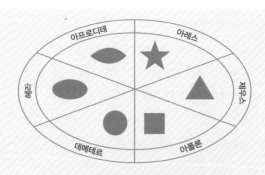

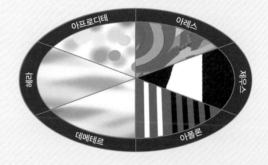

단도 포함된다. 특정한 그림, 음악, 디자인을 좋아한다는 것은 그런 심미적 판단을 통해 자신의 심리적 욕구를 충족시키고 그런 욕구를 다른 사람들에게 전달하는 효과를 갖게 된다. 일종의 사회적 의사소통을 하는 셈이다. 위의 도표는 심리적 욕구에 따라 선호하는 시각적 특징들을 예시한 것이다.

테두리 안에 쓰여 있는 그리스 신들의 이름은 각 유형의 성격에 대응되는 대표 캐릭터로 보면 된다. 남성성은 제우스, 남성성−외향성은 전쟁의 신인 아레스, 남성성−내향성은 태양과 지혜의 신 아폴론, 여성성은 제우스의 아내인 헤라, 여성성−외향성은 미의 여신 아프로디테, 여성성−내향성은 수동적인 대지의 여신 데메테르다.

각 성격 유형들은 앞서 말한 대로 심미적 판단도 달라 여성성이 강하면 곡선적인 형태와 부드러운 배색을 좋아한다. 반면 남성성이 강하면 각진 형태와 대비

가 강한 배색을 좋아한다. 여기에 동적인 성격이 더해지면 사선이나 방향성이 강한 형태를 선호하게 되고 정적인 성격이면 수평, 수직의 모서리를 가진 형태를 선호한다. 그러므로 앞서 본 니드스코프(71쪽)가 맞다면 우리는 동적이며 화려한 배색 그리고 동시에 완만한 곡선을 좋아하고 이는 우리 미술 양식 특징과도 일치한다. 일본도 니드스코프에 드러난 예측과 다르지 않다. 기하학적으로 정갈한 형태와 파스텔톤을 좋아하기 때문이다.

여성성과 동양

앞서 이야기했듯이 여성성의 핵심은 관계 중심성에 있다. 수용성, 수동성, 방어적 태도, 안정 추구 성향 등 몇 가지 다른 특징들이 있기는 하다. 하지만 니드스코프의 세 하위 여성적 성격(헤라, 아프로디테, 데메테르) 모두를 관통하는 특징은 관계 중심성이다. 반면 남성성의 가장 두드러진 특징은 독립성이다. '효'를 중심으로 펼쳐지는 한·중·일의 유교적 이데올로기도 그 기저에는 관계 중심성이 있지 않나 생각해본다. 물론 충효사상을 중심으로 국가와 제국을 다스리려는 유교의 탄생 배경을 모르는 바 아니다. 하지만 그런 이데올로기가 안착할 수 있었던 배경에는 극동 아시아인들의 관계 중심적 기질이 있지 않았나 싶다. 유교를 떠받드는 행동 지침들인 장유유서나 가부장제는 모두 구성원 간의 관계를 기반으로 음식, 토지, 노동 등의 자원을 비균등하게 배분하는 것이다. 관계 의존적 기질이 없었다면 뿌리내리기 어려운 관습이다.

서구와 동양의 근본적 문화 차이를 지적한 사람 가운데 사회학자 한네 젤만Hanne Seelmann 박사가 있다. 그녀는 극동의 아시아인들은 인간을 극도로 상호의존적인 존재로 인식한다고 주장한다. 아시아에서는 인간과 공동체는 하나이며 인간은 공동체의 일부로서만 존재한다. 인간은 우주 만물의 법칙과 깊은 관계를 맺고 있으며 모든 행동은 자신에게 그대로 돌아온다고 믿는 것이 동양인이다.

미시건 대학의 로버트 니스벳Robert Nisbett 박사에 따르면 이런 관계 중심성은 관개농업灌漑農業을 하는 논농사와 관계가 깊다. 논에 댈 물을 타인과 공유해야 하기 때문에 복잡한 사회적 관계가 형성되고 이로 말미암아 관계 중심적이 될 수밖에 없다는 것이다. 반면 물이 많이 필요하지 않은 밀 농사를 짓는 유럽의 농부들은 각자가 독립적인 사업체를 꾸리는 개인 사업자 같은 태도를 갖게 된다.

동양에서 집단주의가 발달한 것도 관계 중심성이라는 맥락에서 볼 수 있다. 서구에서는 개인의 개성을 존중한다. 즉, 개인은 그에 걸맞은 의사결정권을 갖고 있다고 간주한다. 이런 생각은 고대 그리스에서도 찾을 수 있다. 젤만 박사는 '개인'이라는 개념이 문헌에 처음 등장한 것은 호메로스의 시 가운데 오디세우스의 대사라고 한다. "나는 오디세우스다." '나'라는 강한 자의식의 표현이다.

아시아에서 개인이라는 개념은 무척 최근에 나타났다. 그보다는 '우리'라는 개념이 더 친숙하다. '우리 집 사람'이라는 표현에서 보듯이 자기 것을 우리 것이라고 표현하는 것을 좋아한다. 예컨대 서구의 금연 광고 문구는 "담배가 당신의 건강을 해칩니다"라고 되어 있지만 싱가포르에서는 "흡연이 당신 가족을 위태롭게 만듭니다"라고 경고한다. 관계 중심성에

주목한 표현이다.

동양인이 관계 중심적이라는 것은 동양인의 세계관이 유기론적有機論的인 반면 서구인은 원소론적元素論的이라는 역사학자 김기협의 통찰과도 맞아 떨어진다. 유기론적 세계관은 상대주의적 윤리관이나 자연관으로 연결된다. 선과 악의 기준도 맥락에 따라 달라지고 진실과 거짓도 상대적이다. 당시로써는 그럴 수밖에 없었다는 식의 친일 온정론이 생겨나는 것도 이런 배경 때문일지 모른다. 비슷한 정서가 우리 역사에서 반복되어 왔는데, 임진왜란 직후 유성룡은 자신의 저서 『징비록懲毖錄』에서 전쟁에 지고 퇴각하는 왜군들을 불쌍히 여겨 먹을 것과 덮을 것을 가져다주는 우리 백성들을 질타했다. 왜군이 저지른 만행을 생각해보면 우리 백성의 행동은 속없는 짓같이 보인다. 그러나 이는 선과 악을 절대적 잣대로 판단하지 않고 상대적으로, 또는 전체적 맥락 속에서 판단하는 관계 중심적 사고의 연장선상에서 보기 때문이다. 선과 악의 판단을 행위가 일어난 시점과 공간의 상황 속에서 판단하기 때문에 "그때는 그럴 수 있지"라는 양해가 쉽게 이루어진다. 한편으로는 친일 문제를 청산하지 못하고 있는 것이 이런 기질 때문일 수 있겠다 싶기도 하다.

사물의 성질도 상대적으로 파악한다. 예컨대 음양오행설에서는 오행인 나무·금속·물·불·흙이 서로 상극과 상생의 관계를 형성하고 있다. 오행이 중요한 것이 아니라 오행 간의 관계가 중요하다. 오행과 유사한 플라톤의 4원소론에서는 세상이 물·불·흙·공기로 구성되어 있다고 본다. 그리고 원소 하나하나의 성질이 독립적이다. 서구의 개인중심주의, 절대적 윤리관은 바로 원소론적 세계관에 토대를 두고 있는 것이다.

유기론적 세계관을 갖고 있는 극동 아시아인에게 있어 가장 중요한 것

은 구성요소들 간의 갈등 없는 관계다. 쉽게 말해 원만한 사람이 되어야 한다. 니드스코프에서도 이런 원만한 관계에 대한 욕구가 둥글고 곡선적인 형태에 대한 선호로 이어진다고 이야기한다. 심리학에서는 이런 현상을 공감각이라는 기제를 통해 설명할 수 있다. 곡선이 그려지는 과정의 속도나 리듬감에 대한 무의식적 추론, 더 나아가 그런 속도와 리듬감을 만들어내는 그린 이의 평온하고 원만한 마음의 상태에 대한 추론이 우리의 지각 과정에서 일어난다.

이런 면에서 직선적이고 기하학적인 미술 양식을 보이는 일본은 한국과 중국에 비해 상대적으로 더 원소론적 세계관에 근접해 있다. 우리 주변 환경은 다종다양한 형태로 구성되어 있다. 사물들 간의 경계가 선명하지 않은 경우도 많다. 예컨대 산과 들의 경계가 그렇다. 자연에는 직선이나 원 혹은 수직이나 수평선도 없고 경계도 모호하다. 이런 환경을 명확하게 구분할 수 있고 기하학적으로 규칙적인 건축물을 통해 규칙성을 얻을 수 있다고 믿는 것은 이성 우선주의이고 자연을 지배할 수 있다고 믿는 인간 만능주의식 사고다. 그리고 그 밑에는 원소론적 세계관이 있다.

이렇게 보면 한·중·일 3국은 서구에 비해 여성성이 강한 문화를 갖고 있지만 그중에서 일본은 상대적으로 남성성이 조금 더 강하다. 반면 우리는 일본과 비교했을 때 더 복합적인 문화를 갖고 있는 듯하다. 우리에게 두드러진 것은 완만한 듯 경쾌한 곡선이다. 앞서 말한 대로 부드러움과 직선성의 경쾌함을 동시에 갖고 있다. 아프로디테와 아레스의 모습을 모두 갖고 있는 것이다. 앞서 말한 양극성 기질이란 이를 말하는 것이며 조울증형의 문화이기도 하다. 독일의 정신병리학자 텔렌바흐Hubertus Tellenbach의 용어를 빌리면 매닉 친화형 성격이다. 이렇게 곡선성을 잣대

로 한·중·일의 관계 의존성을 살펴보았다. 그러나 관계 의존성은 생각보다 함의가 많은 개념이다. 이에 관한 좀 더 폭넓은 논의가 필요해 별면에 정리해놓았다.

한국과 중국의 관계 의존적 문화의 차이

관계 의존적 성향이 강한 집단에서는 사람 사이의 관계를 손상시킬 직설적이고 직접적인 표현을 삼간다. 그리고 사람 사이의 관계에 윤활유 역할을 하는 예의범절이나 관습, 선물을 장려하는 문화가 자라기 쉽다.

관계 의존적 기질이 강한 사람들은 사회적으로는 화합, 단결, 양보, 타협을 우선시하고 욕구 충족이 용이한 혈연, 학연 관계 등을 중시하는 연고주의 문화를 발전시킨다. 다른 한편으로는 연고가 있는 집단 내의 평판이나 체면을 중시한다. 체면이 손상될 위험을 줄이는 방법의 하나는 말, 행동, 외모를 집단의 평균에 맞추는 것이다. 그래서 집단 내에서 도드라져 보이지 않으려 한다. 감각적으로는 튀지 않고 무엇과도 조화를 이룰 수 있는 것을 원한다. 예컨대 모가 나지 않은 둥근 형태, 소리, 질감 등을 좋아하고 원색보다는 저채도의 색, 대비가 약한 배색을 즐긴다.

타인과의 심리적, 물리적 거리가 충분히 확보된 사회에서는 모난 성격의 사람이라 할지라도 갈등이 생길 가능성이 크지 않다. 그러므로 집단주의가 강하고 원만한 인간관계를 중시하는 사회는 개인 간의 심리, 물리적 거리가 매우 좁은 사회거나 구성원들의 성분이 균질한 사회일 가능성이 크다. 농경민족이 그렇다. 농경지 근처에 촌락을 구성하고 오밀조밀하게 모여 살기 때문이다.

이 점에서 중국과 한국은 사정이 조금 다르다. 중국은 우리나라의 44배에 달하는 넓은 국토를 갖고 있지만 경작 가능한 땅은 전체 면적의 10퍼센트에 지나지 않는다. 이를 농가 수로 나누어보면 중국은 한 농가당 0.5헥타르, 우리는 1.2헥타르의 농경지를 보유한 셈이다. 이는 중국과 한국 사회 내의 심리적, 물리적 거

리를 간접적으로 가늠할 수 있는 지표가 된다. 중국이 그만큼 밀도가 높은 사회라는 이야기다.

이런 요인 등이 작용해 한·중·일 3국의 관계 의존적 성향은 비슷한 것 같으면서도 다르다. 이런 차이는 사회학적 지표로도 나타난다. 예컨대 호프스테더 지수의 개인주의 지표가 그런 것이다. 헤이르트 호프스테더Geert Hofstede 박사는 2001년부터 그가 개발한 다섯 가지 문화 지표의 주요 74개국 측정치를 나라별로 발표했다. 그 지표 가운데 개인주의 지표 값을 보면 한국과 중국은 유사하지만 일본은 상당히 다르다.

2001년 이전 조사에서는 일관되게 중국의 개인주의 점수가 우리보다 미세하게 낮았다. 예컨대 2001년의 경우 중국이 15점(아시아 평균은 24점)이고 우리는 17~18점을 오갔다. 최근 들어 중국의 개방화가 진행된 때문인지 중국의 개인주의 지표 값은 약간 상승해 우리와 앞서거니 뒤서거니 하고 있는 상황이다. 반면 일본은 일관되게 40점대 중반이다. 2015년의 경우에도 45점을 얻어 아시아와 서구의 중간 정도에 해당하는 점수를 받았다. 참고로 독일은 2015년 67점, 프랑스는 71점, 미국은 91점이었다.

이런 결과를 보면 일본은 한국이나 중국에 비해 개인주의 성향이 상대적으로 강하다는 세간의 평가가 옳다는 것을 알 수 있다. 일본의 개인주의적 성향은 한국과 중국에 비해 많이 서구화되었기 때문이라고 생각할 수 있다. 그러나 그것만은 아닌 것 같다. 타고난 기질 혹은 문화의 차이를 배제할 수 없는 것이다.

집단주의가 강한 한국과 중국에서는 출생이나 결혼을 통해야만 한 집단에 소속될 수 있다. 그 소속 정도도 완벽한 것은 아니어서 결혼해도 부인의 성이 남편을 따르지 않는다. 부인은 영원한 이방인이다. 그러나 개인주의가 강한 문화에서는 개인의 재능이나 업적에 의해 소속감을 얻을 수 있다. 그래서 개인주의 성향이 강한 일본에서는 군주가 실력 있는 양자를 얻어 대를 잇게 하기도 했다. 결혼을 하면 남편의 성을 따라 바꾸는 것도 완벽한 소속감을 얻었다는 표시로 보아야

한다. 한국과 중국에서는 상상하기 힘든 일이다.

한국과 중국에서는 집단에 속한 개인의 자부심이 낮은 편이다. 집단 내의 계급에 의해 부여된 그만큼만의 자부심을 갖는다. 때로 자신을 낮게 할수록 겸양과 양보의 미덕을 갖춘 것으로 칭송받기도 한다. 그러나 개인주의 성향이 강한 유럽에서는 소속감을 업적과 실력에 의해 획득하므로 그만큼 개개인의 자부심이 높다. 이는 개인의 동기에도 영향을 준다. 아동들을 대상으로 한 많은 동기 motivation 연구를 보면 자율권을 주었을 때 유럽의 어린이들은 동기가 높아지는 반면 집단주의가 강한 한국과 중국 어린이들은 동기가 낮아진다.

집단주의가 강한 문화에서는 집단 내의 규범을 매우 중시한다. 이런 면에서는 한·중·일이 비슷하다. 소위 패거리 문화라는 것은 이런 집단 내의 규범만을 극단적으로 중시하는 경우다. 그런데 집단주의가 강해도 그 사회가 수직사회냐 수평사회냐에 따라 규범을 중시하는 방법은 상이하다. 한·중·일이나 인도와 같이 수직적 위계가 강한 나라에서는 가급적 갈등을 회피하고 묻어두려 한다. 흔히 전통이나 다수의 이익이라는 명분으로 그런 일이 이루어진다. 그리고 갈등을 해결하려는 해결책을 권위에 의존한다. 정치적으로는 대개 보수 우파가 강세를 보인다.

반면 이스라엘과 같은 집단주의가 강하지만 수평적인 사회에서는 갈등을 푸는 방법이 다르다. 정의 구현을 매우 중시해 갈등을 회피하지 않는다. 수평적 사회는 구성원들의 공감력을 강하게 하기 때문에 타인의 고통을 잘 이해하는 등 역지사지에 능해 협동도 쉽게 이루어진다. 공감 능력이라는 것은 쉽게 말해 상대의 입장에서 생각할 줄 아는 능력인데 여기에 상상력이 매우 중요한 역할을 한다.

공감 능력은 마치 스위치가 있는 것처럼 끄고 켤 수 있다. 경쟁이 치열한 상황에서는 경쟁에서 이기기 위해 공감 능력을 끄는 경우가 많다. 성장기에 이런 경험을 많이 하면 성인이 된 후 심각한 공감 능력 저하를 가져오게 된다. 반면 집단주의가 강한 수평 사회에서는 개인을 수직적으로 상승시키거나 하강시키는 사회가 아니어서 공감 능력을 끌 정도로 강한 경쟁이 일어나지 않는다.

이렇게 보면 관계 의존적 사회인 우리나라의 과도한 경쟁 체제는 뭔가 몸에 맞지 않는 옷을 입은 듯, 뒤죽박죽이라는 생각이 든다.

관계 의존성이
시각에 미치는 영향

관계 의존적 기질은 단순히 성격의 결정인자에서 그치지 않는다. 지각 및 인지의 전 과정에 영향을 주는 것 같다. 예컨대 아시아인, 특히 동아시아인들은 유럽인들과 다른 방식으로 그림 속 대상들을 탐색한다. 원인과 결과라는 사고방식에 익숙한 유럽인들은 그림을 볼 때 항상 주와 종의 관계로 대상을 구분한다. 어떻게 해서든 주가 되는 대상과 그것의 배경으로 그려진 대상을 구분하고 주 대상에 집중하려 한다. 반면 아시아인들은 대상과 배경에 고르게 주목을 한다. 예컨대 숲속에 사람이 있는 그림을 볼 때 동아시아인은 사람과 숲속 나무, 바위 들과의 관계 속에서 사람의 정체나 의미를 파악하려 한다. 반면 유럽인들은 주로 사람에만 주목한다.

그림을 보는 것이 그러하면 그리는 것도 그렇게 된다. 한·중·일의 많은 산수화나 풍속도 등을 보면 사람이라고 해서 특별한 대접을 하지 않는 경우가 많다. 실제 크기만큼 묘사되고 다른 요소들보다 더 좋은 위치에 있지도 않다. 그런 면에서 한·중·일의 그림은 좀 밋밋해 보일 수 있다. 반면 서구의 회화에서는 주主와 종從이 명확하고 그만큼 시각적 효과가 강하다.

그렇다고 동양의 그림에서 주종의 관계가 전혀 없다는 말은 아니다. 예컨대 중국화에서 중시되는 화론의 하나인 '빈주賓主의 구도'는 그려진 주 대상과 보조 대상의 관계가 손님과 주인의 관계와 같아야 한다는 말이다. 그리고 이와 관련해 매우 많은 화가들이 나름의 해석과 기법을 남겼다. 예컨대 곽희는 『임천고지집林

泉高致集』에서 "큰 산은 당당하게 여러 산들의 주인이 되며 그다음은 평범한 능선이나 언덕 및 숲, 계곡 등을 분포함으로써 원근대소의 주종관계가 형성된다. 이것은 마치 임금이 의젓하게 앉아 있으면 모든 신하들이 분주히 조회함과 같으니 오만하게 등 돌리고 어기는 자세는 없다"라고 비유했다.

한·중·일의 그림에도 분명 주와 종의 관계가 형성되어 있지만 그것을 노골적으로 강조하지 않고 은근하게 표현한다. 구체적으로 이야기하면 전체적인 구도를 잡을 때에만 주와 종의 관계를 의식할 뿐 주가 되는 것에 묘사를 더한다거나 색을 강하게 하여 강조하는 식의 작위를 피한다는 것이다.

이런 이유로 동양의 그림들은 좀 밋밋한 대신 서구의 그림에 비해 쉽게 싫증나지 않고 오래 감상할 수 있다. 대만의 미술사학자 위안진타袁金塔는 이를 전공백법塡空白法이라고 했다. 화면 전체를 그려진 대상이 균등하게 점한다는 뜻이다. 그러나 현대로 오면 한국과 중국의 회화나 디자인에서도 주와 종이 명확하고 시각적 효과가 강해진다. 이에 대해서는 다음 장에서 잠시 소개할 것이다.

동양인들이 배경과 전경에 고루 시선을 할당한다는 사실은 고전적 인지 심리 연구, 특히 눈 운동 측정기를 이용한 연구를 통해 수도 없이 확인되었다. 예컨대 미시간 대학의 니스벳은 흐르는 계곡 물속 풍경 사진을 유럽계 미국인과 일본인에게 보여주었을 때 일본인들은 물의 색, 물속의 바위 그리고 물고기 등에 고르게 시선을 주는 데 반해 미국인들은 헤엄치는 송어 세 마리에 시선이 고정되다시피 했다고 한다. 일본인들이 미국인에 비해 물고기와 배경 간의 관계에 두 배 정도 더 시선을 준 것이다. 이는 중국인을 대상으로 한 실험에서도 반복된다. 그러나 미국에 사는 중국인과 일본인들은 현지 아시아인과 미국인의 중간 정도에 해당하는 결과를 보여주었다고 하니 문화의 영향이 큰 것 같다.

두뇌 스캔 연구를 통해서도 이런 차이가 밝혀지고 있다. 예컨대 미국 일리노이 대학의 데니즈 파크Denise C. Park 박사는 그림을 볼 때 유럽인들은 대상 인식에 관여하는 측두엽 쪽이 뚜렷하게 활성화되었지만 중국인들은 전체적 관계를 인

식하는데 관여하는 두정엽이 반응한다는 것을 CT스캔을 통해 확인했다.

이런 지각 방식의 차이는 사고방식에서도 반복된다. 앞서 말한 음양오행과 플라톤의 4원소론에 대해 이야기했으니 이번에는 다른 사례를 들어보자. 역사학자 김기협 선생이 적절한 사례를 이야기한 적이 있어 그것을 소개한다. 그는 "아리스토텔레스는 바위는 가라앉는 성질을 가지고 있기 때문에 물에 잠긴 바위에 주목했고 물에 떠 있는 나무에 주목하는 것도 나무가 물에 떠 있는 성질을 가지고 있기 때문이라 한다. 서양인들의 관심은 대개 이렇다. 웬만해서는 물이라는 매체에 관심을 기울이지 않는다. 그러나 동양인들은 물이라는 매체에 지대한 관심을 갖는다. 대상과 대상의 관계를 형성시켜주는 것이기 때문이다. 그리고 모든 사물을 물과 같은 매체와 연관 지어 생각한다. 그래서 서양 문명보다 먼저 조수潮水나 자기장(여기서는 기氣)과 같은 성질을 이해할 수 있었다"라고 한다.

눈으로 생각하는 중국인
압축하는 일본인
은유하는 한국인

상형문자인 한자를 사용하는 중국인들은 시각적 사고에 매우 능한 것 같다. 그만큼 감각적으로 명확한 것을 좋아한다는 뜻이고 이는 나아가 구체적이며 현실적인 것을 좋아하는 성향으로 이어지는 것 같다. 반면 한국은 중국과 달리 시각적 논리보다 비유와 상징을 좋아한다. 그리고 이런 비유와 상징을 통해 추상에 이르기도 한다. 일본은 우리와 다른 경로를 통해 추상에 도달한다. 바로 압축이다. 우리의 추상이 무엇을 다른 무엇으로 대치하는 방식으로 이루어진다면 일본은 그들의 하이쿠에서 볼 수 있듯 큰 것을 작은 것으로 압축하여 추상에 도달한다. 이런 차이를 확산적 사고 대 수렴적 사고라고 정리할 수 있을 것 같다.

정보의 잉여가 만든
미술 양식

1장에서는 곡선 대 직선이라는 관점으로 한·중·일 미술 양식의 차이를 살펴보았다. 그런데 이런 곡선성은 직선성의 대척점에 있는 것으로 보았을 때에만 그 심리적 의미가 나타나는 것은 아니다. 곡선 그 자체만으로도 특별한 의미를 가질 수 있다. 예컨대 모든 사물의 형상은 나름의 정보를 담고 있다. 직선으로 팽팽하게 당겨진 낚싯줄은 보이지 않는 물속에 낚싯줄을 당기는 물고기가 있다는 것을, 곡선으로 휘어진 낚싯대는 그 물고기의 저항이 만만치 않다는 정보를 담고 있는 식이다.

미술가들은 때로 이런 정보를 과장할 때가 있다. 있는 그대로 표현하면 전달하고자 하는 정보의 양이 미미해 감상자들이 작가의 의도를 눈치 채지 못할까 우려해서다. 현실에서는 이런 일이 발생하지 않는데 그림에서는 종종 발생한다. 현실이 갖고 있는 정보에 비해 그림이나 조각에 담을 수 있는 정보의 유형이 많이 부족하기 때문이다. 그런 때에는 담겨 있는

정보를 증폭하게 된다. 이것을 과장이라고 말할 수도 있다. 마치 선생님이 중요한 내용을 학생들에게 정확히 전달하려 할 때 학생들이 잘 들을 수 있도록 큰 목소리로 강조하는 것과 비슷하다.

과장하는 방법에는 여러 가지가 있다. 크기를 과장할 수 있고 색채를 과장할 수도 있다. 예컨대 눈을 크게 그려 분노나 놀람과 같은 정보를 증폭할 수 있고 눈을 실제보다 붉게 그려 무섭게 할 수도 있다. 곡선도 정보를 증폭하기 위한 수단으로 자주 사용된다. 주로 운동성과 관련된 정보일 경우가 많다. 앞서 이야기한 낚싯대도 그런 사례다.

여기서 우리는 두 가지 중요한 미술 양식을 구분할 수 있다. 실제와 같은 만큼의 정보만을 작품에 담는 양식과 실제보다 정보를 증폭해 표현하는 양식이다. 양식은 모두 심미적 장단점을 갖고 있다. 영화를 예로 들어보자.

선한 자와 악한 자가 마주하고 선 영화 속 한 장면을 생각해보자. 선한 자와 악한 자를 관객들이 쉽고 정확하게 구별하게 하려면 배우의 옷차림이나 자세, 말투 등에서 선한 자와 악한 자의 전형적인 특징을 표현해야 한다. 정보를 증폭한 경우다. 그러면 누구나 한눈에 배역의 특징을 알아볼 수 있다. 그러나 현실감은 좀 떨어지게 된다. 현실의 악당이 그렇게 "나 악당이요" 하고 다니지는 않으니까. 만약 반대로 현실감을 살리기 위해 선한 자와 악한 자의 모습을 실제와 같이 표현하면, 다시 말해 정보를 조금만 담으면 극의 현실감과 긴장감은 높아지지만 영화를 이해하기는 그만큼 어려워진다.

이와 비슷하게 미술가의 의도대로 작품이 이해되도록 작품 속에 증폭된 정보를 담는 경우가 있고 필요한 최소한의 양만큼만 담는 경우가 있

다. 이런 두 방향의 표현 가운데 어느 것이 옳은지는 예술적 의도와 관객의 이해력이 결정한다. 관객의 이해력이 떨어진다면 정보를 증폭해야 하는데 이 경우 작품은 점점 양식화된다. 극단적으로 양식화된 경우가 바로 만화, 경극, 가부키 등이다. 막장이라고 불리는 우리나라의 일부 드라마도 상당한 정도로 양식화되었다고 볼 수 있다. 악인의 경우 너무 현실성 없이 악하게만 묘사되어 있기 때문이다.

오페라나 뮤지컬도 어느 정도 양식화된 장르이지만 이 경우는 정보의 문제 때문만은 아닌 것으로 보인다. 하여간 여기서 말하려는 것은 곡선성이 정보의 증폭, 다시 말해 감상자들이 옳게 이해하도록 과장해서 대상을 표현하려는 욕구와 밀접하게 관련되어 있다는 것이다.

중국, 과장의 미술

금강역사는 불법佛法과 부처를 악으로부터 지키는 존재로 요괴들이 무서워 도망칠 만한 무시무시한 힘, 외모, 의지를 가졌다. 이런 점을 보는 이들에게 정확하고 쉽게 전달하려면 근육, 인상, 자세 등의 표현을 과장해야 한다. 예컨대 눈과 입을 크게 과장하고 뒤틀며 근육도 크고 억세 보이게 만든다. 자세 역시 현실에선 불가능할 정도로 뒤틀고 꺾어 역동성을 갖도록 한다. 바로 1장에서 본 당나라의 금강역사상처럼 말이다.

이런 과장, 혹은 정보의 증폭을 유명한 지각심리학자인 라마찬드란 Ramachandran은 정점 이동Peak Shift이라고 했다. 그는 미술의 아름다움을 결정하는 여덟 개의 원칙을 제시했는데 그 가운데 으뜸으로 간주하는 것이 정점 이동이다.

정점 이동이란 어떤 대상의 중요한 시각적 특징, 예컨대 자세나 동세 혹은 시각적으로 두드러진 신체 부위를 더 강조해서 표현하는 것을 말한

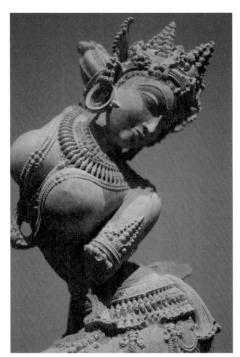

「춤추는 천사」, 12세기, 인도
봉긋한 가슴이나 측면으로 휜 허리를 과장해 자세와 신체
의 핵심적인 특징을 더 쉽고 확실하게 지각할 수 있도록 했
다. 이것이 라마찬드란이 말하는 정점 이동이다.

다. 앞서 말했듯 전달하고 싶은 두드러진 시각적 특징에 관한 정보를 증폭한다는 뜻으로 이해하면 된다. 「춤추는 천사」라는 조각상은 그런 정점 이동의 대표적 사례다. 춤추는 여인의 풍만한 곡선과 안무의 동작을 정확히, 다시 말해 다른 동작으로 오인하지 않고 춤을 추고 있다는 사실이 정확히 지각되도록 육체의 곡선과 옆으로 구부린 자세의 최대치(정점)를 더 증폭하는 방향으로 이동시킨 것이다.

실제 사람의 허리가 이 정도로 잘록할 리 없고 이렇게 옆으로 휠 수도 없다. 어찌 보면 기형적이고 기괴한 동작일 수 있지만 우리는 이런 형상에서 아름다움을 느낀다. 라마찬드란은 예술을 감상할 때 우리가 지각하고 싶어하는 것은 형태나 자세의 핵심적이고 구조적인 특징이며, 정점 이동은 핵심을 이해하기 쉽게 해주고 이런 용이함이 아름다움으로 해석된다고 말한다.

중국의 조각에서 자주 볼 수 있는 곡선성을 이런 정점 이동의 사례로도 볼 수 있다. 대표적인 예로 남송 시대의 「선재동자상」을 꼽을 수 있다.

선재는 화엄경의 입법 계품入法界品에 나오는 젊은 구도자의 이름으로, 깨달음을 얻기 위하여 53명의 선지식을 차례로 찾아갔는데, 마지막으로 보현보살을 만나 진리의 세계에 들어갔다고 전한다. 끝없이 중생을 살피며 수행을 멈추지 않는 구도자이지만 어린아이의 모습을 하고 있다. 어린아이 같은 천진한 모습을 전달하기 위해 귀여운 표정과 더불어 어린이들만이 취할 수 있는 유연한 자세를 표현했다. 이 대목을 틀림없이 전달하기 위해 얼굴의 방향과 몸이 향한 곳을 거의 직각이 되게 만들었다. 어른이 취하기에는 매우 불편한 자세다.

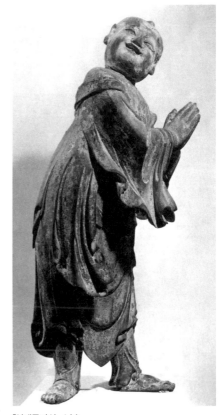

「선재동자상」, 남송
어린이들은 어른과 달리 유연한 자세를 잘 취한다. 이 점을 강조하면 어린이를 표현하는 데 매우 유리하다.

정점 이동의 사례는 회화에서 더 많이 볼 수 있다. 라마찬드란이 정점 이동의 회화적 사례로 꼽는 것의 하나는 인상주의 미술이나 캐리커처다. 인상주의 미술은 순간적 인상을, 캐리커처는 두드러진 특징만을 포착해 표현한다. 그렇게 하다 보면 무시된 특징들과 포착된 특징 간의 정보 불균형이 생기고 결과적으로 포착된 특징이 과장되게 마련이다. 정점 이동이 발생하는 것이다. 여기서 순간적이란 그려진 대상의 순간적 모습일 수도 있지만 보는 사람이 순간적으로

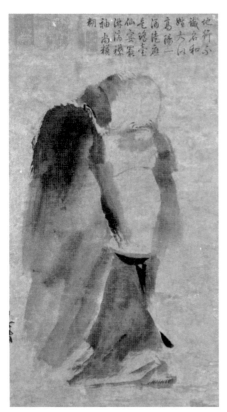

양해, 「발묵선인도」, 남송
현대의 캐리커처 못지않게 인물의 특징과 동작을 재치 있
게 포착해 과장했다.

지각한 모습일 수도 있다. 두 경우 모두 두드러진 특징을 과장하기 때문에 라마찬드란은 이를 정점 이동의 또 다른 사례로 보고 있다.

남송의 양해梁楷가 그린 「발묵선인도」가 좋은 사례다. 양해는 양풍자梁風子라고도 불리는데 세사나 격식에 얽매이지 않고 대범하며 낙천적인 풍모를 지닌 것으로 유명하다. 황제에게 시여받은 황금대를 화원 벽에 걸어두고 떠날 정도였다. 마치 이 그림 속의 선인과 같은 인품이었던 것 같다. 이 그림은 선인의 순간적 자세나 표정만으로 기인의 품성을 표현한 것이 마치 현대의 캐리커처와 유사하다.

1장에서 중국 미술에는 곡선적 형상이 많다고 했다. 그리고 관계 중심성과 관련이 깊다고 이야기했다. 관계 중심적인 사람들이 각진 것보다는 둥근 형태에 더 끌리는 것은 사실이다. 그러나 그것에 보태어 과장(정점 이동)하다 보니 곡선적으로 표현되는 경우도 있다. 이런 과장은 앞서 말한 대로 옳게 보이도록 만들려는 욕구에서 비롯된다. 이 의견도 나름의 일리가 있다는 것을 중국의 화론을 보면 알 수 있다.

앞에서 소개한 사혁의 육법론 가운데 기운생동과 골법용필, 응물상형의 상대적 중요성이 한·중·일에서는 다르게 이해된다. 기운생동은 1장에서도 이야기했듯이 대상이 가지고 있는 생명의 기운을 생생하게 그려내는 것이다. 말이 어려우니 쉽게 풀어보면 대상이 갖고 있는 성질이나 기운 등 추상적이고 본질적인 핵심을 잘 표현해야 한다는 말이다. 골법용필은 붓 자체가 가지고 있는 특성을 잘 이용해 그림을 그리라는 뜻으로 해석할 수 있다. 그러니 능숙하고 숙달된 기술로 그려야 한다는 의미가 된다. 응물상형은 대상의 모습과 특성을 잘 파악해 닮게 그리라는 것이다. 대상을 사실적으로 잘 재현해내야 한다는 것으로 받아들이면 된다. 삼국의 문인화를 보면 중국은 응물상형을 한국이나 일본보다 더 중시했다는 것을 알 수 있다.

정점 이동은 대상에 대한 정보를 충분히 주거나 과장해서 대상의 중요한 특징을 정확히 전달하자는 것이므로 기운생동 및 응물상형의 화론과 같은 맥락에 있다. 예컨대 곡선적인 형태로 무희나 무사의 움직임의 핵심을 강조한다거나 양해의 그림처럼 순간적 인상을 극대화해 한 사람의 외모, 동작 등을 극명하게 표현했다면 그 그림은 기운생동하는 것이면서 동시에 대상의 핵심적 특징을 정확히 표현했으니 응물상형한 그림이라 말할 수 있다. 이런 기운생동과 응물상형에 대한 상대적 중시는 중국인들이 그려진 대상의 충실한 시각적 재현을 무엇보다 우선했다는 이야기가 된다. 이 대목은 다음 장에서 자세히 살펴보자.

라마찬드란이 제시한 8원칙

1. 정점 이동 The Essence of Art and Peak Shift Principle

본문 설명 참조

2. 지각적 분류 Perceptual Grouping and Binding is Directly Reinforcement

초기 시각의 주된 기능의 하나는 시야에서 대상을 식별하는 것이다. 시각은 유사성, 근접성, 방향 등을 기준으로 사물을 분류하는 것에서 시작한다. 이를 지각적 분류라고 하고 우리의 뇌는 자연스러운 분류를 강화하는 방향으로 작동한다. 역으로 분류가 잘된 그림은 시각의 부담을 줄여줘 우리에게 편안함을 준다.

3. 시각적 주의 할당 Isolating a Single Module and Allocating Attention

우리 시각은 형태, 색채, 양안 단서 및 깊이 등과 같이 서로 독립적인 정보를 처리하는 채널로 나누어 시각 정보를 처리하고 나중에 통합한다. 시각적 주의 할당이란 이런 독립된 채널에서 특정 대상을 표현하는 데 가장 효과적인 채널을 파악하고 이것에 주의를 집중하는 것을 말한다. 예컨대 캐리커처는 피부색과 같은 정보를 처리하는 채널은 무시하고 형태 채널에만 주의를 집중하도록 되어 있다.

4. 대비 Contrast Extraction is Reinforcing

사물에 대한 정보는 주로 변화의 경계에 존재한다. 다시 말해 대비가 강한 곳을 사물의 윤곽으로 지각하려는 경향이 있고 이 경향을 고무하는 방향으로 우리의 시각은 작동한다.

5. 지각 과제의 해결 Perceptual Problem Solving

사물의 정체가 무엇인지를 파악하는 것이 우리 시각의 가장 중요한 과제다. 이 과제의 첫 단계는 사물의 윤곽을 파악하는 것이다. 사물의 윤곽을 파악하기 위해서는 무의식적 추론 등 여러 과정이 포함되는데 우리의 시각은 대상에 따라 이 일을 좀 더 쉽게 혹은 어렵게 처리하기도 한다.

6. 대칭Symmetry

생물학적으로 중요한 대부분의 대상, 예컨대 포식자, 먹잇감, 짝짓기 상대 등은 모두 대칭 형태다. 우리의 경고 시스템은 이런 형태에 우선적으로 주의를 할당하도록 한다.

7. 지각의 발생 확률The Generic Viewpoint and the Bayesian Logic of Perception

발생 확률이 높은 장면, 자세 등이 자연스러운 것으로 지각된다. 예컨대 사람의 얼굴을 정면에서 볼 확률은 매우 낮다. 대부분은 비스듬한 각도에서 보게 된다. 초상화에서 정면보다는 비스듬한 각도의 얼굴이 선호되는 이유다.

8. 은유Art as Metaphor

모든 예술은 은유적 존재이고 은유는 세상을 효과적으로 부호화하는 기본 인지 기제다. 지각적인 것이든 추상적 개념이든 유사한 것과 아닌 것을 구분하고 유목화하는 것은 생존에 필수적이다. 은유는 이를 효과적으로 수행하는 중요한 인지적 수단이다.

골법용필 대
응물상형

우리 회화는 기운생동, 골법용필, 응물상형의 세 가지 기법 가운데 골법용필에 특히 무게를 두고 있다. 골법용필은 앞서 이야기한대로 붓 자체가 가지고 있는 특성과 붓을 사용하는 원칙을 잘 따라야 한다는 말이다. 다른 말로는 붓을 다루는 이의 능숙함이 중요하다는 뜻이다. 이를 설명하기 위해 1장에서도 이야기했던 한·중·일의 대나무 그림들을 비교하고자 한다.

대나무는 앞 장에서 잠깐 이야기했듯이 한·중·일 3국에서 문인화 소재로 자주 등장한다. 선비의 절개와 지조를 표상하는 것으로 한·중·일에서 예로부터 매우 중시해온 화제畵題다. 곧고 굳은 절개의 표상으로 높이 샀기 때문이다. "죽심공 죽절정竹心空 竹節貞"은 백거이白居易의 『양죽기養竹記』에 나오는 말인데 "대나무는 속이 비어 있고 줄기에 마디가 있어 절조가 높고 겸허한 현자와 같다"라는 뜻이다. 그런 연유인지 대나무는 세

한삼우歲寒三友와 사군자에 모두 포함되어 있다. 조선시대에는 화원을 뽑기 위한 시험을 치를 때 대나무를 그리면 가산점을 줄 정도였다.

오양연구소五陽研究所 소장을 지낸 김철순 선생은 독일 뮌헨 대학교에서 그리스 로마 미술사를 전공하고 오양연구소 소장을 역임하며 우리 민화의 보존과 연구에 애쓴 분으로, 대나무 그림에 얽힌 재미있는 옛이야기를 들려준다.

조선시대 우리나라를 방문한 중국의 사신들이 한국의 대나무 그림들을 보고 형편없다고 폄하했다고 한다. 당나라 오도자吳道子에서 비롯되었다고도 하는 묵죽도는 중국에서는 체세體勢, 용필用筆, 용묵用墨, 사간寫竿, 사절寫節, 사기寫技, 사근寫根 등의 엄격한 화론을 따라 그려 사실적이다. 그러다 보니 화풍이 유사해 개성이 부족하다. 이런 묵죽도에 익숙해 있는 중국 사신들이 조선시대 묵죽도는 사실성이 떨어진다고 지적한 것이다. 묵묵히 미소를 지으며 듣고 있던 조선의 관리들은 다음 날 사신들의 숙소에 대나무 화분을 가져다 놓았다. 묵죽도만 보았지 대나무를 실제로 본 경험이 많지 않았던 중국 사신들은 매일 아침저녁으로 대나무 화분을 보아야만 했다. 얼마의 시일이 지난 후 중국 사신들은 마침내 조선 대나무 그림의 참맛을 깨닫고 사과를 했다고 한다. 무슨 연유인지 한국과 중국을 대표하는 묵죽도를 보면서 이야기해보자.

살펴볼 그림은 조선 후기의 문인화가 송상래가 그린 「죽도육폭병」과 명대의 화가 왕불이 그린 「기위도淇渭圖」다. 기위도라는 제목은 하남성 동북부에 기수淇水와 위수渭水가 합쳐지는 곳이 유명한 대나무 산지여서 붙은 화제다. 두 그림 모두 전체적인 구도가 자연스럽고 대나무의 청정한 기운도 가득하다. 그러나 이렇게 전체적으로 유사한 한국과 중국의 묵죽도지

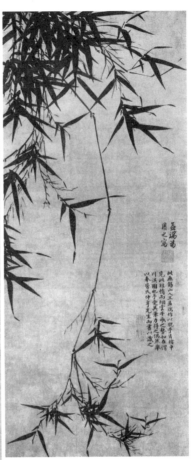

송상래, 「죽도육폭병」(부분), 비단에 수묵, 44×
129cm, 고려대학교박물관(왼쪽)

왕불, 「기위도」, 종이에 수묵, 34.5×78.2cm,
1362, 교토 료소쿠인(오른쪽)

한국과 중국의 회화에서 이렇듯 유사한 묵죽도
가 보이는 것은 매우 이례적인 일이다.

만 자세히 들여다보면 매우 다른 점이 보인다. 그리고 그 차이점은 한국과 중국 묵죽도 전반에서 나타난다.

대나무를 그린 대표적 문인화가인 강세황, 임희지, 신위, 유덕장, 김진우, 정학교, 민영익, 허련, 조희룡, 조익, 송상래, 김규진 등의 작품과 중국의 이간李衎, 석도, 관도승管道昇, 고극공高克恭, 오진吳鎭, 왕불, 정섭鄭燮의 작품에서 대나무의 잎 표현만을 비교해보았다. 중국의 묵죽도는 대나무의 실제 모습을 충실히 재현하기 위해 잎 말단의 뒤틀림 등 세부 묘사가 정확하다. 사실적이니 응물상형에 충실하다고 볼 수 있다. 그렇다 보니 앞서 본 조각이나 회화에서와 달리 정점 이동의 사례는 보기 어렵다. 묵죽도의 엄격한 화론 때문에 정점 이동의 과장이 들어설 틈이 없기도 하고 세밀한 묘사만으로도 대나무에 대한 정보를 충분히 전달할 수 있기 때문이기도 할 것이다.

반면 한국의 묵죽도를 보면 대나무는 그림을 시작하는 모티프로서의 역할만 하고 실제 그림의 핵심은 능숙하고 담백한 붓놀림에 있다. 예컨대 조선시대의 강세황과 송민고가 그린 묵죽도와 명나라 왕불이 그린 「기위도」의 대나무 잎을 확대해서 보면 그 차이를 확실히 알 수 있다. 강세황과 송민고의 대나무 잎은 사실적 표현보다는 간결하고 자신감 넘치는 붓놀림을 통해 그린 이의 능숙함을 알리는 데 역점을 두고 있다. 골법용필을 중시한 것이다. 이 경우에는 대나무 잎의 곧은 기운을 살린 것이니 기운생동하기도 하다.

골법용필을 중시한다는 것은 감상자가 그려진 그림의 간결하고 능숙한 필치를 통해 그린이의 고졸하고 담백한 성품, 숙련도, 높은 교양 수준을 이해할 수 있기를 기대한다는 뜻이다. 반면 응물상형을 중시한다는 것은

강세황(왼쪽), 송민고(가운데), 왕불(오른쪽)이 그린 대나무 잎 부분 확대

왼쪽 두 조선시대 화가가 그린 대나무 잎은 끝이 갈라져 있다. 그린 이의 능숙한 기세를 보여주는 것이다. 반면 명나라 왕불의 대나무 잎은 끝이 사실적으로 살짝 뒤틀려 있다. 응물상형에 주목하고 있는 것이다.

그림을 통해 대나무 자체의 아름다움을 감상하기를 기대한다는 의미가 된다. 그리고 그런 연후에 그린 이의 인품 등을 연상하는 추가적 인지 과정을 가정하고 있는 셈이다.

골법용필의 정신 속에서 그림은 그린 이의 성품을 보여주는 수단일 뿐이다. 중요한 것은 그려진 대상이 아니라 그린 이의 인품과 학식을 암시

응물상형과 골법용필

'ㄱ'에서 'ㄴ'으로 가는 경로는 골법용필에서 의도하고 있는 감상법이다. 그림을 통해 그린 이의 인품과 학식이 전달되기를 바라는 것이다. 반면 'ㄷ'으로 가는 경로는 먼저 그려진 대상을 정확히 전달하고 그 이후에 'ㄴ'으로 가기를 바라는 것으로 응물상형의 목적이다.

하는 능숙하고 담백한 붓질이다. 그런 능숙함을 보여주는 특징은 바로 빠른 속도로 붓을 놀린 덕에 생겨난 끝이 갈라진 대나무 잎이다.

한·중·일은 모두 서구와 달리 그림을 통해 그린 이의 인품을 전달하려는 사의寫意의 전통이 강하다. 사의란 주로 문인화가들이 중시하는 것으로 사물의 외형보다 내재적 정신이나 기운을 중시해서 표현하는 것을 말한다. 전문 화원畵員들이 사물의 외형에 충실하게 그리던 공필工筆 혹은 형사形寫와 대비되는 개념이다. 이 점에서 한·중·일은 모두 동일하다. 그런 가운데 한국은 상대적으로 골법용필에, 중국은 응물상형에 더 중점을 두었다는 이야기다. 왼쪽 하단의 그림으로 보면 한국은 ⓛ의 과정에, 중국은 ⓒ의 과정에 중심이 가 있는 것이다.

이런 맥락에서 꼭 비교하고 싶은 그림이 있다. 조선 초기 인제仁齋 강희안姜希顔이 그린 「고사관수도」와 원나라 손군택孫君澤이 그린 「고사관조도」다. 두 그림 모두 속세를 떠나 청산에 은둔하며 청유하고자 하는 선비들의 꿈을 표현한 것이다.

강희안의 「고사관수도」에는 청산에서 유유자적하는 선비의 모습이 중심에 그려져 있다. 선비의 옷 주름, 바위, 나무를 그린 필치는 골법용필의 전형으로 보인다. 거기에 보태어 강희안 스스로를 표현한 것 같기도 한 선비는 무심의 경지에 오른 것 같다. 세사에 무심한 고졸한 인품의 소유자인 것이 분명하다. 강희안의 「고사관수도」에는 골법용필한 필치는 물론이고 소재까지도 인품을 표현하는 데 초점이 맞추어져 있다고 보아야 한다.

반면 손군택의 「고사관조도」에서는 선비가 자연 속에서 청산을 바라보는 모습을 보이는 대로 가감 없이 그리고 있다. 특정 대상을 강조하지 않고 청산이라는 대자연과 그 품안에 안긴 작은 인간의 모습을 담담하게 그

강희안, 「고사관수도」, 종이에 먹, 23.4×15.7cm, 15세기경, 국립중앙박물관

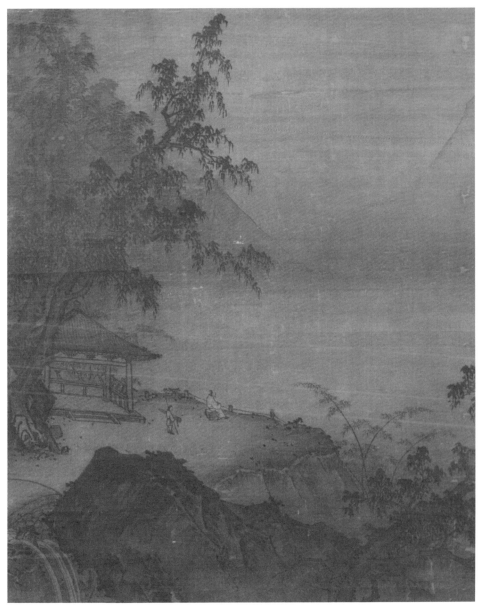

손군택, 「고사관조도」, 비단에 수묵담채, 102.5×83cm, 원나라, 도쿄 국립박물관

동일한 주제의 그림이지만 이렇게 차이가 난다. 강희안의 「고사관수도」는 고사의 인물 됨됨이를 표현하는 데 집중하고 있다. 반면 손군택의 그림은 고사가 관조하고 있는 전체 모습을 담기 위해 노력했다. 골법용필과 응물상형에 대한 상대적 중시가 이런 차이로까지 확산된 것 같다.

야나기사와 기엔, 「채죽도」(왼쪽), 오가타 고린, 「죽매도」(오른쪽)
일본의 대나무 그림들은 골법용필이나 응물상형 어느 것에도 특별한 비중을 두지 않았다. 그
보다는 그림과 네모난 화면이 함께 이루어내는 전체적 구성에 집중했다. 세련미만을 염두에 두
었다는 것이다.

렸다. 응물상형의 정신이란 것은 어쩌면 이런 자연과 인간 간의 실제 관
계(여기서는 공간적 관계, 상대적 크기와 위치 등)를 담으려는 마음을 말하는
것일지도 모른다.

대나무의 경우 정점 이동은 기운생동의 화론과 잘 들어맞는다. 정점
이동은 대상의 모습을 왜곡하는 것이기는 하지만 그 덕분에 대상의 기세
나 동세를 더 정확하게 표현하게 한다. 반면 인물화의 경우에는 응물상형
과 더 맥이 닿는다.

일본은 한국과 중국과는 또 다른 특징을 보이고 있다. 대표적인 일본의

대나무 그림으로 손꼽히는 야나기사와柳澤淇園의 「채죽도」와 오가타 고린尾形光琳의 「죽매도」를 살펴보자. 야나기사와의 「채죽도」를 보면 거꾸로 자라난 대나무를 둥글게 휘어놓았는데 이는 대나무의 특성과는 별 관련이 없다. 이 곡선은 좁고 상하로 긴 장방형 화면과의 대비를 위한 것으로 보인다. 다시 말해 대나무라는 대상의 특징을 살리기 위해 휜 것이 아니라 화면 구성상의 이유로 휘었다는 말이다. 정점 이동이라고 보기 어렵다.

오가타 고린의 「죽매도」에서는 라마찬드란이 말하는 지각적 분류가 이루어져 있다. 예컨대 네 개의 대나무는 크게 보면 3대 1로 그루핑 되고 작게 보면 약, 강, 중―중의 리듬감을 만들어낸다. 이 그림도 대나무 자체보다는 화폭에서의 기하학적 구도 혹은 질서(혹은 리듬감)를 만드는 데 역점을 두었다고 할 수 있다. 두 그림을 보면 일본도 응물상형의 화론을 우선했던 것 같지는 않다.

군이 따진다면 간결한 구성을 통해 그린 이의 담백한 미의식과 능숙함을 표현할 수 있다는 점에서 골법용필의 정신과 더 가까워 보인다. 그러나 정확히 말하자면 골법용필보다는 그림 자체의 아름다움, 다시 말해 그려진 형태나 색 또는 구도가 주는 순수한 조형적 아름다움을 더 중시했다고 보아야 한다. 한국이나 중국이 미술 양식의 감각적 특징을 넘어, 대상의 상징성이나 인문학적 의미가 주는 인지적 아름다움을 중시했다면 일본은 조형의 감각적(여기서는 지각적) 특징의 아름다움에 집중했다는 점에서 좀 더 탐미적이라고 할 수 있다.

흔히 일본의 탐미주의는 메이지 시대 후기와 다이쇼 시대에 시작되었다고 이야기한다. 그러나 사실은 그보다 뿌리가 훨씬 깊다. 조선에서 온 막사발을 다완(찻잔)으로 사용했고 전국시대에는 이 다완과 성城을 맞바

꿀 정도로 그 가치를 높이 평가했다고 한다. 수많은 회화 작품을 보아도 앞서 본 대나무 그림처럼 대상 자체보다 화면을 어떻게 아름답게 구성할 것인가에 더 초점을 맞춘 작품이 유난히 많다.

지금까지의 이야기를 정리하면 중국의 과장된 곡선성은 1장에서 이야기한 것처럼 관계 중심적인 성향과 대상의 물리적 특징을 정확하게 전달하려는 욕구, 즉 정점 이동의 산물이라고 할 수 있다. 그리고 정점 이동의 많은 사례는 응물상형의 화론을 중시했던 중국화의 전통과도 맥이 통한다. 응물상형은 시각적 사실성을 중시하는 것이다. 이것이 인물에서는 정점 이동을 통한 과장으로 나타나기도 하고 대나무 그림처럼 정확한 재현으로 나타나기도 하는 것 같다.

우리 미술에서 가장 우선한 화론은 골법용필이다. 거친 붓자국, 붓의 속도, 능숙함이라는 추론 단계를 거쳐 그린 이의 고졸한 성품이 전달되기를 기대했다. 그림은 그런 정보를 전달하는 역할이 주가 되고 아름다움은 그다음의 문제였다.

그 까닭을 알 수 없지만 우리에게는 골법용필의 중시에서 보는 것처럼 한 개인이 가진 잠재력에 대한 관심이 유난히 많았다. 현재도 그렇다. 그러다 보니 무언가를 성취한 개인보다 아무런 성취가 없어도 잠재력이 커 보이는 개인을 더 높게 평가하는 경우가 많다. 이야기가 또 빗나갔다. 하던 이야기를 계속하면 일본은 우리와는 또 다른 이유로 그림 속 대상의 시각적 특징에 덜 집중했다. 그들은 화면 속에 대상을 잘 연출해 네모나고 평평한 대상을 멋지게 꾸미는 일에 일차적 관심이 있었다. 이래서 일본인이 탐미적이라고 하는 것이다. 일본의 탐미적 성향에 대해서는 다음 장에서 좀 더 다루기로 하자.

일본 회화의 평면성

조분사이 에이시, 「청루의 기녀」, 판화, 18세기, 도쿄 국립박물관

일본 회화에는 평면적인 그림이 많다. 우리와 비슷한 산수화나 화조도도 많지만 노골적으로 이차원적 구성에 집중한 그림이 적지 않다. 일본에는 목판화 작품도 적지 않은데 그 까닭도 이런 평면성에 대한 선호와 관계가 있을 것이다. 에도 시대의 화가 조분사이 에이시鳥文齋榮之가 그린 그림을 보자.

「청루의 기녀」는 판화라 평면적인 느낌이 강하다. 에도 시대의 화가 후카에 로슈深江蘆舟가 그린 「담쟁이 길 그림 병풍」은 약간의 원근법이 적용되어 있기는 하지만 산의 양감 표현이 약하고 산 사이의 길과 산 사이로 보이는 하늘이 분리되어 있지 않아 전체적으로 평면적이다. 이 그림은 풍경의 사실적 재현보다는 산과 행인을 모티프로 평면 구성한 듯한 느낌을 준다.

일본에는 이와 같은 화풍의 그림이 많은데 린파琳派풍이라고 한다. 색을 칠한 후 마르지 않은 상태에서 다른 색을 칠해 번지는 효과를 얻는 기법이다. 이런 기법은 대상에 따라 사실감 있는 색감을 만들기도 하지만 그보다는 색의 번짐이 주는 맛을 노렸다고 보는 것이 옳다. 어차피 평면인 그림에서 공간감이나 사실감을 위한 눈속임(모든 그림은 눈속임을 통해 입체감과 색감을 표현한다)을 만들기보다 평면성을 인정하고 평면적 구성의 맛을 모색하고 있다는 인상을 받는다.

후카에 로슈, 「담쟁이 길 그림 병풍」, 종이에 금박, 채색, 132.4×264.4cm, 18세기, 도쿄 국립박물관

이런 특징은 일본이 기하학적 균제미를 중시한다는 1장의 주장과도 잘 들어맞는다. 기하학적 구성을 중시하자면 평면적인 것이 용이하다. 회화에서 기하학적 구성이라 할 때에는 그림틀의 수직, 수평선 그리고 그려진 대상의 윤곽선들이 서로 만나 파생되는 기하학적 관계를 말한다. 본문에서 2차 기하학이라는 용어를 빌려 소개했다. 이렇듯 일본은 기하학적 심미성을 중시한다.

염라대왕은 한·중·일의 회화에 공통으로 등장하는 존재다. 염라대왕
은 저승에 온 사자의 살아생전 죄과를 판단하고 그에 따라 상벌을 내리
는 명확하지만 어려운 임무를 수행한다. 이런 염라대왕의 모습을 한·
중·일은 어떻게 상상했을까. 흥미롭지 않을 수 없다.

염라대왕상을 보려면 인근 사찰의 명부전冥府殿을 찾아가보면 된다. 그
러나 우리의 경우 대부분의 염라대왕상은 최근 들어 공장에서 제작한 것
이고 그렇지 않은 것도 제작 연대를 확인하기가 어렵다. 그래서 탱화를
보는 것이 낫다. 탱화에 그려진 우리나라 염라대왕의 모습은 예상한 대
로 근엄하다. 예컨대 통도사에 있는 「업경대業鏡臺」를 보면 매우 근엄해 보
이는 인상의 염라대왕을 볼 수 있다.

일본의 염라대왕도 우리와 크게 다르지 않다. 명나라 육신충陸信忠의
그림을 모사했다는 가노 단유狩野深幽의 「염라대왕」을 보자. 죄업이 많은

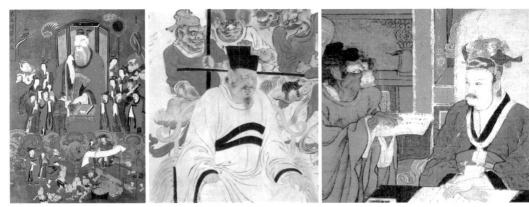

왼쪽부터 한국의 통도사 「업경대」, 일본 가노 단유가 그린 「염라대왕」, 중국 저장 성에 있는 「지옥시왕도」
한·중·일 3국의 염라대왕은 모두 근엄하거나 무섭고 엄격한 인상이다.

사자에게 불호령을 내리는 모습 같다. 중국 저장 성 영파에 있는 「지옥시
왕도」의 근엄한 염라대왕의 모습도 예상과 비슷하다. 한·중·일의 염라
대왕의 모습이 여기까지는 크게 다르지 않다.

그러나 「채회니소염군상彩繪泥塑閻君像」처럼 특이한 것도 있다. 북송 시대
의 것으로 진흙으로 만들어 채색을 한 염라대왕상이라는 뜻의 「채외니소
염군상」은 앞서 본 세 나라의 염라대왕의 모습과 많이 다르다. 슬픈 것
같기도 하고 어찌 보면 인간의 어처구니없는 죄과에 망연자실한 것 같기
도 하다. 이런 표정을 지을 만한 배경이 있을 텐데 아쉽게도 확인할 수는
없다. 분명 특정 순간의 인상을 포착한 것인데 그 인상이란 것도 인상주
의나 앞서 본 양해의 「발묵선인도」와는 다른 것이다. 인상주의에서 말하
는 인상은 일상 속에서 우리가 경험하는 평범한 인상을 말하는 것이다.
다시 말해 한 인간의 본질적인 모습이 들어 있는 평범하지만 전형적인 인
상을 말한다.

「채회니소염군상」
통념과 달리 약간 망연자실한 표정의 염라대왕을 표현했
다. 분명 전형적인 모습은 아니다.

그러나 「채회니소염군상」에서 포착하고 있는 인상印象은 그런 평범한 일상 속에서 볼 수 있는 전형적인 모습이 아니다. 그 일화가 무엇인지 알 수 없지만 분명 특정 일화 속 어떤 순간의 모습이다. 그 일화를 모르면 표정의 의미를 이해하기 힘들다. 다시 말해 묘사된 것이 대상의 본질적 됨됨이가 아니라 특정 일화 속에서의 인물의 표정이나 자세라는 말이다.

비슷한 사례가 중국 공죽사筇竹寺에 있는 500 나한상羅漢像이다. 공죽사는 1228년에서 1301년에 걸쳐 웅변법사雄辯法師가 창건한 절이다. 청나라 말기인 1883년에서 1890년까지 7년에 걸쳐 여광수黎廣修라는 조각가가 다섯 제자와 함께 500 나한상을 제작해 이곳에 안치했다. 여광수는 매일 포구에 앉아 지나가는 사람들을 관찰하며 나한상들을 빚었다고 한다. 그래서 중국에서는 중국화된 최초의 나한상이라는 평가를 받는 작품이다. 진흙으로 빚은 것에 채색을 한 것이고 지금도 색상이나 형태가 생생하다.

나한은 자신의 생애에서 번뇌와 욕망에서 해탈해 윤회의 삶을 끝내고 더 이상 배우고 닦아야 할 것이 없는 사람을 일컫는다. 그런데 나한의 경지에 오른 사람들은 저마다 독특한 인생 역정을 지니고 있다. 살인이나

공죽사 대웅보전에 있는 500 나한상(부분)
특정한 일화 속에 있는 모습을 표현했다. 해당 인물의 전형성과는 거리가 있다.

도적질과 같은 악행을 저지르던 불한당이었던 경우도 있다. 이런 사람들이 특정한 계기로 죄과를 뉘우치고 해탈의 경지에 오르면 나한이 되는 것이다. 이 작품도 나한이 되기 이전의 먹을 것을 놓고 다투는 전형적인 불한당의 모습을 표현한 것이다.

옛 미술에서는 동서를 막론하고 전형성을 매우 중시했다. 한국과 일본의 염라대왕이 그렇다. 어느 순간의 일시적 모습이 아닌 대상의 항구적인 특징을 보여준다. 사람들이 한눈에 알아볼 수 있도록 빈도가 높은 정보(자세나 표정)를 담고 있다는 말이다. 전형성을 살리자면 인물의 대표적이거나 가장 빈도가 높았던 자세나 표정 등을 보여주어야 한다. 정점 이동은 거기서 한 발 더 나아가 전형적인 특징을 과장한 것이다. 그러므로

정점 이동도 전형성의 맥락 속에 있는 것이다. 그러나 「채회니소염군상」
이나 공죽사의 나한들은 전형성에서 비껴나 있다. 그 대신 통념과 다른,
인물의 특정한 일화 속에서의 역할을 정확하게 전달하기 위해 노력했다.

뒤에서 다시 한 번 더 이야기할 예정이지만 이런 사례들은 중국인이 시
각 중심적인 사고가 강하다는 증거일 수 있다. 시각 중심적 사고가 강하
면 시시각각 변화하는 대상의 모습이나 상이한 시점時點에 따라 다르게
지각된 내용 하나하나를 중시한다. 추상화된 하나의 이미지에 고착되지
않고 감각적으로 차이 나는 이미지 하나하나에 주목한다는 말이다. 「채
회니소염군상」이나 500 나한상의 모습이 그렇다.

반면 한국이나 일본의 조각에서는 이런 대상의 순간적 특징을 표현하
려는 사례를 찾아보기 어렵다. 그보다는 항구적 특징을 포착하는 데 역
점을 두고 있다. 예컨대 한국 사찰 명부전에 있는 염라대왕상이나 불화
에 그려져 있는 염라대왕상을 보면 특정한 일화나 맥락을 가정하기 어렵
다. 그저 통념적으로 생각하는 염라대왕의 이미지, 예컨대 세사에 초월
한 인자한 모습이거나 사자의 죄과를 판단하는 서슬 퍼런 모습이 그려
져 있을 뿐이다.

일본의 경우도 마찬가지다. 수차례 전란을 겪으며 많은 유물들이 소실
된 우리와 달리 일본에는 사실적인 조각이 많이 남아 있다. 매우 사실적
이다 보니 앞서 본 중국의 사례처럼 전형성보다는 특정 인물의 순간적인
동작을 포착한 것으로 오해하기 쉬운 것들이 많다. 그러나 자세히 들여다
보면 전형성에 무게가 가 있다.

그런 것의 하나가 일본 교토 산주산겐도三十三千堂의 「파수선인婆藪仙人」
상이다. 한 손에 두루마리를 들고 뭔가 갈구하는 선인의 모습이 특정 일

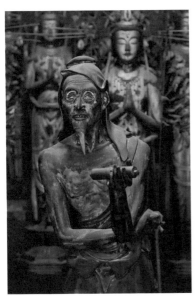

「파수선인상」

무리 앞에서 불경으로 보이는 두루마리를 들고
무엇인가 갈구하는 것은 파수선인의 전형적인 모
습이다.

화 속의 장면을 표현한 것 같지만 그렇지
않다. 이 선인은 살인을 저질러 지옥의 나
락으로 떨어질 운명이었지만 부처의 은덕
을 입어 선인이 된다. 그리고 지옥에서 고
통받아야 할 수많은 죄인들을 이끌고 끝
없이 광야를 유랑해야만 하는 운명을 갖
게 된다. 그러므로 두루마리 불경을 들고
초췌한 모습으로 무리를 이끄는 모습은
파수선인의 가장 전형적인 모습이라 할
수 있다.

그림보다 훨씬 더 품과 공이 많이 들어
가는 조각상에 특정 찰나의 모습보다는
항구적인 모습을 담으려는 것은 당연한
일인지도 모른다. 그러나 중국의 미술은
앞에서 이야기한 것처럼 그렇지 않았다. 중국 조각 가운데는 특정 순간
의 일화나 감정을 포착한 경우로 보이는 것들이 상대적으로 많이 있다.
그렇기 때문에 더 많은 유형의 인물 표현이 필요하다. 전형적인 염라대왕
상 하나면 될 것을 화난 염라대왕, 웃는 염라대왕상 등을 일일이 따로 만
들어야 하는 것이다. 이것이 의미하는 것은 무엇일까.

이 질문에 대한 한 가지 답을 일본의 인류학자 나카자와 신이치의 책에서 찾을 수 있다. 나카자와 신이치는 자신의 책 『성화 이야기』에서 상형문자를 만든 중국인들은 세상의 모든 것에 대응하는 시각적 이미지를 만들려 한다고 주장한다. 다시 말해 마음속 느낌, 의미, 언어로 표상해야 할 것들도 시각적으로 구체화해야만 직성이 풀린다는 의미다.

전형성이라는 것은 특정 대상의 사소한 특징들을 쳐내고 핵심적이고 항구적인 모습으로 압축한 것이다. 그러다 보니 놓치는 특징이 많다. 이렇게 놓치는 부분, 생략된 정보를 가급적 최소화하려는 것이 중국인이다. 쉽게 말해 중국인은 시각적으로 매우 민감해, 심상하게 넘기기 쉬운 사소한 것에서도 나름의 의미와 중요성을 찾아낸다. 이런 추론을 뒷받침하는 사례가 있다.

우리나라와 중국, 일본에서도 상영된 적 있는 「아메리칸 사이코American

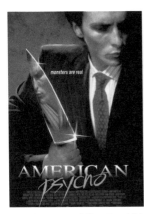

「아메리칸 사이코」의 한국, 중국, 일본 포스터

왼쪽의 한국 포스터는 칼날에 범인의 얼굴이 반사되는 할리우드 버전을 그대로 사용하고 있다. 반면 중국 포스터에는 희생자의 얼굴이 반사되고 있다. 일본은 전신 컷을 사용해 인물의 하반신까지 보이지만 시각적 임팩트가 약해졌다.

Psycho」(2000)라는 스릴러 장르의 할리우드 영화가 있다. 이 영화의 한·중·일 포스터를 보면 재미있는 세 나라의 특징을 읽을 수 있다. 왼쪽이 한국이고 가운데가 중국, 오른쪽이 일본판 포스터다.

한국의 포스터는 할리우드 버전을 그대로 사용하고 있다. 반면 중국과 일본은 자국에 맞게 포스터를 수정했다. 한국과 중국은 주인공을 커다랗게 부각시켜 놓았다. 눈에 잘 띄는 압도적인 화면을 좋아하고 강한 감정 표현을 좋아하는 두 민족의 기질이 그대로 드러난다. 일본은 범인인 주인공이 피해자의 부엌에서 칼을 집어 드는 결정적인 장면을 롱샷long shot으로 촬영했다. 그래서 주인공의 얼굴이 작아지고 시각적 임팩트도 약해졌다. 원색보다 파스텔톤을 좋아하는 등 강한 자극을 피하려는 그들의 성품이 그대로 나타난다. 그 대신 일본의 포스터는 스토리에 대한 더 많은 정보를 담고 있다. 주목해야 할 것은 중국 포스터의 주인공이 들고

있는 칼이다.

중국 포스터의 칼에 비친 모습은 우리와 달리 피해 여성이다. 칼에 범인의 얼굴이 반사되는 것은 시각 논리에 맞지 않는다. 그래서 피해 여성의 모습으로 교체한 것 같다. 실제성과 즉물성(卽物性)을 중시하는 중국인의 성품이 이런 식으로 나타나고 있다. 시각 논리를 중시하는 중국인들은 시각적으로 옳고 명확한 것을 좋아하는 대신 모호한 메타포(은유)는 피하려 한다.

범인이 들고 있는 칼의 전면에 범인의 얼굴이 비치는 것은 일종의 은유적 표현이다. 차갑고 예리한 칼날과 범인을 병치시켜 '범인=냉혹한 살인마'라는 등식을 만든 것이다. 과학의 논리로는 불가능하다. 중국인들은 그런 불합리함이나 모호함이 싫어 은유적 표현을 더 구체적이고 사실적인 표현으로 바꾸어놓았다. 중국인의 기질이 이렇다 보니 중국에는 구체적 특징을 꼼꼼히 담고 있는 미술품이 많은 편이다. 앞서 본「채회니소염군상」이나 공죽사의 나한상이 바로 이런 사례에 해당한다.

이런 대목은 나카자와 신이치가 말하는 한자의 특성과도 맞아 떨어진다. 표음문자인 알파벳은 문자가 지칭하는 대상과의 관계가 임의적이다. 그렇기 때문에 문자 속에는 그것이 지칭하는 대상의 어떤 물리적 속성도 담겨 있지 않다. 특정 단어가 지시하는 것은 그저 약속에 토대를 두고 있을 뿐이다. 그러나 상형문자인 한자는 대상이 갖고 있는 속성의 일부를 담고 있다.

예컨대 내 천(川) 자는 흐르는 물의 시각적 특징을 표현한 것이다. 이런 상형문자는 대상과 단어의 관계가 완전히 분리되어 있지 않다. 그만큼 의미의 폭이 좁다. 미술에서 전형성과 특수성의 관계와 비슷하다.

앞서 이야기했듯이 모든 한자가 상형문자는 아니다. 엄격한 의미에서의 상형문자는 약 500자 정도에 불과하다. 한자는 여섯 가지 원칙인 육서六書에 의해 만들어진다. 상형象形, 지사指事, 회의會意, 형성形聲과 이렇게 만들어진 문자를 응용하는 전주轉注, 가차假借가 그것이다. 그러나 가장 기본이 되는 것은 상형이나. 상형의 방법만으로 의미를 나타내기 어려울 경우 부호를 이용하거나 상형자를 결합하는 등의 방식이 나머지 오서다.

상형문자처럼 대상과 결합되어 있는 정도가 클수록, 즉 대상의 어떤 속성을 갖고 있을수록 문자가 지시하는 대상의 폭은 매우 제한된다. 그래서 강을 뜻하는 영어 단어 river처럼 단어 하나로 모든 강을 통칭하지 않고 큰 강은 하河, 그보다 좀 작은 강은 천川이라고 구체적으로 분리해서 불러야 한다.

누차 말하지만 중국의 한자는 구체적이고 즉물적이다. 여기서 즉물적이라고 하는 것은 시각과 같은 감각에 의해 즉각적이고 명확하게 지각될 수 있는 물리적 특징에 기반하고 있다는 의미다. 송나라 때의 속담에 "남방 사람은 낙타를 꿈꾸지 못하고, 북방 사람은 코끼리를 꿈꾸지 못한다"라는 것이 있다. 직접 경험하지 못한 것은 상상하지 못한다는 당연한 말이기도 하지만 한편으로는 감각적 경험의 중요성을 강조하는 중국인다운 속담이라는 생각도 든다.

중국인들은 이렇게 추상성이 약하고 즉물성이 강한, 상형문자와 같은 시각 정보를 사고의 주된 재료로 사용한다. 그러다 보니 전형성보다는 맥락 특정적인, 쉽게 말해 구체적인 정보를 담은 미술품을 만들게 된다.

최근 중국인의 언어 처리와 관련한 재미있는 뇌과학적 사실이 하나 밝혀졌다. 그들은 한자를 읽을 때 다른 언어를 사용하는 민족과 달리 측두

엽이 활성화되지 않는다. 다른 언어를 모국어로 사용하는 사람들은 글자를 읽을 때 음성을 연상하기 위해 측두엽이 활성화되고 발성을 위한 브로카 영역도 활성화된다. 그러나 중국인들은 음성 연상과 관련된 측두엽이 활성화되지 않는다고 한다. 과연 무슨 뜻일까. 신경심리학자인 이승복 교수와 정신의학자인 손정우 교수는 중국인들이 한자를 읽으며 소리보다는 시각적 이미지를 떠올리기 때문에 이런 결과가 나온 것은 아닐까 하고 추정한다.

중국인들은 한자를 가르칠 때 부수나 획으로 분해해 손으로 써 가며 외우게 하지 않는다. 글자 전체를 사진으로 찍듯이 눈으로 외우라고 한다. 심리학에서 이야기하는 시각 기억Visual Memory을 이용하는 것이다. 필자도 중학교 시절 이런 식으로 한자를 공부했는데 실제로 더 잘 외워졌던 것 같다. 그래서 한편으로는 상형문자이기 때문이 아니라 구조가 복잡한 글자를 외우는 방법 때문에 시각 중심적이 된 것은 아닐까 하는 생각도 들게 된다.

시각 중심적 사고, 줄여 말해 시각적 사고를, 심리학자 루돌프 아른하임Rudolf Arnheim은 시각적 이미지나 그림을 사용하여 사고하는 것이며 이미지를 사고의 도구로 사용하기 때문에 논리적인 언어적 사고와 달리 직관적이라고 규정했다. 시각 중심적인 중국인들은 어떤 개념, 대상, 체계 등을 생각할 때 가급적 다이어그램과 같은 것을 이용해 시각화해놓아야 편할 것이다. 예컨대 음양이론을 태극 문양으로 시각화해 직관적으로 이해할 수 있도록 만든 것처럼 말이다. 심지어 마이클 설리번Michael Sulivan은 중국인들은 그들이 가장 중시하는 선정善政, 효孝, 문자文字와 같은 가치나 대상을 요임금, 순임금, 복희와 같은 신화 속 인물로 인격화해놓고

있다고 지적한다.

미술은 두말할 필요 없는 시각예술이다. 그러나 같은 그림이라도 작품을 통해 중점적으로 전달하려는 것이 무엇이냐에 따라 시각 중심적인 것과 그렇지 않은 것이 있다. 예컨대 증명사진은 특정 인물의 전형적 외모에 대한 시각 성보만을 담고 있다. 반면 가족과 휴가 때 찍은 사진은 시각 정보 자체보다는 그것이 지시하는 휴가와 얽힌 하나의 일화가 중요하다. 병실에 걸어 놓을 사진이라면 환자를 편안하게 해줄 편안한 감성이 중요하다. 이런 비유처럼 그림 속에는 시각 정보 이외에도 많은 다른 유형의 정보를 담을 수 있다. 이 경우들 가운데 증명사진은 피사체의 외형에 관한 정보를 담고 있어 시각 중심적이기는 하지만 개인의 전형적 모습에 초점이 맞추어져 있다. 반면 휴가지 사진은 전형적 모습이 아닌 특정 일화를 시각화시켜 놓은 것이다. 바로 중국인의 구체적 시각적 사고와 닮은 사례다.

시각 중심적이라는 말은 다른 말로 감각 중심적이라고 할 수 있다. 시각은 인간이 가장 많이 의존하는 감각이기 때문이다. 감각이란 외부의 물리적 환경에 대한 정보를 받아들이는 능력이다. 그러므로 시각적이라는 말은 구체적인 것, 물질적인 것을 중시한다는 이야기와도 통한다. 비슷한 논리가 언어에서도 반복된다. 예컨대 "마음으로 나누는 사랑" "영혼이 하나 되는 사랑"과 같은 추상적 수사보다 "사랑은 가사를 분담하는 것" "사랑은 거짓말하지 않는 것"과 같은 구체적이며 체감할 수 있는 언사를 중시한다면 더 감각적인 구체성을 좋아하는 사람이라고 할 수 있다.

중국에는 도교 사원이 많다. 도교의 존재감이 우리가 상상하는 것 이상이다. 도교에는 세상과 우주의 섭리를 설명하기 위한 많은 개념들이 있다. '음'과 '양'이 대표적이다. 음과 양은 서로 순환하며 세상을 운영하

는 상이한 두 개의 힘을 부르는 단어다. 이런 추상적 힘이나 이치를 설명하는 개념들까지도 시각적으로 구체화시킨다. 원나라 때 만들어진「채회니소12원진상」이 그런 사례다. 이 조각상은 마치 밀랍인형들처럼 사실적이다. 12원진은 도교에서 말하는 열두 개의 별을 관장하는 신으로 우리가 알고 있는 열두 띠가 그것이다. 가령 양의 신을 표현하는 조각상은 머리에 양의 형태가 남아 있는 관을 쓰고 있는 인물로 만들었다. 열두 개의 별 혹은 별이 갖고 있는 기운을 동물로 비유해 구체성을 갖게 한 것도 모자라 그 동물을 의인화해 이렇게 구체화시키고 있다. 중국인이 현실적이라고 하는 이면에는 이런 시각 중심적 사고가 있는 것이 아닐까.

이 점에서 중국인과 대비되는 것이 유대인이다. 유대인들은 추상적 사고에 강하다는 통념이 있다. 그 원인으로 꼽는 것은 우상을 숭배하지 말라는 유대 교리다. 기독교나 유대교에서는 신을 시각화하지 않는다. 교리 때문이다. 신을 생각하기 위해서는 어떤 추상적 존재를 머릿속으로 계속 떠올려야만 한다. 이런 경험을 통해 시각적으로 이미지화하기 어려운 개념이나 대상을 머릿속에서 다루고 조작하는 능력이 강화된다. 유대인이 정말로 추상적 사고에 강한지는 잘 모르겠다. 그보다는 0과 소수점을 최초로 생각해낸 인도인이 더 추상적 사고에 강하지 않은가 싶기도 하다. 그런 통설과는 상관없이 시각적 사고 중심과 추상적 사고 중심의 대비를 설명하는 데에는 유대인이 좋은 비교 대상이다.

이렇게 보면 한자와 표음문자인 한글을 함께 쓰는 우리와 한자를 단순화한 가나 문자를 사용하는 일본인은 중국인과 사유 방식에서도 조금씩 차이가 날 것이라 예상할 수 있다. 그리고 그것의 연장선상에 있는 미술 양식에서도 그럴 것이다.

한국의
은유적 상상력

　한국인은 표음문자인 한글을 발명했다. 지구상 어느 나라가 글자를 인위적으로 발명해 사용할 생각을 하고 실제로 성공할 수 있었을까. 18세기경 영어 알파벳을 훔쳐보고 자기식 문자를 개발한 체로키 아메리카 인디언족(세쿠아야라는 인디언이 알파벳을 토대로 1821년 체로키 문자를 개발해서 사용했다. 한글 프로그램의 문자판에서 체로키 문자를 볼 수 있다) 이외에는 없는 것 같다. 창의적인 민족이다. 반면 일본인은 상형문자인 한자를 간결하게 압축해 가나 문자를 개발했다. 무엇이건 압축하고 집적하기를 좋아하는 일본인답다.

　가나 문자는 한글보다 더 상형에 가깝다. 그만큼 더 시각 중심적일까? 그리고 반대로 우리는 추상적 사고에 더 능할까? 추상적 사고까지는 모르겠지만 우리의 사고가 일본보다는 유연하고 융통성이 크다는 의견은 많다. 사고의 유연성은 특정 상황에서 습득한 지식이나 기술을 다른 상

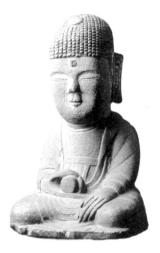

왼쪽부터 조선시대 약사여래, 청주 용정동의 명석불과 고려시대 귀면와

우리의 미술품은 강한 약속을 토대로 한 심벌의 성격이 강하다. 대상을 얼마나 충실히 재현했는가 하는 문제는 부차적이다. 효험이 있는 석가여래상이나 귀면이라고 여길 수 있을 정도의 재현성만 가지면 된다. 나머지는 약속을 믿는 사람들의 마음이 채워넣으니까 말이다.

황에서 활용할 줄 아는 능력을 말한다. 예컨대 물고기의 유선형을 비행기의 형태에 응용할 수 있게 한 것이 유연한 사고력이라 할 수 있다. 때로 지나친 비약이나 자의적 추론을 유도하기도 한다.

반면 일본인들이 시각 중심적이라는 의견 역시 있다. 이어령 선생은 의성어를 써서 "우르르 쾅쾅"이라고 폭포 소리를 표현한 우리의 「유산가遊山歌」와 "유리 늪에 폭포가 떨어져 유리가 된다瑠璃沼に瀧落ちきたり溜璃となる"라는 하이쿠를 비교하며 하이쿠가 더 시각적이라고 했다. 흰 폭포가 늪에 떨어져 유리 색으로 변하는 시각적 모습을 표현한 것이니까. 그렇지 않아도 보이지 않던 것들을 한 줄로 응축해 볼 수 있는 것, 감각적으로 느낄 수 있는 것으로 만든다는 의미에서 하이쿠는 시각적 문화와 맞는다.

우리 미술품에서는 본질적이라고 여겨지는 부분만 지켜진다면 비본질적인 외형은 좀 소홀해도 괜찮다고 생각한다. 예컨대 조선시대의 약사여래나 청주시 용정동에 있는 명석불은 전문 석공이 아닌 마을의 손재주좋은 사람이 대충 만든 듯 조야하다. 정성을 들이면 좀 더 나아지기는 하겠지만 불상에 남겨 있는 불심의 깊이가 중요하다고 생각하면 외형은 좀 부족해도 그냥 넘어갈 수 있는 문제다. 그런 문화가 있기 때문에 마을의 석공이 선뜻 불상을 만들겠다고 나설 수 있었을 것이다.

사물의 외형 뒤에 숨어 있는 본질적인 측면에는 사물과 사물의 관계도 포함된다. 이런 관계에 주목하고 또 중시하기 때문에 우리 미술과 문학에는 은유가 많다. 예컨대 사슴은 호랑이를 무서워한다. 두 짐승 사이에는 먹고 먹히며 하나가 다른 하나를 두려워하는 관계가 존재한다. 이런 관계를 이해하면 다른 영역에서도 비슷한 관계가 반복된다는 것을 이해하게 되고 이는 세상을 이해하는 중요한 토대가 된다. 바로 동형성Isomorphism을 토대로 사물과 세상의 원리를 이해하는 것이다. 그래서 무서운 선생님과 학생의 관계를 이해하게 되고 또 호랑이 선생님이라는 은유가 나오게 된다.

우리 미술이나 문학에는 은유적 표현이 많다. 예컨대 김순우 선생이 우리 문학 속의 추상성의 사례로 꼽는 고려 선승 보우普愚의 「설매헌雪梅軒」의 한 구절을 보자.

섣달 눈 하늘 아래 가득히 내리고
차가운 매화꽃은 피었소
片 片 片 片 片 片
꽃과 눈 분간할 수 없어라

붉은 매화꽃을 배경으로 하늘 가득히 쏟아지는 흰 눈의 모습을 난데 없이 조각 편片자를 써서 비유를 하고 있다. 난데없기는 하지만 비유가 절묘해서 바람에 흩날리는 가볍고 납작해 보이는 눈의 결정이 눈에 선하게 떠오른다. 한국 전통 문화 전반에서 나타나는 이런 은유적 표현은 일본의 하이쿠에서 보는 압축과 다르다. 은유에서는 결합된 사물 간의 관계가 느슨하다. 그래서 언제든지 헤어지고 다른 것과 결합할 수 있어 융통성이 크다. 은유는 사고의 유연성을 토대로 한 상상력이다.

우리에게는 이런 은유의 미술이 제법 있다. 예컨대 사찰의 처마 끝에 매달린 풍경도 우리 것에는 절묘한 은유의 반전이 있다. 중국이나 일본의 풍경에는 꽃(중국)이나 구름(일본) 문양 등 산사에 있을 법한 형상이 종 밑에 매달려 있다. 그러나 우리의 풍경에는 난데없이 물고기가 달려 있다. 종과 물고기의 조합! 더구나 산사에 물고기를 달아놓을 생각은 쉽게 하기 어렵다.

들리는 바로는 잘 때도 눈을 감지 않는 물고기처럼 스님들이 불법을 깨닫기 위해 용맹정진 하라는 뜻으로 달아 놓았다고 하기도 하고 물고기는 물을 의미하므로 화재를 예방하기 위해 달아 놓았다고도 한다. 어느 것이 옳은지는 모르겠지만 풍경 밑에 매달려 바람에 흔들거리는 물고기를 보고 있으면 하늘을 물 삼아 헤엄치고 있다는 착각이 든다. 물과 물고기의 관계가 하늘과 물고기의 관계로 옮겨간 것이다. 은유가 만든 의외성이다.

이런 은유적 표현에서 정교함, 사실감은 그리 중요하지 않다. 은유의 세계에서 중요한 것은 우리의 상상력이다. 은유의 의도를 나름으로 추론해낼 수만 있으면 충분하다. 상상 속에서 물고기는 물 위로 튀어 오르기

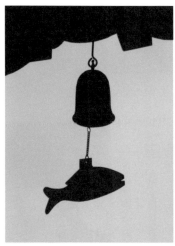

왼쪽부터 한·중·일의 사찰에서 볼 수 있는 풍경

부산 범어사의 풍경처럼 우리의 풍경은 하늘을 배경으로 매달려 있는 물고기의 형상이 묘하다. 요즘 사찰에서 사용하고 있는 풍경들은 대부분 불교용품점에서 판매하는 것들이지만 옛 모습과 크게 다르지 않다. 가운데와 오른쪽은 각각 중국과 일본 사찰의 풍경이다. 우리의 것과 같은 풍부한 이야기를 담기에는 추상적이고 단정하다.

도 하고 잽싸게 바위 뒤로 숨기도 할 것이다. 그런 상상력을 자극할 만큼만 만들면 된다. 이런 것이 우리 미술이 정교함이 떨어지고 정성이 덜 들어간 것 같다는 인상을 주는 한 가지 원인이다. 다른 한편으로는 중국이나 일본의 옛 미술과 다른 현대적 아름다움을 발산하는 원인이기도 하다. 이 대목은 4장에서 자세히 설명할 예정이다.

이렇게 우리의 상상력을 자극하는 또 다른 사례가 솟대다. 솟대는 한 해의 풍년을 기원하거나 경사스러운 일을 축하하기 위해 마을 입구에 세워 놓는 장대다. 지방에 따라 소주, 소줏대, 별신대 등으로도 불리는데 볍씨를 장대 끝에 매다는 경우도 있지만 가장 일반적인 것은 오리 형상을 얹는 것이다. 오리는 뭍과 물에서 살기 때문에 물과 땅과 하늘을 연결하

삼척에 있는 솟대(왼쪽)와 농경문 청동기에 새겨진 솟대(오른쪽)

솟대는 어찌 보면 오리요 달리 보면 의미 없는 나뭇가지로 보일 수도 있다. 만든 이뿐만 아니라 보는 이도 사고가 유연할 것을 요구하고 있다. 오른쪽은 청동기에 새겨진 농경문이다. 당시 사람들은 새가 곡식을 물어준다고 믿고 있었던 듯싶다. 나뭇가지에 앉은 새의 모습이 솟대와 흡사하다.

는 존재로 여겨졌다. 그래서 오리 모양의 솟대에 소망을 담으면 그것을 하늘에 전달할 수 있다고 믿었다.

현재 우리가 보는 솟대는 위의 사진과 같은 모양이지만 과거의 것이라고 크게 다르지는 않다. 솟대의 성격상 오래 보전할 가치가 있는 물건으로 여기지는 않았을 테고 그런 연유로 옛 솟대가 지금까지 남아 있을 리없다. 그러나 솟대의 옛 모습이 국립중앙박물관에 소장된 농경문 청동기앞면에 새겨져 있는데 현재의 모습과 거의 같다.

솟대의 오리는 적당한 나무를 골라 대충 이어 붙여 만드는 식이지 정교하게 다듬은 것이 아니다. 그래서 특정 각도에서는 무엇인지 알기 어려운, 나뭇가지에 불과한 것으로 보일 때도 많다. 한마디로 모호한 형상이다. 맥락에 따라 A도 되고 B도 될 수 있는 특징이 있다. 크리스Ernst Kriss

「호피도」(왼쪽)와 암모나이트를 모티프로 만든 형상(오른쪽)
두 작품은 모두 실제 호피나 암모나이트의 모양과는 많이 다르다. 대상의 일부 특징을 모티프로
창작된 새로운 형상이다.

와 캐플런Abraham Kaplan은 이런 모호함이 시적 상상력을 자극하는 중요
한 원인의 하나라고 했다. 은유와 모호함 속에서 감상자가 스스로 나름
의 의미를 찾아가는 탐색을 시작하기 때문이다.

　　조선 후기의 민화 「호피도虎皮圖」도 유연한 사고를 보여주는 재미있는
작품이다. 김순우 선생은 이 호피도가 호랑이 가죽을 모사하려 한 것이
아니라고 한다. 호피를 모티프로 하여 새롭고 멋진 추상적 패턴을 창작한
것이라는 말이다. 오른쪽은 필자의 작품이다. 이 작품을 본 사람은 누구

나 암모나이트 화석을 표현한 것으로 생각하겠지만, 실은 언젠가 본 암모나이트의 아름다움에 매료되어 그것을 모티프로 새롭게 만든 형상일 뿐이다. 암모나이트를 모티프로 하면 암모나이트가 갖고 있는 만큼의 아름다움을 담보할 수 있을 것이라는 기대에서 그렇게 한 것이다. 아마 김순우 선생이 추론한「호피도」를 그린 이의 마음도 나와 비슷했을 것이다. 호피의 아름다움에 빠져 그것을 모티프로 새로운 형상을 만들고 싶다는 욕구를 느낀 것 말이다. 이렇게 어떤 대상을 모사하는 것이 아닌 모티프로만 삼는 것은 예술적 자유도가 높은 현대에서는 다반사다. 그러나 과거에는 그렇지 않았다. 호피 모사가 아닌 호피를 모티프로 한 새로운 구성! 그 당시에 이 미세한 미학적 차이를 구분했다는 것이 신기하다.

중국은 우리와 확연히 다르다. 앞서 누차 설명한 바와 같이 중국 미술은 사실성을 중시한다. 이 말은 작가가 의도한 것을 감상자가 한 치의 오차 없이 정확히 이해하기를 바란다는 뜻이다. 따라서 감상자들의 상상력이 개입할 여지를 크게 주지 않는다. 바로 책 속의 삽화가 그렇다. 독자들의 상상을 돕지만 동시에 상상력을 제한하기도 하는 것이 책 속의 삽화다.

중국은 오래전부터 삽화를 사용해왔다. 북송 시대 불경에 실린 미륵보살상 목판본과 16,17세기경『서유기』에 실린 삽화를 보자.『수호전』등에도 많은 삽화들이 수록되어 독자들의 상상력을 돕고 있는데, 그 대신 독자들마다 개성적이고 창조적으로 생각할 여지는 없애버린 것이다.

필자가 본 가장 오래된 삽화는 당나라 때의『타라니신주경陀羅尼神咒經』책머리에 실린 불상이지만 본격적인 삽화는 같은 시대에 제작된『금강경』에 실린 석가여래의 모습이다. 위키피디아에서는 서양에서는 목판 삽화

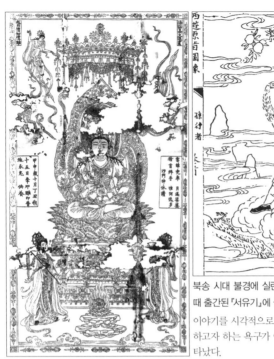

북송 시대 불경에 실린 미륵보살상(왼쪽)과 명나라 때 출간된 『서유기』에 실린 목판 삽화

이야기를 시각적으로 명확하게 구체화하고 전달하고자 하는 욕구가 어느 문화권보다도 빨리 나타났다.

가 구텐베르크의 인쇄술(1450년) 개발과 거의 같은 시기에 시작되었다고 한다. 성경 필사본의 장식적인 삽화는 제외한 것이다. 중국에 비해 무척 늦다. 중국의 오랜 삽화 전통은 독자의 상상의 여지를 줄이고 시각적으로 구체화시켜야 직성이 풀리는 중국 기질과 연관이 적지 않을 것이다. 그런 덕택에 작가와 독자가 상상한 모습은 유사해지게 된다.

　은유를 즐기는 우리나라에서는 그렇지 않다. 작가와 독자가 조금씩 다른 모습을 상상할 수 있다. 내가 상상한 것과 다른 사람이 상상 것 사이의 불일치를 개의치 않는 대범함이 우리에게 있는 것 같다. 생각만 그런 것이 아니라 매사에 내가 의도한 것과 좀 다르더라도 큰 문제가 없다면 개의치

자주색 실로 짠 천 위에 여덟 개의 용 문양을 수놓은 청나라 때의 겉옷
중국의 옷들은 소매 등 입구가 좁고 단추 등으로 잘 여며지게 되어 있다. 소매나 끝단이 입는 이의
통제하에 있기를 강하게 바라고 있는 것이다.

않는다. 그러나 중국인들은 그런 차이를 잘 견디지 못한다. 감각적이고 구
체적인 것을 중시하기 때문일 게다. 그들은 자신들의 생각, 지배력, 영토,
수족 등 그들에게 속한 모든 것들을 그들의 의도대로 통제하고 싶어한다.
만리장성 같은 거대한 건축물이나 유교와 같은 통치 이데올로기도 이런
성향과 무관하지 않아 보인다. 이런 성향은 그들의 문화 전반에 나타난
다. 예컨대 그들의 전통 의상은 바람이나 자세에 따라 옷매무새가 달라지
는 것을 허용하지 않는다. 소매나 밑단이 멋대로 벌어지고 접히지 않도록
통이 좁고 여러 개의 단추로 잘 여미도록 해놓았다. 옷의 모든 부위가 입
는 이의 의도와 통제하에 있기를 바라는 것이다. 마치 셔츠 깃이 벌어지는

신윤복, 「쌍검대무」, 『혜원전신첩』 수록, 종이에 채색, 28.2×35.6cm, 18세기 후반, 간송미술관
한복은 바람에 따라, 치마 단을 잡는 매무새에 따라 그 멋이 달라진다.

것을 용납하지 않는 버튼다운 셔츠의 강박을 보는 것 같다.

반면 한국인은 그런 통제감을 개의치 않는다. 파리에서 열린 한복 쇼를 보고 『르몽드』지는 "바람의 옷"이라고 상찬을 한 적이 있다. 바람결에 따라 옷의 모양이 달라지고 치맛단을 쥐는 방법에 따라 매무새가 달라지는 것을 이야기하고 있는 것이다. 옷의 모양을 굳이 입는 이의 통제하에 둘 필요를 느끼지 못하는 것이다. 입는 이뿐만 아니라 그 옷을 만든 이가 의도했던 것과도 일치시킬 필요가 없다. 그래서 한복은 어떻게 입느냐, 어떤 조건에서 입느냐에 따라 맵시가 달라지는 융통성을 갖고 있다. 이런

경기도 안성 청룡사 대웅전의 도량주(도량주)들
나무의 껍질만 벗겨내고 생긴 그대로 기둥으로 사용했다. 우리 특유의 천연주의와 기둥은 지붕만
받칠 수 있으면 된다고 생각하는 소박한 융통성이 만들어낸 것이다. 청룡사 이외에도 충남 서산
의 개심사, 공주시 마곡사, 전남 화엄사 구층암 등 주로 서부 지역에 산재해 있다.

옷은 보는 이의 상상력뿐만 아니라 입는 이의 상상력까지 자극한다.

이런 한국인의 기질은 다른 곳에서도 볼 수 있다. 우리에게는 건축물
이 지향하기 마련인 기하학적 규칙성을 무시한 건물이 많다. 그 가운데
하나가 「여는 글」에서 소개한 경기도 안성에 있는 청룡사의 대웅전이다.
대부분의 사람들은 건물의 바닥과 벽 등이 반듯반듯 하기를 원한다. 그
래야 어디에든 가구를 제대로 놓을 수 있다. 이런 것이 예측 가능한 건축
이고 건축물의 모든 구석이 거주자의 통제하에 있게 되는 셈이다.

청룡사의 대웅전과 같은 건축에서는 그런 것을 기대할 수 없다. 껍질만
벗기고 다듬지 않은 나무를 그대로 기둥으로 사용했기 때문이다, 대신

건축의 재료가 되기 이전의 숲에 있던 나무의 모습을 상상하게 해주기도 하고 예측 못할 내부 구조를 만들기도 한다. 화엄사 각황전의 귀고주, 삼척 죽서루의 덤벙주초도 모두도 비슷한 사례다.

조선시대 말기에는 양반층이 급증하여 건축용 목재의 품귀 현상이 벌어졌다고 한다. 그래서 휜 나무도 목새로 써야 했기 때문에 정봉사 같은 건물이 생겼다고 말하는 이도 있다. 그러나 청룡사나 화엄사 각황전은 그 이전에 지어진 것이다. 그리고 이런 기둥을 부르는 '도량주(혹은 도랑주)'라는 명칭도 있다. 그래서 목재의 품귀 현상보다는 우리 특유의 천연주의와 융통성이 만들어낸 미학이라고 보아야 한다.

압축하는 일본인

옛 재현 미술에서는 대상의 전형성에 초점을 맞추는 것이 일반적이라고 앞서 이야기했다. 전형성을 얻기 위해서는 빈도가 가장 높거나 평균적인 모습 혹은 항구적인 모습을 파악해야 한다. 이 과정에서 일시적이거나 사소한 특징은 제거된다.

일본인들은 전형성과 무관한 건축, 공예에서도 일시적이거나 사소한 것들은 없애려 한다. 하이쿠에서 보았던 압축(추상의 사전적 의미는 여러 가지 사물이나 개념에서 공통되는 특성이나 속성 따위를 추출하여 파악하는 작용이다. 이 과정을 여기서는 압축이라고 보았다)을 통해서 그 일을 한다. 압축이란 일시적인 것, 형식적인 것, 부차적인 것을 제거하고 핵심적인 것, 항구적인 것을 추출하는 일이다. 수직·수평선으로 가득한 일본의 기하학적 건축물은 압축을 통해 도달한 현대 모더니즘 미술과 매우 흡사하다.

네덜란드의 화가 피터르 몬드리안의 작품 구성 과정이 이와 유사하지

피터르 몬드리안, 부두와 대양을 위한 스케치」, 1914, 뉴욕 현대미술관(위)

피터르 몬드리안, 「구성 10번, 부두와 대양」, 1915, 개인 소장(아래)

항구의 모습을 단순화를 거듭해 극도로 압축해 나가는 몬드리안의 창작 과정을 볼 수 있다.

않을까 싶다. 몬드리안은 풍경 속 사물의 모서리를 수평, 수직선만 남을 때까지 계속 압축해 작품을 완성한다. 그의 대표작 「구성 10번, 부두와 대양」을 보자. 윗줄 맨 왼쪽에 있는 것이 작품 구성 단계의 초기 것이다. 이 단계에서는 항구에 있는 망루 등의 모습이 회면의 하단에 남아 있다. 오른쪽으로 갈수록 구성 단계의 후반부인데 수평 수직선으로 더 단순화되어 있다. 종국에는 몇 개의 수직 수평선으로 압축된다. 하단의 것이 최종본이다. 추상화라고 부르는 작품들의 상당수가 이런 식의 압축을 통해 만들어진다.

불규칙한 자연환경 속에서 일본 건축물이 예측력과 통제력을 확보하기 위해서는 구조가 가급적 간결하고 반듯해야 한다. 복잡하면 구석구석을 통제할 수 없다. 간결하게 만들기 위해서는 무조건 요소의 수를 줄이고 복잡한 형태를 단순화한다고 되는 것은 아니다.

군더더기를 없애고 핵심적인 것만 남기는 방향으로 간결하게 만들어야 한다. 이때 사물의 핵심적 특징을 파악할 수 있는 중요한 방법의 하나가 몬드리안에서 본 압축이다. 압축을 통해 얻은 기하학적으로 간결한 형상이 아름다운 까닭은 라마찬드란의 주장처럼 사물의 핵심적인 특징이 간결한 형상 속에 쉽게 드러나기 때문이다.

압축은 일본인이 건축물 속에서의 예측력, 통제력을 확보하기 위한 노력이자 핵심적 형상이 품고 있는 미美를 발견하는 일이다. 그런 대표적인 건축물 가운데 하나가, 교토에 가면 볼 수 있는 전설적인 찻집이다. 17세기부터 현재의 그 자리에 그 모습 그대로 있는, 이치리키차야一力茶屋라고 불리는 찻집이다. 일본의 국민 문학으로 불리는 『주신구라忠臣藏』에 등장하는 무사 오이시 요시오大石良雄가 이 찻집에서 실성한 것처럼 사람을 속

이며 와신상담하면서 무너진 다이묘의 복수를 노렸다고 한다. 수직 수평선으로만 구성된 미니멀리즘의 극치라고 할 만한 모습이다.

모두가 알다시피 이어령 선생은 일본의 문화를 축소 지향성으로 설명한다. 일본인은 모든 것을 작게 축소하려고 하는 것은 사실이다. 예컨대 일본의 젓가락은 한·중·일 가운데 가장 작고 짧다. 물론 생선을 발라먹는 식습관 때문에 그런 것이라는 민속학자 간자키 노리타케神崎宣武의 설명도 있기는 하지만 가장 작은 것은 분명하다. 밥상을 축소해 도시락을 만들고 긴 우산을 줄여 2단, 3단으로 작게 만든 것도 일본인이다. 현대에만 이런 것이 아니고 이런 축소 지향이 일본인의 문화적 유전자

17세기에 지어진 교토의 찻집 이치리키차야
매우 간결하면서 수평, 수직선으로만 구성되어 현대의 미니멀리즘 건축을 닮았다.

속에 대대로 이어오고 있다. 그런데 이런 축소 지향성은 응축을 통해 이루어진다.

앞서 본 보우 스님의 시는 은유를 통해 간결성에 도달했지만 일본은 이와 달리 압축을 통해 축소한다. 예컨대 하이쿠의 거장 마쓰오 바쇼松尾芭蕉의 작품 가운데 하나를 보면 군더더기를 제거하고 알짜만 남게 압축하는 식이다.

자세히 보면

냉이 꽃이 피어 있는

울타리로다

얼기설기 잔가지나 돌로 쌓은 울타리에 어디서 날아 온 냉이 씨가 뿌리를 내려 핀 검박한 풍경을 한 줄로 압축했다. 노라는 가면극도 극도로 압축된 동작으로 구성되어 있다. 정중동靜中動이란 말이 실감나게 극도로 절제된 대사와 동작으로 구성되어 얼핏 보면 괴기스럽기까지 하다. 이런 응축 혹은 압축의 문화가 시각의 영역에서 나타난 것이 젠 정원이고 수직·수평선으로 가득한 일본의 건축물이다. 모두 미니멀리즘을 담고 있다.

압축을 통해 군더더기를 없애고 남은 순일한 핵심은 간결할 수밖에 없다. 군더더기에 가려져 복잡하고 난해해 보이던 문제가 의외로 간단하다는 것을 이해하는 순간 통제력과 예측력에 대한 그들의 소망이 이루어질 가능성은 커지게 된다. 그리고 '압축 지향성' 그 배후에는 동기, 즉 환경에 대한 통제력과 예측력의 확보라는 더 큰 동기가 있다.

일본에 가보면 우리나라와는 비교가 되지 않을 정도의 큰 규모의 건축물이 많다. 교토에 있는 수많은 사찰들은 대부분 우리 불국사나 법주사보다 크다. 터만 큰 것이 아니라 건물의 전체적 규모는 물론 사용된 목재 기둥의 크기도 어마어마하다. 제2차 세계대전 때 일본의 전함 야마토大和호와 무사시武蔵호는 배수량이 7만2,800톤으로 당시 세계 최대 규모였다. 이런 거대한 전함을 건조한 심리적 배경은 통제력의 확보에 있다. 예측할 수 없는 거친 파도를 이겨내고 바다에서 배의 통제력을 강화하는 방

법의 하나는 노아의 방주 같은 거대한 배를 만드는 것이다. 이 경우는 압축의 반대인 확장이다. 그들이 일으켰던 전쟁도 영토 '확장'의 사례다. 일본은 '압축'과 '확장'이라는 두 개의 솔루션을 사용해 통제력과 예측력의 확보라는 욕구를 충족시켜온 것이다.

한·중·일 3국은 오래전부터 수많은 영향을 주고받으며 같은 듯 다른 미술 양식을 발전시켜왔다. 그리고 그런 차이점은 단순히 미술에서 그치지 않고 문화의 전 영역으로 확산된다. 양식적 차이는 그런 양식을 상상해내고 즐긴 사고방식이나 심리적 기질의 차이에서 비롯하기 때문이다. 2장에서는 중국 미술 양식을 먼저 살펴보고 그 결과를 지렛대로 삼아 한국과 일본의 특성을 분석했다.

중국인은 구체적인 것을 좋아하고 현실적이라는 세간의 평가가 있다. 이런 평가가 허언은 아닌 것 같다. 중국 미술에서 두드러지게 나타나는 시각 중심성은 눈으로 구체적으로 볼 수 있는 것을 중시한다는 뜻이다. 정점 이동의 사례가 많다는 것, 전형성보다는 특수성을 중시한 사례가 적지 않다는 점, 시각적 논리에 충실하다는 것 모두가 시각 중심성을 이야기하는 것이다. 동시에 이런 시각 중심성은 눈에 보이지 않는 추상적 가치나 개념보다는 감각적으로 지각할 수 있는 즉물성, 더 나아가 현실주의로 이어진다.

우리의 미술은 중국이나 일본에 비해 정교함이 떨어지는 경우가 많다. 그 까닭이 우리의 미술 능력이 부족했다거나 혹은 성취 동기가 크지 않았기 때문으로 보는 것은 맞지 않다. 그보다는 우리의 심미적 성향 때문에 그렇게 정교한 미술을 만들 필요가 없었을 것이라고 보는 게 맞다. 중국이나 일본과 비교해 한국은 매우 독특한 미술 양식을 발전시켜왔다. 방

금 전까지 이야기해온 융통성이 큰 미술 양식을 말하는 것이다. 마이클 설리번은 이런 대목들 때문에 한국 미술을 현대적이라고 한 것 같다. 우리 미술이 갖고 있는 이 현대성은 앞에서도 예고했듯이 4장에서 충분히 설명할 생각이니 여기서는 하던 이야기를 계속하겠다.

이 자유분방한 미술 양식은 분명 화론이나 규정, 인습 등을 자기 방식으로 해석했기 때문이다. 자기 방식으로 해석하고 필요하다 싶은 만큼만 만들거나 형편에 맞는 다른 것으로 대치했다. 우리에게는 중국이나 일본에서 볼 수 있는 재현성에 대한 강박이 상대적으로 약했다. 우리의 어딘가 부족한 듯싶은 미술 작품은 그렇게 탄생한 것 같다. 한편으로는 사고가 자유로웠다고 할 수도 있을 것 같고 다른 한편으로는 자기중심적 사고가 강했던 것인지도 모른다.

창조력으로 이어지기 쉬운 기질인 것은 맞는 것 같다. 그럼에도 현재를 볼 때 그다지 창조적인 것 같지는 않다. 왜일까? 세 가지 동기로 인간의 행동 특성을 분석하는 림빅 맵Limbic Map에서 한 가지 단서를 찾을 수 있을지 모른다. 독일의 심리학자 한스 게오르크 호이저Hans Georg Häuger가 개발한 림빅 맵은 균형 동기, 지배 동기, 자극 추구 동기를 세 가지 축으로 하는 동기 분류 지도다. 림빅 맵이라고 이름 붙이게 된 이유는 기본 동기를 관장하는 뇌의 부위가 변연계Limbic System이기 때문이다.

이 세 가지 기본 동기의 상대적 조합 양상에 따라 여러 다양한 동기들이 형성되는데 그림 속 작은 단어들이 그것이다. 간략히 설명하면 기본적인 동기의 조합 양상에 따라 2차 동기가 결정된다. 타원 테두리 안에 표시되어 있는 모험과 스릴, 규율과 통제, 환상과 향유가 그것이다. 그리고 이 2차 동기로 나뉜 타원 안 3 영역 안에는 작은 글자로 쓰여 있는 3차 동

림빅 맵에 표시된 서양인과 동양인의 주된 기본 동기 ● 동양인 ● 서양인

지배 동기가 서양인들의 가장 주된 동기라면 동양인, 특히 극동 아시아인은 균형 동기가 가장 지배적이다.

기들이 있다. 각 3차 동기들의 림빅 맵 안에서의 위치는 기본 동기의 상대적 함량이 결정한다. 호이저 박사는 기본적으로 동양인, 특히 극동 아시아인은 균형 동기가 매우 강하다고 한다. 반면 서양인들은 지배 동기가 강하다. 이런 주장은 앞서 1장에서 했던 한네 젤만 박사의 이야기(아시아인은 상호 의존적이라는 이야기)와 상응한다.

서양인들 가운데에서 소위 창조적이라고 하는 인물들을 보면 지배 동기가 강한 사람들이 많다. 예컨대 스티브 잡스나 빌 게이츠와 같은 창의적 사업가들은 매우 지배 동기가 강한 사람들이다. 림빅 맵의 지배 동기 주변의 여러 하위 동기들을 보면 그들의 전기에 나타난 성격과 일치하는 것이 많다. 지배 동기가 강한 사람들은 경쟁심이 강한데, 일례로 빌 게이츠는 자기 아버지에게도 경쟁심을 느낄 정도로 지배 동기가 강했다고 한

다. 스티브 잡스도 마찬가지다.●

그런데 이런 사실은 우리가 알고 있는 창의력에 관한 상식과 맞아 떨어지지 않는다. 경쟁은 창의력을 억제하는 요인이라고 믿어왔으니까. 많은 노벨상 수상자들이 이구동성으로 하는 이야기는 "즐겨라"다. 연구를 즐겨야 끈기 있게 그 일을 계속할 수 있고 창조적인 아이디어가 나온다고 주장한다. 다시 말해 자극 추구 동기를 강화하라는 이야기다. 그런데 경쟁심이 강한 창의적 인재가 많다는 사실은 이런 믿음과 배치된다.

그러나 자세히 보면 우리의 상식과 다른 것이 아니다. 경쟁은 창조력을 강화시키기도, 약화시키기도 한다. 문제는 개인의 경쟁심, 다시 말해 지배 동기가 강한 것이 아니고 개인이 활동하는 사회 시스템의 주된 동기가 '지배'일 경우 생긴다.

지배 동기가 강한 사람이 자극 동기가 강한 시스템 속에 살게 되면 적극적으로 새로운 시도를 할 수 있는 많은 여유를 갖게 된다. 자극 동기는 모험, 유희, 새로운 것 등을 추구하게 하는 동기다. 그러므로 자극 동기를 중시하는 사회에서는 모험에 따르는 실패에도 관대하다. 새롭고 모험적인 것을 시도하는 개인들이 시간적·경제적·사회적 여유를 갖기 쉽다. 그러므로 경쟁 시스템이 창의성을 만든다는 것은 책의 겉장만 읽은 셈이다. 그렇다면 균형 동기가 강한 우리들은 어떤 사회 시스템 속에서 가장 창조적이 될까? 모르겠다. 그러나 경쟁 위주의 시스템이 아닌 것은 분명하다. 경쟁에 치여 자살자가 속출하는 현실이 그것을 말해준다.

─────────────

● 『IT 삼국지』, 김정남 지음, e비즈북스, 2010

세 종류의 강박,
이념적이거나 곡예적이거나
탐미적이거나

3장에서는 강박이라는 관점에서 3국의 미술 양식을 살펴본다. 사실 강박은 한국과 일본보다는 중국 미술 양식에서 두드러진 양식 결정 요인이다. 중국에는 엄청난 시간과 노력이 들어간 미술품, 공예품들이 넘쳐난다.

한국과 일본의 다른 옛 미술품과 비교해볼 때 이런 미술품들은 미학적 고려보다는 극한까지 장인의 기교를 시험해보자는 강박적, 경쟁적 태도의 발로로 보인다. 중국의 강박적 성향은 폐쇄성이나 내향성과 결합해 위태한 곳에 건물을 짓는다거나 극도로 방어적인 거주지를 만들게 하기도 한다. 중국 미술품에서 보는 극한의 기교가 중국 곡예단의 그것과 유사해 곡예적 강박이라고 비유했다.

중국만큼은 아니지만 한국과 일본의 미술에서도 강박적 성향을 읽을 수 있는 미술품들이 있다. 그런데 한국의 사례들은 불교나 성리학과 같은 당대의 지배 이데올로기와 관련된 강박들이다. 그래서 이를 이념적 강박이라고 이름지었다. 반면 일본은 기하학적 정확성과 균제미에 대한 집착을 읽을 수 있다. 이런 집착의 밑바탕에는 탐미적 태도가 숨어 있다. 그래서 일본의 강박을 탐미적 강박이라고 했다.

이념이 낳은 강박,
한국

자신의 의지와 상관없이 떨쳐버리고 싶은 어떤 생각이 자꾸 머릿속에 떠오르거나 특정 행동을 시도 때도 없이 반복하게 되는 상태를 강박장애라고 한다. 신경증의 일종이다. 예컨대 씻은 손을 반복해서 자꾸 씻는다거나 문단속을 되풀이하며 확인하는 것, 목욕탕에서 타일의 개수를 반복해서 세는 것 등이 강박 행동의 전형이다. 고백하자면 타일이나 창문 개수를 세는 것은 필자의 기벽이다. 이런 관념이나 행동은 생활에 적지 않은 장애를 주기도 하는데 환경적 요인과 함께 타고난 성격적·유전적 요인이 작용한 결과다. 재미있는 사실은 이런 강박적 성격이 커다란 성취를 이루게 하는 동력이 되기도 한다는 점이다. 심리학계의 일설에 의하면 사회적으로 성공한 사람들 가운데에는 이런 강박적인 성격의 소유자가 많다고 한다.

예컨대 보고서가 완벽하지 않으면 견딜 수가 없어 만전에 만전을 기하

작자 미상, 「이명준 초상」, 비단에 채색, 56×45cm, 성균관대학교 박물관

인물 묘사에 과장이 없고 배경에도 전혀 치장이 없다. 조선시대 초상화의 또 다른 특징은 정면상이 없고 왼쪽 사면을 그렸다는 점이다. 정면 응시가 다소 도발적이고 겸손하지 못하다고 생각했던 것 같다.

는 성격은 사회적 성공에 이르는 열쇠가 된다. 미술에서도 마찬가지다. 고도로 정교한 미술품을 만들어낸 사람은 자신이 세워놓은 기준을 충족시키기 위해 강박적으로 노력을 한다. 그런 성향이 때로는 심미적 필요성을 넘어서는 극한의 작품을 창작하게 하기도 한다.

이런 강박의 미술이 중국이나 일본에 많은 것은 사실이다. 그러나 우리에게도 제법 있다. 조선시대의 초상화나 석굴암의 불상들, 고려 팔만대장경 등은 정교함 혹은 규모에서 강박적이다.

먼저 볼 것은 조선시대의 초상화다. 조선시대는 초상화의 시대였다고 할 정도로 많은 초상화가 그려졌는데 주로 제의용이었다. 초상 속 인물은 조선시대 광해군 때 사간원 대사간, 병조참판을 지낸 이명준李命俊이다. 광해군에게도 직언을 할 정도로 곧고 청렴했다. 그런 기개대로 눈매가 살아 있고 단정한 입은 굳은 마음을 보여준다. 곧은 인품을 살린 표현력도 훌륭하지만 수염 한 올 한 올의 묘사가 정교하기 짝이 없다. 윤곽을 선으로 그린 후 안을 채색하는 기법인 구륵법鉤勒法과 얼굴의 들어간 부분은 붓질을 많이 해 어둡게 하고 나온 부분은 덜해 밝게 보이게 하는 훈염법暈染法을 사용해 얼굴의 굴곡도 잘 살아 있고 눈가의 주름까지 세세하게 묘사했다. 재미있는 것은 의당 그랬을 것 같은 과장이나 미화의 흔적을 찾을 수 없다는 점이다. 예컨대 귀, 눈썹, 상체의 크기 등을 과장하면 복스럽고 위엄이 살아난다. 감상자가 과장을 눈치 채기도 어렵다. 그런데 하지 않았다.

조선시대의 초상화가 정교하기로 유명한 것은 이런 점 때문이다. 있는 그대로 고지식하게 그렸다. 중국의 초상화도 정교하기는 하지만 과장과 미화가 심하다. 주로 제의용으로 제작되었다는 것이 공통점이고, 차이점

중국의 문관 초상, 명청대

중국의 초상화는 정면상이 많고 몸체도 실제보다 크게 과장했다. 배경에는 살아생전의 신분이나 부유함을 알리기 위한, 혹은 생전에 누리지 못한 부귀영화를 누리라는 염원인지 고급 물품들이 그려져 있다.

이라면 정면을 그린 것이 많고 위엄이 있어 보이도록 몸통의 크기를 과장한 것이 많다는 것이다. 살아생전에 누려보지 못한 부귀를 누려보라는 듯 배경에 몸종이나 호화스러운 가구들을 배치하는 경우도 많다. 중국의 문관 초상으로 명대 혹은 청대에 그려진 것으로 추정되는 왼쪽의 초상은 몸통이 당시의 평균 신체 크기보다 과장됐고 배경에는 고급스러운 물건들이 배치되어 있으며 정면을 응시하고 있다.

그러나 조선시대의 초상화는 강박적일 정도로 사실성을 중시해 피부의 점이나 검버섯까지 그렸다. 미화가 전혀 없다. 앞서 본 이명준의 초상화만 그런 것이 아니다. 조선시대 초상화의 대부분이 그렇다. "터럭 하나까지도 닮게 그려야 한다"라는 태도로 초상화를 제작했기 때문이다. 이는 주자의 스승뻘 되는 정이천程伊川이 한 말이다. 정이천은 형인 정명도와 함께 성리학의 선구자로 유명하다. 그의 원래 의도는 제사를 지낼 때 신주神主만 사용하고 초상화는 사용하지 말라는 의미였다. 터럭 하나까지도 닮게 그리는 것은 불가능한 일이니 가급적 초상화를 삼가라는 말이 되고 이는 허례를 삼가라는 말이기도 했다. 그러나 조선시대의 선조들은 그 말을 자

句字句대로 해석해 있는 그대로의 초상화를 그렸다. 정통 주자학의 가르침을 문자 그대로 해석한 것이다.

우리 초상화에는 정면상이 거의 없고 대부분 왼쪽 면으로 비스듬한 각도에서 그렸다. 17~18세기 이전에는 정면으로 그린 것이 더러 있기는 하지만 그 이후에는 대부분 비스듬하게 그려졌다. 고려시대에는 오른쪽으로 비스듬하게 그린 것이 많았다. 이에 대한 몇 가지 설이 있다.

하나는 정면으로 그리기 위해서는 음영을 부드럽게 표현할 수 있어야 하는데 그런 기법이 부족했기 때문이라는 설이다. 소위 말하는 훈염법을 능숙하게 사용하지 못한 것이다. 일리가 있는 것이 조선시대의 초상화 가운데에서 중국에서 그려온 것은 거의 정면상이다. 정면상을 특별히 거부할 만한 이유가 없었다는 것을 암시한다.

또 다른 설명으로는 정면으로 그린 것은 겸손해 보이지 않는다는 점이다. 조선시대 인물화 연구의 권위자인 강관식 교수는 이 대목을 중시하는데 겸양과 검박한 선비의 삶을 중시하는 성리학의 가르침에 충실하다 보니 좀 거만하고 도전적으로 보일 수 있는 정면보다는 측면을 선호하게 되었다는 것이다. 조선 회화의 정교한 기법과 꼼꼼한 정성에 감탄하면서도 한편으로는 초상화에서까지 인과 예를 따진 이념적 강박을 보게 된다.

조선 초상화에 나타난 이런 강박은 일본의 초상화를 보면 더 선명해진다. 일본의 초상화는 전체적으로 세부 묘사가 단순하고 음영 표현도 부족하다. 그러다 보니 입체감도 약하다. 그 대신 일본은 우리나 중국에는 없는 구도에 대한 관심이 높았다. 다시 말해 우리와 중국이 인물의 재현에 예술적 에너지를 집중시켰다면 일본은 그보다 구도나 그림틀과 대상 간의 기하학적 관계에 그 에너지를 쏟아 부은 것처럼 보인다. 이런 특징

작자 미상, 「보탄카 쇼하쿠 초상」, 비단에 채색, 80.4×37.9cm, 16세기, 도쿄 국립박물관(왼쪽)
와타나베 간잔, 「다카미 센세키 초상」, 비단에 채색, 115.1×57.1cm, 1837, 도쿄 국립박물관(오른쪽)
일본의 초상화는 한국과 중국과 또 다른 특징을 보인다. 인물 묘사는 약하지만 오른쪽 그림에서
보는 것처럼 길고 네모난 사각형 화면에서의 구성에 초점을 맞추었다. 이 점은 일본의 대나무 그
림에서도 나타났던 특징이다.

을 대나무 그림의 한·중·일의 차이를 설명하며 소개한 적이 있다.

　말이 좀 어려운데 보탄카 쇼하쿠牡丹花肖伯의 초상화와 와타나베 간잔渡
辺崋山이 그린 다카미 센세키鷹見泉石의 초상화를 보며 설명하자. 보탄카 쇼
하쿠는 무로마치 시대의 렌카連歌 작가다. 귀족 출신으로 풍류를 즐겼으
며 당대 유명 렌카를 묶어 한 권의 책으로 내기도 했다. 다카미 센세키는

고가古河 번의 가신으로 오시오 헤이하치로大塩平八郎의 난을 진압했다.

두 작품의 기법은 조금 다르다. 보탄카 쇼하쿠의 그림은 훈염법에 약했던 당시 일본 회화에서처럼 평면적이다. 반면 와타나베 간잔의 그림은 서양화의 음영법이 얼굴에 조심스럽게 적용되어 있다. 이런 차이점이 있지만 두 그림 모두 인물의 내면까지도 예리하게 포착한 수작으로 평가받고 있다. 풍류를 즐기는 고아한 선비인 다카미 센세키와 기세 넘치는 젊은 가신의 모습이 생생하다.

두 그림은 농담과 색조의 변화가 적어 한국과 중국의 초상화에 비해 단순한 느낌이다. 그 대신 앞서 이야기한 것처럼 구도에 신경을 썼다. 두 초상화에서는 수직으로 긴 여백을 두고 인물을 하단에 배치했다. 인물에 의해 하단에 형성된 덩어리 감은 길쭉한 화면과 상보적으로 작용하는 구도를 형성한다. 일본의 초상화는 거의 이렇게 상하로 긴 종이에 그리고 인물은 하단에 배치하는 식이다. 인물을 칭송하는 찬贊이라는 글은 위 여백에 종으로 써 넣는다. 인물 표현의 빈약함을 구도를 보는 재미로 상쇄하는 셈이다.

회화에서 일본의 강박적 정확성이 나타나는 것은 초상화나 산수화가 아닌 판화다. 이 이야기는 잠시 후에 더 하기로 하자.

석굴암의 본존불이나 십이지신상十二支神像도 정교하기로 유명하다. 전체적인 비례도 빼어나지만 세부 마무리가 섬세하다. 예컨대 본존불의 입술을 보면 윗입술의 아랫면과 윗면이 만나는 모서리 부분의 단호한 각도 처리는 살아 있는 사람의 것인 양 자연스럽다. 화강암이라는 딱딱한 재질을 이 정도로 유려하고 섬세하게 깎아낸 사례는 찾아보기 어렵다. 중국의 석조 불상은 대부분 다루기 쉬운 석회암을 깎은 것이다.

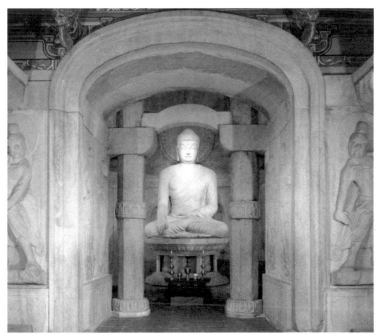

석굴암 본존불

정확한 비례, 정교하게 다듬은 안면, 올려다보는 시점을 고려해 두상의 크기를 조금 과장한 것 등 매우 섬세하고 정교하게 제작되었다. 화강암의 경도를 생각하면 대단한 일이다.

일본의 사실적인 많은 조각상들도 1장에서 설명했듯이 비교적 손쉬운 방식으로 만들어졌다. 금동 조각상들은 주물에 부어 만드는 것이니 난이도라는 면에서 화강암을 조각하는 것과는 비교할 수 없다. 그리스의 우아하고 사실적인 조각상들도 부드러운 이탈리아 피에트라산타산産 대리석이라 청동상이나 화강암과 비할 수 없이 다루기 쉽다.

석굴암의 정교하게 계산된 좌우대칭, 본존불의 자연스러운 어깨선, 이목구비와 손가락 등의 섬세한 표현, 관음보살의 부드러운 옷자락 등은 대리석이나 석회암으로 만든 것만큼이나 정교하다. 재료와 타협해 좀 더

팔만대장경판

팔만대장경에 글자를 새길 때에는 한 자를 새기고 한 번 절하고 다시 다음 글자를 새겼다고 한다.
우리의 강박은 대개 이렇게 종교 등 당시의 지배이데올로기와 관계된 대목에서 강해진다.

편한 형태의 작품을 만들어내는 경우는 미술사를 통해 무수히 볼 수 있
다. 부자연스러운 형태의 무수한 한·중·일의 석조 불상을 보면 알 수 있
다. 그러나 석굴암을 만든 마음은 그렇지 않았다. 자신의 솜씨와 정성을
극한까지 밀어 붙였다. 자신이 섬긴 전생과 현생 두 부모의 극락왕생을
빌고 또 꿈에서 만난, 자신이 죽인 곰과의 약속을 지키기 위해 지극정성
을 다해 만들었다.

미술품은 아니지만 재조대장경판再雕大藏經板이라고 부르기도 하는 고려
의 팔만대장경 또한 대단한 정성과 노력이 들어간 사례다. 고려 현종 때
만든 초조 대장경판이 원나라의 침입으로 불타버리자 원의 침입을 불력
으로 막고자 고종 때 최우의 주도로 다시 만들었다. 판수가 8만 여 판에

달하고 8만4,000 번뇌에 대응하는 8만4,000 법문이 실려 있는 대장경은 판고에 보관되어 있는 모습만 보아도 그 규모에 압도당한다. 정확한 판수는 조선시대에 추가된 것을 포함해 8만1,258개나 된다.

모든 판에는 평균 644자(23줄×14자, 양면)가 새겨져 있고 여기에 8만1,258(경판 수)을 곱하면 자그마치 5,233만152글자가 새겨져 있는 셈이다. 더욱 놀라운 것은 그 모든 글자의 서체가 동일하고 오자가 158자에 불과하다는 것이다. 이 오자들도 최근에야 발견된 것들이다. 글자 한 획만 어긋나도 판 전체를 새로 파야했을 것을 생각하면 엄청난 정성과 공이 들어간 것이다. 일설에는 글자 한 자를 새기고 절을 한 번 하는 식으로 치성을 드렸으며 작업에 참여하는 사람들은 모두 1년 가까이 훈련을 통해 서체를 통일시켰다고 한다.

지금까지 본 사례들은 작품에 대한 태도, 노력, 규모를 볼 때 충분히 강박적이라고 할 만하다. 그리고 그 강박은 성리학이나 불교의 맥락 속에 작용했다. 이와 달리 심미적 완성도에 강박이 작용했던 사례도 있다.

책상 위의 집기와 책들의 모서리를 책상 모서리와 평행하게 맞추어놓아야만 마음이 편안해지는 사람이 있다. 이 또한 강박적 행동이다. 이와 비슷한 성향의 그림을 그린 이가 있다. 바로 혜원 신윤복이다. 혜원은 조선 영조 때 도화서 화원을 지냈고 양반 남녀들의 애정을 그린 풍속화에 능했다. 그런데 혜원은 당대의 화풍과 달리 남들보다 더 구도에 세심한 주의를 기울였다. 특히 네모난 화지畵紙의 수직, 수평선과 평행하게 사물의 윤곽선을 맞추는 것을 좋아했다. 사실 한·중의 회화는 유럽처럼 그림의 사각형 틀 안에 한정해서 구도를 생각하지 않았다. 어찌 보면 거의 구도를 생각하지 않았다. 어느 한 순간의 시점에 국한되지 않는 항구적이며

신윤복, 「기방무사」, 『혜원전신첩』 수록, 종이에 채색, 28.2×35.6cm, 간송미술관

그림의 주요한 윤곽선과 네모난 그림의 모서리가 정확히 평행하도록 그렸다. 이렇게 그림의 화면의 모서리를 의식한 것은
우리 그림에서는 매우 드문 일이다.

전체적인 모습을 담으려 했기 때문이다. 그러나 신윤복은 독특하다.

　　예컨대 「기방무사妓房無事」라는 그림을 보면 건물의 처마, 댓돌, 기둥 등
의 모서리가 수직, 수평 방향이 되도록 그려 전체적인 인상이 매우 반듯
하다. 마치 몬드리안의 그림처럼 수평·수직으로 화면을 잘게 분할하고
있는 것을 알 수 있다. 혜원은 화지의 수직·수평 모서리와 그림 속 대상
의 모서리가 어긋나는 것을 견디지 못했나 보다. 마치 현관 앞에 놓인 헝
클어진 신발들을 못 견디는 사람처럼 말이다. 만약 대상의 모서리와 화

신윤복, 「연소답청」, 「혜원전신첩」 수록, 종이에 채색, 28.2×35.6cm, 간송미술관

이 그림은 대상의 윤곽을 그림틀과 맞추지 않았지만 전체적인 인물들의 동세를 보면 활동사진처럼 그림의 네모난 틀 속을 좌에서 우로 지나가는 듯 배치했다는 것을 알 수 있다. 그림 틀을 의식하고 있는 것이다.

지의 수평, 수직선을 맞추기 어려울 것 같으면 「월하정인月下情人」「월야밀회月夜密會」와 같이 아예 대각선 구도를 택하곤 했다.

다시 「기방무사」를 보면 서 있어 시각적 무게감이 큰 기녀는 왼쪽에 배치하고 비스듬히 누워 있는 한량과 몸종은 기녀보다 높은 위치의 오른쪽에 배치해 좌우의 무게를 맞추기도 했다. 시각적 균형에 대한 집착도 읽을 수 있는 대목이다. 참고로 이야기하면 이 재미난 그림의 내용은 기녀가 외출에서 돌아와 보니 기녀의 몸종과 기둥서방이 무슨 일을 하고 있었

는지 황급하게 이불로 몸을 가리고 있는 장면이다. 제목 그대로 기방에서는 아무 일도 없었다는 뜻이다.

혜원의 그림 가운데 구도가 매우 특이한 것이 「연소답청」이다. 이 작품에서는 「기방무사」와는 또 다른 특징이 나타난다. 정적靜的인 수직, 수평선이 없고 대신 부드러운 동세가 있다. 조랑말을 탄 나들이객들이 왼쪽에서 오른쪽으로 물 흐르듯이 이동하고 있다. 이런 차이가 있지만 신윤복의 그림에서 일관되게 유지되는 것이 하나 있다. 바로 네모난 화지를 창틀처럼 이용한다는 것이다. 그래서 몇몇 인물들은 창틀에 가려진 듯 신체 일부가 보이지 않는다. 나들이객들의 행차를 창문으로 내다보고 있는 듯한 그림이다.

「기방무사」의 수평·수직 모서리들도 네모난 창틀과 일치시킨 것이니 같은 화면 구성 방식으로 볼 수 있다. 이 말은 그림을 그리는 대상과 화가 사이의 1차 기하학적 관계(대상과 화가를 잇는 선이 화면을 통과한 궤적들을 이어 대상의 공간적 관계를 그리는 투시도법)에서 벗어나 대상과 그림틀 사이에서 형성되는 또 다른 기하학적 관계에 주목한다는 것이다. 미술심리학자인 존 윌랏John Willats은 이런 기하학적 관계를 2차 기하학이라 부른다. 이 말은 구도를 말하는 것으로 이해해도 크게 틀리지 않다. 이런 2차 기하학에 대한 관심은 누차 이야기했듯이 일본 회화의 주된 특징의 하나다. 청대의 왕원기王原祈 같은 이도 중국 문인화가답지 않게 조형성을 중시해 사선 구도를 쓰거나 대상을 반추상적으로 왜곡해 그렸다. 그러나 신윤복이나 일본 회화처럼 그림의 네 변과 대상의 모서리를 일치시키려는 강박은 없다. 이런 점에서 혜원의 회화 양식과 일본 회화 사이에는 공통점이 있다.

인물을 그린 윤곽선을 보면 혜원의 깔끔하고 강박적이기까지 한 성격을 다시 확인할 수 있다. 단원 김홍도의 「벼 타작」을 보자. 타작을 하는 머슴의 팔과 허리 부분을 보면 윤곽선의 필치가 형태를 따라 자연스럽게 굵어졌다 얇아지기를 반복하고 선이 끊어지고 교차하기도 한다. 오른쪽은 혜원의 「월하정인」이다. 단원과 달리 얇고 두께가 일정한 선이 쉼 없이 이어지고 있다. 대단한 집중력을 읽을 수 있다.

혜원과 비슷한 유형의 강박적 사례를 우리 풍속화에서 또 찾기는 어렵다. 그래서 우리 미술의 전체적 특징이라고 하기는 어려울 수 있다. 그럼에도 불구하고 우리 미술사에서 혜원이 차지하는 비중이나 혜원의 그림이 당대의 사람들에게 향유되었다는 점에 비추어 우리 미술의 중요한 강박의 사례로 간주해야 한다. 혜원과 유형은 다르지만 윤두서의 초상화나 많은 영모화翎毛畵(털 있는 짐승을 그리는 기법. 조선시대 영모화의 털 묘사는 매우 섬세하다) 역시 매우 정교한 수준을 보여준다는 점도 더불어 짚고 넘어가자.

지금까지 본 강박의 사례들은 신윤복을 제외하면 대부분 성리학의 가르침이나 불심과 관련된 대목에서 나온다. 불교나 성리학은 모두 조선시대의 지배 이데올로기였다. 이런 이유로 조선시대 미술에서 볼 수 있는 강박의 미술을 이념적 강박이라고 부를 수 있다.

세계에서 유래를 찾아보기 힘든 『조선왕조실록』도 비슷한 강박적 기질을 보여주는 또 다른 사례다. 왕조에 관한 기록물로 역사의식의 소산이기도 하지만 성리학적 이념을 토대로 왕권을 견제하는 정치적 장치이기도 했기 때문이다. 조선의 태조에서 철종 때까지 472년간 거의 일기처럼 꼼꼼히 정치·경제·사회·문화의 중요한 사건들을 기록했는데 왕의 재임

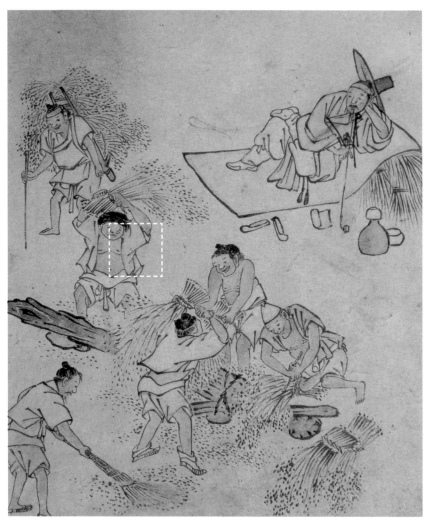

김홍도, 「벼 타작」, 『단원풍속도첩』에 수록, 종이에 채색, 28×23.9cm, 국립중앙박물관

신윤복, 「월하정인」, 『혜원전신첩』에 수록, 종이에 수묵담채, 28.2×35.3cm, 간송미술관

왼쪽은 김홍도의 「벼 타작」의 부분을 확대한 것이다. 선의 굵기가 자유롭게 변하고 선의 만남도 조금 더 나아가기도 한다. 반면 신윤복의 그림에서는 윤곽의 굵기가 일정하고 두 선이 만나는 지점도 정확하다.

기간에는 사초만 만들고 이를 토대로 왕의 사후에 실록을 만들었다. 이 실록은 왕도 볼 수 없을 정도로 철저하게 관리되었다. 조선의 왕들은 역사적 평가를 의식하지 않을 수 없었을 것이다. 이런 이유로 『조선왕조실록』 역시 이념적 강박의 사례라고 할 수 있다.

지금까지 소개한 강박의 사례가 우리 미술의 한 흐름을 형성하는 정도였다면 중국에서는 건축·회화·조각·공예에 걸쳐 더 광범위하게 나타난다. 일본도 건축이나 조각에서는 매우 정교한 것들이 많다. 하지만 전체적으로 보면 정교함, 달리 보면 강박의 미술은 중국을 따라가지 못한다.

극한을 항하여,
중국

　중국의 공예품 가운데는 거의 초인적이라 할 정도로 정교한 것들이 많다. 예컨대 청나라 건륭제 때 만들어진 「상아투화운룡문투구象牙透化雲龍文套球」라는 다층구多層球는 상아를 깎아 만든 열일곱 개의 구가 마치 마트료시카 인형처럼 열일곱 개의 층을 이루며 겹쳐져 있는데 어떻게 만들었는지 상상이 안 될 정도로 정교하다. 3대에 걸쳐 만들었다는 이야기에 고개가 끄덕여질 만큼 대단한 시간과 노력이 들어간 작품이다. 현대의 공예가가 최신 장비를 이용해 만들어 보았지만 열네 겹 이상은 어려웠다는 이야기도 있다.

　「진조장조감람핵주陳祖章雕橄欖核舟」는 청대의 유명한 장인 진조장陳祖章이 만든 것이다. 그는 원래 상아 조각으로 유명하지만 간혹 이런 씨앗이나 견과의 껍질에 조각을 하기도 했다. 이 작품은 손톱만 한 올리브 씨앗에 소동파를 포함한 여덟 명이 탄 배를 조각한 것으로 바닥에는 적벽가

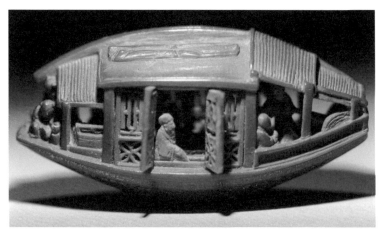

「진조장조감람핵주」, 청나라

청대 건륭제는 이런 장식품을 매우 좋아해 당시의 장인들은 경쟁적으로 이렇게 극단적으로 세밀한 작품을 만들었다고 한다. 그러다 보니 심미성을 위한 정교함보다는 정교함 자체를 위한 정교함을 추구했던 것이 아닌가 생각하게 된다.

전문 385자가 새겨져 있는데 돋보기가 있어야 겨우 읽을 수 있을 정도다. 배의 문들도 실제로 여닫을 수 있다고 한다. 이런 극도로 정교한 공예품들이 청대에 많이 제작되었는데 청나라 황실에서 황실에 장식품을 납품할 궁정 공방들을 설치하고 후원했기 때문이다. 궁정 공방에는 옥작玉作, 도금작鍍金作, 동작銅作, 칠작漆作 등 38종류의 작방이 있었고 이 작방에 소속된 장인들 간의 경쟁이 심했다고 한다. 장인들 간의 경쟁이 정교한 중국 공예품 제작에 중요한 동기가 되었지만 이전부터 중국 공예에는 강박적이라 할 만한 극한의 작품들이 생산되었다.

유명한 징도전 박태薄胎자기는 명나라 영락제 때 개발된 것으로 단벽자기蛋壁磁器 혹은 탈태자기脫胎磁器라고도 불린다. 주로 경덕진景德鎭에서 생산되었다. 박태자기는 고령토로 만들어 초벌구이를 한 후 겉면을 칼로 깎

박태자기

도자기 표면에 보이는 문양은 두께가 얇아 빛이 투과되어 밝게 보이는 것이다. 조금 세게 쥐면 깨질 정도로 얇고 약하다.

아서 만든다. 너무 얇아 뒤가 비칠 정도이고 소리가 매우 맑다. 그 얇은 자기에 암화暗話라고 하는 문양을 새긴다. 박태자기 겉면에 보이는 문양은 평소에는 잘 보이지 않다가 환한 곳에 가면 빛이 투과되어 나타난다. 아름다운 도자기인 것은 분명하지만 도자기로서의 내구성은 매우 떨어진다. 손으로 조금만 힘을 주어도 부서질 정도다. 이렇게 필요 이상으로 얇은 도자기를 만든 이면에는 내구성 혹은 실용성보다 도공이 자신의 기술을 극한까지 밀어붙여 한계를 시험하고픈 도전 정신이 있었을 것이다.

강박성이 공예에서는 극도의 정교함으로만 나타나지만 건축에서는 때로 극한의 환경에 대한 도전의 형태로 나타난다. 다음의 그림은 북위北魏 491년에 요연了然 스님이 중국 산시 성에 창건한 현공사縣空寺다. 지상에서 약 50미터 높이에 세워진 후 증축과 재건축을 수차례 반복해 현재의 모습에 이르렀다. 유·불·선을 모두 섬기는 흔치 않은 사찰이다.

오빈의 「천암만학도」(부분, 왼쪽)와 현공사(오른쪽)
중국인들의 의식 속에는 누구의 방해도 받지 않고 안전하게 지낼 수 있는 극단적인 장소에 세워진 건축물에 대한 원형이 자리 잡고 있는 것 같다. 아마 잦은 전쟁으로 인한 극단적인 폐쇄성 때문이 아닌가 싶다.

공중에 매달린 절이라는 이름 그대로 절벽에 위태위태하게 있는 모습을 보면 "저런 곳에 어떻게 지었지?" "어떻게 살지" 하는 궁금증이 절로 생긴다. 이렇게 위험한 곳에 지어진 건물이 또 있을까 싶다. 한편으로는 "꼭 저런 곳에 지었어야 했을까" 하는 궁금증도 생긴다. 일설에 의하면 절벽 아래를 흐르는 강물의 범람에도 안전하고 수도를 방해하는 소음이 들리지 않는 사찰을 짓기 위해 이런 깎아지른 절벽에 세웠다고 한다. 그러나 그 사연보다 궁금한 것은 조용하고 안전한 장소를 찾는 문제에 대한 해결책으로 이런 건물을 생각해낸 중국인의 상상력이다.

청대의 화가 오빈吳彬이 그린 「천암만학도千岩萬壑圖」는 화가의 고향 모습

을 북송대의 양식으로 재구성한 것으로 유명하다. 이 그림 속에 있는 인가도 깎아지른 절벽 위에 위태하게 서 있다. 중국인들은 무슨 생각을 하기에 이런 위험한 곳에 있는 집을 상상하는 것일까. 필자는 이런 중국 그림을 여럿 보았다. 현공사는 이런 그림 속의 모습이 현실화한 것이다. 그래서 현공사의 모습에는 중국인의 상상력을 자극하는 중요한 무언가가 있다고 생각하게 된다. 이 점을 이해해보기 위해 잠시 다른 예를 들어볼까 한다.

현공사와 같은 건축물을 보면 극단적인 위험을 즐기는 익스트림스포츠가 떠오른다. 익스트림스포츠는 모든 상상력을 동원해 극한의 상황을 찾아내고 절묘한 기술과 초인적인 체력으로 그 상황을 극복하는 운동이다. 절벽 다이빙이나 철인 삼종 경기 등이 그런 것이다.

이런 익스트림스포츠의 이면에는 생존주의가 있다. 생존주의란 발생할 가능성이 매우 낮은 어떤 극한의 상황을 염두에 두고 살아가는 삶의 태도를 말한다. 예컨대 핵 전쟁을 대비해 지하 벙커를 만들거나 비행기가 불시착할 경우에 대비해 여행 가방 속에 성냥을 준비하는 여행객은 모두 어느 정도 생존주의자인 셈이다. 생존주의에는 환경을 정복한다든가 하는 거창한 목표나 동기는 없다. 그저 극단적 상황에 대한 강박적 염려가 있는 것뿐이다.

오빈의 그림 속에는 어떤 침입도 허락할 것 같지 않은 장소를 찾아 그곳에 안식처를 구축하려는 생존주의적 상상력이 보인다. 이런 상상력이 자란 토양은 무엇일까. 타이완의 삼군三軍 대학에서 펴낸 『중국역대전쟁사』를 보면 진이 6국을 통일한 때부터 1840년 아편전쟁까지 2,061년 동안 중요한 것만 따져 전부 721차례의 전쟁이 있었다고 한다. 작은 전쟁까

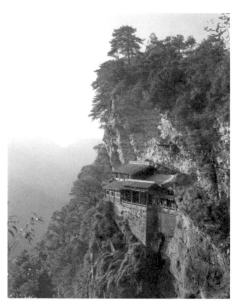

남암궁

현공사보다는 조금 안정된 위치에 있지만 무너질 것 같은 상단의 절벽은 더 위태롭다.

지 포함하면 중국은 2년에 한 번 꼴로 전쟁을 겪은 셈이다. 이런 역사적 경험은 충분히 생존주의적 상상력의 토양이 될 수 있다.

현공사와 비슷한 사례가 후베이 성 무당산武當山에 있는 남암궁南岩宮이다. 현공사 못지않게 위험한 절벽에 겨우 걸쳐 있다. 원나라 때 창건됐고 명나라 영락제 때 중건되어 오늘에 이르고 있다.

현공사나 남암궁처럼 극단적이지는 않지만 생존주의적인 성향을 보여주는 또 다른 사례는 사합원四合院이다. 보편적인 중국의 가옥 형태인 사합원은 극도의 폐쇄성과 내향성을 보여주는 구조다. 네모난 담장 안에 여러 세대가 모여 살 수 있는 작은 가옥이 담장을 따라 들어서 있고 창문은 전부 안쪽을 향하게 되어 있다. 중앙에는 온 가족이 즐길 수 있는 마당이나 화원이 꾸며져 있고 대문이 열릴 때 안이 보이지 않도록 대문 안쪽에 영벽影壁도 세워 놓는다. 문을 닫으면 거주자들은 세상과 단절된 채 그들만의 세상을 누리게 된다.

복건성의 토루는 사각형 대신 원형이고 사합원보다 규모가 커 수십 가구가 산다는 점이 다를 뿐 똑같은 폐쇄형 구조를 가지고 있다. 현공사, 남암궁 사합원, 토루는 모두 폐쇄성을 매개로 한 강박적 생존주의의 소

중국 남서부 푸젠 성에 있는 토루
외침을 방어하기 쉬운 폐쇄적 구조로 바깥쪽으로 난 창문이 없다.

산으로 볼 수 있다.

현공사와 비슷하게 위태한 지세에 세워진 유럽의 성들은 많다. 그러나 유럽의 성곽은 자연을 이겨냈다기보다 정복한 듯한 모습이다. 주변의 산세를 압도하는 높이와 덩치로 무장하고 있다. 반면 현공사는 그런 인상을 주지는 않는다. 깎아지른 절벽에서 떨어지지 않고 버티기 위해 안간힘을 쓰며 자연 속으로 녹아들어 간다. 현공사를 건축한 장인의 입장에서 보면 그저 극한의 조건으로 자신을 몰아붙여 자신의 기술과 의지를 시험한 것뿐이다. 한편으로는 그런 극한의 조건을 극복함으로써 최고의 치성을 드릴 수 있다고 믿는 것인지도 모르겠다.

오대산 현주사와 같은, 위험천만한 절벽에 세워진 사찰은 일본에도 있다. 돗토리 현에 있는 산부쓰사三佛寺 나게이레도投入堂다. 표고 900미터의

산 절벽에 세워져 있는데 최근 10년 동안만 10명이 추락사 할 정도로 위험한 곳이다. 모습이 현공사와 비슷하지만 규모는 훨씬 작다. 나게이레도投入堂라는 이름은 야쿠쇼가쿠役小角라는 수도승이 평지에서 지어 법력으로 들어 절벽에 투입했다는 전설에서 유래한 것이다. 일본 국보로 지정되어 있지만 나게이레도의 정확한 건립 연대는 밝혀지지 않고 있다. 최근의 탄소연대측정법 조사에서 12세기에 지어진 것으로 판명 나 헤이안 시대 것이라는 정도만 알려져 있다.

현공사에 비해 단출한 나게이레도이지만 일본의 건축물답게 기하학적으로는 더 단정하다. 최근 발견된 목재의 염료 분석에 따르면 기둥은 붉은색, 벽면은 흰색으로 칠해졌었다고 한다. 기둥을 붉은색으로 칠했다는 것은 기둥을 건물을 떠받치는 보조물이 아닌 중요한 건축 요소로 여겼다는 것을 말해준다. 중국 현공사는 받침 기둥의 굵기나 간격이 불규

일본 돗토리 현에 있는 나게이레도
현공사와 비슷한 듯하면서도 다르다. 나게이레도는 건물을 받치고 있는 기둥까지 기하학적으로 균질하게 배치했고 원래는 붉은 칠까지 되어 있어 절벽에서 돌출되어 보였을 것이다. 오른쪽은 기둥에 붉은색이 칠해져 있었던 원래의 모습을 포토샵으로 재현해본 것이다.

칙하다. 반면 나게이레도는 일정하고 좌우 대칭이다. 여기에 붉은색으로 칠까지 했다는 사실을 생각하면 상당히 눈에 띄는 구조물이었을 것이다.

이 점이 중국 건축과의 차이를 보여주는 중요한 포인트다. 앞서 일본 건축에는 불규칙한 자연환경을 통제하고 예측 가능한 공간으로 만들려는 욕구가 배어 있다고 했다. 이는 자연과 인간을 서로 상대적 대응 관계로 보고 있는 것이다. 서구만큼은 아닐지라도 분명 한국이나 중국 미술에서 보는 천연주의, 자연순응적 태도와는 차이가 있다. 절벽에서 돌출된 나게이레도의 모습이 바로 그렇다. 천재지변이 많은 일본인에게 자연은 친화의 대상이며 동시에 극복의 대상이기도 할 것이다.

그리고 이는 1장에서 이야기했던 일본의 매뉴얼 문화, 더 나아가 기하학적 균제미에 대한 지향과 결이 같다. 이런 저간의 사정을 감안해 일본의 강박을 탐미적이라고 했다. 이에 대한 이야기는 바로 다음 장에서 더 이어 갈 것이다. 아쉽게도 현공사나 나게이레도와 비교할 만한 한국의 건축물은 없다. 충북 청원의 현암사가 위태한 절벽에 세워져 있기는 하지만 이 셋과 비교하기에는 무리가 있다.

진짜인 듯 진짜 아닌 중국의 공예품

강박적 정교함을 보여주는 사례가 중국 미술품에는 많다. 19세기, 그러니까 청나라 때 만들어진 「상아조수세미형장식품象牙彫天羅形形裝飾品」을 보자. 상아를 갈아 만든 속이 빈 수세미 형상 속에 수세미의 씨앗 주머니가 들어가 있다. 한참을 들여다보아도 어떻게 만들었는지 이해가 가지 않을 정도다.

모든 예술가는 그들이 사용하는 재료나 도구의 한계를 극복하고 싶어한다. 클라리넷 연주자는 악기의 한계를 넘어 사실적인 새 소리를 표현하고 싶어하고 화가는 새들을 유혹할 정도로 사실감 있는 소나무 그림을 그리고 싶어한다. 그런데 매우 사실적이어서 진짜 소나무로 오인한다면 그 작품이 사람에게 감동을 줄 수 있을까? 야산에 있는 소나무 한 그루를 보고 여러분은 감동하지 않는다. 그것이 인공물이라는 것을 알아야 그토록 놀라운 솜씨에 감탄을 하고 감동을 하게 된다. 중국의 장인들도 옥이든 상아이든 그 질료를 극복하고 싶어한 흔적이 역력하다. 그들이 만든 공예품들은 우리의 눈을 속일 만큼 교묘한 모양과 가공 기술을 뽐내지만 육안으로 보면 대충 재질을 짐작할 수 있다. 「상아조수세미형작식품」도 한눈에 상아라는 것을 알 수 있다. 만약 그렇지 않았다면 이것의 아름다움은 반감되었을 것이다.

그러나 중국에는 그렇지 않은 것도 많다. 특히 진흙으로 소조된 후 채색하는 조상이 그렇다. 그리고 이런 사실적 재현에 대한 집착은 공예품에서도 반복된다. 타이완 국립왕궁박물관에 소장된 「취옥백채翠玉白菜」를 보자. 옥의 흰 부분과 녹색 부분을 절묘하게 배추의 줄기와 잎에 대응시켰고 그 위에 여치 두 마리를 조각했다. 매우 사실적이고 정교하다. 중국에서 배추는 재화를 상징하고 여치는 다산을 상징한다. 이런 이유로 청나라 광서제의 왕비 서비가 결혼 예물로 가져온 것이라고 한다.

상아조수세미형장식품 취옥백채

여기에 사용된 옥은 중국 유난과 미얀마의 국경 지대에서 채굴되는 것으로 매우 딱딱한 경옥이다. 일반적으로 비취라고도 한다. 전통적인 중국 옥 공예품은 이 보다 조금 부드러운 연옥으로 만든다. 옥은 순도가 높으면서 딱딱해 중국인들이 특별히 숭상해왔다. 청대에 미얀마 국경 지대에서 경옥 산지가 발견되며 세공용으로 널리 쓰였다. 이처럼 사실인 작품은 드물다. 그러나 경옥이라는 재질의 성질을 충분히 표현하지 못해 질료를 극복한 사례로 보기는 애매하다.

일반 관람객들도 재질이 옥, 더군다나 경옥이라는 것까지는 설명문을 보아야 알 수 있다. 처음 보면 그럴 만한 재료로 만들었을 것으로 짐작하게 된다. 모든 형상이 너무나 완벽하게 다듬어져 있기 때문이다. 만약 경옥이라는 사실이 어떤 방식으로건 작품에 표현되어 있다면 아름다움은 더 극대화되지 않았을까 생각한다. 질료를 극복했다는 사실을 확연히 인식할 수 있을 테니까.

현대의 공예 교실에서는 재료의 성질에 순응하라고 권한다. 재질이 나무라면 나무의 느낌과 성질을 살린 형상을 만들라는 말이다. 재질의 성질을 극복한 형상을 만들어 봐야 플라스틱이 넘쳐나는 시대에 별다른 감흥을 주지 못하기 때문이다. 재료가 갖고 있는 원래의 성질을 이용하다 보면 형상이 어느 정도 왜곡되기 마련이다. 그것의 묘미를 찾는 것이 중요하다. 옛 장인들에게서는 이런 태도는 강하지 않다. 질료에 구속당하지 않고 무엇이든 자유롭게 표현할 수 있어야 훌륭한 장인이라는 강박의 자세를 갖고 있었던 것이다.

흔히 중국하면 광대한 땅덩어리만큼이나 그들의 커다란 스케일이 떠오른다. 장자는 곤鯤이라는 북쪽 바다에 사는 상상의 물고기를 이야기하며 길이가 수천 리에 달한다고 했다. 물론 상상 속의 존재이지만 생각의 스케일을 알 수 있다. 생각만 그런 것이 아니다. 동쪽 발해만의 산해관山海關에서 서쪽 감숙성의 가욕관을 잇는 만리장성은 실제로는 1만5,000리 정도가 되는 어마어마한 규모다. 그 넓은 국경을 성을 쌓아 외적으로부터 방어하겠다는 발상은 쉽게 하기 어렵다. 매사를 안과 밖으로 나누고 안쪽을 외부로부터 철저히 차단하려는 내향적·강박적 사고의 소유자라면 모를까. 동서남북 사방의 창문이 전부 안쪽으로 향해 있고 바깥쪽은 높은 담으로 막혀 있는 중국 북부 지방의 대표적인 가옥 형태 사합원이나 토루가 확장된 것이 만리장성인 셈이다. 중국 베이징에 있는 자금성은 또 어떤가. 완공에만 17년이 걸렸고 둘레가 6킬로미터를 넘으며 문의 수가 9,000개를 넘는다.

이렇게 커다란 스케일과 앞서 본 세밀하고 작은 공예품을 동시에 설명할 수 있는 심리적 특성의 하나가 강박이다. 이런 강박적 성격은 미술품이나 건축물에서만 나타나는 것이 아니다. 청나라 건륭제는 『사고전서』를 편찬하도록 했는데 17년 동안 4,200명이 집필에 참여했고 권수가 17만2,626권에 이른다. 책에 쓰인 글자 수는 지금도 알 수 없다고 한다. 만전에 만전을 기하고 극한까지 가야 직성이 풀리는 중국인이다.

일본 미술은 정교하지 않다. 이게 무슨 말인가 의아해할 것 같다. 미술뿐만 아니라 모든 분야에서 정교함을 자랑하는 것이 일본이니까. 물론 일본 미술은 정교하다. 그러나 중국과 비교했을 때 두드러지는 특징은 정교함보다는 정확성이라고 해야 뉘앙스가 맞는다. 일본의 건축물이나 공예품은 아귀가 딱딱 맞고 빈틈이 없으며 수직·수평이 정확하다.

좀 더 구체적으로 설명하면 중국 미술에는 앞서 본 「상아투화운룡문투구」와 같이 매우 세밀하고 엄청난 시간과 품이 들어간 작품들이 즐비하다. 거의 곡예를 보는 듯한 극도의 세밀함과 엄청난 노력에 현기증이 날 정도다. 반면 일본에는 그런 유형의 미술품보다는 기하학적으로 딱 떨어지는 정확성이 돋보이는 것이 많다는 뜻이다.

일본인의 정확성에 대한 지향을 목격한 적이 있다. 몇 년 전 일본 NHK 방송국에서 전국 목수들의 솜씨 자랑을 중계했다. 이런 대회를 지상파

전국 방송에서 중계한다는 것도 신기했지만 내용은 더 흥미로웠다. 땅에 박힌 직경 20센티미터 정도의 나무 기둥에 비슷한 두께의 1미터 남짓 되는 통나무를 옆으로 끼워 맞추는 것이 예선 1차 과제였다. 물론 못을 쓰면 안 된다. 나무를 직각으로 끼우고 난 후에는 목수가 옆으로 끼워진 나무에 올라서야 하고 그때 두 나무의 연결 부위가 복사지를 끼워 들어갈 정도로 벌어지면 실격이다. 참가자의 3분의 1정도, 그러니까 5~6명 정도가 이 과제에서 실격했다. 두 나무의 결합 부위의 틈이 0.2밀리미터 이하가 되게 정확하게 나무를 깎아야만 가능한 일다.

이 정도의 정확성으로 만들어진 성벽이 있다. 도쿄에 있는 에도 성江戶城의 성벽이다. 에도 성은 에도 막부 쇼군의 거처였으며 메이지 유신 이후로 현재까지 황실의 거처로 쓰이고 있다. 현재의 모습은 간토 대지진과 제2차

사쿠라다몬의 외벽
정확하게 재단되어 돌 사이의 빈틈이 보이지 않는다.

기리코미하기 방식으로 쌓은 오사카 성의 돌 벽
돌 사이의 빈틈이라고는 전혀 없다. 이런 정교함은 성벽의 내구성 보다는 심미성을 노린 것이다.

세계대전 때 파손된 후 남아 있던 부분을 토대로 복원한 것이다. 파손되지 않고 남아 있는 사쿠라다몬櫻田門의 벽을 보면 매우 정확하게 재단되어 돌 사이에 빈틈이라고는 보이지 않는다. 물론 일본의 모든 성벽이 이렇지는 않다. 일본 성의 축성 방법은 네 가지 정도 되는데 기리코미하기切込み接ぎ 라는 축성 방법이 이런 식으로 돌을 쌓는다. 페루 쿠스코에 있는 정교한 잉카 성벽의 축성 방법을 드라이스톤Dry stone이라고 하는데 밑돌 위에 굵은 모래를 뿌리고 윗돌을 그 위로 굴려 윗돌을 갈아 쌓는다. 그러나 기리코미하기는 성을 쌓기 전에 돌을 잘라내기 때문에 어찌 보면 드라이스톤보다 더 정확성이 요구되는 기법이라 할 수 있다. 그런데 일본 성벽의 이런 정확성은 기능성과는 별 상관이 없다.

히코네 성의 안쪽에서 성벽을 보자. 하단의 삼각형과 사각형은 성 밖의 적군을 향해 총을 쏘는 구멍이다. 간결한 형태지만 변의 길이나 모서

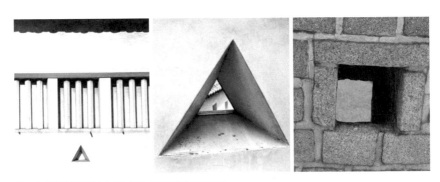

히코네 성벽의 총구(왼쪽과 가운데)와 수원성의 총구(오른쪽)
보이는 총구는 사각형과 삼각형뿐이지만 정원의 형태도 있다. 오른쪽 끝에 있는 수원성의 총구 정도로도 충분하지만 사무라이들의 탐미적 성향이 이런 형식을 갖추게 했다.

리의 각도 등이 현대 모더니즘 건축 못지않게 깔끔하고 정확하다. 이런 형태의 기하학적 정확성도 에도 성의 성벽처럼 기능하고는 무관하다. 우리나라 수원성의 총구 정도면 기능성은 충분하다. 도리어 형태가 좀 거친 것이 사용하는 사람 입장에서는 더 편할 수도 있다. 하여간 필요 이상으로 형태나 모서리가 정교해 도리어 격렬한 전장에는 잘 어울리지 않아 보인다.

일본의 성들은 요새치고는 지나치게 멋을 부렸다. 우선 외벽에 흰색 회칠을 했다는 것이 이채롭다. 아름답기는 하지만 군사 요새로는 어울리지 않는 외관이다. 전투가 벌어지면 화약과 투석이 날아오고 그을음, 피, 돌 조각으로 엉망이 될 텐데 말이다. 겹겹이 올린 기와지붕으로 한껏 멋을 부린 천수각天守閣도 군사용 요새답지 않다. 창문의 틀과 문살, 계단의 간격 등도 기하학적으로 정확하고 규칙적이어서 조금만 흐트러뜨려도 심미적으로 엉망이 될 것이다.

일본의 사무라이 집단은 헤이안 시대 말기에 처음 형성되기 시작했는

일본의 대표적인 성

왼쪽 위부터 시계 방향으로 히메지 성, 나고야 성, 마루오카 성, 우와지마 성, 구마모토 성, 고치 성, 마쓰에 성, 마루가메 성. 방어와 공격의 중심 역할을 하는 성치고는 좀 유약해 보인다.

데 아름다움에 매우 관심이 많았다. 그 까닭을 정확히 알기는 어렵지만 분명한 것 하나는 선禪불교의 영향이 컸다는 것이다. 한국과 중국을 통해 전래된 일본 불교는 점차 전통 종교인 신도와 결합해 신이 사는 산, 바위, 나무와 같은 자연을 존중하게 된다. 더불어 사찰 건축에도 나무의 결이

나 사용한 재료를 그대로 내보여 작위를 없애는 방향으로 변해간다. 그러다가 14세기경(가마쿠라 시대)이 되면 선불교가 융성하게 되는데 사무라이들 사이에서 추종자가 많이 생기게 된다. 선불교에서는 강하고 자립적인 태도와 몸과 정신의 끝없는 수양을 중시하는데 이것이 사무라이들의 기질과 딱 들어맞았기 때문이다. 또한 선불교는 불필요한 것들을 없애고 금욕적인 삶을 중시했다. 이런 대목들이 사무라이들이 주도한 일본 건축의 기하학적 간결성으로 이어진다.

한편 사무라이들은 아름다움을 자신의 힘을 보여주는 수단으로 간주했다. 이러한 점은 특별할 게 없다. 어느 민족이나 마찬가지니까. 그러나 일본은 탐미적이라고 부를 만큼 좀 각별한 구석이 있다. 아름다움에 대한 이 각별한 관심의 원인도 선불교에 있다. 앞서 이야기한 대로 일본의 기하학적이고 간결한 양식은 선불교에서 말하는 군더더기를 없앤 본질의 추구와 맥이 닿는다. 사소하고 일시적인 군더더기를 없애는 것은 바로 압축을 말하는 것이다. 2장에서도 이야기한 바 있는, 이런 압축을 통해 도달한 간결한 기하학적 형태는 화려한 것이 따라올 수 없는 본질적인 아름다움으로 간주된다. 바로 이것이 사무라이들의 탐미주의의 실체다.

물론 금색으로 성의 구석구석을 장식하고 지붕 위 높게 정교한 치미鴟尾(용마루 양 끝에 세우는 조각)를 세워 위세를 높였으며 심지어 갑옷, 투구와 같이 기능성이 중요한 물품까지도 예술적으로 꾸몄다. 예컨대 오른쪽의 투구는 무로마치 시대(16 혹은 17세기) 것으로 추정되는데 붓꽃의 잎 모양으로 장식을 했다. 그런데 그 예술성을 색상이 아닌 형태를 통해 추구했다. 선불교의 영향으로 더 감각적으로 돌출된 조형 요소인 색채의 사용을 억제하다 보니 마치 풍선 효과처럼 장식적 욕구가 형태에 집중된 것 같다.

무로마치 시대의 투구
붓꽃에서 모티프를 따왔다고 한다. 지나치게 장식적이어서 전쟁터에서 쓰기에는 무리가 있을 것 같다.

일본은 칼의 나라라고 할 정도로 많은 칼을 만들고 또 중시했다. 어느 정도인가 하면 2009년 기준으로 일본 국보로 지정된 유물이 1,619점인데 그중 7.5퍼센트가 넘는 122점이 일본도다. 공예품만 따지면 국보로 지정된 252건의 48퍼센트다.

제2차 세계대전에서 패전한 후 포츠담 선언 수칙에 따라 일본인들은 갖가지 무기를 미군에 압수당했는데 그때 나온 일본도가 300만 개였다고 한다. 이런 칼 가운데에는 살상 무기라기보다 예술적 가치가 더 뛰어난 것들이 많았고 이 점을 미군도 인정해 1945년 10월 위원회를 열어 심사를 통과한 것들은 개인이 소장하도록 허가했다. 그 후 이 일본도들의 일부가 국보로 지정된다.

일본도에서는 기능성 못지않게 예술성이 중시된다. 그들은 도 날의 부

메이나가미쓰

일본도는 길이에 따라 다른 이름으로 불리는데 이것은 가타나라고 하여 두 번째로 긴 일본도다. 일본의 가타나는 정교한 이중 구조의 칼
등과 날카로움으로 세계 최고의 검으로 평가받고 있다.

위마다 별개의 명칭을 붙여 도를 평가하고 감상한다. 칼이 감상의 대상인
것이다. 예컨대 도 날 부위에 생기는 물결 문양을 하몬刀𡨋(날 무늬)이라 하
고 이를 기준으로 하몬이 규칙적인 직도直刀와 불규칙적인 난도亂刀로 나눈
다. 이렇게 도와 관련된 많은 용어와 명칭을 만들고 세부적인 아름다움을
평가하고 즐겼다. 메이나가미쓰銘長光라고 하는 국보급 일본도는 난도에 속
한다. 나가미쓰라는 장인이 가마쿠라 시대에 제작했고 무로마치 시대에는
이 칼의 가격이 600관貫에 이르렀다. 그래서 600권으로 이루어진『대반야
경』에 빗대 고타이한냐나가미쓰号大船若長光라고도 했다. 처음에는 아시카
가足利가 소유하다가 오다 노부나가織田信長, 도쿠가와 이에야스德川家康를
거쳐 오쿠다이라 노부마사奧平信昌가 소유했다.

　일본도의 제작에는 극도의 정확성과 정교함이 필요하다. 일본도는 칼
날의 안쪽과 바깥쪽의 쇠가 다르다. 안쪽은 탄력이 좋은 철이고 바깥쪽
은 단단한 철이다. 성질이 다른 두 철을 포개어 놓은 후 단단한 철이 탄력
이 좋은 철을 감싸도록 반으로 접어 담금질해서 만든다. 그래서 이중 구
조가 된다. 그렇게 만든 칼을 두드리고 연마하는 과정을 여러 차례 반복
하다 마지막에는 진흙을 날의 등 부분에만 발라 다시 한 번 불에 달구어
두드린 후 진흙을 닦아내고 연마한다. 그러면 날 무늬가 나타나게 된다.
이 과정에서 불의 온도, 시간, 결합될 두 종류 철의 크기 등이 정확해야

「금강경」 인쇄본, 당나라

현존하는 중국 최고(最古)의 판화 가운데 하나다. 판화는 다량 복제할 수 있어 대중화의 길을 열었다는 점이 중요하다.

한다. 품과 시간을 많이 쏟아 넣는다고 되는 것이 아니다.

이런 고도의 집중력과 정확성이 일본 탐미주의가 형성되는 출발점이 아닌가 생각해본다. 그리고 그 탐미적 대상의 특징은 기하학적 간결성, 정확성, 균제를 갖는 것이다. 이런 이유로 일본인의 강박을 탐미적 강박이라고 이름 붙였다. 일본인에게는 정확성에 대한 강박이 있고 그 강박이 아름다움에 대한 지향과 묘하게 결합되어 나타난다는 의미에서다.

일본의 탐미적 강박에 대한 사례로 모두 사무라이와 관계된 것만 보았다. 마지막으로 순수 미술의 사례를 보고 이 장을 마무리하자. 바로 목판화다. 일본에서는 17세기 중반부터 목판으로 인쇄된 서적과 낱장 판화가 성행했다. 판화 한 장의 가격은 당시 한 끼 밥값 정도로 저렴해 대중이 쉽게 사서 집안을 장식할 수 있었다고 한다. 판화가 일반화된 배경에는 글

제3장 세 종류의 강박, 이념적이거나 곡예적이거나 탐미적이거나

「사정영서」

복잡한 형태와 풍부한 색감을 갖고 있지만 자세히 보면 색들이 제대로 전사되지 않아 색면(色面)이 뜨기는 등 정교한 맛이 덜하다.

읽는 대중의 증가로 인한 인쇄업의 발전과 그 책에 들어갈 삽화 수요의 증가가 있다. 그러다가 삽화가 책에서 분리되어 판매되기 시작했다.

판화의 시작은 중국이 월등히 빠르다. 앞에서 말했다시피 현존하는 최고最古 판화 가운데 하나는 서기 868년 당대에 제작된 『금강경』 목판본의 부처 설법 장면이다. 남송 시대에 이르면 인쇄본의 삽화가 낱장 판화로 제작되기도 한다. 그러나 거의 색이 없는 일도 흑백 판화다. 색도 판화는 원대(1346년)의 불경에 두 가지 색으로 인쇄된 권두화가 세계 최초의 것이다.

청대에 이르면 더러 상당히 정교하고 볼거리나 색감이 풍부한 것들이 생산된다. 「사정영서謝庭咏絮」는 세시에 팔리던 연화年畵인데 현대적 원근법이 적용되었고 인물 묘사도 빼어난 다색 판화다. 색감도 풍부하다. 하지만 색판들이 일본만큼 정교하게 어우러지지는 않는다. 중국에는 연화라 하여 우리나라로 치면 세화歲畵(민화의 초기 형태)에 해당하는 것이 있

다. 세시에 피흉과 기복을 위해 사용한 것인데 이 연화의 대부분이 판화다. 우리 민화와 다른 점이다. 새해가 되면 연화들로 집안을 장식하곤 했는데, 색도는 정확함과는 거리가 멀다.

일본에서는 18세기 중반에 이르면 아즈마 니시키에東錦繪라고 불리는 다색 목판화가 등장한다. 이 다색 판화는 기본 색도가 무려 10도 정도에 이르고 그 이상도 많았다. 나무를 아끼기 위해 앞뒤에 그림을 새겼으므로 10도일 경우 5장의 목판이 사용되는데 목판 가장자리에 표시된 눈금에 따라

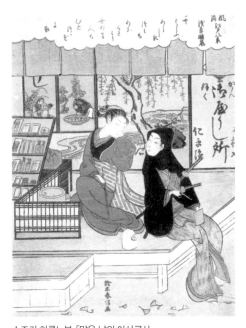

스즈키 하루노부, 「맑은 날의 아사쿠사」
어디를 보아도 거친 색면이 없어 판화라는 것을 쉽게 인식하기 힘들 정도로 정교하다.

세심하게 종이를 맞추는 고난도의 작업이 필요했다. 스즈키 하루노부鈴木春信의 「맑은 날의 아사쿠사」라는 작품을 보자. 아사쿠사 인근 상점에서 화장품을 팔던 오후지ぉ藤라는 여인과 그의 애인을 그린 것이다. 하루노부는 남녀 구분이 안 되는 중성적 인물 묘사로 유명한데 칼을 차고 있는 사람이 남자다. 색면이 매우 고르고 검은색 윤곽과 색면 들이 정확하게 일치한다. 그래서 자세히 보기 전에는 판화라는 것을 눈치 채기 어려울 정도다.

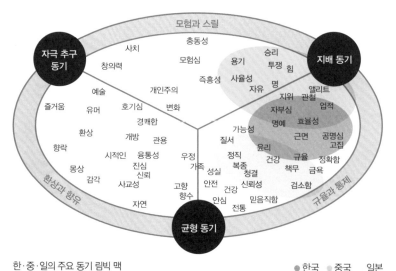

한·중·일의 주요 동기 림빅 맵 ●한국 ●중국 일본

중국은 강박의 성향이 가장 강하고 경쟁적이다. 강한 지배 동기를 갖고 있다고 보면 붉은 타원으로 표시한 위치에 해당한다. 일본은 규칙지향성과 정확성이라는 방향으로 강박이 작용한다. 청색으로 표시한 균형 동기 근처다. 우리는 일본과 중국의 중간 어디쯤인 것 같다.

　지금까지 강박이라는 관점에서 한·중·일의 미술을 둘러보았다. 한국의 경우에는 조선시대 초상화나 신윤복의 풍속화, 석굴암의 불상 등 일부 분야에서 정교한 강박의 기질이 드러나는 것을 보았다. 신윤복을 제외하면 성리학적 이념이나 불교 신앙과 관련된 경우다. 그래서 이념적 강박이라고 했다. 중국과 일본은 우리에 비해 강박적 기질이 더 두드러진다. 그런 사례는 조금 전까지 소개했다.

　강박적 기질이 강하다는 공통점이 있지만 중국과 일본은 방향이 조금 다르다. 이 차이를 쉽게 설명하기 위한 단어로 고른 것이 정교함과 정확함이다. 중국이 정교함이라면 일본은 정확함이 돋보인다. 이 두 단어의 뉘앙스에 따라 중국과 일본의 특징을 중국은 곡예적 강박, 일본은 탐미

적 강박이라고 했다. 한·중·일의 이런 차이를 호이저의 림빅 맵에 표시해보았다. 1장에서 사용했던 니드스코프로는 이런 강박적 기질의 차이를 시각적으로 보여주기 힘들기 때문이다.

앞서 이야기한 것처럼 강박적 기질은 성취 지향성과 쉽게 연결된다. 그러나 강박 그 자체는 성공이나 승리와 관련된 동기보다는 규칙·질서·정확함 등의 동기와 관련이 더 깊다. 림빅 맵으로 보면 오른쪽 하단 영역이 된다. 만약 강박을 한·중·일 삼국의 공통 특징으로 보고 무시하면 남는 것은 이념적·곡예적(혹은 장인적)·탐미적 동기다. 이 세 가지 점을 잘 분석하면 한·중·일의 중요한 기질적 차이를 나타내는 림빅 맵 상의 위치를 찾을 수 있다.

극단적으로 정교한 공예품을 만들거나 극단적인 장소에 건물을 짓는 등 무엇인가를 극복하고자 하는 동기가 중국의 곡예적 강박의 핵심이다. 그런 점에서 림빅 맵에서의 중국의 위치는 '업적' '힘' '승리' 등의 동기가 있는 오른쪽 붉은색 타원이다. 한국은 이념적 고집, 논리, 자부심 등 자기 생각과 남의 생각을 일치시키려는 동기가 강하다고 생각한다. 그렇다면 회색 타원으로 표시된 위치가 유력하다.

일본은 간결성·기하학적 정확성·질서 등을 기준으로 하는 탐미주의적 강박이라고 했다. 청색 타원에 해당한다. 여기에 표시된 위치는 한·중·일의 상대적 위치를 표시한 것이다. 정확히 말하면 세 나라는 모두 균형 동기가 주된 동기다. 그런 점을 고려하며 이 그림을 보아야 한다.

혁신하는 한국, 통합하는 중국, 심화하는 일본

4장에서는 삼국의 미술에 나타는 대비, 특히 색상대비를 비교한다. 그리고 그 결과를 '혁신하는 한국, 통합하는 중국, 심화하는 일본'이라고 요약했다. 우리의 미술 양식을 보면 특히 색상대비가 매우 강하다. 그리고 여기서 더 나아가 현대미술에서나 볼 수 있는 유형의 대비, 예컨대 '작위 대 비작위'의 대비 같은 인지적인 대비들이 나타난다. 이런 현대적 대비에까지 도달할 수 있었던 것은 사고가 유연하기 때문이다. 반면 중국에서는 동서의 다양한 문물을 수용했던 역사적 배경 때문인지 언뜻 보아 강한 대비 같지만 실은 그렇지 않은 양식적 특징을 보여준다. 이런 점 때문에 통합하는 중국이라고 이름 붙였다. 반면 일본은 대비의 미술보다는 형태 중심 혹은 밝기 중심의 미술 양식을 발전시켰다. 이런 미술 양식은 감각적인 맛은 약하지만 중후하고 안정감을 주는 데 유리하다. 이런 점에 주목해 심화하는 일본이라고 했다.

대비의 미술사

국가나 민족 간 미술 문화를 교차 비교하려 할 때 유심히 살펴보아야 할 특징 가운데 하나가 대비다. 대비는 대부분의 예술 작품이 갖추고 있을 수밖에 없는 기본적 양식 특징의 하나이면서 동시에 문화에 따라 주된 대비 유형이 다르기 때문이다. 미술에서 대비가 하는 1차적인 역할은 사물의 윤곽을 규정하는 것이다. 예컨대 우리의 시각은 밝기 대비를 포함한 모든 유형의 대비가 큰 곳을 사물의 윤곽으로 지각하도록 설계되어 있다.

대비의 유형은 무수히 많다. 그러나 일반적으로 대비라 할 때에는 색상 대비, 밝기 대비, 질감 대비 정도를 이야기한다. 이 가운데 어떤 유형의 대비를 중점적으로 이용해 사물의 윤곽을 규정할지는 전적으로 작가의 선택에 달린 문제다. 그래서 작가의 선택에 따라 다양한 미술 양식이 등장한다.

대비가 갖고 있는 또 다른 중요한 역할은 심미적 즐거움을 만들어내는 것이다. 예술에서 대비는 감상자의 마음속에 심리적 긴장을 불러온다. 성격이 대조적인 두 사람이 함께 있으면 주변에 긴장감이 도는 것과 같다. 그러나 잠시 후 두 사람 사이를 중재해줄 제3의 인물이 있다는 것을 알게 되면 긴장이 누그러들고 안도감과 더불어 분위기가 조금 고조된다. 기분이 좋아진다는 말이다. 이런 과정에 대한 구체적인 신경생리학적 기제도 상당 부분 밝혀져 있다. 하지만 이 자리에서 소개할 필요는 없을 것 같다. 다만 이런 과정에 쾌감중추라고 불리는 뇌 부위가 관여하며 예술의 아름다움에도 중요한 역할을 한다는 정도만 짚고 넘어가자.

예술가들은 장르를 불문하고 심미적 즐거움을 만들기 위해 직관적으로 대비에 의존한다. 예컨대 연극이나 드라마를 보면 일상에서는 보기 힘든 선한 자와 악한 자, 어리석은 자와 현명한 자, 부자와 가난한 자를 등장시켜 대비 구도를 만든다. 그리고 이런 등장인물들 간의 갈등을 클라이맥스에서 최대로 증폭시킨다. 그다음 갈등을 해소하는 방향으로 이야기를 전개한다. 음악도 마찬가지다. 클라이맥스에서는 앞의 음과 차이나게 음의 크기, 높이, 빠르기에 변화를 주고 그다음 서서히 그 차이를 줄인다. 더불어 심리적 긴장도 높아졌다가 다시 이완된다.

미술이라고 크게 다르지 않다. 화가는 상이한 색상이나 형태를 병치해 심리적 긴장을 높일 수 있다. 예컨대 파랑과 노랑, 빨강과 녹색은 서로 보색 관계에 있다. 쉽게 말해 극단적으로 상이한 색상이다. 이런 색들이 인접해 있으면 '색채의 충돌'이 일어났다고 하고 심리적 긴장은 높아지게 된다. 바라보는 사람의 마음이 편치 않다는 뜻이다. 너무 자극적이라든가 튄다는 인상이 그런 것이다.

붉은색과 녹색의 보색 관계

붉은색과 녹색은 보색이어서 색채의 충돌이 심하다. 이 그림에는 보색 충돌이 주는 심리적 긴장감을 완화시켜주는 장치가 마련되어 있다. 경계 부위의 두 색면이 잘게 부수어져 서로의 영역을 침범하고 있고 이로 말미암아 색채의 시각적 혼합이 발생한다. 이 혼합된 색채는 실제로는 존재하지 않지만 우리의 시각은 그렇게 지각하고 이 색이 두 색의 충돌을 완화시켜준다.

　언뜻 보아 색채의 충돌이 일어난 것 같은 배색이지만 자세히 들여다보면 생각만큼 충돌이 격하지 않다고 느끼게 되는 경우가 있다. 충돌을 완화시켜줄 장치들이 마련되어 있기 때문이다. 위의 이미지를 보면 이해하기 쉽다. 참고로 같은 보색 관계지만 파랑과 노랑보다 빨강과 녹색이 더 충돌이 심하다. 준 보색 관계인 빨강과 파랑의 경우도 빨강과 녹색만큼 심하다. 두 색채 간의 밝기가 비슷하고 색상 차이만 크면 두 상이한 색상의 힘이 비슷해져 충돌이 더 심해지기 때문이다.

　붉은색 배경에 녹색 원이 그려져 있다. 언뜻 보면 전형적인 보색 대비다. 그러나 자세히 보면 녹색과 붉은색의 경계 부위에서 두 색이 잘게 쪼

개어져 서로의 영역으로 침투하고 있는 것을 볼 수 있다. 이렇게 작은 색면들이 공간적으로 엉겨 있게 되면 그 부위에서 색의 동화가 발생한다. 색의 동화란 서로 엉겨 있는 부분의 녹색은 붉은 색조를, 반대로 붉은색은 녹색을 띠게 되는 심리 현상이다.

만약 한두 걸음 물러서서 보게 되면 작은 색면들이 더 작게 보여 색의 혼합이 발생하게 된다. 이런 이유로 두 색의 경계 부위에는 보는 거리에 따라 녹색도 아니고 붉은색도 아닌 묘한 색감이 생겨난다. 이 색감은 우리의 마음속에만 있는 것이지 실제로 존재하는 것은 아니다. 그리고 이 색감이 두 보색의 충돌을 완화시켜주는 역할을 하게 된다. 마치 남한과 북한 사이에 비무장지대라는 완충 지역이 있어 두 상이한 체제가 야기한 긴장이 다소 완화되는 것과 같은 이치다.

대비가 미술을 포함한 모든 예술의 심미적 즐거움, 다시 말해 아름다움을 결정하는 중요한 요인의 하나라는 이야기를 했다. 그런데 미술사를 보면, 현대로 오면서 무엇을 대비시킬 것인가 하는 문제가 예술가들의 심각한 고민이 된다. 예컨대 고전기, 낭만기 시대의 회화를 보면 대개 밝기 대비나 인물과 같은 대상들의 자세 대비가 주를 이룬다. 색상 대비도 부분적으로 있기는 하지만 짙은 음영 표현 때문에 그다지 도드라지지는 않는다.

대표적인 사례의 하나가 프랑스의 낭만주의 화가 테오도르 제리코 Théodore Géricault의 「매뒤스 호의 뗏목」이다. 수평으로 펼쳐진 거친 바다와 대비되는, 표류하는 뗏목과 살려 달라 아우성치는 인물들의 삼각 구도가 인상적이다. 밝은 하늘과 대비되는 짙은 음영의 인물들도 그림에 힘을 주고 있다. 이렇게 구도나 자세에 의한 방향 대비 그리고 음영 대비가

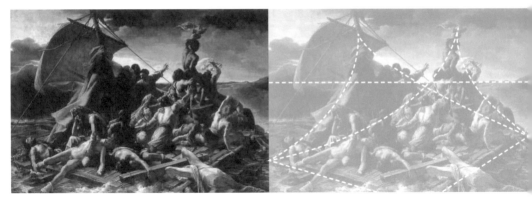

테오도르 제리코, 「메뒤스 호의 뗏목」, 캔버스에 유채, 491×716cm, 1819, 루브르 박물관
이 그림에서 색상 대비는 거의 찾아보기 힘들다. 밝기 대비와 인물들의 방향 대비가 주를 이루는데 인상파 이전의 미술이 갖고 있는 공통점이다.

낭만기나 고전기 회화에서 이루어진 주된 대비다.

　인상주의에 이르면 노랑과 파랑의 보색대비가 점차 많아진다. 앞서 말
한 것처럼 노랑과 파랑은 보색대비 가운데 상대적으로 자극이 덜한 것이
다. 고갱의 경우에서처럼 자극적인 빨강과 파랑 혹은 빨강과 녹색의 대비
가 등장하기도 하지만 그 당시에는 예외적인 것이었다. 그러다가 야수파
에 이르면 강한 보색대비는 일반적인 것이 된다. 마티스의 그림을 생각해
보라. 빨강과 파랑 혹은 녹색의 매우 자극적이고 강한 보색대비가 주를
이룬다. 이렇게 화가 마음대로 조작할 수 있는 대비는 사진이 따라올 수
없는 회화만의 장점이기도 하다.

　이쯤에 이르면 '요즘의 예술은 과거에 비해 더 감각적이다'라는 통설의
이유를 이해할 수 있게 된다. 감각적으로 더 '돌출된 유형의 대비'인 색상
대비가 많아지기 때문이고 이는 미술사적으로 보았을 때 필연이다. 그러
나 대중은 이렇게 강한 대비에도 곧 익숙해지게 되고 별다른 심리적 긴장

대비의 역사

현대로 올수록 밝기 대비에서 색상대비로 대비의 무게중심이 옮겨오는 것을 알 수 있다.

을 경험하지 못하게 된다. 더불어 화가들의 고민은 더 깊어진다. 어떻게 해야 남들이 시도하지 않은 새로운 대비를 만들 수 있을까 하는 고민 말이다.

현대의 미술가들이 안고 있는 예술적 고민의 하나가 바로 이것이다. 클림트 같은 화가는 일본제 금분을 이용해 텁텁한 유화물감과 반짝이는 금속 질감의 대비를 생각해내기도 했다. 이렇게 현대의 예술가들은 더 참신한 대비를 생각해내려 애쓴다. 더 참신한 대비를 생각해낼수록 성공적인 예술가가 될 가능성은 커진다. 새로운 대비의 사례로 꼽을 만한 것의 하나가 일본의 세계적 건축가 안도 다다오의 작품에 있다.

안도 다다오는 노출 콘크리트 양식으로 유명하다. 그는 외장재를 붙이지 않은 노출 콘크리트의 거친 면과 매끄러운 유리를 대비시켜 세계 건축계의 이목을 사로잡았다. 억세며 무거운 재질과 유리의 매끈하며 깨지기

안도 다다오, 빛의 교회

안도 다다오는 남들이 시도하지 않은 새로운 유형의 대비, 즉 육중하고 억센 콘크리트를 투명하고 약한 것과 대비시키기를 즐겨했다. 이 '빛의 교회'는 유리를 통해 들어오는 빛과 콘크리트를 대비 시켰다.

쉽고 가벼운 재질의 대비를 통해 20세기 건축 양식의 새로운 지평을 연 것이다. 그는 이 대비의 변형을 계속 시도하는데 오사카에 있는 빛의 교회는 그런 작품의 하나다. 십자가를 투명한 유리로 처리해 유리와 콘크리트의 극명한 대비를 만들어냈다. 이런 대비가 없었다면 거친 콘크리트 표면과 어두움 때문에 지하실 같은 음침한 분위기가 되었을 게다.

어떤 예술가들은 미학적 프레임을 송두리째 바꿔 대비의 문제를 우회하기도 한다. 이런 면에서 대비를 중시한다는 말은 고전적 심미성을 중시한다는 말이 되기도 한다. 반면 미학적 프레임을 바꾼다는 것은 고전적 미적 기준을 거부하고 "이것이 새로운 아름다움이다"라고 규정하는 일

이 포함된다. 예컨대 잭슨 폴록의 액션 페인팅은 몸짓의 흔적을 화폭에 옮겨놓은 것이고 감상자들은 그림을 통해 역으로 몸짓이나 리듬감을 읽어내는 전혀 새로운 예술적 경험을 하게 된다. 대비의 문제에서 벗어난 것이다.

이런 시도를 통해 막다른 골목에 다다른 대비의 문제를 피해가기도 하지만 그럴 수 없는 분야가 있다. 바로 디자인이다. 대중의 미감을 충족시켜야 하기 때문에 복잡하고 철학적인 예술론으로 씨름할 여유가 없다. 계속 대비의 문제와 씨름해야만 한다. 그래서 새로운 유형의 대비는 건축이나 디자인 분야에서 주로 개발되고 있다. 앞서 본 안도 다다오의 건축이 그런 사례의 하나다.

다시 하던 이야기로 돌아가자. 지금까지 시대에 따라 대비의 유형이 달라지고 있다는 말을 했다. 그런데 시대에 따라서만 달라지는 것이 아니라 민족이나 지역에 따라 이 대비의 양상이 조금씩 달라지기도 한다. 한·중·일의 경우에도 해당되는 말이다.

색상대비를 넘어서

현대로 오면서 점차 밝기 대비에서 색상대비로 그리고 새로운 유형의 대비로 계속 미술 양식의 중심이 변해오고 있다고 이야기했다. 이런 추세와는 별개로 필수적인 대비인 밝기 대비와 색상대비의 상대적 중요성은 국가나 민족에 따라 달라 문화의 특성을 이해하는 단초가 되기도 한다. 예컨대 열정적인 라틴 문화에서는 게르만이나 앵글로 색슨 문화보다 색상대비를 더 선호한다. 더 자극적이고 튀는 배색을 좋아하는 것이다. 심리적 긴장에 대한 역치가 더 높은 것이기도 하다. 시끄럽고 툭탁거리기 잘하는 라틴의 열정 그대로다.

실제로 각국 축구 국가대표팀의 유니폼을 보면 포르투갈이나 스페인과 같은 라틴 유럽은 색상대비가 큰, 외향적이며 남성적인 배색이고 브라질과 같은 라틴아메리카는 색상대비는 크지만 전체적으로 밝은 여성적 외향성의 배색이 많다. 모두 주정主情적인 문화권이다. 독일, 영국, 일본

성향에 따른 축구 유니폼의 선호 배색

선호하는 배색은 그 사람의 기질과 그대로 맞아 떨어지는 경우가 많다. 이 그림에서 보듯 유럽의 라틴 문화권이 선호하는 유니폼 배색은 동적이며 공격적인 기질과 잘 맞는다. 하단 오른쪽은 독일, 영국 등의 유니폼과 유사하며 자기통제감이 강하고 논리적인 기질과 어울린다.

은 색상대비보다는 밝기 대비가 크고 청색, 무채색 등이 많은 차가운 배색을 좋아하는데 내향적 남성성의 배색에 해당한다. 주지主知적 문화권이다. 대개 외향적이 될수록 색상대비를 선호하고 내향적이 되면 청색이나 무채색을 선호한다. 우리나라는 유니폼만 보았을 때는 외향적 남성성의 배색에 속하는, 주정적인 민족이다.

염료만을 사용할 수 있는 회화와 달리 공예나 건축에서는 표현할 수 있는 속성이 더 다양하다. 그래서 안도 다다오의 경우처럼 새로운 유형의 대비를 개발하려는 시도가 더 쉽고 더 자주 성공한다. 예컨대 가구의 경우 무광택의 나무 질감에 반짝이는 금속 장식을 더해 나무와 금속 혹은

무광과 유광의 대비, 심지어 투명과 반투명의 대비까지 연출할 수 있다. 이런 모든 대비는 작품 자체의 물리적 속성들을 대비시키는 것으로 감각적 대비라 한다.

현대로 오면 막다른 곳에 다다른 감각적 대비를 넘어 고차적인 인지적(심리학에서는 눈과 같은 감각기에서 대뇌 감각피질에 이르는 과정을 지각 과정이라고 하고 지각 과정을 통해 입력된 정보를 분석, 추론, 기억하는 과정을 인지 과정이라고 한다) 대비가 시도되는 경우가 많다. 인지적 대비란 눈, 귀, 코와 같은 감각기 수준에서 지각되는 대비가 아닌 그 이후의 사고 과정에서 결정되는 대비란 뜻이다. 그런 것 가운데 하나가 현대 그래픽 디자인에서 자주 등장하는 비작위('흐트러짐' '자유로움' '거칠음'과 같은 성질) 대 작위('단정함' '정형화된' '고운'과 같은 성질)의 대비다. 오른쪽 와인 라벨에서 이런 사례를 찾아볼 수 있는데 자유롭게 휘갈겨 쓴 글씨에 단정한 수직·수평선과 잘 정돈된 서체가 대비되어 있다. 그 옆의 그림은 이런 작위와 비작위의 대비를 체험하도록 학생들에게 내준 과제의 결과물이다.

이런 과제의 첫 단계는 형태를 공들여 다듬을 생각을 버리고 자유스럽고, 쉽고, 편하게 마음속 이미지를 재현하는 것이다. 이 단계에서 제작된 많은 형태들 가운데에서 좋은 작품을 고르게 한다. 이때까지도 학생들은 아직 자신이 그린 작품의 심미적 가치를 깨닫지 못하는 경우가 태반이다. 심지어 거칠고 쉽게 제작된 자기 작품의 가치를 폄하하는 경우도 많다.

다음 단계에서는 형태와 어울릴 것 같은 적당한 크기의 글자들을 잡지책에서 오려 적당한 위치에 배치하게 한다. 인쇄된 글자들은 서체 디자이너가 매우 공들여 다듬은 형태이기 때문에 작위성이 매우 높고 기하학적으로 정갈하다. 이렇게 배치하는 순간 비작위적인 그림과 작위적인 글

작위 대 비작위의 대비

병 라벨이나 오른쪽 디자인(학생 작품)에서 보듯, 비작위적인 자유스러운 형태는 직선이나 인쇄 서체와 같이 단정한 디자인 요소와 같이 있어야 그 대비에 의한 세련미를 발산할 수 있다.

자 간의 대비가 발생하고 비로소 세련미가 발산된다. 학생들이 자기가 만든 작품의 아름다움을 깨닫기 시작하는 순간이다.

대비에 관한 이야기를 장황하게 한 까닭은 바로 우리 미술의 중요한 특징이 이것이기 때문이다. 조선시대의 민예품을 보면 중국, 일본에서는 볼 수 없는 현대적 유형의 대비를 볼 수 있다. 조금 전에 소개한 작위 대 비작위의 대비, 쉽게 말해 흐트러짐 대 단정함의 대비 말이다. 영국 출신의 세계적인 중국 미술사학자 마이클 설리번이 한국 미술의 가장 큰 특징이라고 주목한 '현대성'은 바로 이 점을 이야기하는 것 같다. 현대의 디자이너들이 최근에야 개발한 '흐트러짐 대 단정함'의 대비를 우리의 옛 민예품, 특히 도자기에서 본다는 것은 신기한 일이다. 도자기는 회화·건축·조각

과 조금 다른 미학적 특징을 갖고 있다. 도자기는 일상에서 직접 손으로 사용하는 물건이고 관상용의 자기라 하더라도 종교적 기준이나 성리학과 같은 지배 이데올로기의 구속에서 비교적 자유롭다. 순수한 미의식이 반영될 여지가 크다는 뜻이다. 그래서 이런 현대적 유형의 대비가 시도될 수 있었지 않았나 싶다.

흐트러짐 대 단정함,
조선에 현대성을 입히다

한국은 누가 뭐래도 색상대비가 강한 나라다. 무수한 미술품과 건축물이 그 증거다. 앞서 보았듯이 우리 국가대표팀의 유니폼도 보색대비 배색이다. 그러나 색상대비로만 우리 미술 양식을 보는 것은 단견이다. 우리 미술품에는 어디에서도 유래를 찾기 힘든 매우 독특하고 현대적인 대비가 있다. 다음 페이지에 소개한 자기 삼단함이 그런 사례다.

이 자기는 일본 도쿄 메구로의 일본 민예관에 있는 조선시대의 삼단함이다. 민예관은 한국의 민예품에 심취했던 민속학자 야나기 무네요시의 장남이 운영하는 곳으로 부친이 수집한 한국·일본·중국의 민예품을 많이 소장하고 있다. 이 삼단함은 그곳에 있는 조선시대의 민예품 가운데에서도 대표적인 소장품이다. 고령토로 빚고 고온에 구운 이 삼단함은 형태만 보면 참으로 반듯하다. 수직·수평의 모서리가 정교하고 뚜껑의 네 모서리 부근에 접어 만든 듯한 부분의 각도 예리하다.

조선시대 삼단함(왼쪽)과 중국 청나라 때의 「천람유환이방병」

왼쪽은 조선시대의 삼단함으로 양반집 부엌에서 소금이나 고춧가루 등을 담던 것이다. 정갈한 형태와 달리 회회청을 대충 바르고 구워 '작위 대 비작위'라는 현대적 대비를 만들어 내고 있다. 만약 오른쪽의 중국 사기처럼 회회청을 빈틈없이 칠했다면 현재와 같은 세련미를 발산하지는 못했을 것이다.

 이렇게 정교하게 만든 자기에 푸른색 회회청은 매우 거칠게 칠했다. 곱고 꼼꼼하게 칠했을 법한데 말이다. 그 옆에 있는 것은 청나라 때 만들어진 천람유환이방병天藍釉環耳方甁이다. 이것처럼 빈틈없이 꼼꼼하게 칠하는 것이 당시의 상례다. 그리고 이렇게 칠하는 것은 각진 형태를 만드는 일에 비하면 매우 쉬운 일이기도 하다. 그런데 그렇게 하지 않았다.

 삼단함의 거친 채색은 의외의 색감을 만들어 내기도 하는데 회회청의 색감이 더 맑고 밝아 보이게 한다. 반면 꼼꼼하게 채색된 오른쪽의 청대 도자기의 청색은 좀 텁텁한 느낌을 준다. 삼단함이 맑고 밝은 느낌을 주는 것은 청색에 많은 농담의 변화가 있기 때문이다. 회회청이 더 묻은 곳은 어둡고 덜 묻은 곳은 밝다. 그래서 곳곳에서 밝기 대비가 일어난다.

조선시대 귀얄문 분청자기(왼쪽)와 편병분청자기(오른쪽)

기하학적으로 딱 떨어지는 정돈된 형태이지만 백토를 귀얄로 대충 바르는 작위 대 비작위의 대비를 이 자기들에서도 볼 수 있다.

이 밝기 대비 덕분에 어두운 청색과 인접한 밝은 청색은 실제보다 더 밝고 맑게 지각된다. 모두 거칠게 칠한 기법 때문이다.

이 거친 채색의 두 번째 역할은 바로 흐트러짐 대 단정함의 대비 혹은 비작위 대 작위의 대비를 만드는 것이다. 이 삼단함을 보고 조선시대 것이라 하면 반신반의 하는 사람들이 많은데 그만큼 현대적 아름다움을 발산하기 때문이다. 바로 그런 현대성은 흐트러짐 대 단정함이라는 현대적 대비에서 나오고 있는 것이다.

삼단함에서 보는 흐트러짐 대 단정함의 대비는 결코 예외적인 것이 아니다. 우리 민예품을 보면 보편적인 양식의 하나라는 것을 알 수 있다. 귀얄문 분청자기나 편병분청자기를 보자. 자기의 형태가 기하학적으로 딱 떨어진다. 구연부의 폭은 굽 바로 위 바닥 폭의 두 배이고 비스듬한 측면은 정확히 45도이다. 45도는 시각적으로 가장 경쾌한 느낌을 주는 각도다.

이렇게 기하학적으로 딱 떨어지는 깔끔한 형태에 귀얄로 칠한 백토는

제4장 혁신하는 한국, 통합하는 중국, 심화하는 일본

거칠기 짝이 없다. 그 옆에 있는 편병도 마찬가지다. 사고가 유연한 선조들이 발견한 혁신적 대비의 양식이다. 이와 같은 미술 양식은 자칫하면 앞서 이야기한 덤벙주초 등과 같은 융통성의 사례로만 이해하기 쉽지만 그렇지 않다. 융통성의 미에서 한 발 더 나아가 작위 대 비작위의 대비라는 독창적 형식미로 완성되었기 때문이다.

이런 유연한 사고는 도자기를 놀이처럼 즐기며 만들 수 있었기 때문이다. 편한 마음으로 즐기면서 "이렇게 하면 어떨까" 하는 다양한 시도를 해보았기 때문에 나온 것이다. 유약에 덤벙 담갔다가 그대로 굽는 '덤벙기법' 등이 모두 이런 마음에서 나온 것이다. 그리고 그 결과를 정확히 평가할 만한 자기 확신을 갖고 있었기 때문이다.

자기 확신감은 일상에서는 규율이나 원칙을 자기식으로 해석해 사회 갈등의 원인이 되기도 하지만 예술의 영역에서는 인습에서 벗어난 새로운 아름다움을 발견하는 동인이 되기도 한다. 한국 미술품이 발산하는 현대적 아름다움의 하나가 바로 이것이다.

중국의 자기 가운데에도 작위성을 낮춘 것들이 있기는 하다. 예컨대 청나라 요변자기窯變瓷器들이 그렇다. 요변은 도자기가 가마 속에서 변화를 일으켜 생기는 유약의 변색을 말한다. 요변을 일으키는 유약을 요변유라고 하는데 청색 유약에 함유된 산화염에 의해 황갈색이 나타나기도 하고 철분이나 동분 때문에 흑반, 홍반이 생기기도 한다. 액체가 자연스럽게 흐르는 듯한 모습이 주는 신비감 덕분에 남송 말과 청나라 때 유행했다. 문양만 보면 마치 현대의 추상화를 보는 듯하다. 이 자기들은 자연스럽고 고급스러운 아름다움을 발산하고 있지만 현대적인 맛은 없다. 그 까닭은 자유롭게 칠해진 듯한 염료와 대비가 되어야할 도자기의 형태가 기하학

청대의 요변자기

이 자기들도 가마 안의 불의 온도에 따라 이루어지는 유약의 자연스러운 변색을 이용했다는 점에서
는 비작위적인 구석이 있다. 그러나 그것과 대비를 이룰 형상이 아름답기는 하지만 간결한 기하학적
형상이 아니어서 작위 대 비작위의 대비라 할 정도에는 이르지 못하고 있다.

적으로 간결하지 않기 때문이다. 유려한 곡선성이 돋보이는 형태이지만
자연에서 볼 수 있는 유기적 형상과 많이 닮아 있어 비작위적인 요변 패턴
과 대비를 이루지 못하고 있다. 남송과 청대에는 이렇게 용도를 알기 어
려운 기병奇甁들이 많지만 형태가 기하학적으로 단정하지는 않다.

일본의 자기에서도 상황은 중국과 비슷하다. 조선의 삼단함에서 보는
것과 같은 독창적이고 현대적인 대비를 발견할 수가 없다. 사실 모두 아
는 바와 같이 일본은 한국이나 중국에 비해 도자기 기술이 뒤쳐졌었다.
17세기 초만 해도 일본에서는 자기를 만들지 못했다. 일본의 도자기를 이
끈 도공들은 거의 임진왜란 때 끌려간 한국의 도공들이었다는 것은 익히
알려진 사실이다. 예컨대 일본 사가 현의 이마리伊万里, 아리타有田 도자기

기자에몬 오이도

일본 국보로 지정되어 있는 조선시대의 막사발이다. 장인의 손길을 최소화한 소박하고 단순한 모양을 하고 있다. 센 리큐가 추구하던 순일한 미학과 잘 맞아 떨어진다.

는 임진왜란 때 끌려간 조선의 도공에 의해 시작되었다. 규슈 지방의 사스마야키薩摩燒 역시 같은 시기에 끌려간 심수관沈壽官의 도자기에 뿌리를 두고 있다. 그래서 임진왜란을 도자기 전쟁이라고도 한다. 이런 이유로 일본에서 국보로 지정되어 있는 도자기들의 상당수가 한반도나 중국에서 건너간 것들이다.

일본에서는 임진왜란 이후 상당기간 조선의 도자기와 유사한 양식이 계속됐고 한편으로는 일본 특유의 검박한 천연주의도 유행했다. 그러면서 우리와는 다른 도자기 양식을 발전시켜 나간다. 이 대목만 간단히 소개하고 넘어가자. 우리 도자기와 관련된 이야기이니까.

일본의 국보로 지정되어 있는 기자에몬 오이도喜左衛門大井戶라고 하는 다완은 16세기 조선에서 제작된 막사발이다. 탐미주의가 강한 일본인들

은 간결하고 정갈한 기하학적 균제미를 좋아한다. 그런데 이런 거친 막사발을 좋아한 것은 무슨 까닭일까.

도요토미 히데요시의 차 스승이었던 센 리큐千利休의 미학 때문이라는 것이 정설이다. 센 리큐의 원래 이름은 리큐인데 오다 노부나가로부터 센이라는 성을 하사받아 센 리큐로 불린다. 그는 다회茶會의 격식을 없애고 소박하며 천연 그대로의 순일한 맛과 미를 추구했다. 차의 정신성을 강조한 것이다. 그리고 이런 센 리큐의 정신은 천연미를 간직한 조선의 막사발과 맞아 떨어진다. 이런 철학적 배경에 더해 문화적으로 앞서 있던 조선에 대한 외경심이 조선의 막사발에 각별한 의미를 부여하게 했던 것 같다.

일본의 탐미주의 그리고 그 요체인 기하학적 균제미의 배경에 있는 압축의 정신은 이렇게 센 리큐의 미학과 만나 일체의 장식과 작위를 배격한 천연 그대로의 순일한 아름다움으로 이어진다. 일본 도자기를 지배해온 미학은 이렇게 시작되었다.

재현 그리고 통합

 수묵화가 주류인 한·중·일의 회화에서 대비의 양상을 비교하기는 어렵다. 수묵화이니 색상대비는 애초에 없고 밝기 대비에서 약간의 차이가 있는데 중국의 산수화가 시대를 막론하고 한국이나 일본의 산수화보다 강하다. 그러나 중국 수묵화의 밝기 대비가 강한 것은 사실적 묘사를 깊게 하다 보니 생겨난 것으로, 따로 그 의미를 떼어 이해할 필요는 없어 보인다. 전문 화원이 그린 공필화의 경우에는 채색화가 많지만 이 경우에도 화원들이 색채를 선택할 수 있는 자유도가 크지 않아 한·중·일의 차이를 파악하기가 쉽지 않다. 그래서 주로 조각과 건축, 공예품을 비교하는 것이 낫다.

 중국의 조각들은 색상대비와 밝기 대비가 모두 강하다. 우리가 색상대비에서 시작해 현대적 유형의 대비를 개발할 수 있었던 토대는 색상대비라는 주정적이면서 표현성이 강한 양식이었다. 표현성이 강해지려면 꼼

꼼함이나 정교한 기법보다 다양하고 자유로운 양식이 발달하기 마련이다. 그래서 작위 대 비작위와 같은 현대적 대비가 가능했을 것이다. 이 점에서 중국은 우리와 시작부터 다르다.

중국은 어찌 보면 특정 대비 유형에 치우치지 않은 통합된 양식을 갖고 있다. 이 대목에 집중해 그들의 조각을 살펴보라. 그들이 색상대비와 밝기 대비가 모두 강한 것은 재현성을 매우 중시했기 때문이다. 원나라 때 만들어진 「채회니소이십팔숙장월록상彩繪泥塑二十八宿張月鹿像」은 그런 사례 가운데 하나다. 장월록은 도교 신화에 나오는 인물인데 달을 중심

「채회니소이십팔숙장월록상」, 원나라

진흙을 빚어 만든 형상은 내구성은 떨어지지만 사실적인 형상을 만들기 쉽다. 이렇게 사실적인 형상에 색채까지 사실적으로 칠해 인물을 더할 나위 없이 충실하게 표현하고 있다.

으로 하늘을 28등분 했을 때 남쪽 하늘 7수의 다섯 번째 수를 담당한다. 앞서도 몇 차례 보았지만 중국의 진흙 소조들은 이렇게 형태뿐만 아니라 색채도 사실적이고 정교하다.

앞서 2장에서 중국의 미술은 응물상형의 정신을 중시한다고 이야기했었다. 이 말은 대상의 사실적 재현, 다시 말해 '그럼직함'을 최우선으로 한다는 말이었다. 이 말을 염두에 두고 하던 이야기를 계속하면 중국의

베르니니, 「성녀 테레사의 환희」, 대리석, 1651, 로마 산타마리아 델라 비토리아 박물관

부드러운 옷 주름부터 천사의 뽀얀 피부까지 매우 곱고 사실적이다. 그러나 이런 형상이 딱딱하고 육중한 돌에서 나온 것이라는 것을 새삼 느끼게 할 때 소위 말하는 '질료를 극복한 형상'이 주는 아름다움은 배가된다.

조각품들은 대상의 재현성을 높이기 위해 사용할 수 있는 모든 수단, 즉 사실적 형태와 채색을 모두 이용한다. 이런 사례를 미술사에서 찾아보면 이집트 미술과 그리스 미술에 있지만 모두 기원전 것이다. 송나라 때는 사실적인 채색 진흙 조각이 많이 생산되었는데 같은 시기 유럽의 조각들은 거의 채색을 하지 않았다.

채색을 하지 않는다는 것은 "이것은 조각이지 실제 사람이 아니다"라고 말하는 것과 같다. 조각인지 알고 보라는 말이다. 앞에서 「취옥백채」(176쪽)를 소개하며 비슷한 이야기를 한 적이 있다. 여기서는 다른 사례를 보자. 바로크 시대의 거장 베르니니Gian Lorenzo Bernini의 「성녀 테레사의 환희」가 그런 사례의 하나다. 이 작품은 환상 속에서 자신의 심장을 금 화살로 찌르려는 천사를 응시하는 성녀 테레사를 묘사한 것이다. 대리석으로 된 이 조각은 인물의 자세나 몽롱한 테레사의 표정, 섬세한 옷 주름 등 바로크 조각의 극치를 보여준다.

흥미로운 것은 테레사를 받치고 있는 거친 원석이다. 이 작품이 주는 절정의 아름다움은 받침이 되고 있는 거친 원석에 의해 극대화된다. 극도로 섬세한 조각상이 이런 거친 원석에서 나왔다는 사실을 새삼 일깨워주고 있는 것이다. 요약하면 이 모든 예술적 가치는 사실과 똑같은 환영을 만들었기 때문이 아니라 거친 바위를 사람의 손으로 깎아 만든 것이라는 것을 인식했을 때 느끼는 경이감에서 나오는 것이다.

이를 수학자 버코프G. D. Birkhoff는 "형상이 질료를 극복했다"라고 말한다. 섬세한 형상이 거친 돌의 성질을 이겨내고 탄생했다는 말이다. 그런데 이 말의 의미를 잘 새겨 보면 질료를 극복했다는 사실을 감상자들이 인지하기 위해서는 질료가 무엇인지 명확히 알 수 있어야 한다. 바로 「성

녀 테레사의 환희」처럼 말이다.

보슬리Frans Boselie는 이를 수리적으로 정리했다. 우리가 경험하는 아름다움의 크기는 '수단의 명확함'과 '지각적 생생함' 그리고 그 둘 사이의 대비의 크기가 승산적乘算的으로 작용해 결정된다고 했다. 쉽게 말해 붓으로 그린 것인지 또는 에어스프레이로 그린 것인지와 같은 창작 수단이 선명하게 드러나고 그렇게 창작된 형상에서 어떤 대상이나 이야기, 감성을 생생하게 느낄 수 있을 때, 그리고 그 수단과 지각된 생생함 사이의 대비가 클 때 아름다움의 크기가 커진다는 뜻이다.

모닥불을 생생하게 그린 그림이 있다고 하자. 우리는 그 그림이 물리적으로는 평면 위에 그려진 염료의 얼룩에 불과하다는 것을 명확히 알고 있다. 보슬리의 표현을 빌리면 수단을 명확하게 알고 있다는 뜻이다. 다른 한편으로는 3차원 공간 속에서 환하게 타오르는 모닥불의 불꽃을 생생하게 지각할 수 있다.

이런 지각적 생생함은 논리적으로는 쉽게 설명하기 어려운 일이다. 평면에서 3차원 공간감을 느끼고 염료 가운데 가장 밝은 흰색보다 몇 십 배 밝은 불꽃을 경험하니 말이다. 그러니 지각적 효과(밝은 불꽃)와 수단(흰색 염료)의 명확함 사이의 대비가 클 수밖에 없다. 이것들의 크기가 커져야 아름다움의 크기도 커진다는 것이 보슬리의 주장이다. 평면과 염료라는 질료의 한계를 극복하고 생생한 불꽃과 공간감을 표현해냈으니 질료를 극복한 형상이 되는 것이다.

그러나 중국의 조각상들은 이와 다르다. 가급적 대상을 실제와 구분 못할 정도로 만들려 했다. 예컨대 원나라 때 제작된 「채회니소12원진상彩繪泥塑12圓陣像」은 거의 할리우드에서 보는 밀랍인형 수준으로 사실적이다.

「채회니소12원진상」, 원나라

이 조각 역시 진흙으로 만들어진 것이다. 그러나 채색이 완벽하게 재질을 가려 진흙이라는 것을 알기 어렵다. 중요한 미적 원천의 하나를 놓치고 있는 셈이다.

재현성을 중시하다 보니 중국은 밝기 대비와 색상대비를 모두 중시할 수밖에 없다. 그러나 색상대비가 우리만큼 강하지는 않다. 밝기 대비와 색상대비가 모두 강하면 자칫 혼란스러워질 수 있기 때문이다. 그래서인지 중국의 조각들은 색상의 채도를 우리보다 살짝 약하게 처리했다.

중국과 한국의 전형적인 사천왕상의 모습을 보자. 위쪽은 원나라 때의 것이지만 다른 시대의 것도 이와 별반 다르지 않다. 아래쪽은 조선시대의 것이다. 이 두 작품은 모두 다채로운 색상을 자랑하고 있지만 중국 것은 저채도와 중간색을 상대적으로 더 많이 사용하고 있다.

중국 사천왕상에 이렇게 저채도와 중간색이 상대적으로 많은 이유는

앞서 말한 것처럼 조각된 형태와 색상이 서로 싸우지 않도록 하기 위한 것이다. 예컨대 사천왕의 아래옷과 겉옷을 사실적으로 정확하게 조각했다고 해도 아래옷을 선명한 붉은색으로 칠해 돌출된 인상을 주면 입체감이 약해질 수 있다. 형태가 주는 입체감을 색상이 감소시키는 경우다. 실제 현실에서는 일어나지 않는 이런 지각 방해가 그림이나 조각과 같은 인공물에서는 자주 발생한다.

이런 저간의 사정을 보면 중국의 저채도 색상은 사실적 조각과 사실적 채색을 통합해 사용하기 위한 어쩔 수 없는 선택으로 보인다.

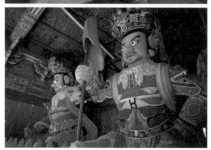

중국과 한국의 사천왕상
중국의 사천왕상은 조각도 깊고 색상도 사실적으로 처리되었다. 그 대신 색상의 채도가 조금 낮아 조각된 형상과 싸우지 않도록 했다. 반면 우리의 사천왕상은 색상이 화려하고 채도도 높다. 그 대신 조각된 깊이가 깊지 않다.

형태의 심화, 일본

일본의 미술은 전형적인 밝기 대비 중심의 미술 양식이다. 이점은 색상 대비 중심의 우리 미술 양식과 비교해보면 쉽게 알 수 있다. 유럽으로 치면 독일과 이탈리아의 관계와 비슷하다. 독일은 일본과 그리고 우리는 이탈리아와 유사하다. 우리를 아시아의 라틴이라고 하고 일본을 아시아의 게르만이라고 하는 비유가 괜한 것이 아니다. 양국의 미술품들을 조금만 보면 무슨 말인지 알 수 있다. 예컨대 청룡사의 금강역사상과 도다이지 남대문에 있는 금강역사상을 보자. 일본의 금강역사는 전적으로 형태에 의해서만 금강역사가 표현되어 있다.

형태에 의존한다는 것은 음영에 의존한다는 말이고 밝기 대비 중심이라는 말과 같은 뜻이 된다. 그래서 미술 심리학자 밸런타인C. W. Valentine은 밝기 대비 중심 양식을 형태 중심 양식이라 부르기도 한다.

우리와 일본 조각 양식의 차이는 너무나 선명하고 그 차이가 함의하는

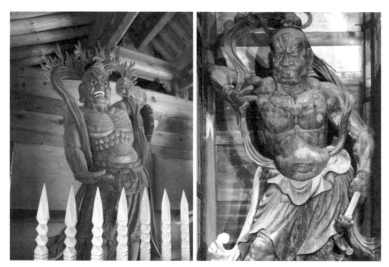

한국 청룡사의 금강역사상(왼쪽)과 일본 도다이지의 금강역사상(오른쪽)
한국과 일본의 금강역사상은 각기 전형적인 색상 중심 양식과 형태 중심 양식을 보여주고 있다. 오른쪽의 금강역사상은 도다이지 남대문에 있는 것이다. 가마쿠라 시대의 것이고 높이가 842.3센티미터에 이르는 대형 목조각이다. 여러 개의 나뭇조각을 이어 붙여 만든 것으로, 일본 최대의 목조상이다. 운케(運慶)와 가이케(快慶)가 69일 만에 완성했다고 한다.

문화적·기질적 차이도 쉽게 알 수 있다. 좀 더 흥미로운 점들은 중국과 일본의 비교에서 나온다.

앞서도 이야기했듯이 중국의 조각은 사실에 충실하다. 중국 조각의 모든 형태는 사실감을 위해서 존재한다. 반면 일본의 조각에서 형태는 사실감에 봉사하기도 하지만 조각 그 자체의 조형적 아름다움에도 초점이 맞추어져 있다. 쉽게 말해 중국의 조각들은 형태와 색채가 모두 사실적이다. 인물의 자세도 그랬음직한 일반적 자세고 매무새도 그렇다. 그래서 한 편으로는 좀 평범하고 단조롭다는 인상을 준다.

반면 일본의 조각은 색채가 약한 대신 인물의 자세, 옷, 서기瑞氣 등을

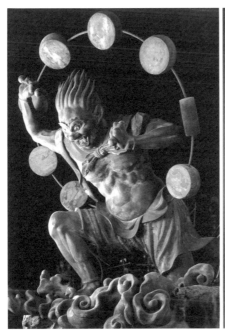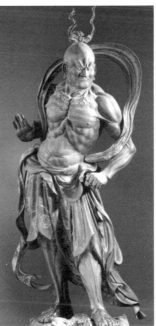

「라이진상」(왼쪽)과 「나라엔켄고상」(오른쪽), 교토 산주산겐도

일본의 조각들은 중국의 것에 비해 사실감이 떨어지지만 그 대신 다양한 보조적인 형상을 이용해 보는 재미를 더 주고 있다. 특히 가마쿠라 시대에 제작된 조각들은 역동성을 중시하는 게이파 양식이라 더 그렇다.

극적으로 연출해 형태에서 재미를 만들려 한다. 사실성에 얽매이지 않는 것이다. 그래서 부분적인 형태에서는 좀 어색한 부분이 있더라도 전체적으로 보면 다채롭고 역동적인 이미지를 준다. 이런 대목은 앞장에서 설명했던 붓꽃 모양 장식을 한 일본 투구(185쪽)의 미학과 같은 것이다.

위의 두 조각상은 모두 교토 산주산겐도에 있는 것이다. 둘 다 나라 시대의 역동성을 되살리려 한 게이파慶派 양식이다. 왼쪽은 벼락의 신 라이진상雷神像이고 오른쪽은 나라엔켄고상那羅延堅固像이라고 하는데 우리로

치면 밀나금강역사에 해당한다. 두 조각 모두 자세가 역동적이다. 특히 왼쪽의 라이진은 동작이 커서 매우 시원스러운 느낌을 준다. 인물의 뒤에는 벼락을 치는 북들이 재미나게 엮여 있어 라이진의 몸체와 대비가 된다. 오른쪽의 「나라엔켄고상」은 자세의 역동성이 좀 덜하지만 등 뒤로 휘도는 띠가 리드미컬하게 감기어 역동성을 더하고 있다.

그러나 자세히 들여다보면, 특히 왼쪽의 라이진의 경우 형태가 좀 어색하고 다리가 상체에 비해 가늘고 짧아 비례가 맞지 않는다. 그러나 그런 것은 전체적인 형태가 흥미로워 잘 보이지 않는다.

이런 점이 일본 조각이 중국 조각과 다른 점이다. 중국 조각은 매우 사실적이기는 하지만 보는 재미, 혹은 심미성을 위해 형태를 연출하는 대목은 약하다. 그래서 대부분의 조각이 멀리서 보면 몇몇 유형화된 틀에서 벗어나지 않는다. 그러나 일본의 조각은 시원스럽고 형태도 다양할 뿐만 아니라 비움과 채움의 리드미컬한 반복을 볼 수 있다. 특히 오른쪽의 만젠샤滿善車(『천수다라니경』에 등장하는 수호신)를 보면 꽉 채워진 형태, 뻥 뚫림, 반만 채워진 형태(광배)의 순으로 '채움 대 뚫림'의 반복이 만드는 재미가 있다. 요약하면 중국은 조각된 인물에 집중하고 있고 일본은 조각 전체의 조형성에 집중하고 있다.

지금까지의 이야기를 간략히 정리해보자. 한국은 기본적으로는 색상 대비가 강한 미술 양식을 갖고 있다. 이것에 더해 작위 대 비작위와 같은 현대적인 대비를 발전시켰다. 우리 미술에서는 이런 혁신성을 발견할 수 있다. 중국은 사실적 재현을 중시한다. 그러기 위해 밝기 대비, 색상대비를 모두 이용한다. 그리고 둘을 모두 사용하는 것이 주는 혼잡을 피하기 위해 색상의 채도를 살짝 낮추는 지혜도 발휘했다. 통합적이다. 일본은

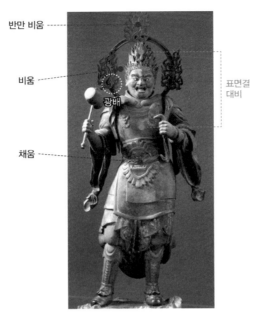

반만 비움 ------

비움 ------

광배

채움 ------

표면결
대비

「만젠샤」, 산주산겐도 소장

일본의 조각상들은 인물 이외의 서기나 광배, 천 등의 요소를 이용해 리듬감 있는 구성을 하는 경우가 많다. 예컨대 위의 조각은 꽉 차 있어 견고한 양감을 전하는 몸통과 두상 그리고 텅 빈 공간, 다시 꽉 차 있거나 반 정도 차 있는 광배와 같은 것으로 채움-비움-채움-반만 채움과 같은 리듬감 있는 구성을 한다. 표면의 결로 이와 비슷한 리듬감을 만드는 경우도 있다.

우리와 달리 밝기 대비가 강한 양식을 갖고 있다. 그러면서 밝기 대비, 즉 형태 중심 양식을 심화시켜 볼거리가 많은 조각을 만들어냈다. 한·중·일의 대비의 양상을 이렇게 정리하고 복식에서의 대비로 넘어가자.

한 국가가 선호하는 대비 유형을 쉽게 볼 수 있는 중요한 분야가 복식 분야다. 복식은 몸에 걸치는 것이라 사회적 얼굴이라고 할 수 있다. 그래서 다른 미술 분야보다 양식이 보수적이면서도 사회 전체의 취향이 나타나게 되어 있다.

한·중·일
복식 대비

　우리의 옛 의상을 보면 다른 어떤 분야보다 색상대비가 강하다. 백의민족이라 하여 백색을 좋아했다고 하는데 이에 대해서는 여러 가지 다른 설이 있어 과연 우리가 백색을 좋아했는지 의문이 든다. 예컨대 제례를 중시해 흰 상복의 착용 기간이 길고 자연스럽게 흰 상복이 일상복으로 이어졌다는 설에서부터 부여 때부터 흰색 옷을 즐겨 입었다 혹은 일제에 저항하기 위한 수단으로 흰색을 입었다, 성리학의 이념에 따른 것이다 등 다양한 설이 있다. 그러나 색상대비를 즐기는 현대의 우리 모습을 보면 백색을 좋아했을 것 같지는 않다(시각적으로 튀는 것을 삼가려는 사회적 압력 때문에 출근복이나 자동차에는 무채색이 많다. 그러나 그런 압력이 적은 등산복, 스포츠웨어 등을 보면 원색이 많다). 백의민족이라는 말은 그 뜻을 더 살펴보아야 한다.

　혼례와 같은 좋은 날 한껏 멋을 내기 위해 입는 옷을 원삼이라고 한다.

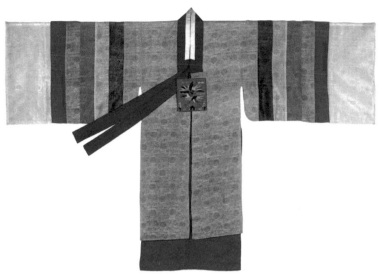

조선시대 색동 원삼
빨강과 엷은 녹색 그리고 노랑과 파랑 같은 보색대비가 많아 색감이 화려하다.

팔에는 전형적인 색동무늬가 있다. 색동은 원래는 오방색으로 구성된 줄칸 무늬를 말한다. 색동의 동은 칸을 의미하는 말이다. 오방색은 동서남북 그리고 중앙의 5방위 각각을 상징하는 색을 말하는데 남쪽은 적색[火], 북쪽은 흑색[水], 동쪽은 청색[木], 서쪽은 백색[金], 중앙은 황색[土]이다. 여기서 흑색을 빼고 녹색이나 자주색 등 이차색을 넣어 색동을 만들었다. 황색 대신에 분홍을 넣는 경우도 더러 있다. 색동 원삼이 그런 경우인데 노랑과 파랑이 접해 있고 빨강 옆에는 엷은 녹색이 있다. 색채의 충돌은 청색과 노랑 그리고 빨강, 녹색, 분홍의 동에서 일어나고 있다. 빨강과 분홍 사이에 있는 녹색의 채도를 낮추고 청색과 노란색 사이의 밝기 대비를 강하게 해 보색의 충돌을 피하기 위한 나름의 시도를 했지만 충분치 않다.

남수오채운룡상의

중국의 옷에도 색동이 들어가는 경우가 있지만 색의 수도 적고 그 색의 채도도 우리보다 낮은 것이 일반적이다. 전체적으로 우리 옷보다 색채의 충돌이 약하다.

　납수오채운룡상의納繡五彩雲龍上衣라고 하는 중국 명나라 때의 의상을 보자. 이 옷에도 팔에 색동 무늬가 있다. 그런데 앞서 본 중국의 사천왕상처럼 채도가 우리 색동에 비해 현저하게 낮고 동의 수도 네 개뿐이다. 색의 채도가 낮고 배열도 보색을 피하는 순서다. 언뜻 보면 우리 색동과 유사한 강조 배색인 것 같지만 거의 조화 배색에 가깝다. 조화 배색은 유사색끼리 배색하는 것을 말한다. 조화 배색에서는 색채의 충돌도 없다.

　관원이 조정에 나가 하례賀禮할 때 입는 예복인 조복朝服을 보자. 강한 적색과 청색 바탕의 대비가 짙은 색 테두리에 의해 조금 약화되어 있다. 그러나 전체적 보색의 충돌은 어쩔 수 없는 듯 좀 튀어 보인다. 여기서 짙은 테두리 색을 브리지Bridge 색채라고 하며 색채의 충돌을 완화시키는 역할을 한다. 그 옆의 것은 무관의 옷이다. 조복과 다른 점은 검정이 많다는 것인데 이렇게 검정이 많을 경우에는 색채 충돌은 완화되지만 배색의 돌출성이 높아져 여전히 강조 배색이 된다. 검정과 빨강은 생태학적 이유로 매우 눈에 잘 띄는 배색이기 때문이다. 자연에서 이런 배색은 독충의 경고색인 경우가 대부분이다.

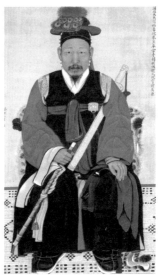

조복(왼쪽)과 무관복(오른쪽)

두 옷은 모두 남성용이다. 왼쪽은 조복으로 조정에 나가 하례를 할 때 입는 옷이고 오른쪽은 무관의 옷인데 여성옷처럼 색상대비가 강하다.

　여기에 선보이는 복식들은 한·중의 복식 가운데 보색대비가 강하거나 돌출성이 강한 배색만을 고른 것이다. 그러니까 두 나라의 복식 가운데 극단적인 것을 골라 비교하고 있는 셈이다.

　명나라 관리들이 입던 장포 역시 그런 사례 가운데 하나다. 중국인들은 붉은색과 황색을 좋아하는 것으로 유명하다. 그들은 좋은 것에는 무조건 빨강 아니면 황색을 가져다 붙인다. 예컨대 경극에서 용기, 지혜, 덕을 두루 갖춘 최고의 장수 관우의 검보臉譜(배역에 따라 얼굴에 칠하는 정해진 분장)는 붉은색이고 황도길일黃道吉日이라는 말은 만사형통을 뜻한다. 그래서 황색이나 붉은색은 황제, 제후, 대신 들이나 입을 수 있었다.

　이 화려한 붉은색 장포의 하단은 노란색으로 마무리되어 있다. 이것 역시 조화 배색이다. 우리와 같이 청색이나 녹색을 배색했다면 그것은 강조 배색이 되었을 것이다. 대비의 관점에서 보면 조화 배색은 색상대비가

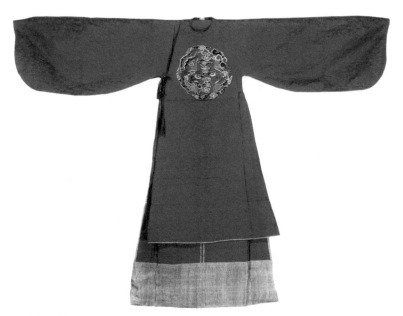

명나라 관리가 입던 장포

붉은색과 하단의 노란색은 조화 배색에 속한다. 붉은색은 돌출색이기 때문에 조화 배색을 해 돌
출성을 완화시켰다.

약한 경우라고 할 수 있다. 장포를 포함한 많은 중국복식에서 비록 소극
적이기는 하지만 조화 배색이 나름대로 시도되고 있다는 인상을 받는다.
이 점이 한국과 중국의 복식 배색법에서의 중요한 차이점이다.

일반인들이 입던 옷에는 붉은색보다 청색이 많았다. 청나라 때의 의상
을 보자. 오른쪽 페이지 상단의 두 옷은 모두 여성 의상인데 오른쪽은 임
산부를 위한 것이다. 두 경우 모두 청색이 주조색이다. 중국인들은 보라
색, 자주색 등도 많이 입는다. 이런 저채도의 어두운 색 때문에 일반인들
의 복식은 좀 탁해 보인다.

그런데 여기의 두 옷은 모두 검정 혹은 검정에 가까운 짙은 색으로 테

청나라의 여성 의복

청색 주변에 검은색을 배치하면 청색의 밝기가 실제보다 밝게 느껴지게 되어 청색의 색감이 좋아
진다. 중국의 배색은 언뜻 보면 화려한 것 같으면서도 자세히 보면 조화 배색을 지키고 있다. 1장
에서 이야기한 충돌을 피하려는 관계 중심성이 여기에도 나타난 것이 아닌가 싶다.

두리를 했다. 이렇게 하면 청색의 밝기가 실제보다 밝게 보여 청색의 색
감이 경쾌해진다. 이것도 굳이 나눈다면 조화 배색이다. 이 책에서 볼 수
는 없지만 중국인들이 즐겨 입는 자주색은 청색에 돌출색인 빨강을 더해
만들어지는 색이지만 채도나 명도가 낮아져 돌출성이 완화된다. 이런 사
례들을 볼 때 중국인들은 분명 색의 조화에 대한 문제를 의식하고 있었
던 것으로 보인다. 아니면 1장에서 이야기한 관계 의존성 때문에 가급적
튀지 않으려는 색을 만들려는 것인지도 모른다.

　종합하자면 중국의 복식에서는 강하지는 않지만 나름의 조화 배색이
곳곳에서 보인다. 앞서 중국 조각은 색채대비와 밝기 대비를 모두 통합해
서 사용한다는 말을 했다. 이런 것들이 모두 1장에서 이야기한 관계 중심
형 문화라는 큰 맥락 속에 이루어지는 것은 아닌가 생각해보게 된다.

고소데(왼쪽)와 몬쓰키(오른쪽)

일본 의상에 들어간 패턴은 선과 같은 추상적 패턴이 들어가고 구상적인 경우에는 작은 꽃이나 열매를 잔잔하게 배치해 사용된 오브제의 정체가 주는 효과를 최소화하고 있다. 다시 말해 배색 보다는 잔잔한 패턴이 만드는 질감을 중시한 것으로 형태 중심적이라고 이야기할 수 있다.

일본은 밝기 대비 중심 양식이 강하다고 지금까지 이야기해왔다. 복식에서는 어떨까. 남성 복식의 경우 검은색, 흰색이 많이 사용되고 붉은 계통색은 거의 사용되지 않는다. 여성의 옷에는 붉은 계통색이 사용되지만 채도를 낮추고 밝게 해서 사용하는 것이 일반적이다. 입는 이의 높은 신분을 과시하려 할 때에 한국과 중국은 붉은색을 사용하지만 일본은 그런 경향이 강하지 않다.

또 다른 일본의 특징은 중국처럼 수를 놓아 만든 문양을 많이 사용하지만 중국과 달리 용과 같은 구상적이거나 기복적祈福的인 형상은 거의 사용하지 않는다. 대신 줄무늬나 단순화된 형태가 반복되는 이방二方 혹은 사방四方 연속 문양이 많다. 구상적 오브제를 사용할 때에는 꽃이나 열매 같은 심미적 오브제가 작고 잔잔하게 들어가 멀리서 보면 추상적 패턴으

로 지각되기 쉽다. 여기서도 기하학적 균제미를 중시하고 탐미적인 오브제를 선호하는 기질 그리고 저채도를 즐기는 내향성을 읽을 수 있다.

요약하면 일본의 다른 미술 분야와 마찬가지로 의상도 밝기 대비 중심이라고 할 수 있다. 실제 사례를 보자. 왼쪽의 옷은 신분이 높은 무가 집안의 여성 정장용 겉옷인 고소데小袖다. 주황의 채도를 낮추어 살색에 가까운 바탕에 유자와 마름모형 꽃 문양을 배치했다. 일본의 의상은 대부분 이렇게 작은 문양이 규칙적으로 반복돼 전면을 균질하게 장식한다. 그 옆의 짙은 청색 몬쓰키紋服는 메이지 유신의 주역의 한 사람이었던 사카모토 료마坂本龍馬가 입던 것이다. 몬쓰키는 남자들이 입던 예복이다.

두 의상은 모두 도쿄 국립박물관이 소장하고 있는 것이다. 특히 이 고소데는 도쿄 국립박물관이 소장하고 있는 여성 의상들의 중요한 특징들을 가장 많이 갖고 있는 것이다. 오른쪽의 몬쓰키는 남성 의상이라 선택했다. 그러나 일반 대중이 입던 옷이라고 보기는 어렵다. 그래서 에도 시대의 풍경을 그대로 간직한 우키요에 표현된 의상들을 참고해보았다.

우키요에 속 음식을 나르는 종업원이나 게이샤의 복장을 보면 앞서 이야기한 대로 줄무늬 등이 균질하게 배치된 기하학적 문양, 저채도의 색상을 확인할 수 있다. 여기서도 돌출색에 대한 특별한 관심은 읽을 수 없다.

그림 속 의상과 중국 의상에는 공통점이 있는데 모두 어느 정도 조화 배색을 하고 있다는 점이다. 중국의 경우 색의 채도를 낮추거나 유사색 혹은 무채색의 브리지 색을 이용해서 조화 배색을 하고 있는 것을 보았다. 일본은 저채도의 밝은 색을 사용해 색 자체의 돌출성을 낮추거나 기하학적 패턴을 균질하게 배치해 색의 시각적 혼합을 유도하고 있다. 간색間色을 많이 사용한다는 것도 중요하다.

우키요에에 나타난 일본의 의상은 저채도의
색상에 줄무늬 등이 균질하게 배치되어 있다.

옷을 일종의 커뮤니케이션 매체로 이해한
다면 한·중·일의 의상 배색을 이렇게 비유할
수 있다. 회의석상에서 자기 의견을 강하게
주장하는 사람, 주장은 하되 간접적 표현을
하는 사람, 가급적 의견을 내지 않는 사람. 이
런 비유가 가능한 것은 앞서 이야기한 '색채의
충돌' 때문이다.

색채의 충돌은 자극적이고 요란한 인상을
준다. 그리고 보색대비, 강한 밝기 대비와 같
은 것이 색채의 충돌을 일으킨다고 했다. 우리
의 의상과 조각에는 색채의 충돌이 제법 있
다. 중국에서는 더러 색채의 충돌이 일어나지
만 이를 완화시키는 장치도 마련되어 있다. 일
본은 색채 충돌 자체가 일어나지 않는 배색을
하는 경우가 대부분이다. 이런 점을 니드스코
프 상에 표현할 수 있다.

한국과 중국은 전작에서 분석했던 내용과
거의 동일하다. 중국 역시 1장에서 했던 분석
과 동일하게 여성성이 가장 강하다는 점이 반
복되고 있다.

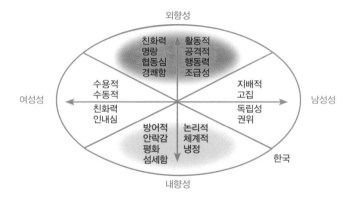

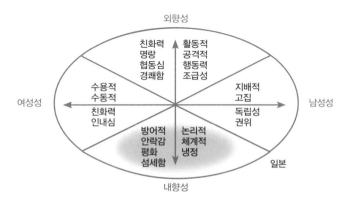

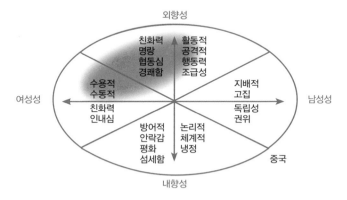

3국의 색채 니드스코프

전작 『한국인의 마음』에서 주장한 것처럼 한국인은 화려하고 역동적인 기질과 더불어 조용하고 순응적이 기질이 교차한다. 이 장에서 본 우리의 대비 유형은 바로 역동성과 창의성을 보여주는 것이다. 반면 일본은 저채도의 기하학적 패턴을 즐겨하고 조화 배색을 한다는 점에서 가운데의 니드스코프에서처럼 하단의 영역과 맞다. 반면 중국은 색상이 화려한 듯하면서도 조화 배색을 하고 저채도의 색상을 많이 사용한다는 점에서 아래 그림처럼 니드스코프의 왼쪽 상층부에 넓게 분포해 있는 성격 특징과 맞아 떨어질 것이다.

복잡한 부처, 간결한 부처

5장에서는 '복잡도'라는 관점에서 삼국의 미술 양식을 비교한다. 복잡도는 미술의 아름다움을 설명하는 데 중요한 개념의 하나다. 이에 대한 자세한 논의는 본문에서 하도록 하고 여기서는 말 그대로 복잡한 정도를 말하는 것 정도로 이해하고 넘어가자. 한 나라 미술품의 전반적인 복잡도는 그 나라의 문화적 복잡도와 밀접한 관련이 있다. 그리고 문화의 복잡도는 다양한 것, 복잡한 것에 대한 그 문화의 관용도의 간접적 지표가 된다. 그러므로 복잡도는 문화를 분석하는 데 필요한 중요한 개념이다.

한·중·일 삼국 미술의 복잡도를 직접 비교할 수 있는 중요한 미술 분야는 불상이다. 이 불상의 복잡도를 화가들의 창작 과정을 흉내 내어 추정해보았다. 중국 불상의 복잡도가 전반적으로 가장 높았다. 우리의 불상은 기복이 심했다. 그러나 우수하다고 평가받는 것들의 복잡도는 중국에 비해 조금 낮지만 최소 양식 기술 길이 범위 내에 있었다. 일본도 우리와 비슷한 정도였다.

문화의 복잡도와
미술 양식의 복잡도

 한 문화의 성격을 결정하는 주요 속성 차원의 하나가 사회의 복잡함이
다. 복잡함은 말 그대로 한 사회가 얼마나 복잡한가를 묻는 말이다. 대개
GNP, 수렵-농업, 인구 수, 도시의 크기, PC 보급 대수 등을 파악해서
어림짐작한다. 문화심리학자 서응국 교수는 복잡도가 낮은 사회는 보수
적이고 권위주의적이 되기 쉽고 집단 내의 결속력이 강하다고 이야기한
다. 복잡도가 높은 사회는 그 반대로 진보적이고 탈권위적이며 결속력이
느슨하다.

 물론 집단주의-개인주의, 문화의 균질-비균질도, 사회의 엄격함 등
복잡도 이외의 다른 요인과 복합적으로 작용하기 때문에 쉽게 단정 지을
수 있는 문제는 아니다. 그러나 다른 조건이 동일할 경우에 복잡도가 그
런 영향을 미칠 수 있다는 말이다.

 방금 복잡도가 높은 사회는 진보적이고 탈권위적이며 결속력이 느슨

하다고 했다. 복잡도가 높은 사회에 사는 사람들은 다양한 가치관, 다양한 세계관과 접할 기회가 많아 자신들의 인습과 신념이 절대적인 것이 아니라는 것을 인식하기 때문일 것이다. 그만큼 정교하고 복잡한 인간관, 세계관을 가졌을 가능성이 크다.

복잡도는 문화심리학뿐만 아니라 물리학, 지리학, 전산학 등 여러 분야에서 각기 다른 이유로 중시해온 개념이다. 미학, 미술 심리학에서도 복잡도를 중시하는데 예술의 아름다움을 결정하는 데 중요한 변인으로 보기 때문이다. 복잡도는 여러 가지로 정의할 수 있는데 미술에 국한할 때 "어떤 이미지를 언어로 기술하는 데 있어서의 어려움의 정도라고" 한 힙스Heaps와 헨델Handel의 정의가 가장 적합하고 간결하다. 예컨대 모딜리아니와 피카소가 그린 여인의 모습을 언어로 전달해야 한다고 생각해보자. 누구의 그림이 더 어렵겠는가. 당연히 피카소일 것이다. 피카소의 그림이 더 복잡하기 때문이다.

각설하고 미술에서 복잡도를 중시하는 이유는 대략 세 가지 정도로 간추릴 수 있다.

복잡도가 중요한 이유 1

"최대한의 다양함 속에서 최대한의 통일성을 구현했을 때 가장 완벽해진다"라는 라이프니츠의 유명한 명제가 있다. 여기서 말하는 완벽함은 예술의 영역에서는 아름다움이 된다. 천변만화하는 날씨 속에 사계절의 순환이라는 원칙이 숨어 있는 것처럼 예술에도 비슷한 원칙이 담겨 있어야 아름답다는 이야기다.

예컨대 다양한 색과 형태가 다양한 방향으로 그려져 있다면 다양성이

엘 그레코, 「오르가스 백작의 매장」, 캔버스에 유채, 460×360cm, 1586, 산페르난도 왕립미술 아카데미

화면이 상하로 구분되어 있고 수많은 인물과 다양한 자세로 혼잡해지기 쉬운 그림이다. 엘 그레코는 그림의 음영을 나타내기 위해 흰색과 검은색을 대상의 원래 색에 섞어 칠하는 방식으로 표현해 전체적 색조는 탁해 졌지만 나름의 일관성을 줄 수 있었고 혼잡도를 낮추었다.

매우 큰 그림일 것이다. 그런데 이 다양한 형상들 속에 어떤 통일감을 줄 수 있는 요인이 있다면 그 그림의 아름다움은 최대가 된다는 말이다. 그런 사례의 하나가 엘 그레코의 그림이다.

이 그림은 1588년에 제작된 엘 그레코의 「오르가스 백작의 매장」이다. 오르가스의 백작 곤살로 루이스Gonzalo Ruiz de Toledo는 선행으로 유명했다. 그가 임종하자 사제들이 그의 죄를 사하여 달라는 미사를 올리고 하늘에서는 마리아와 세례 요한이 그리스도에게 그의 벌을 줄여 달라고 청을 하는 모습을 상상해서 그린 것이다. 그런 배경 때문에 굉장히 많은 인물들이 하늘과 땅에 배치되어 있고 생김새와 자세 등도 다양하다. 그러나 그 다양성에 통일성을 줄 수 있는 장치를 마련해두었는데 바로 인물들의 방향과 음영 처리다.

하단의 인물들은 모두 꼿꼿이 선 자세로 오르가스 백작을 둘러싸고 있어 시각적으로 하나의 덩어리를 형성한다. 하늘의 삼위일체는 중앙에서 삼각형을 형성하도록 배치되어 있고 모든 대상의 음영은 각 대상의 고유색에 흰색과 검은색을 섞은 색으로 칠했다. 덕분에 채도는 낮아졌지만 통일감을 얻었다. 앞서 소개한 적이 있는 라마찬드란의 8원칙 중 하나인 시각적 그루핑이 이루어진 것이다. 이런 다양성과 그것을 묶는 통일감 덕분에 이 그림은 오르가스 백작의 장엄한 임종을 표현할 수 있었다. 여기서 말하는 다양함의 측대測다로 미술심리학에서 간주하는 것이 바로 복잡도다.

복잡도가 중요한 이유 2

복잡도는 예술 작품의 감각적 풍요로움을 결정한다. 음식으로 비유를 해보자. 풍성한 식탁이라면 야채와 육류가 골고루 섞여 있어야 한다. 아

마티스, 「붉은색의 조화(붉은 방)」, 캔버스에 유채, 180.5×221cm, 1908, 예르미타시 미술관
붉은 색조의 분위기를 살리고 싶은 그림이라도 반대색에 가까운 푸른 꽃이라도 그려 넣어야 그림
의 색감이 풍부해지게 된다.

무리 야채 혹은 육류 가운데 어느 한쪽에 중점을 둔 식탁이라 하여도 반
대쪽 성질의 음식이 있어야 한다. 예컨대 된장찌개에는 돼지고기나 조개
가 조금이라도 들어가 있어야 하고 갈비에는 김치가 있어야 완벽한 식단
이 된다. 미술에서도 마찬가지다. 시각적으로 풍성한 느낌을 주어야 좋
은 작품이라는 평가를 받고 그렇지 못하면 단조롭다는 인상을 준다. 색
채로 말하면 한색과 난색이 모두 있어야 색감이 풍요로워진다. 그래서 푸
른 색조의 샤갈 그림에는 작은 적색의 점이나 붓 터치가 들어가 있고 붉
은 마티스의 그림에는 푸른 꽃들이 그려져 있다.

박수근, 「시장 사람들」, 하드보드에 유채, 25×62cm, 1961

향토적이고 검박한 이미지를 위해 형태를 단순화하고 배색도 동일 계열 색으로 단순하게 했다. 이런 단순한 구도, 형태, 배색이 주는 낮은 복잡도는 심미적으로 나쁘다. 그래서 이 그림처럼 많은 표면 결을 살려 작은 음영 변화를 많이 만들어 결과적으로 그림을 더 풍요롭게 연출했다.

박수근 화백의 작품은 마티스나 샤갈과 다른 방식으로 시각적 풍요로움을 만들었는데 바로 질감을 이용한 것이다. 그는 질박한 한국의 미를 살리기 위해 단순한 형태와 색채로 그림을 구성했다. 그렇게 하면 시각적 볼거리는 빈약할 수밖에 없다. 이런 단순한 형태와 색감이 주는 시각적 빈약함을 극복하기 위한 방법이 거친 마티에르(그림 표면의 우둘 두툴한 질감)를 이용해 풍요로운 볼거리를 만든 것이다.

복잡도가 중요한 이유 3

복잡도는 좋은 양식을 결정한다. 컴퓨터 과학자이자 미술가인 위르겐 슈미트후버Jürgen Schumidhuber는 콜모고로프Kolmogorov 복잡도를 이용해 그림의 복잡도와 좋은 양식의 관계를 설명한다. 콜모고로프는 러시아의 수학자인데 수열을 생성하는 데 필요한 최소 프로그램의 길이가 복잡도

라고 정의했다. 그래서 이를 콜모고로프 복잡도라고 한다. 예컨대 131313……의 수열은 한글로 '1과 3을 계속 반복'이라고 표현할 수 있다. 이 표현대로 배열하면 앞의 수열이 생성되는데 문장의 길이는 빈칸을 포함해 11칸이다. 그러나 만약 204006000……이라는 수열을 한글로 표현하면 띠질 것도 없이 훨씬 길어진다. 그러므로 복잡도 역시 더 높다.

더 알아보기

슈미트후버가 만든 형태소의 구성 규칙 예시

규칙 1 두 개의 정원正圓이 만나거나 교차하는 점에서는 이 점을 중심으로 하고 같은 직경의 또 다른 정원을 그린다.

규칙 2 모든 정원 안에는 같은 중심을 갖되 반경이 1/2인 또 다른 정원을 그린다.

규칙 3 정호正弧는 정원의 분할 면이다.

규칙 4 정호의 양끝 점은 일부 정원의 직경과 같아야 한다.

규칙 5 정호의 폭은 어떤 정원의 직경과 같아야 한다.

규칙 6 정 구역의 경계(윤곽)는 정호의 닫힌 고리형이어야 하며 작은 회색으로 음영화할 수 있다.

슈미트후버는 프랙털을 이용해 그림의 복잡도를 측정할 수 있다고 주장한다. 예컨대 정원을 크기를 달리하며 반복시키면 다양한 형상을 만들 수 있다. 먼저 정원을 반복시키는 규칙을 몇 가지 정해놓고 그 규칙을 다

슈미트후버의 구성 규칙에 따른 그림 그리기
정원의 크기를 달리해가며 일정한 규칙으로 반복시킨 후 필요 없는 선들을 지우면 왼쪽과 같은
자연스러운 형상이 나타난다. 이때 사용한 규칙을 달리하면 무궁무진한 그림을 표현할 수 있다.

양한 방식으로 조합하면 다양한 형상이 나타난다.

위 그림에서 꽃병과 나비는 오른쪽에 있는 그림에서처럼 슈미트후버의
규칙을 조합해서 만든 구성 규칙대로 정원을 크기를 달리하며 반복시킨
결과로 만들어진 것이다. 이것보다 더 요소가 많거나 형태의 변화가 큰
그림이라면 정원을 반복시키는 명령어(구성 규칙)는 더 길어진다. 그리고
반복시키는 방식을 효율적으로 할수록 필요한 프로그램의 길이는 짧을
것이고 그렇지 않으면 길어질 것이다. 길어진다는 것은 복잡도가 높아지
는 것이다.

슈미트후버는 감상자가 특정한 양식의 그림을 감상하는 과정에는 그
그림의 구성 규칙을 추론하는 과정이 있다고 전제한다. 예컨대 우리는 반
고흐의 그림을 볼 때 그의 구성 규칙을 무의식적으로 추론한다. 그래서
추론된 구성 규칙을 토대로 새롭게 발굴된 반 고흐 그림의 진위 여부를
판단할 수 있다. 슈미트후버식으로 표현하면 형태소인 원과 그 원을 반복

시키는 규칙들을 추론한다는 뜻이다.

그림의 구성 규칙은 작가마다 다르다. 그리고 그 상이한 구성 규칙을 기술한 언어(컴퓨터그래픽으로 치면 프로그램)의 길이는 앞서 말한 대로 해당 그림의 복잡도가 된다. 그런데 이때, 반 고흐의 자화상이라면 반 고흐 자신을 그린 것이라는 것을 알게 하는 데 필요한 최소의 기술 길이Minimum Description Length, MDL가 아름다움을 담보한다. 만일 MDL이 지나치게 길다면 반 고흐의 그림 가운데 심미적 질이 떨어지는 것이거나 반 고흐의 그림을 흉내 낸 위작일 가능성이 크다.

반 고흐의 자화상이라는 것을 알아채는 과정에는 확률 추론 단계가 포함되어 있다. 쉽게 말해 확률적 추론 과정이 있기 때문에 최소의 복잡도(최소의 기술 언어 길이)는 일정한 크기의 복잡도 범위라는 표현으로 바꾸어 생각하는 것이 좋다.

좋은 그림은 그 그림의 복잡도가 이 범위 안에 들어야 하며 이 범위 안에서 낮은 쪽으로 가면 간결한 그림이, 높은 쪽으로 가면 사실적이고 장식적인 그림이 될 가능성이 크다.

우리가 느끼는 복잡도는 해당 분야의 지식에 영향을 받는다. 예컨대 자동차 정비사에게는 복잡한 자동차의 내부 구조가 일반인이 지각하는 것만큼 복잡하지 않다. 예술에서도 마찬가지다. 미술 전문가는 일반인에 비해 더 복잡한 작품을 좋아한다. 음악가도 더 복잡한 구성의 음악을 좋아한다. 창작과 감상 경험이 많아서 복잡도에 대한 관용도가 커졌기 때문이다.

역으로 기이함 혹은 낯설음은 복잡도를 과대 지각하게 만든다. 쉽게 말해 낯설거나 새로운 것들은 익숙한 것보다 복잡해 보인다는 말이다. 그

래서 역으로 생각하면 다양한 양식 혹은 진보적인 예술 양식을 접할 가능성이 많은, 문화적 복잡도가 높은 사회의 구성원들은 신기한 것들에 대한 관용도가 높을 것이다. 이 말은 한 사회의 전반적 예술 양식의 복잡도가 사회, 문화적 복잡도의 간접적 지표가 될 수 있다는 말이 된다. 그래서 미술 양식의 복잡도는 우리의 문화적 특성을 이해하는 데 긴요하게 쓰일 수 있다.

한·중·일 3국을 놓고 보았을 때 중국이 복잡도에 대한 관용도가 가장 높은 환경에 있다고 할 수 있다. 중국은 다양한 민족으로 구성되어 있다. 각 민족은 각기 독특한 문화와 세계관을 갖고 있고 윤리적 잣대도 조금씩 다르다. 언어도 다양하고 유럽 및 아랍과의 교류도 많았다. 물론 혈족 중심의 농경문화라는 점에서 사회의 균질성이 높은 편이지만 한국과 일본에 비해서 복잡도에 대한 관용도가 클 수밖에 없는 환경에 있다.

부처 얼굴에 나타난
복잡도

한·중·일 미술의 복잡도를 비교하기에 적절한 대상은 의외로 많지 않다. 예컨대 사천왕상과 같은 조각은 세 나라의 기본 양식이 달라 복잡도 비교 자체가 어렵다. 일본은 색채의 사용을 가급적 억제하고 우리는 색채의 표현성을 중시했다. 반면 중국은 색채와 형태를 모두 중시했다. 그래서 볼 것도 없이 중국의 사천왕상이 압도적으로 복잡도가 높고 한국과 일본은 비교 자체가 어렵다.

기본 양식의 차이가 거의 없어 복잡도 비교에 적합한 대상의 하나가 불상이다. 특히 금동불이나 석불은 채색이 없어 형태만으로 비교 영역을 단순화시켜 복잡도를 비교할 수 있고 형태는 인체로 삼국이 동일하다. 인체와 같은 유기적 형상은 복잡하게 변화하는 곡선적 윤곽을 갖고 있다. 이런 복잡한 곡선을 잘 살리면 매우 자연스러운 형상을 만들 수 있다. 그러나 많은 회화나 조각에서는 곡선의 상당 부분을 직선적으로 단순화해

서 표현한다.

전체적인 형태의 골자를 파악해 이를 강조하고 나머지는 무시하는 것이다. 이렇게 하면 사실감은 약해지지만 핵심적인 특징이 강조되어 심미적으로는 더 우수할 수도 있다. 이것도 어찌 보면 정점 이동의 사례다. 물론 복잡도가 낮아지기는 할 것이다.

인체와 같은 유기적 형상의 콜모고로프 복잡도●를 추정하는 방법은 먼저 기본 형태소를 파악하고 이 형태소로 전체 형상을 분해하는 것이다. 가장 일반적인 형태소는 앞서 본 원일 것이다. 형태소가 원이라 할 때 윤곽 분해에 사용된 원의 종류와 수가 많으면 그만큼 복잡도가 높다고 추정할 수 있다.

이 일을 정확히 하자면 불상을 3차원으로 스캔할 수 있는 3D 스캐너도 있어야 하고 그 결과를 토대로 곡률을 계산해낼 컴퓨터 소프트웨어도 있어야 한다. 그러나 미술가들은 그런 수학적 절차를 거치지 않고 직관적으로 중요한 곡선들을 찾아낸다. 그렇게 직관적으로 추론해낸 중요한 몇 개의 곡선들을 토대로 나머지 곡률들을 다시 추론해낸다.

그래서 미술가들이 스케치할 때 사용하는 직관적 방식을 이용해 불상에 사용된 곡선들을 추정해보았다. 먼저 미술가들이 대상을 스케치할 때 쓰는 방식을 잠깐 보자. 화가들은 대상의 윤곽을 원이나 직선을 이용해 분해하면서 대상의 형태를 구성해나간다. 이 과정은 형태소를 결정하

● 1963년 안드레이 콜모고로프가 발표한 개념이다. 유한한 데이터 열(수열)에 어떤 규칙성이 있다면 이를 토대로 데이터 열을 짧게 압축할 수 있고, 반대로 복원할 수도 있다. 이때 규칙성을 파악해 데이터 열을 압축하거나 복원하는 프로그램의 최소 길이가 복잡도의 지표가 된다.

일반적인 스케치 과정

대상의 형태를 기본적인 형태소로 분해할 수 있다면 그 형태소를 이용해 손쉽게 대상을 재현해낼
수 있다. 이 경우는 원 혹은 타원으로 화가들이 자주 사용하는 형태소다.

자동 디자인 생성 과정

자동차 윤곽선의 곡률 적분을 증가시키면 왼쪽에서 보는 것처럼 복잡도가 높은 윤곽이 생성되고 반대로 하면 오른쪽에서
보는 것처럼 복잡도가 낮은 윤곽이 나온다. 이 그림은 사물의 윤곽을 구성하는 곡선의 종류를 복잡도라는 관점에서 볼 수
있다는 점을 암시하는 것이다.

는 과정과 유사하다. 말의 경우에는 콧등과 입 주변은 크고 작은 직선의 기울기를 달리해가며 구성하고 볼이나 눈 부위, 그리고 오른쪽 사람의 광대뼈 윗부분은 원으로 분해해 형태를 구성해나갔다. 이것은 순전히 화가의 경험과 직관에 의한 것이다.

이 과정은 마치 최근 일본, 유럽 등지에서 개발되고 있는 자동 디자인 생성 프로그램의 복잡도 통제 과정과 유사하다. 아래 그림은 일본 게이오 대학교 마쓰오카 교수 연구소에서 개발 중인 자동 디자인 생성 시스템의 한 과정을 설명하는 것이다. 자동차의 측면 형태를 자동으로 디자인하는 과정을 보여주는데 왼쪽은 곡률 적분을 증가시켜 초기 형상보다 더 복잡한 형태를 만드는 과정이고 오른쪽은 곡률 적분을 감소시켜 단순한 자동차 측면 형태를 만드는 과정이다. 다시 말해 왼쪽 그림은 사용된 곡률의 수를 늘려 복잡도를 증가시키는 것이고 오른쪽은 낮추는 과정이다.

곡률 적분을 증가시켜 복잡도를 높이는 마쓰오카의 방식을 역으로 추론하는 방식으로 한·중·일의 불상의 곡선들을 어림짐작해보았다. 그리고 이렇게 파악된 곡선의 다양성이나 곡률을 토대로 전체적 복잡도를 비교해보았다.

복잡한 부처의 얼굴

　신라시대에 만들어진 국보 78호 「금동반가사유상」은 전 세계에 자랑하고 싶은 우아한 곡선의 조각상이다. 편안하면서도 고아한 입가의 미소와 지그시 감은 눈, 단순한 듯하면서도 사실감을 주기에 부족함이 없는 팔과 어깨 그리고 몸통의 선은 보는 이의 마음을 평온하게 만든다. 정확성과 긴장감이 절묘하게 균형을 이루고 있는 작품이다. 이런 절묘한 균형을 맞추기 위해 인체 곡선을 단순화한 정도는 뒷모습을 보면 쉽게 알 수 있다.

　일본의 국보 1호로 지정되어 있는 「미륵보살반가사유상」의 뒷모습도 함께 살펴보자. 목조인 이 불상은 신라에서 제작되어 일본에 전해진 것이다. 이 관음상의 뒷모습을 보면 신라의 것이 얼마나 심미적 긴장감과 정확성의 균형을 적절히 맞추었는지 알 수 있다. 일본의 반가사유상은 등이 평평하게 처리되어 있고 등과 옆구리는 거의 90도로 만난다. 그래서 부드러운 곡선이 주는 편안함보다는 경직된 느낌을 주며 사실감도 놓치고 있

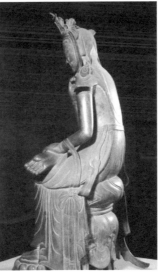
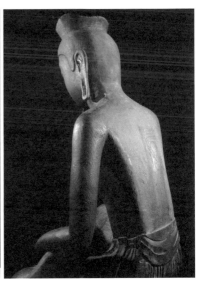

금동반가사유상(왼쪽·가운데)과 미륵보살반가사유상(오른쪽)

두 미륵보살반가사유상의 윤곽 복잡도를 하나하나 따지기는 현실적으로 어렵다. 그러나 등을 처리한 것만 보아도 전체적 복잡도를 추정할 수 있는데 일본의 목조상은 등의 곡률이 매우 단순해 평평해 보인다.

다. 전체적으로 보면 사용된 곡선의 수는 신라의 것과 비슷하지만, 다시 말해 복잡도는 비슷해 보이지만 자연스럽지는 않다. 부자연스러운 만큼 사용된 곡선의 수도 적어야 하지만 그렇지 않다. 이 말은 양식 기술 길이가 신라의 것에 비해 필요 이상으로 길다는 것을 암시한다.

두상이 잘려나간 중국 북제시대의 「석조사유태자상」도 우리의 「금동반가사유상」과 자세가 매우 흡사하다. 재질이 돌이어서 금동제인 우리 것과 그대로 비교하기는 어렵다. 일반적으로 돌이 더 가공하기 어려워 형상이 더 단순화되기 때문이다. 같은 형상을 금동으로 만들었다면 더 자연스럽고 복잡한 윤곽을 가졌을 가능성이 크다. 이런 점을 감안하며 전체적인 복잡도만 참고로 살펴보자.

「석조사유태자상」의 허리선에 사용된 곡선은 오른쪽에서 두 번째에 있

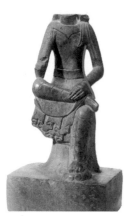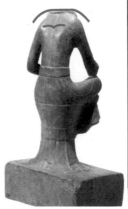

「석조사유태자상」(왼쪽 두 점)과 「금동반가사유상」 국보 제83호(오른쪽에서 두 번째)와 제78호(오른쪽)

「석조사유태자상」과 「금동반가사유상」의 허리 곡선이 유사하다. 잘록한 허리 부분과 엉덩이 위위의 곡선에 각기 두 곡률이 사용된 것으로 보인다. 반면 맨 오른쪽의 국보 78호는 허리 곡선이 더 완만하다. 두 개의 곡률이 적용되었다 하더라도 곡률의 차이가 크지 않을 것이다. 허리와 목등 부위의 곡률도 유심히 볼 필요가 있다.

는 국보 83호의 것과 매우 유사하다. 반면 78호는 조금 더 완만한 곡선을 갖고 있다는 것을 알 수 있다. 언뜻 보아도 83호나 북제시대의 것은 크게 보아 허리—엉덩이 라인에 곡률이 두 개 이상 사용되었다. 마쓰오카 교수의 사례에서 보듯이 여러 곡률이 사용되면 그만큼 복잡한 형태가 된다. 이런 점에서 78호가 복장이나 관의 모습 등 국소적으로는 더 장식적일지라도 허리의 곡률은 더 단순하고 복잡도도 낮다고 평가할 수 있다.

어깨 부위를 보면 우리 것은 앞과 등 쪽에 거의 유사한 곡선이 사용되었다. 그래서 우리의 것은 어깨 뒷부분이 좀 어색하다. 반면 북제시대의 것은 뒤집은 자전거 핸들 형태의 곡선을 등 쪽에 적용해 사실감이 조금 더 높다. 또한 등의 척추골을 표현하기 위해 북제시대 것은 갈매기와 같은 형태의 곡선을 사용했다. 반면 우리 「금동반가사유상」은 목 부분에서만 그런 곡선을 사용했는데 해부학적으로 조금 어색하다. 78호는 옷에 가려 판단할 수 없다. 요약하면 북제시대의 것이 조금 더 복잡도가 높아

보인다.

그러나 두 나라의 것은 모두 적정 최소 양식 기술 길이 범위 내에 들어 있는 것 같다. 최소 양식 기술 길이 범위에 있다는 것은 심미성이 최고치에 근접했다는 말일 수 있고 실제 우리가 느끼는 심미적 판단도 다르지 않다. 다만 우리가 북제시대의 것에 비해 더 간결한 양식을 만들었다고 볼 수 있다.

좀 더 자세히 들여다보기 위해 불상의 얼굴에만 집중해 보았다. 전체적으로 보면 중국 불상의 얼굴들이 복잡도가 높아 보인다. 반면 한국과 일본의 차이는 잘 드러나지 않는다. 하여간 얼굴의 곡선을 좀 전과 같은 방식으로 분석해 보았다. 아래 그림은 중국 저장 성 항저우 시에 있는 「구도불모救度佛母」로 원나라의 석불이다. 매우 자연스럽고 사실적이면서 후덕해 보이는 불상이지만 중국 불상치고는 간결한 인상을 준다. 특히 얼굴이 그렇다. 눈, 코, 입 등 세부적인 형태는 제외하고 얼굴의 큰 윤곽만 대상

「구도불모」
붉은 원으로 분해한 것처럼 열 개 정도의 원이면 이 불상의 얼굴을 표현할 수 있다. 이 정도의 곡률이 사용되면 사실감을 주는 데는 부족함이 없지만 좀 간결한 인상을 줄 것이다.

「여주관음보살」

언뜻 보아도 「구도불모」에 비해 정교해 보인다. 그만큼 다양한 곡률이 사용되었다. 오른쪽 그림에서 보듯 14개의 곡률이 발견된다.

으로 주요 곡선을 재현하자면 10개 정도의 곡률이 있어야 한다. 10개 정도의 곡률만 있으면 「구도불모」의 얼굴을 거의 비슷하게 복사할 수 있다는 말이다.

「여의주관음보살」은 남송대의 석불로 충칭 시 북산에 있는 136호 석굴에 있다. 중국 4대 동굴 미술의 하나인 북산의 석굴 조각은 1998년 세계문화유산으로 등재되었다. 4대 동굴 미술 가운데 규모는 가장 작지만 조각이 담고 있는 이야깃거리가 가장 풍부하다. 이 관음보살은 14개의 곡률이 있어야 유사한 수준으로 얼굴을 구성할 수 있다. 언뜻 보기에도 많은 곡률이 사용된 듯, 생생한 표정이 자연스럽다. 정확히 통계를 내볼 수야 없지만 필자가 보기에 이 관음보살상에 사용된 수의 곡률 정도면 중국

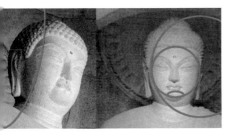

석굴암 본존불

본존불 얼굴에서 추출된 곡률은 여섯 개에 불과했다. 자연스럽고 사실적인 형상으로 미루어 열 개 정도의 곡률이 나올 것으로 예상했으나 그렇지 않았다. 굉장히 간결한 형상이라는 뜻이고 이런 간결함과 사실감의 균형이 잘 이루어지고 있다.

석굴암 십일면관음상

이 관음상의 얼굴에도 사용된 곡률의 수가 여섯 개에 불과했다. 석굴암의 모든 불상은 자연스러운 사실감을 나타내는 데 필요한 최소의 곡률을 사용한 것으로 보인다.

석조 불상에서는 최대치가 아닌가 싶다.

그다음 우리의 얼굴 곡선을 같은 방식, 같은 기준으로 분석해 보았다. 우리 석불 가운데 조형성이 가장 뛰어나다고 평가받는 것들이다. 얼굴의 자연스러움과 부드러움으로 볼 때 10개 이상은 되리라 예상했지만 의외로 석굴암의 본존불은 불과 여섯 개의 곡률만으로 얼굴의 곡선을 거의 재현할 수 있었다. 십일면관음상도 여섯 개면 충분했다. 대개 사람의 얼굴은 6~14개 정도의 곡률이면 거의 재현해낼 수 있다.

다시 말해 우리 석굴암에 있는 불상의 얼굴이 여섯 개 정도의 곡률로 구성되어 있다는 것은 필요한 최소한의 곡률만을 사용했다는 말이 되고 최소 양식 기술 길이에 근접했을 가능성이 크다는 뜻이 된다. 이 점은 굳이 설명하지 않아도 직관적으로 느낄 수 있다. 어쩌면 이것이 우리 석굴암의 본존불이 내뿜는 균형감, 자연스러움, 우아하면서도 절제된 느낌이 나오는 원천일지도 모른다. 최소한의 곡선만을 사용해 사실적이면서도 간결한 형상을 만들어낸 팽팽한 긴장감이 있는 것이다.

약사여래
석굴암 본존불에 비해 좀 더 표정이 살아 있다. 사용된 곡률이 여덟 개로 추정되는 만큼 더 표현적이 된 것 같다.

다음에 볼 것은 경주 남산에 있는 약사여래다. 듬직하고 카리스마 넘치는 약사여래는 석굴암 본존불보다 조금 많은 여덟 개의 곡률이 있어야 얼굴을 구성할 수 있었다. 그만큼 전체적인 인상도 절제된 느낌은 약해지고 조금 더 사실적이다. 우리 불상 치고는 사용된 곡선의 수가 많은 편이지만 중국에 비해서는 여전히 적다.

일반적으로 우리 불상의 얼굴 측면을 보면 광대뼈를 기준으로 이마 선과 뺨의 선이 하나의 곡률로 처리되어 있다. 가급적 간결한 형태를 만들려 한 것이다. 이렇게 뺨과 이마 선을 모두 만족시키는 하나의 곡률을 찾아내는 일은 무척 어렵다. 그러나 찾아낸다면 절묘한 미감을 만들어낼 수 있다. 중국의 경우에는 광대뼈를 중심으로 안으로 휘는 것과 바깥으로 휘는 두 개의 곡률을 사용한 것들이 많다. 북주시대의 석불 두상을 보면 이런 사실을 확인할 수 있다.

북주시대의 석불 두상

광대뼈 부근에서 반대 방향으로 휘는 두 개의 곡선이 사용된 것을 알 수 있다. 사람의 얼굴은 이런 구조적 특징을 갖고 있다.

 얼굴에 사용된 곡선 수의 이러한 차이가 두 나라 불상의 전체적 복잡도의 차이와 얼추 비슷하지 않을까 생각한다. 대충 12대 7 정도로 중국 불상의 복잡도가 우리보다 더 높다. 짚고 넘어갈 것은 우리의 불상처럼 이렇게 적은 수의 곡률로 얼굴을 구성하면, 자칫하면 어색한 얼굴이 되기 쉽다는 점이다. 예컨대 우리나라에서 흔히 볼 수 있는 불상들이 그렇다. 그런 적은 수로 자연스러운 얼굴을 구성하자면 곡률을 더 정확하고 세밀하게 사용해야만 한다. 앞서 중국 불상의 이마선 혹은 관골 부위에는 바깥쪽으로 휘어나가는 곡률을 추가로 사용한 경우가 많다고 했다. 그래서 중국 불상은 이 부분에 두 개 이상의 곡률을 더 사용하고 있다. 이렇게 해야 자연스러운 얼굴을 구성하기 쉽다. 그러나 한 개의 곡률만으로 이 일을 해냈을 때 발산되는 긴장감은 포기해야 한다. 반면 석굴암 본

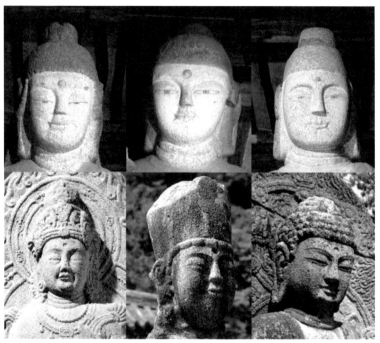

우리의 많은 불상들
사실감이 약해 굳이 곡률을 추정해 볼 필요가 없을 것 같다.

존불 등을 보면 하나의 곡률로 자연스럽게 표현했다. 절묘한 곡률을 찾아낸 것이다.

일본의 불상은 대부분이 청동불이나 목불이다. 그래서 직접 비교하기가 적절치 않다. 그래서 참고만 한다는 마음으로 일본 국보로 지정되어 있는 가마쿠라의 대불과 홍법대사의 어머니 집 근처에서 발견되었다는 비불秘佛의 곡률만을 추출해 보았다. 가마쿠라의 대불은 청동불이고 비불은 목불이다. 비불은 원래는 금박을 입혔는데 지금은 거의 벗겨지고 없다.

가마쿠라 대불

대불은 그 크기 때문에 부처의 얼굴이 그리 자연스러운 편은 아니다. 사용된 곡률도 다섯 개 정도로 추정되는데 이 정도로 사실감을 주기는 어렵다.

　대불은 무사들이 실권을 잡은 가마쿠라 시대에 만들어진 것인데 일본 2대 대불의 하나다. 가마쿠라 대불은 높이가 11.38미터에 이른다. 속이 비어 있어 안으로 불상의 머리 근처까지 올라갈 수 있다. 우리나라 관촉사의 은진미륵은 18미터로 높이는 더 높지만 입불이고 가마쿠라는 좌불이라 단순히 높이로 크기를 비교하는 것은 무의미하다. 다만 은진미륵과 대불 모두 그 크기 때문인지 불상의 얼굴이 매우 단순하고 사실성도 떨어진다. 사용된 곡률을 추정해 보아도 거의 다섯 개 정도로 매우 적다. 최소 양식 기술 길이에 도달하지 못한 듯, 간결하다기보다 단순하다는 인상을 준다. 은진미륵도 사정은 이와 비슷하다.

비불

다루기 쉬운 크기의 목조다. 그래서인지 불상의 얼굴이 매우 자연스럽고 사실적이다. 사용된 곡선
은 무려 열두 개 정도로 많은 편이다.

비불은 높이가 91센티미터로 작은 편이고 목조다. 우리 석불들에 비하
여 다루기 쉬운 재료이고 크다. 그래도 그들의 인체에 대한 관찰력이나
심미적 기준을 읽을 수 있다는 점에서 곡선을 추출해 보았다. 대략 열두
개 정도의 곡률이면 비불의 얼굴을 재현하는 데 큰 무리가 없을 것 같다.
우리 불상의 평균보다는 좀 높고 중국과는 비슷한 수준이다. 아마 크기
가 작아 다루기 쉽다 보니 그리 된 것 같다. 크기가 작으면 다루기 쉬워 정
교해지는 것이 일반적이다. 물론 너무 작으면 그렇지 않지만 말이다.

　일본은 간결성을 추구하는 것이 그들의 미술 전반에서 볼 수 있는 경
향이다. 그리고 그 간결성은 압축을 통한 기하학적 균제미로 이어진다.
그러나 적어도 불상에서는 그런 시도가 이루어지지 않는 것 같다. 불상뿐

만 아니라 앞서 본 여러 일본의 조상들은 형태가 상당이 섬세하나. 조각에서는 간결성을 추구하는 일본 미술의 전반적 흐름과 다른 미학적 접근을 하고 있는 것으로 보인다. 그들의 회화에서 이루지 못한 높은 사실성을 조각에서 추구하고 있는 것이다.

사실 어떤 면에서 조각은 회화보다 사실적 표현이 쉽다. 회화는 입체적인 대상을 평면 위에 옮기는 과정에 복잡한 기하학적 계산이 필요하다. 투시도법은 그런 기하학적 계산에 대한 현대적 솔루션의 하나다. 또한 다양한 빛의 작용을 이해해야만 한다. 반면 조각은 많은 노동이 필요하고 약간의 공학적 센스가 있어야 한다는 점 때문에 어려워 보이지만 복잡한 기하학적 계산도 필요 없고 채색도 있는 그대로 하면 된다. 하여간 일본의 조각에 대한 이런 미학적 태도는 좀 더 시간을 두고 분석해봐야 할 것 같다.

도자기 문양의
시각적 풍요로움

어느 문화권에서든 가장 손쉽고 기본적인 복잡도 분석 대상은 문양이다. 주로 평면적 형태만 분석하면 되기 때문이다. 문양은 도자기·청동기 등 용기와 단청의 핵심적 요소다. 염직물의 문양도 적당할 것 같지만 직조 기술의 한계 때문인지 한·중·일 모두 다양한 문양이 전개된 직물은 드물다. 그래서 용기와 단청 문양의 복잡도만을 보았다.

불상·회화에서와 마찬가지로 중국의 도자기 문양이 전체적으로 한국이나 일본에 비해 복잡했다. 문양의 복잡도는 문양소의 수와 종류, 문양소의 밀도나 크기, 방향 대비, 반복 패턴의 수, 문양의 층위 등을 보고 판단하는데, 중국의 도자기 문양들은 언뜻 보아도 이런 요소들이 복잡하다.

문양의 복잡도가 높은 사례의 하나가 청나라의 「동제유금겹사법랑보상화문삼족향로銅製鎏金掐絲琺瑯寶相華文三足香爐」라는 긴 이름의 향로다. 이것저것 따질 것 없이 매우 복잡한 문양의 법랑으로 몸체와 뚜껑이 뒤덮여

청나라의 「동제유금겹사법랑보상화문삼족향로」(왼쪽)와 「청옹정청화자병」(가운데) 그리고 당나라의 무문자기(오른쪽)

「동제유금겹사법랑보상화문삼족향로」(왼쪽)를 뒤덮고 있는 문양은 기본 문양이 작고 다양하며 문양들 간의 밀도가 매우 높다. 가운데에 있는 청화자병은 당나라 때 유행하던 형태와 명나라 때 유행하던 문양을 결합한 것이다. 두 개의 상이한 유행이 하나로 합쳐져 심리적 복잡도를 높였다.

있다. 복잡도가 매우 높다. 이런 복잡한 문양 덕분에 무수한 색채의 혼합과 동화가 일어나 오묘한 색감을 느끼게 한다. 중국 미술의 이런 특징은 앞장에서 다룬 강박적 성정의 결과라고 볼 수도 있다. 빈틈이라곤 없게 문양으로 표면을 덮었으니 말이다. 그러나 여기서는 복잡도라는 관점에서 중국 미술의 특징을 짚어보는 중이다. 그리고 강박적 양식이라는 주장과 복잡도 문제가 상치되는 것도 아니니 일단 넘어가자.

　가운데에 있는 청대의 「청옹정청화자병淸雍正靑花瓷瓶」은 문양의 복잡도도 높은 편이지만 다른 이유에서도 복잡도가 높은 사례다. 바로 두 상이한 도자기 양식이 결합되어 있다는 점이다. 이 청자화병은 맨 오른쪽에 보이는 무문자기와 병의 형태가 거의 유사하다. 이 자기의 손잡이나 주둥이 부분의 장식은 당나라의 특징이다. 그리고 채색된 문양은 명나라,

고려시대의 「청자상감운학매병」(왼쪽)과 「청자상감연당초문주자」(가운데) 그리고 중국 청대의 「분채백화도호로병」(오른쪽) 왼쪽과 가운데 자기에서처럼 우리의 자기만 볼 때에는 복잡도의 수준을 가늠하기 힘들다. 맨 오른쪽의 청나라 자기와 비교해보면 우리의 자기가 상대적으로 단순한 문양을 갖고 있다는 것을 알 수 있다.

특히 15세기 초반의 전형적인 문양이다. 청나라 때 만들어진 이 자기는 당대와 명대의 양식을 혼합한 하이브리드 양식이라고 볼 수 있다. 명대나 당대의 양식에 익숙한 당시의 중국인들에게는 낯선 양식이었을 것이다. 현대미술에서 이야기하는 이중 양식인 셈인데 앞서 이야기한 신기함 혹은 낯섦이 당대의 사람들이 느꼈을 복잡도에 영향을 주었을 것이다. 물론 현대의 우리에게는 그렇지 않겠지만 말이다.

한국의 자기나 동제품에서 이 정도의 복잡한 문양을 갖고 있는 것은 없다. 한국의 도자기 가운데 문양이 촘촘하고 복잡한 것으로는 고려시대의 「청자상감운학문매병靑瓷象嵌雲鶴紋梅甁」이나 「청자상감연당초문주자靑瓷象嵌蓮唐草紋酒子」 정도를 들 수 있다. 모두 12세기경 제작된 청자다. 청자 문양의 복잡도는 대개 이 정도다. 중국의 것에 비하면 단순하다.

몇 개의 문양이 겹쳐져 있느냐가 문양의 복잡도 분석에 중요한데 청자

「녹유사족호」(왼쪽)와 「이로에 월매도다호」(오른쪽)

일본은 도자기 전쟁이라는 별칭으로도 불리는 임진왜란을 일으킬 정도로 도자기 제작 기술이 낙후되어 있었다. 그래서인지 일본 자기의 복잡도 수준은 매우 낮은 편이다.

매병의 문양은 2층 정도다. 운학이 있는 둥근 원이 전개된 층과 굽에서 올라오는 뾰죽한 잎이 옆으로 반복되는 문양이 한 층을 구성하고 원 사이로 보이는 배경이 또 다른 한 층이다. 중국의 도자기 문양은 일반적으로 이 이상으로 층이 많다. 예컨대 맨 오른쪽 자기는 청대 건륭제 때의 「분채백화도호로병粉彩百花圖葫蘆瓶」인데 문양의 층은 셀 수도 없을 정도고 문양의 수나 요소도 매우 다양하다. 이렇게 봤을 때 중국의 용기 문양은 한국에 비해 매우 복잡도가 높다.

일본의 자기는 한국보다 더 단순한 문양을 갖고 있다. 일본은 도자기 전쟁이라 불리는 임진왜란이 끝난 후에야 조선의 도공들에 의해 도자기 제작 기술이 궤도에 오르기 시작했고 그 이전의 자기는 문양이 단순하기 그지없다. 헤이안 시대인 9세기경 제작된 「녹유사족호綠釉四足壺」와 임진왜란 이후인 에도 시대의 「이로에 월매도다호色繪月梅圖茶壺」를 보자. 둘다 매우 단순하다.

「녹유사족호」는 일본에서 최초로 양산된 도자기에 속한다. 이 사족호는 문양은 없고 당삼채의 영향을 받아 녹색을 띠고 있을 뿐이다. 일본은 처음에는 녹색, 갈색, 백색을 모두 사용했지만 시간이 지나며 점차 녹색과 백색으로 단순화하고 9세기경에는 녹색만 남게 된다. 이런 것도 그들의 압축 지향이 만들어낸 현상인지 생각해볼 대목이나.

「이로에 월매도다호」는 노노무라 닌세이野々村仁清라는 교토의 유명한 장인이 만든 것이다. 임진왜란 이후에 생산된 일본의 자기에는 이렇게 만든 장인의 이름이 새겨져 있는 경우가 많다. 조선에서 데려간 도공들에 대한 나름의 예우였다. 닌세이는 월매 그림 이외에 등나무, 요시노야마吉野山 등 구상적 소재를 자기에 많이 그렸던 것으로 유명하다.

헤이안 시대의 자기들은 사진에서 보는 것과 비슷하게 문양이라고 할 만한 것이 없다. 임진왜란 이후 에도 시대 정도 되어야 문양이 들어간 자기가 생산되는데 일본 공예의 전체적 추세와 달리 기하학적 패턴보다는 꽃이나 나무 같은 소재의 구상적 회화가 들어갔다. 일본의 도자기 문양은 문양 양식 자체의 발전 수준보다는 낙후된 도자기 제작 기술에 의한 제약을 받고 있는 것이 분명해 보인다. 그래서 일본의 경우는 칠기의 문양을 보는 것이 문양의 발전 정도나 복잡도를 가늠하는 데 더 도움이 될 수 있다. 일본은 도자기와 달리 한·중과 거의 비슷한 시기에 비슷한 수준으로 칠기를 발전시켜왔다.

오른쪽의 칠기는 헤이안 시대에 만들어진 것인데 「편륜차시회나전손상자片輪車蒔絵螺鈿手箱」라고 불리는 국보다. 제목에 나와 있듯이 외수레바퀴가 물에 잠긴 모습인데 바퀴가 말라 갈라지는 것을 방지하기 위해 물에 담가두었던 당시의 관습을 묘사한 것이다. 마차 바퀴를 특별한 원칙 없

이 표면에 균질하게 배치했고 문양의 층은 물결의 배경 층과 바퀴 층의 2층으로 되어 있다. 금분을 뿌린 다음 그 위에 금색을 칠하고 금과 은을 섞어 청금을 만들어 칠하는 등 금색을 다양하게 이용했다는 점과 문양이 잔잔한 편이라는 것 정도가 일본적이라는 느낌을 준다.

이런 식으로 문양이 활용되다가 무로마치 시대에 이르면 칠기 문양이 회화적으로 변하게 된다. 바탕에는 문양이 깔리고 그 위에 매화가 그려진다거나 에도 시대 고마큐이古滿休意가 만든 「담쟁이

「편륜차시회나전손상자」(위)와 「담쟁이 울타리 마키에 벼룻집」(아래)

도자기의 문양은 단순하지만 칠기에서는 복잡하고 다양한 전개 방식의 문양을 볼 수 있다.

울타리 마키에 벼룻집柴垣蔦蒔絵硯箱」처럼 담쟁이가 등장하는 식이다. 「이로에 월매도다호」의 문양이 회화인 것도 비슷한 시기에 만들어졌기 때문이다. 회화적 문양이 등장한다는 것은 문양이 들어갈 표면을 용기나 상자의 겉으로 보지 않고 용기나 상자와는 별개의 독립된 예술적 공간으로 본다는 이야기다. 이런 관점의 변화는 미학적으로 상당히 발전된 것으로 인류학자인 보아스Franz Boas•는 패턴 발달의 맨 마지막 단계라고 이야기하기도 하는데 이런 평가는 우리 백자에도 적용되는 것 같다. 청자와 달리 백자에는 문양보다는 난이나 매화 같은 그림이 등장하는 경우가 압도

적으로 많다.

이런 저간의 사정을 종합해볼 때 한국과 일본의 문양 복잡도는, 비록 일본 자기의 문양이 아직 발달하지 않은 상태이기는 하지만, 칠기 제품 등에서 보는 것으로 미루어 짐작컨대 한국과 비슷한 정도가 아니었을까 싶다.

● 보아스는 도자기 문양의 변천 과정을 네 단계로 구분한다. 첫 단계는 자연에서 볼 수 없는 단순한 선이 도자기 표면 전체를 덮는다. 두 번째 단계에서는 삼각형, 요즘보다 고차적인 기하학적 도형이 표면을 덮는다. 세 번째 단계에서는 문양이 도자기 표면 위에서 국소적으로 배치되기 시작한다. 마지막 단계에서는 문양이 사라지고 그림이 나타나기 시작한다.

풍요로운,
너무나 풍요로운 조선의 단청

앞에서 몇 차례 이야기 했듯이 한·중·일의 복잡도를 교차 비교할 수 있는 미술 분야는 의외로 많지 않다. 건축은 어느 나라나 왕실과 사원 건축이 제일 중요한데 이는 왕권의 크기나 경제 규모와 관련이 깊어 당연히 중국 건축물의 복잡도가 제일 높을 수밖에 없다. 건물의 구조나 크기 말고 한·중·일 3국을 수평적으로 비교할 수 있는 흔치 않은 분야가 있다. 건물에 채색한 방식, 다시 말해 단청을 비교하는 것이다. 물론 단청에도 금색을 쓸 수 있느냐 없느냐와 같은 정치·경제적 요인과 관련된 대목이 없는 것은 아니지만 그래도 상대적으로 교차 비교가 가능한 분야다.

중국에서는 단청이라는 말을 사용하지 않는다. 건축 채화綵華라고 한다. 일본에도 단청이란 말은 없다. 단청이라는 말은 넓게 보면 건축 부재인 나무의 부식을 막고 벽사와 길상의 의미로 칠하는 것에서 조각상에

중국의 채화

중국에서는 단청이라는 말 대신 건축 채화라고 한다. 화려한 인상이지만 문양의 구성 방식이나 문양의 층은 단순하다. 금색이 화려한 인상을 주는 주요인이다.

칠하는 것, 벽화까지도 포함하지만 이 책에서는 건축 부재에 칠하는 것만을 단청이라 할 것이다. 일본은 단청을 거의 사용하지 않아 비교가 쉽지 않지만 중국과의 비교는 용이하다.

우리의 단청과 가장 유사한 명·청대에 지어진 자금성의 건축 채화는 화새和璽, 선자旋子, 소식蘇式, 길상초吉祥草, 해만海墁의 다섯 단계로 구분한다. 이 가운데 가장 높은 단계인 화새는 중국의 천자가 거주하는 곳에만 사용할 수 있었고 우리는 금단청이 가장 높은 등급이었다. 두 번째 등급에 해당하는 선자는 우리나라 조선 초기 및 중기 단청과 많이 유사하다. 특히 강진 무위사 극락전, 순천 송광사 국사전, 예산 수덕사 대웅전, 창경궁 명정전의 내부 단청이 그렇다.

방금 화새는 천자만 사용할 수 있다고 했다. 그래서 금색을 많이 사용한다. 우리나라에서는 중국의 압력 때문에 금색을 사용하지 못했다. 물론 금은박 단청이나 금은니 단청 등이 있기는 하다. 부안의 내소사 대웅보전이나 대구 용연사 극락전 등이 그러한데 모두 실내다. 실외에 금색을 이용하는 경우는 없고, 중국 사신들이 드나들지 않는 내밀한 곳에만 금

색을 사용한 것이다. 이런 제약을 피하면서 건축의 권위를 높이기 위한 방법을 강구하는 과정에서 생긴 것으로 추정되는 우리만의 몇 가지 특색이 있다.

첫째, 중국의 채화는 색면이 확실하게 구분된다. 청색과 적색면은 각기 자기 영역을 갖고 다른 색의 영역을 침범하는 경우가 드물다. 그러나 우리 금단청은 색면들이 서로 섞여 있다. 둘째, 문양의 전개가 화새를 포함 중국의 건축 채화는 1층으로 이루어져 있다. 그래서 평면적인 인상을 준다. 그러나 우리의 금단청은 머리초(기둥이나 서까래의 시작 부분에 있는

한국의 단청
우리의 단청은 세계에서 유래를 찾아보기 힘든 복잡한 구성의 문양을 볼 수 있다. 이 복잡한 구성은 기본 단위 문양 형태의 다양성과 최대 일곱 겹에 이르는 문양 층 때문이다. 이런 복잡한 구성 때문에 우리 단청이 주는 시원하면서도 풍부한 색감의 녹색이 탄생할 수 있었다.

장단	주홍	다자
삼청	군청	먹
황	장단	주홍
양록	하엽	군청
장단육색	주홍	다자
분삼청	삼청	군청
주홍육색	주홍	다자
백록	양록	하엽
석간주	다자	먹

층단식 우림법

비슷한 색조의 밝기 차이를 둔 3색을 단위로 하여 단청을 칠해 언뜻 보아 보색대비가 많은 것 같은 배색이지만 실제로는 중간색을 많이 두고 있다. 그래서 직접적인 보색대비는 거의 없다.

문양)에서부터 겹겹이 쌓이듯이 문양이 전개된다. 그 결과 층이 5~6층 정도로 느껴진다. 셋째, 한국의 단청은 자연을 모사한 배색을 사용한다. 상록하단上綠下丹이라고 하여 기둥은 소나무와 같이 석간주라는 붉은색을 칠하고 기둥 위, 그러니까 지붕 밑의 공포에는 소나뭇잎처럼 녹색 위주로 배색하는 원칙이 있었다. 그 녹색에 박혀 있는 붉은색은 잎 사이에 피어 있는 꽃이나 열매라고 생각하면 된다. 그러나 중국의 건축 채화에서는 이런 자연주의적 발상을 보기 어렵다.

　이런 몇 가지 특징들 때문에 우리 단청은 여러 층으로 이루어진 것 같은 입체감을 주어 복잡도가 매우 높다. 중국의 건축 채화와의 상대적 복

잡도가 좀 전에 본 불상이나 도자기의 복잡도와 반대다. 이런 복잡도와 입체감을 만든 기법은 층단식 우림법과 바림채색법이다. 층단식 우림법이란 점층적인 명도차에 의해 음영을 주는 방법이다. 다시 말해 초初빛, 이빛, 삼빛, 사빛의 순서로 계열색을 연접해 칠하는 것이다.

이런 계열별 배색 때문에 단청의 머리초 부분에 겹겹이 문양으로 싼 것 같은 층위감이 만들어지고 녹색의 채도가 실제보다 더 맑고 밝아 보이게 된다. 채도 대비와 밝기 대비 때문에 가현假現 밝기(물리적 밝기가 아닌 심리적 밝기)와 채도가 높아졌기 때문이다.

여기서 잠시 앞서 4장에서 했던 이야기를 떠올려보자. 4장에서 색상대비, 밝기 대비 등의 관점에서 한·중·일을 비교했다. 그때 한국이 중국에 비해 색상대비가 더 강하고 중국은 색상대비가 강한 듯싶지만 은근히 조화 배색의 특징을 갖고 있다고 이야기했다. 이런 점은 의상·조각 분야에서도 동일했다. 그런데 여기서는 정반대다. 한국 단청보다 중국 건축 채화의 색상대비가 더 강하다. 그리고 여기서 다루고 있는 복잡도도 한국이 더 높다.

우리의 금단청은 층단식 우림법을 이용한 겹겹이 싼 듯한 문양의 전개 때문에 색면들이 잘게 쪼개져 있고 서로 공간적으로 섞여 있다. 이런 경우 색면의 크기와 보는 거리에 따라 색채의 혼합과 동화가 일어나게 된다. 결과적으로 뭐라 말하기 힘든 화려하면서도 풍부한 색감을 발산한다. 쉽게 말해 색상의 충돌이 일어날 것 같으면서 일어나지 않는 고도로 세련된 배색법이 단청에서 나타난다.

도리어 중국의 건축 채화가 우리보다 색상대비가 크다. 색면이 서로 분리되어 인접해 있기 때문이다. 청색과 적색의 면 위에 금색과 은색으로

문양을 넣은 것을 제외하면 색채의 혼합이나 동화를 유도할 요소가 전혀 없다. 중국의 조각이나 의상에서 보는, 색채의 충돌을 피하기 위한 배색 법도 건축 채화에서는 나타나지 않고 있다. 단청에서는 복잡도뿐만 아니라 배색법까지 상황이 역전되어 있는 것이다.

이런 상황은 금색을 사용하지 못했기 때문이다. 금색을 사용하면 건물의 등급을 쉽게 구분할 수 있다. 그러나 금색 없이 염료만으로 등급을 구분하자면 문양의 복잡도를 이용하는 수밖에 없다. 다시 말해 정교한 맛으로 등급을 구분한다는 말이다. 중국의 경우 명청대에는 건축 채화의 등급이 5등급이었다. 그 5등급은 앞서 소개했다. 그 이전 시대에는 더 많

더 알아 보기

근정전의 7조룡과 돈화문의 오문

중국의 영향력 때문에 조선시대 왕궁 건축에는 제약이 많았다. 예컨대 금색을 사용하지 못했고 발가락이 다섯 개인 5조룡을 그릴 수 없었다. 중국에서는 천자만 5조룡을 사용할 수 있고 제후는 4조룡, 세자는 3조룡을 사용해야 했다. 조선의 왕은 제후에 해당해 4조룡을 사용해야 하지만 대한제국의 황제임을 선포한 고종황제는 근정전을 중건하며 황제의 위엄을 살리기 위해 7조룡을 그려 넣게 했다.

궁궐의 문도 천자가 사는 곳에만 다섯 개의 문을 만들 수 있었다. 그래서 광화문, 홍화문은 모두 문이 세 개다. 그러나 돈화문만 유독 다섯 개다. 광해군 때 중건하며 문을 다섯 개로 만든 것인데 중국 사신을 속이기 위해 양쪽 끝의 두 협문은 진짜 문이 아닌 장식으로 오인하게 만들었다고 한다.

앉다. 우리의 경우도 가장 높은 금단청에서 모로 긋기단청, 모로 단청, 긋기단청, 가칠 단청의 순으로 단청의 5등급을 매겼다. 금단청은 다시 금단청, 금모로 단청, 갖은 금단청으로 나눌 수 있는 등 기준에 따라 조금씩 다르기는 하지만 대략 5단계 정도 된다.

가장 등급이 높은 금단청의 경우 머리초 부근의 겹겹이 싼 듯한 문양의 층을 세어보면 5층 정도가 된다. 이 층의 수는 대략 우리 단청의 등급과 같다. 그래서 금색 없이 염료만으로 등급을 나누기 위해 이런 다층적인 문양을 전개했고 더불어 중국 채화보다 복잡한 구성의, 그래서 오묘한 색감의 단청을 완성한 것이 아닌가 생각한다.

바다로 분리되어 있어 중국의 영향력이 제한적이었던 일본은 사정이 다르다. 금색을 얼마든지 사용할 수 있었다. 교토 긴카쿠지金閣寺가 그 증거다. 그렇지만 단청을 사용하지 않았는데 이는 그들이 갖고 있는 미학 때문일 것이다. 그 미학은 앞서 여러 차례 소개했다. 이 점을 염두에 두고 일본 단청을 잠시 살펴보자.

일본은 우리나라에서 단청의 시작점 역할을 하는 머리초와 같은 문양을 사용하지 않는다. 우리나라로 치면 가칠 단청에 해당하는 단청을 한다. 가칠 단청은 문양을 그리지 않고 바탕색으로만 마무리하는 것이다. 바탕색으로 사용되는 것은 옻칠이 많다. 백제와 교류가 많았던 간사이 지방으로 가면 장단(오렌지색과 비슷하다)이나 주홍과 같은 화려한 바탕색을 칠한 경우가 상대적으로 많다. 다음 페이지 사진에서 좌측 상단의 교토 가미카모 신사의 단청이 장단을 칠한 경우다. 그 오른쪽의 겐쵸지의 짙은 색은 옻칠을 한 것이다.

일본도 초기에는 단청을 했던 것으로 알려져 있다. 그러나 그 단청의

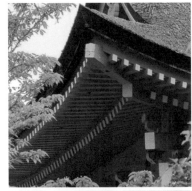

교토 가미카모 신사(위 왼쪽), 가마쿠라 겐쵸지(위 오른쪽), 데와 하구로산의 5층 목탑(아래)

대부분의 일본 옛 건축물은 옻칠만 하고 별도의 채색을 하지 않는다. 교토에 가면 간토 지방에 비해 화려한 채색의 사찰이 많지만 그조차도 상단 왼쪽의 가미카모 신사 정도로 붉은 장단을 칠하는 데 그쳤다.

형태가 현재 간사이 지방의 단색 단청인지 그 이상으로 복잡한 것이었는지는 알 수 없다. 앞에서 센 리큐의 미학에서 소개했듯이 점차 후대로 오면서 단순해지고 나무의 결을 그대로 살리는 양식에 까지 이르게 된다는 정도만 알려져 있다.

물론 일본에도 나전螺鈿이나 금박을 사용해서 화려하게 단청한 경우도 있다. 예컨대 닛코日光 도쇼쿠東照宮의 단청이 그렇지만 이는 드문 경우이고 일반적인 것은 앞서 이야기한 것처럼 바탕색만 칠한 단청이다. 그래서 건물의 구조적 특징이 쉽게 드러난다. 구조와 형태에 의해 전체적 심미성

닛코 도쇼쿠의 단청

도쇼쿠는 도쿠가와 이에야스를 모신 사당이다. 금박을 입혀 화려한데 일본은 긴가쿠지 등에서 보는 것처럼 건물 외벽에 금박을 입히는 경우가 종종 있지만 이는 예외적이다.

과 등급이 결정된다는 말이다. 이런 점 때문에 한국이나 중국과 비교하면 형태 중심적이라는 점을 재차 확인할 수 있다.

미술 양식의 복잡도는 당연히 그 양식을 즐기는 감상자들의 복잡도에 대한 관용도와 비례한다. 그렇다고 사회 전반의 복잡도에 대한 관용도, 더 나아가 사고의 복잡도에 대한 관용도로 직접 이어지지는 않을 것이다. 미술이나 음악 전문가들은 일반인에 비해 복잡한 구성의 음악이나 미술 양식을 좋아하지만 그것이 그들의 사고의 복잡도를 높여주는 것 같지는 않는 것과 같은 이치다. 여기서 말하는 사고의 복잡도란 인지능력의 좋고 나쁨을 말하는 것은 아니다. 문화, 관습, 사람의 다양성과 복합성을 내면화하고 그로 인한 다양한 가치를 인정하는 정도를 말한다. 그래서 한 가지 사안을 다양한 관점에서 바라보고 판단할 수 있게 하는 태도라고 말하는 것이 더 적절할 수 있다.

예술 양식의 복잡도와 사고의 복잡도 사이에 직접적 인과관계는 알 수

없지만 상관관계는 매우 높을 것이다. 그래서 동일한 정도의 예술 경험의 기회가 주어진 사회라면, 사고의 복잡도가 높은 개인일수록 복잡한 예술 양식을 선호할 가능성이 크다. 예술사를 보면 현대로 올수록 예술 양식의 복잡도가 높아지는 것은 분명한 사실이다. 그 이유 가운데에는 다양한 문화에 대한 접촉 경험, 경제적 발전으로 인한 예술 경험 기회의 증가, 예술 창작의 전문화와 창작 종사자들의 증가로 인한 경쟁의 심화, 새로운 예술 양식에 대한 대중의 욕구 등이 포함된다. 이런 요인들은 작품의 복잡도를 높게 만드는 직접적인 원인들이다.

동시에 현대로 오면서 우리 사회의 복잡도와 사고방식의 복잡도도 높아져왔다. 예컨대 인간의 능력은 학업 능력과 같은 한 가지 지표로 측정할 수 있다고 믿었었다. 그러나 지금은 그렇게 생각하지 않는다. 인간은 다양한 영역에 걸친 능력을 갖고 있고 이 능력들은 서로 어느 정도 독립적이라는 사실이 계속 밝혀지고 있다. 인간관이 복잡해질 수밖에 없다.

이런 사회의 구성원들, 다시 말해 사고방식의 복잡도가 높은 개인들은 자신들이 내면화한 다양성이나 복합성을 토대로 다른 분야에 대한 유추를 한다. 예술 감상에도 이런 유추가 작용한다. 예술이 주로 감성을 다루는 것이기는 하지만 그 감성을 느끼기 위해서는 예측과 해석의 과정이 핵심적 역할을 하고 이 과정에는 유추가 따른다. 이 유추의 중요한 토대가 개인이 내면화한 사회의 다양성이나 복합성이다.

그래서 한·중·일 미술 양식의 복잡도에서 차이가 있다면 세 나라의 전반적 사고의 복잡성에서도 차이가 날 가능성이 크다. 우리의 정보 처리 메커니즘이 예술 감상용과 그렇지 않은 것으로 구분되어 있는 것이 아니다. 동일한 정보 처리 메커니즘을 이용해 다양한 정보를 분석하고 유추

하며 해석한다.

사고방식의 복잡도에 대한 관용도가 예술의 복잡도에 대한 관용도에 영향을 미칠 수 있다는 이야기다. 이에 대한 연구가 충분히 이루어지지 않아 확언할 수는 없지만 우리 미술 양식의 복잡도 수준은 해당 시기 우리 민족의 사고방식의 복잡도를 알려주는 지표일 수 있다.

<div style="text-align:center">

더 알아보기

푸르킨예 현상과 조선의 단청

</div>

한국과 중국의 단청을 좀 더 자세히 비교해보기 위해 컬러 큐빅 분석을 해보았다. 아래 그림이 그 결과다. 위의 세 개는 한국의 단청을 분석한 것이고 아래 세 개는 중국 것이다. 흰색을 중앙에 놓고 RGB 칼라 분포를 본 맨 왼쪽의 컬러 큐빅을 보면 두 나라는 모두 비슷한, 좌우로 퍼진 별 모양의 분포를 보여준다. 그러나 한국은 왼쪽 청녹색조에서 다섯 개 가량의 가지가 뻗어나간 반면 중국은 두 개의 가

지만 있다. 한국이 청녹색조에서 더 다양한 색채를 이용하고 있다는 뜻이다. 가지
의 길이는 중국이 더 긴데 이는 고채도의 색을 더 많이 사용하기 때문이다.

같은 큐빅의 오른쪽을 보면 노랑과 빨강의 가지 중간에 주황색 가지가 한국의
경우 더 두드러진다. 한국은 중국에 비해 조금 채도가 낮은 색들을 선호하지만
색상 자체의 다양성은 반대로 더 크다. 요약하면 한국과 중국은 모두 색상 중심
의 단청 배색을 하고 있다. 모두 보색의 충돌을 피하기 어려운 주정적인 디자인
이다. 그러나 배색법 그 자체만 보면 우리의 배색이 중국이 배색법보다 더 발전
된 형태다. 색채의 충돌을 피하는 데 있어서 그렇다는 말이다. 채도와 밝기의 차
이가 있는 색들을 보색 사이에 배치한 것도 그렇고 층위가 있는 것처럼 색을 칠
한 디자인도 그렇다. 반면 중국은 평면적이지만 세밀한 문양을 넣어 보색의 가
현 채도를 낮추고 또 보색 사이에 금색을 넣어 색채 충돌을 조금 완화시켰다.

우리 단청이 주는 중요한 감성은 청량감이다. 현대인의 시각에도 우리 단청은
전통 염료의 색감을 넘어서는 맑고 시원한 느낌을 준다. 특히 녹색이 많은 모로
단청(혹은 모루단청)은 에메랄드 같은 광채를 발산한다. 이런 색감의 비밀은 우리

단청의 두 가지 원칙에서 비롯한 것이다. 상록하단과 층단식 우림법이다. 상록하단으로 칠을 하면 추녀 밑의 녹색들이 그늘 속에서 조금 더 밝게 보이게 된다. 푸르킨예 현상Purkinje Shift이 일어나기 때문이다. 푸르킨예 현상은 어둑어둑해지는 저녁 무렵 푸른 물체들이 더 선명하게 보이는 현상을 말한다.

이런 푸르킨예 현상이 그늘진 추녀 밑을 볼 때 국소적으로 일어나 녹색 문양이 선명하게 보인다. 층단식 우림법도 에메랄드 색감을 만드는 데 중요한 역할을 한다. 우리 단청에 녹색을 내기 위해 사용하는 염료는 석록이다. 석록은 채도가 낮아 옥색에 가깝다. 그런데 이 석록을 농도를 달리해 여러 단계의 채도와 밝기로 사용한다. 이렇게 배색하면 다양한 톤의 석록 색면들이 동시 대비를 이루어 맑고 밝은 에메랄드 같은 느낌을 주게 된다. 여기에 층위를 표현하기 위해 인접해서 사용하는 석간주(기둥에 칠하는 붉은색), 장단, 다자, 먹과 같은 색들이 보태지면 석록의 채도도 높아 보이게 된다.

세상에 대한 일본의 갈증,
한국의 무심함,
중국의 이중성

6장에서는 전망 도피 이론의 관점에서 한·중·일의 산수화 양식을 비교한다. 전망–도피 이론은 애플턴이라는 미국의 지리학자가 제안한 것으로 좋은 전망과 안전한 도피처를 찾고자 하는 원시인류의 오랜 습성이 아직까지 남아 있어 풍경이나 실내에 대한 심미적 판단에 영향을 준다는 이론이다.

이 장에서 특히 주목한 것은 폐쇄성, 내향성 혹은 그 반대인 개방성을 암시하는 특징이다. 다시 말해 도피처의 표현에서 한·중·일의 산수화가 차이를 보일 것이라 예상한 것이다. 그 예상대로 중국의 산수화에 나타는 가옥들은 도피처의 성격이 매우 강하게 묘사되어 있었다. 중국의 전통 가옥인 사합원이나 토루에서 보는 극도의 내향성, 폐쇄성이 그대로 나타나고 있다. 반면 전망의 성격도 강했다. 도피처와 전망 사이의 진폭이 큰 것이다.

예상 외의 것은 일본의 산수화다. 한·중의 산수화에 비해 풍경 자체보다 풍경과 장방형 화면이 이루는 기하학적 구성에 더 관심을 기울인 기색이 역력하다. 이와 더불어 매우 개방적인, 다시 말해 전망 중심적인 가옥 배치가 두드러졌다. 우리의 산수화에서는 전망이나 도피처 사이를 오가는 진폭이 좁다는 인상을 받았다. 이것이 의미하는 바는 앞으로의 과제로 남겨두었다.

은자의 화폭,
조선의 산수화

　마이클 설리번은 육조시대 동진의 고개지顧愷之가 쓴 『화운대산기畵雲臺山記』에는 그가 '운대산'을 그린 예술적 동기가 기술되어 있는데, 산수를 도교적 관점에서 엄격하게 해석하고 있다고 했다. 가령 산의 동쪽에는 청룡, 서쪽에는 백호를 그려 넣어 상징화 했고 중앙의 산 위에는 남쪽을 상징하는 주작을 그려 넣었단다. 산수에 대한 고개지의 이런 관점은 후대로 이어져 중국 회화에서 산수화는 각별한 대접을 받게 된다. 예컨대, 문인들은 산수화는 그들이 이상향으로 생각하는 신선이 사는 영험한 곳을 그린 것이라 하여 매우 높은 교양의 산물로 여겼다. 이후 오대-북송 초기에 걸쳐 크게 발전한 산수화는 회화의 중심 소재가 되고 한국과 일본 산수화에 지속적인 영향을 준다. 그래서 한·중·일의 화풍이 매우 유사하고 그 차이를 찾아내는 것이 쉽지 않다. 필자가 가장 먼저 해야 했던 일은 3국의 산수화 양식에 과연 의미 있는 차이가 존재하는가를 확인하는

것이었다.

　시간은 좀 걸리기는 했지만 방법은 단순했다. 우선 중국 회화집을 쌓아 놓고 며칠간 지겹도록 감상을 했다. 그렇게 집중적으로 보아도 익히 알고 있던 산수화인지라 중국 산수화에 대한 특별한 인상은 생기지 않았다. 잠시 후 우리 산수화를 보기 시작했다. 그러자 비로소 우리만의 뭔지 모를 인상이 생기기 시작했다. 그렇다면 중국 산수화와 우리 산수화 사이에 뭔가 차이가 있다는 이야기가 된다. 이를 반복하자 한·중·일 간의 차이가 존재한다는 확신을 갖게 되었고 그다음 비슷한 과정을 되풀이하며 그 인상의 원인을 찾고 몇 가지 관점에서 해석을 시도했다. 그 관점 가운데 가장 설득력이 있다고 생각된 것이 전망-도피Prospect & Refugee 이론이다.

　전망-도피 이론은 미국의 지리학자 애플턴J. Appleton이 제안했고 이후 여러 학자들에 의해 계속 심화되고 있는 환경심리 이론이다. 그 이론의 골자는 간단하다. 원시 야생 인류에게는 먹잇감을 찾고 포식자의 접근을 사전에 감지하기 위한 좋은 전망을 확보하는 것이 중요했다. 마찬가지로 새끼를 낳고 양육하며 휴식을 취하기 위해서는 안전한 도피처도 필요했다. 원시 인류는 이런 장소를 발견하면 큰 만족감을 느꼈을 것이다. 원시 인류의 이런 습성이 우리에게 남아 욕구 충족이 가능할 것 같은 풍경을 선호하게 된다는 이론이다.

　그는 이 이론으로 풍경의 아름다움을 설명할 수 있다고 믿고 있다. 반론이 없는 것은 아니지만 지금까지 나온 반론들은 대부분 전망-도피 이론을 잘못 이해했거나 미학이나 미술심리학적으로 적절치 못한 개념을 사용한 경우였다. 그래서 이 이론은 한·중·일 산수화의 중요한 차이점

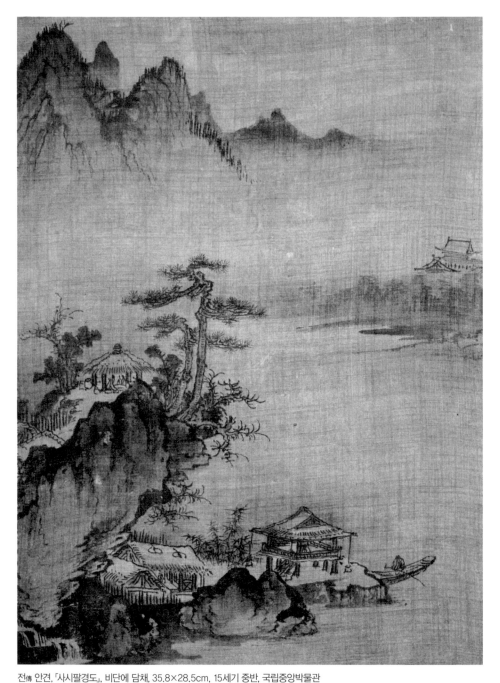

전傳 안견, 「사시팔경도」, 비단에 담채, 35.8×28.5cm, 15세기 중반, 국립중앙박물관

선명한 산봉우리가 전망의 성격을 강화하고 있으나 하단으로 내려오면 산안개에 의해 그 성격이 약해진다. 그림 밑에 보이는 세 채의 가옥은 벽 없이 내부가 보이는 구조여서 도피처의 성격이 약하다. 전체적으로 전망 중심의 그림이다.

을 알려 줄 가능성이 크다.

조선시대의 화가 안견이 그린 「사시팔경도四時八景圖」를 보자. 안견은 중국 북송의 대관大觀파의 화풍을 한국적으로 소화했다는 평가를 받지만 중국 산수화의 영향이 많이 남아 있다는 평가도 동시에 받고 있다. 예컨대 그려진 풍경의 모습뿐만 아니라 중국 산수화와 비슷하게 농담의 변화가 크다. 특히 산이나 봉우리의 경계 부위가 그렇다. 안견 이후의 우리 산수화는 점차 농담의 폭이 줄어들고 그림이 조금씩 밝아진다.

안견이 태어난 15세기는 고전에 대한 관심이 컸던 시대였다. 당시 사람들이 생각하던 고전이란 문화적으로 가장 융성했다고 여겨지던 당송대였다. 안견은 거비파巨碑派라고도 불리며, 송대의 화가 이성과 곽희의 성을 딴 북송의 이곽파李郭派의 화풍을 따랐다. 이곽파는 나뭇가지를 표현할 때 게 발톱과 같은 형상을 반복하는 해조묘법과 빗방울처럼 톡톡 찍은 점으로 바위를 표현하는 우점준법이 특징이다.

「사시팔경도」에서 멀리 있는 산봉우리들은 전망을 암시한다. 특히 왼쪽의 높은 두 봉우리는 윤곽의 선명함과 높이 때문에 전망의 성격이 두드러진다. 그곳에 오르면 넓은 파노라마를 볼 수 있다고 암시하기 때문이다. 그러나 산자락이 안개에 가려져 있어 전망의 성격이 많이 약화됐다. 안개는 도피처를 상징하기 때문에 안개가 많으면 그만큼 도피처의 성격이 강해지고 전체적인 전망의 성격은 약화된다.

왼쪽 하단과 중앙에 몇 채의 인가들이 있는데 벽이 없고 기둥만 있으며 지붕도 하늘 아래 전부 노출되어 있다. 나무 그늘 속에 숨지 못했다는 말이다. 이럴 경우 인가는 남의 눈에 잘 띄게 된다. 그래서 집이 갖고 있는 도피처의 성격은 약해지고 도리어 전망의 성격이 강해진다. 가옥 앞으로

정선, 「낙건정」, 비단에 담채, 33.3×24.7cm, 1742, 개인 소장(위)
정선, 「개화사」, 비단에 담채, 23×25cm, 1742, 개인 소장(왼쪽 페이지)

튀어나온 바위와 소나무 그리고 오른쪽의 높은 누각도 전망을 암시한다. 집에서는 볼 수 없는 전망을 이곳에 오르면 얻을 수 있기 때문이다. 그러므로 이 그림에서 도피처를 상징하는 것은 안개 정도밖에 없다. 확실한 전망 중심의 그림이고 그만큼 개방성을 암시한다.

안견의 산수화에 나타난 전망 중심성의 강도는 나중에 보게 될 중국 산수화와 비슷하다. 중국 산수화가 기법뿐만 아니라 풍경을 선택하고 구성하는 문제에까지 영향을 준 것인지 아니면 안견의 성품이 원래 개방적이었기 때문인지는 알 수 없지만 이때까지 아직 한국적 산수화가 자리 잡기 전이라는 점은 짚고 넘어가자.

조선시대의 산수화는 겸재에 이르러 비로소 한국적 풍모를 갖게 된다. 겸재 정선의 「개화사」와 「낙건정」을 보자. 둘 다 영조 18년에 완성된 것이다. 겸재의 산수화도 다른 조선의 산수화에 비해 산의 윤곽이 선명하다. 그러나 이때는 중국 화풍의 영향에서 어느 정도 벗어나 있었다. 그래서 겸재의 능숙한 솜씨가 만든 단호하고 자신감 넘치는 필치 때문일 가능성이 크다.

윤곽이 선명하면 앞서 본 안견의 경우처럼 산의 정상이나 능선이 도드라져 보여 전망의 성격이 강화된다. 이런 면에서 「개화사」에 비해 「낙건정」은 전망의 성격이 좀 약하다고 볼 수 있다. 멀리 보이는 봉우리는 개화사의 산봉우리보다 높아 전망의 성격이 더 강할 수도 있었지만 도리어 안개라는 도피처를 암시하는 요소로 인해 흐릿해져 그렇지 않게 되었다.

먼저 「개화사」부터 보자. 현재 강서구 개화산 중턱에 있는 약사사의 옛 이름이 개화사다. 이 그림은 겸재가 양천 현령으로 있을 때 그린 것이다. 개화사는 뒤에 있는 송림과 높은 봉우리에 의해 형성된 외진 구석에 묻혀

정선, 「백악산」, 종이에 담채, 25.1×23.7cm, 간송미술관

「백악산」은 산의 윤곽이 선명하고 산 표면이 그대로 노출되어 있는 전망 중심의 풍경이다. 산봉우리가 화지의 상단에 닿아 있고 하단에 안개가 끼어 있어 전망의 성격이 다소 약해지기는 했지만 겸재의 그림치고는 전망 중심의 성격이 강한 그림이다.

이정근, 「미법산수도」, 종이에 수묵, 119.4×23.4cm, 16세기 후반, 국립중앙박물관

있어 아늑한 도피처다. 동시에 산 아래로 펼쳐진 좁은 개활지를 볼 수 있는 위치에 있다. 개화사만 놓고 보면 적당한 전망을 갖춘 완벽한 도피처다.

개활지는 아래로 내려오며 좁은 계곡으로 이어져 또다시 도피처와 만난다. 이렇게 나무가 적당히 자라 산짐승이 몸을 숨길 수 있는 계곡은 약한 도피처를 상징한다. 「개화사」는 높은 두 봉우리가 먼저 눈에 들어오는 등 얼핏 보면 전망 중심의 풍경인 것 같다. 그러나 이렇게 도피처가 곳곳에 숨어 있다.

「낙건정」은 행주산성이 있는 덕양산에 있다. 조선시대 6판서를 지낸 김동필이 지은 집이다. 「낙건정」은 개화사보다 더 많은 나무로 둘러싸여 마치 그 속에 숨어 있는 것 같다. 거기에 보태어 절벽과 강으로 다시 한 번 더 둘러싸여 있는 천혜의 요새다. 낙건정으로 올라가는 길은 길고 좁은 계단뿐인데 그 초입도 가려져 보이지 않는다. 아래에 있는 인가를 거쳐야 할 듯싶은데 분명치 않다. 은폐와 엄폐가 모두 이루어져 있다.

아래쪽 인가는 강을 바라보고 있고 지붕도 노출되어 있어 전망의 성격

작은 점을 횡으로 찍어 그리는 미점준은 동일한 풍경이라도 도피처 중심으로 만든다. 작은 점들이 지표면을 가린 초목으로 인식되기 때문이다. 왼쪽 원경과 오른쪽 하단에 숨듯이 배치된 가옥들도 도피처 성격이 강하다.

이 강해 보이지만 그림 내의 존재감이 크지는 않다. 전체적으로 안전한 도피처의 성격이 강하다고 보아야 한다. 이와 유사하게 도피처를 표현한 그림이 적지 않은데 김홍도의 「시사야연도詩社夜宴圖」에 그려진 송석원松石園이 그러하다.

앞의 그림은 겸재의 그림 가운데 전망의 성격이 강한 편에 속하는 「백악산」으로 지금으로 치면 북악산이다. 돌산의 윤곽이 선명하고 나무가 적어 전망의 성격이 우세하다. 그러나 산봉우리가 그림의 상단 끝과 거의 닿아 있어 전망(파노라마)의 성격을 조금 약화시켰다. 상단 여백이 조금 더 있었다면 전망성이 훨씬 더 강해졌을 것이다. 겸재는 산봉우리보다 변화무쌍한 산세에 역점을 두고 그려 여백이 작아진 듯하다. 안개가 하단에 깔려 있지만 면적이 작아 도피처의 성격을 크게 강화하지는 않는다. 드문 전망 중심의 산수화다.

조선 중기의 화가 이정근이 그린 「미법산수도米法山水圖」를 보자. 이정근은 안견에서부터 발전하기 시작한 조선 산수가 겸재에 의해 한국적 산수

화로 완성되어가는 과정의 징검다리 역할을 한 것으로 평가받고 있다. 미법산수란 미점준米點皴으로 그린 산수화를 말한다. 미점준이란 작은 점들을 횡으로 찍어 짙은 안개나 원경의 나무, 부드러운 흙산 등을 표현하는 데 적합한 기법인데 북송대에 개발되었다.

안개에 싸인 이른 아침 강변의 모습이다. 가깝고 먼 세 개의 봉우리가 흐릿하게 안개 속에 솟아 있다. 의당 전망 중심이라 할 만한 풍경이지만 안개가 짙어 그렇게 말하기 힘들다. 먼 봉우리 앞으로는 작은 숲과 누각이 있는데 높은 누각은 전망을 암시하지만 낮은 누각은 나무에 반쯤 가려져 제법 훌륭한 도피처가 된다. 그러나 이곳에서도 강을 내려다볼 수 있어 전망의 성격이 없는 것은 아니다.

그림 아래쪽 우측에는 이 그림의 전체적 인상을 결정하는 데 큰 몫을 하는 인가가 있다. 그 인가는 오른쪽에 있는 소나무에 지붕이 가려져 있다. 도피처의 성격이 강화되어 있는 것이다. 시원하게 창문이 열려 있지만 턱이 높아 그 크기에 비해 전망의 성격이 강하지는 않다. 그리고 그 전망조차도 앞에 있는 소나무에 의해 방해를 받고 있다. 전체적으로 보면 앞서 이야기했듯이 도피처 중심의 온화한 그림이다. 그린 이의 성품도 조용하고 평화로운 성품일 것이다.

명나라 절파浙派의 영향을 받은 대표적인 그림의 하나가 조선 중기의 화가 이징李澄이 그린 「산수도」다. 이징은 서자 출신이기는 하지만 이씨 종실 출신으로 화원이 된 특이한 이력의 소유자다. 조선시대 문인이자 소설가였던 허균은 조선시대 최고의 화가로 이징을 꼽기도 했다. 절파는 그림에서 보는 것처럼 기괴한 바위 표현으로 유명한데 이징의 부친인 학림정鶴林正 이경윤李慶胤이 절파 화풍의 대가였다.

이징, 「산수도」, 비단에 담채, 83.2×121.5cm, 17세기 전반, 국립중앙
박물관

기괴한 바위 표현으로 유명한 절파의 그림들은 일반적으로 전망
성격이 강하다. 그러나 이 그림은 숨기듯 배치한 가옥의 위치나 짙
은 안개 때문에 도피처의 성격이 더 강해졌다.

「산수도」에는 바위로 된 서너 개의 작은 봉우리들이 그려져 있고 봉우리마다 몇 채의 가옥이 들어서 있다. 봉우리들은 서로 약하게 시각적으로 연결되어 있다. 다시 말해 이 가옥들은 서로 연결된 듯 보이는 지형에 의해 도피처로서의 성격을 부각시키고 있다. 이것에 더해 옅은 안개에 가려져 있기도 하다.

미국의 건축가 힐더브랜드Grant Hilderbrand는 18,19세기 영미 소설에 안락한 집으로 묘사된 곳들의 위치를 조사한 적이 있다. 빈도가 가장 높았던 위치는 숲과 들판이 만나는 경계에서 숲으로 조금 들어간 위치였다. 이 말은 전망과 도피처의 경계 부분에서 도피처 쪽으로 약간 치우친 위치를 말하는 것이다. 소설가의 상상력 속에도 전망과 도피처를 향한 본능이 살아 있는 것이다. 앞서 본 개화사의 위치도 그렇고 지금 이징의 산수도에서 보는 세 도피처와도 잘 들어 맞는다.

예컨대 가운데 있는 가옥은 전망이나 도피처의 경계 지역에서 도피처의 성격을 갖고 있는 몇 그루의 나무나 바위 옆에 숨듯이 자리하고 있다.

그림 위쪽의 가옥은 파노라마를 볼 수 있는 높은 위치이지만 바로 옆에 작은 숲이 있다. 아래쪽 가옥도 도독한 지형 위에 올라서 있어 전망의 성격을 갖고 있지만 소나무와 큰 바위에 가려져 도피처의 성격이 더 강화되어 있다. 그래서 이 역시 전체적으로 도피처 중심의 그림으로 봐야 한다. 명대 절파의 그림은 그 기법 때문에 대체로 전망의 성격이 강하다. 그러나 이렇게 조선으로 건너오면 도피처의 성격이 상대적으로 강해지는 것 같다.

전망과 도피의
극단을 오가는 중국의 산수화

한국이나 일본의 산수화를 보다가 중국 산수화를 보면 중국의 산수화는 농담의 변화가 크다는 느낌을 받을 수 있다. 쉽게 말해 콘트라스트가 강해 그림에 힘이 있다. 그러다 보니 산의 능선이나 봉우리가 한국이나 일본에 비해 강하고 역동적인 인상을 준다. 중국의 산수화 가운데 명대의 절파에 대립하는 오파吳派의 것이 상대적으로 콘트라스트가 약한 편이지만 전체적으로 보면 오파는 중국 산수화의 한 흐름일 뿐이다. 참고로 오파는 쑤저우의 옛 이름인 '오吳' 지역을 중심으로 활동했던 심주沈周 등의 화가를 일컫는 말이며 서정적인 남종화파에 속한다. 조선의 산수화 가운데에서는 앞서 본 안견과 겸재의 그림이 농담 변화가 큰 편이었다. 그런데 중국의 산수화는 일반적으로 그 정도의 농담 변화를 보여준다. 이것 때문에 중국의 봉우리들은 더 도드라져 보이고 그만큼 전망의 성격을 더 갖게 된다.

미우인, 「소상기관도」(부분), 종이에 수묵, 19.8×280.5cm, 남송시대, 베이징 고궁박물원

앞서 본 이정근의 미법산수와 전체적인 구성이 비슷하다. 그러나 미우인의 산봉우리가 좀 더 선명해 전망의 성격이 강하다.

산수화가 왕성하게 제작되던 송대의 미우인米友仁이 그린 「소상기관도瀟
湘奇觀圖」를 보자. 부친인 미불米芾과 더불어 북송대의 문인 화가로 이름이
높은 미우인은 미불과 함께 미점준을 창안한 것으로 알려져 있다. 미점
준은 앞서 이정근의 「미법산수도」를 설명할 때 소개했듯이 선을 쓰지 않
고 붓을 눕혀 납작한 면으로 먹점을 이어 찍어 산수를 그리는 방법이다.
안개가 많은 남부 지방의 산수를 그리는 데 적합한 방식이지만 당시로서
는 너무 앞서 간 기법이라 휘종 황제는 미점준을 금하기까지 했다. 그러나
이후 미점준은 남방산수의 대표적 기법이 된다. 「소상기관도」는 미점준으
로 그려졌기에 앞서 본 이정근의 그림과 유사하게 부드럽고 편안한 인상
을 준다.

그러나 이정근의 것보다 웅장해 보이는데 산봉우리나 능선이 조금 더
선명하고 더 높은 산을 그렸기 때문이다. 미점준으로 그린 그림답게 안개
낀 산들이 부드럽게 펼쳐져 있지만 아침 햇살에 밀려 안개들이 물러가는
듯한 인상이다. 곧 파노라마가 펼쳐질 것 같다는 말이다. 산은 흙산 같아
보이고 나무도 많지 않아 숨을 곳이 없다. 이러하니 도피처의 성격이 강
할 리 없다. 이정근의 그림에 비해 전망 중심의 그림이다.

한·중·일의 회화에는 서구와 다른 특이한 점이 있다. 옛 거장들에 대

한 존중이다. 존중은 거장들의 작품을 열심히 따라 그려 거장들의 숙련된 기술을 익히는 것이다. 이렇게 하여 전통과 일체감을 느끼는 것이다. 이런 이유로 중국 회화를 볼 때에는 양식이 비슷하다고 하여 누구의 그림이라 섣불리 단정하지 말아야 한다. 작품에 '방倣'이라고 쓰여 있지 않은 것에도 그런 경우가 많다. 곽희의 화풍, 즉 대관파 양식을 본떠 그린 그림도 많은데 그 가운데에서 가장 유명한 것이 이 강렬한 인상의 「계산무진도」다. 그림의 오른쪽에는 기암으로 이루어진 억센 봉우리가 그려져 있다. 기암 때문에 발 디딜 곳이 많을 것 같고 그래서 봉우리로 올라가는 것이 쉽지는 않겠지만 불가능할 것 같지도 않아 보인다. 이렇게 접근성이 암시되어 있을 때 전망의 성격은 강화된다. 그 봉우리에 올라 탁 트인 파노라마를 얻고 싶다는 욕망이 강해지기 때문이다.

이것 외에 작은 파노라마를 암시하는 낮은 봉우리들이 왼쪽에 넓게 퍼져 있다. 안개가 남아 있지만 파노라마를 방해할 정도는 아니다. 오른쪽 아래에는 계류가 있다. 길을 따라 오른쪽 계곡으로 가보면 계류의 폭만큼 전망을 얻을 수 있을 것이다. 계류 위에는 아무 장애물도 없으니까 말이다. 오른쪽의 억센 봉우리로 올라가는 중간, 그리고 왼쪽에 펼쳐진 들판에 몇 그루의 나무가 모여 자라는 곳이 듬성듬성 있는데 작은 도피처를 암시한다. 오른쪽 봉우리 아래쪽을 지나는 길 위로 두 사람이 지나는

작자 미상, 「계산무진도」

이 그림 역시 절파 양식이다. 붉은 화살표로 표시했듯이 간접적으로 전망을 암시하는 요소들이 두 곳 있다. 전망 중심의 그림이다.

것을 볼 수 있는데 한 사람은 나귀를 탔다. 마침 두 사람이 지나는 곳은 바위 사이로 강물을 바라볼 수 있는 지점이다. 나를 대신해서 두 사람은 작은 파노라마를 감상할 수 있을 것이다. 종합하면 이 그림 역시 전망 중심이라고 볼 수 있다.

중국 남송의 화가 하규夏珪는 마원馬遠과 더불어 남송의 서정적인 산수화 시대를 열었다고 평가 받는다. 이후 이들은 마하파馬夏派로 불린다. 하규가 그린 「설당객화도雪堂客話圖」를 보자. 눈 쌓인 한적한 겨울 강가나 산자락 옆 작은 집에 벗과 앉아 청담을 나누는 일은 한·중·일 모든 선비들이 꿈꾸던 일상의 하나였다. 그래서 문인화의 중요한 소재로 쓰이곤 했는데 이런 선비들의 소망은 그 자체가 매우 수동적이고 방어적 성격을 갖고 있다. 그래서 대개 도피처 중심으로 그려진다. 「설당객화도」가 그럴 것 같은 그림의 하나다.

하규, 「설당객화도」, 남송

오른쪽의 민둥산은 왼쪽으로 이어지는 능선을 따라 계속 전망을 암시한다. 왼쪽 아래의 가옥도 강에서 제법 솟아 있어 전망의 성격이 강한 도피처다. 오른쪽 그림의 붉은 선은 산의 능성과 인가 위의 나무가 형성한 게슈탈트다. 전체적으로 전망의 성격이 약간 더 강하지만 비교적 전망과 도피처가 균형을 이루고 있다.

　　나지막한 오른쪽의 산에는 흰 눈이 쌓여 있어 벌거벗은 것 같다. 듬성 듬성 몇 그루의 나무가 서 있지만 노루 한 마리 몸을 숨길 곳이 마땅치 않아 보인다. 도피처로서는 적당치 않은 것이다. 이 산은 능선을 따라 왼쪽 끝까지 이어지며 마음속에 어떤 선을 하나 그어놓는다. 게슈탈트gestalt, 즉 마음으로 그린 형태가 만들어져 있는 것이다. 이 게슈탈트도 전망을 암시할 수 있다. 게슈탈트 너머에 탁 트인 파노라마가 펼쳐져 있을 것 같은 착각을 주기 때문이다. 오른쪽의 아래에 있는 강도 마찬가지로 훌륭

한 파노라마다.

　왼쪽 인가의 열어젖힌 창문으로는 강이라는 파노라마를 볼 수 있다. 그러나 나머지 벽은 막혀 있어 도피처의 성격이 더 강하다. 가옥을 둘러싸고 있는 나무들도 가지가 많아 넉넉히 집을 숨겨주고 있고 수면에서 충분히 높은 곳에 있다는 점도 도피처의 성격을 강화해주고 있다. 왼쪽에 있는 뒤틀린 나무는 능선과 집 사이의 공간 그리고 집 뒤의 나무에 의해 가려진 전망을 보고 싶다는 욕구를 충족시켜주는 대리물이다. 결론적으로 이 그림은 전체적으로 전망과 도피처가 나름의 균형을 이루고 있다.

　「설당객화도」와 조선시대 전기田琦의 「매화서옥도」는 유사한 소재를 그린 것이다. 전망을 암시하는 먼 산은 「설당객화도」의 산과 비슷하지만 「매화서옥도」의 산은 윤곽이 약하다. 반면 도피

전기, 「매화서옥도」, 삼베에 담채, 88.0×35.5cm, 1849, 국립중앙박물관
앞서 본 하규의 「설당객화도」와 유사한 풍경이다. 그러나 하규의 그림에 비해 전망과 도피처를 오가는 진폭이 좁다.

처의 성격도 하규의 것이 더 강한데 집을 가려줄 수목의 풍성함, 수면에서의 높이, 실내가 보이는 개방성 등 때문이다.

두 그림은 구도나 소재가 매우 흡사하지만 전망과 도피처를 상징하는 강도가 다르다. 하규의 「설당객화도」는 도피처와 전망의 성격이 모두 강하다. 만약 산술적으로 평균을 낸다면 두 그림은 모두 비슷한 성격일 것이다. 그러나 양극단의 강도를 보면 이렇게 차이가 난다.

지금까지 본 몇 점의 중국 산수화들은 우리 것에 비해 전망 중심이었다. 다른 산수화들도 대개 이와 비슷했다. 그러나 중국 산수화는 도피처 성격도 강하다. 이 대목을 확인하기 위해 전형적 도피처인 가옥의 표현을 살펴보자.

북송대의 범관은 매우 내성적이고 담백한 성격의 소유자였다. 산속에 은거하다시피 살았던 그는 곽희와 더불어 북중국을 대표하던 이성李成의 화풍을 따랐다. 그의 「설경한림도雪景寒林圖」는 북중국 산수화를 대표하는 거비파巨碑派 양식이다. 이 그림에서 가장 중요한 도피처 상징물은 건물이다. 물론 망루나 높은 누각 같은 건물은 전망의 성격이 강하다. 그러나 그 이외의 일반적인 건물은 도피처의 성격이 더 강하다. 이 「설경한림도」는 전체적으로는 높은 암산과 아래쪽에 펼쳐진 강 때문에 전망 중심적이다. 반면 암산에 있는 얕은 덤불과 바위틈은 작은 도피처를 암시한다. 이런 것보다 더 중요한 것은 암산 속에 박히듯 자리 잡고 있는, 창문조차 없는 작은 가옥이다. 그리고 그 가옥 앞에는 작은 덤불이 있어 가림막 역할을 하고 있다. 그래서 가옥에서 볼 수 있는 전망이 좀 옹색해진다.

가옥 앞에는 작은 민둥 바위가 있고 그 아래에서 작은 겨울 숲과 강을 만날 수 있다. 앞서 말했듯 이 그림의 전체적 성격은 전망 중심적이다. 그

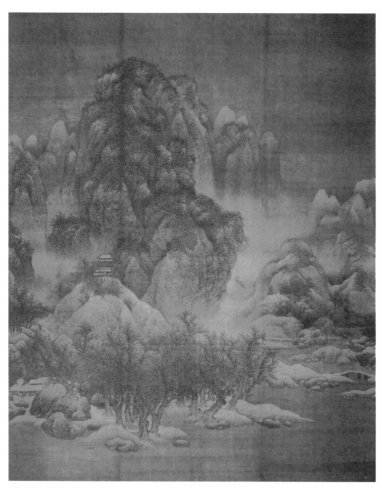

범관, 「설경한림도」, 비단에 수묵, 193.5×160.3cm, 송나라, 톈진 예술박물관

전체적인 풍경은 분명 전망 중심적이다. 그러나 두 곳의 가옥은 모두 계곡이나 큰 바위 틈에 숨듯이 배치되어 있고 상단의 가옥은 그조차도 몇 그루의 나무에 의해 가려져 있다는 점에서 극단적인 도피처를 암시하고 있다. 이렇게 전체적으로는 전망 중심적이면서 국소적으로 극단적인 도피처 중심적인 산수화는 중국 이외에서는 보기 어렵다.

조불, 「강산만리도」(부분), 남송

서 본 범관의 「설경한림도」와 비슷하게 인가가 극단적인 도피처로 꾸며져 있다. 이 두 그림은 모두 3장에서 본 중국 오대산의 현공사와
비슷한, 어떤 강박이 작용한 것 같다.

러나 가옥만 보면 극단적인 도피처라고 할 수 있다. 왼쪽 아래의 가옥도
가운데 있는 누각만은 못하지만 도피처의 성격이 꽤 강한 편이다. 이 그
림은 앞서 본 「설당객화도」에서와 마찬가지로 전체적으로 보면 전망의 성
격이 강하지만 도피처의 성격도 극단적으로 강하다. 전망과 도피처 사이
의 진폭이 매우 큰 그림이다.

조불趙黻의 「강산만리도江山萬里圖」의 사정도 이와 비슷하다. 그림 전면
이 안개 낀 거친 바다다. 이 바다 자체가 넓은 파노라마이기는 하지만 위
협적인 모습이어서 파노라마가 주는 개방성보다 공포감을 더 준다. 이 위

협적인 파도를 피해 엄마 치마폭에 숨은 듯한 가옥이 오른쪽 바위 틈새에 박혀 있다. 이 가옥의 열린 문으로 위태로운 작은 배를 바라보는 사람은 안전할 것이다.

그래서 안전 대 위험의 대비를 만들고 있다. 이 극적인 대비를 만드는 가옥은 극단적으로 도피처의 성격이 강하다. 가옥 앞에는 바닥이 모래인 듯싶은 작은 공터가 있다. 공터는 파노라마의 옹색한 대리물이다. 이런 전망 중심 그림 속의 극단적인 도피처는 중국 산수화에서 자주 볼 수 있는 특징이다. 그러나 우리 산수화에는 드물다.

이런 극단적인 특징은 2장에서 이야기 했던 강박적 성향과도 연관이 있을 것이다. 다민족 국가인 중국인이 가질 수밖에 없는 개방성과 사합원 등에서 보이는 강한 내향성과 폐쇄성에 대한 강박 말이다. 이 둘 사이를 오가는 갈등 혹은 이중성이 중국인의 마음속에 내재해 있는 것 같다.

장식적인
일본의 산수화

　일본의 산수화는 한국이나 중국과 또 다른 세계를 펼치고 있다. 한·중의 산수화에서는 그려진 내용, 즉 산수의 모습이 중요하다. 그러나 일본의 산수화는 산수를 어떻게 표현하느냐 하는 방법의 문제에 더 집중했다는 인상을 받는다.

　한국과 중국의 산수화는 화가가 마음속에 그리는 이상향을 담고 있다. 그리고 감상자들은 이 그림 속 풍경 구석구석을 눈으로 탐색하며 산을 오르기도 하고 계곡물에 발을 담그고 있는 자신을 상상을 한다. 이것이 산수화 감상이 주는 즐거움의 하나다. 그러므로 산수화에서는 어떤 풍경이 그려졌느냐가 중요하다. 그리고 그 자연의 모습은 그린이의 욕망을 반영하고 있다.

　일본 산수화를 보면 한·중에 비해 산이나 절벽의 표면이 단순하다. 부벽준과 같은 준법을 잘 사용하지 못했던 것도 이유겠지만 이것보다 중요

셋슈, 「추동산수도」, 도쿄 국립박물관

일본의 기본적인 성품은 정적 내향성이다. 그러나 산수화에서 보는 가옥들은 대부분 전망의 성격이 강하게 우뚝 솟아 있다.

한 점은, 일본 산수화 속의 풍경은 화가가 생각하는 이상향을 표현하려는 동기가 그리 강한 것 같지가 않다는 것이다. 일본 산수화는 구도의 심미성을 살리기 위해 풍경을 선택하거나 조작했다는 인상을 준다. 쉽게 말해 벽을 장식할 멋진 그림이 필요했던 것 같다. 다시 말해 1장에서 본 대나무 그림에서처럼 그려진 풍경을 통해 그린 이의 교양과 인품을 전달하는 문제에는 큰 관심이 없었던 듯싶다.

셋슈雪舟가 그린 「추동산수도」를 보자. 일본 산수화의 최고봉으로 꼽히는 셋슈는 슈분周文, 죠세쓰如拙, 남송의 여러 대가, 명나라 절파 등 다양한 산수화풍을 섭렵한 끝에 이 그림과 같은 안정된 구도와 짧고 강한 필치의 독자적인 화풍을 구축했다.

일본의 산수도는 이렇게 화면이 좁고 상하로 긴 족자형이 많다. 앞서 본 초상화에서와 같다. 이런 화면에서는 그림의 시각적 무게중심이 아래에 몰려 있기 마련이다. 이 「추동산수도」도 중심이 아래쪽에 몰려 있고 무게중심이 가운데에 있는 누각에서부터 수직으로 내려가는 형국이다.

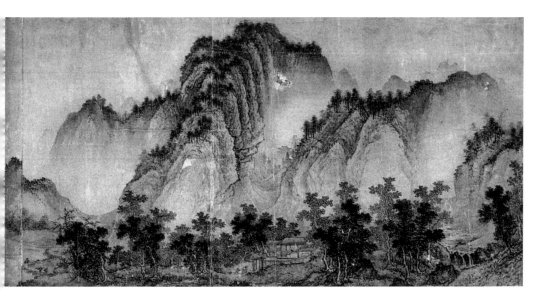

무의, 「평림제색도」(부분)

　멀리 우뚝 솟아 있는 누각은 한국과 중국의 산수화에서와 마찬가지로 전망을 암시한다. 하지만 도피처의 성격도 어느 정도 갖고 있기 마련인데 이 경우는 그렇지 않다. 너무 우뚝 솟아 있고 주변을 감싸는 수목도 없어 도피처 성격은 거의 사라졌다. 일본의 산수화에는 이렇게 돌출해 있는 가옥이 많다. 이 점은 중국 산수화의 가옥과 쉽게 비교된다. 중국의 산수화에 등장하는 가옥은 앞서 조불이 그린 「강산만리도」나 범관의 「설경한림도」처럼 도피처의 성격이 강한 것이 많다. 지금 보는 무의의 「평림제색도」에서도 콕 박혀 있는 정도는 아니지만 나무들 사이에 파묻혀 있는 듯하다. 이런 특징은 일본 산수화에서는 드물다.

　원래 이야기로 돌아가자. 「추동산수도」 하단의 오른쪽으로 올라가는 산비탈과 그보다 왼쪽 멀리서 올라가는 산비탈도 전망을 암시한다. 좌우

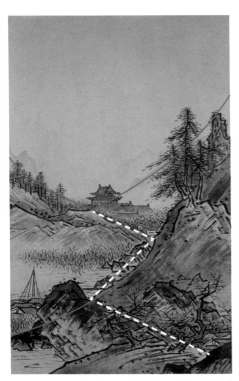

좌우로 교차하는 게슈탈트를 형성하며 그 너머 풍경에 대한 기대감을 준다.

로 교차하는 게슈탈트(붉은 선으로 표시된)를 형성하며 그 너머 풍경에 대한 기대감을 주기 때문이다. 화면 하단 왼쪽에서 시냇물을 따라 지그재그로 올라가는 길의 중간쯤에는 이야기를 나누는 두 사람이 점경點景으로 그려져 있다. 풍경화에 그려진 사람의 위치는 전망-도피 중심성의 판단에 매우 중요한데 이 두 사람은 길가에 있다. 보통 사람은 그늘을 찾아 쉰다. 그러나 그들의 머리 위에는 나뭇가지 하나 없다. 이런 위치는 자신을 노출시키지만 남을 관찰하기도 쉬워 전망 중심적이라고 평가한다.

분석 결과만 놓고 보면 전망 중심적인데 이런 판단에 확신이 서지 않는다. 셋슈의 그림은 일본 내에서도 구도가 인위적이라는 평가를 받고 있다. 지금 본 그림들의 구도도 상당히 작위적이다. 누각을 중앙에 배치하고 양쪽으로 비탈을 교차해 배치했다. 물론 한·중의 산수화도 인위적으로 풍경을 이상화하기는 했다. 반면 셋슈의 그림에서 말하는 인위적 구성은 풍경의 이상화가 아니라 화면과 풍경이 이루어내는 구도를 인위적으로 조정했다는 말이다.

그러다 보니 산의 능선이나 비탈이 도드라지게 되고 결과적으로 전망

일본 산수화의 또 다른 특징은 앞에서 본 대나무 그림 등에서와 마찬가지로 그림의 구성적 미(구도)에 각별한 신경을 썼다는 것이다. 실내를 꾸미는 장식 기능을 가장 중시한 것 같다는 말이다. 그림에 표현된 가옥들은 대부분 전망의 성격이 강하다.

중심성이 강해지는 결과를 낳는다. 구도 중심적이라는 것을 보여주는 또 다른 특징은 그림의 주 소재가 대부분 중앙에 배치되어 있다는 점이다. 좌우 폭이 좁아 그런 것일 수도 있지만 한·중의 경우는 그렇지 않다. 대부분 한쪽으로 그림의 소재가 비켜나 있는 변각邊角 구도다. 변각 구도는 일각 구도 혹은 편파 구도라 불리며 주 소재가 한편으로 쏠린 구도다. 마원과 하규에 의해 완성되었다고 하지만 그 이전부터 존재하던 구도였다. 그림의 무게중심도 그것을 따라 간다. 한·중의 이런 구도는 풍경을 이상화하는 과정에 수반된 것일 수도 있고 라마찬드란이 말하는 발생 확률이 높은 시점Generic View을 택했기 때문일 수도 있다. 그러나 지금까지 본 일본 산수화의 중앙 배치 구도는 그림의 기하학적 균형감과 같은 것을 추구하기 위한 것으로 보인다. 풍경 자체에 관심이 가 있는 것이 아니라 화면의 기하학적 구성에 관심이 가 있는 것이다.

「산수도山水圖」는 무로마치 시대의 화가 가쿠오조큐岳翁蔵丘의 작품이다. 일본에는 오산파五山派라는 선불교의 종파가 있는데 이 오산파의 승려들이 이상향으로 생각하는 중국의 풍경을 상상하여 그린 것이다. 다시 말해 중국 산수화에서 본 바위나 산의 모습을 흉내 내서 그린 것이다. 특히 하단에 있는 강가의 가옥은 남송 하규의 양식을 따라한 것이다.

강가에 있는 두 채의 가옥은 강 전체를 조망할 수 있는 위치에 있고 창문도 열려 있다. 전망과 도피처의 성격이 균형을 맞춘 완벽한 거처다. 집 뒤로는 높은 바위산이 솟아 있다. 이 바위산은 전망을 암시한다. 집 오른쪽에 강 쪽으로 돌출된 바위와 몇 그루의 나무도 도피처보다는 나무의 높이만 한 작은 전망을 암시한다. 그래서 이 그림도 전체적으로 전망 중심의 그림으로 볼 수 있다.

마지막으로 볼 그림은 덴유 쇼케이天遊松谿라는 무로마치 시대의 화승이 그린 「호산소경도湖山小景図」다. 덴유 소케이는 「한산습득도寒山拾得図」 등 인물화를 많이 그린 것으로 유명하지만 가장 잘 그린 것

가쿠오조큐, 「산수도」, 종이에 수묵,
69.1×32.7cm, 15세기, 도쿄 국립박물관
남송의 양식을 모방한 것이지만 이 그림의 심미적 중심도 전체적 구도에 가 있다.

덴유 쇼케이, 「호산소경도」, 121.1×34.6cm,
15세기, 교토 국립박물관

일본의 인물화, 산수화, 화조도의 상당수가 이와 같
이 아래위로 긴 화면을 갖고 있고 주 소재는 하단에
배치된다. 일본식 구도의 전형이다. 앞서 본 여러 일
본 산수화에 비해 도피처의 성격이 강하다.

은 산수화였다고 한다. 이 그림은 수묵화답지 않게 안개에 금가루를 뿌려 그림이 상당히 화려하다.

그림을 자세히 보면 오른쪽에 솟은 산의 왼쪽으로 노르스름한 안개를 확인할 수 있다. 금가루를 뿌린 곳이다. 한국과 중국의 문인 화가들이 본다면 질색했을 일이다. 사무라이의 나라 일본에서 검박한 한국과 중국의 문인화 정신은 상당히 약해지는데 이런 대목을 말하는 것이다.

금가루를 뿌렸다는 것은 화려함을 추구했다는 의미도 있지만 산수화를 하나의 장식으로 생각했다는 또 다른 증거다. 그림에 담겨 있는 산수의 모습이나 은거하는 선비의 삶을 감상하는 것은 부차적인 것이고 얇은 종이로 된, 아래위로 길쭉한 사각형 자체가 감상의 대상이라는 뜻이다. 이런 맥락에서 앞서 누차 설명한 일본 그림의 기하학적 구성에 대한 중시와 금가루는 같은 것이다. 그 사각형에 그려진 풍경이 사각형과 어우러져 만들어내는 구성을 중시하고 종이의 질감에 멋을 내기 위해 금가루를 뿌리는 것은 모두 사각형의 종이를 기반으로 이루어지는 산수화의 형식미를 높이기 위한 것이기 때문이다.

이 그림은 지금까지 본 일본의 산수화 가운데 가장 도피처의 성격이 강하다. 예컨대 그림 하단의 전망을 암시하는 작은 돌산과 멀리 원경에 있는 산 사이를 짙은 안개가 메우고 있다. 그래서 이 넓은 벌판이 도피처의 성격을 갖게 된다. 하단에 있는 집도 안개가 없었다면 좀 불안한 도피처였겠지만 안개 덕에 푸근하고 안전한 도피처로 변신했다. 그림 하단 돌산의 정상 언저리에는 작은 가옥이 살짝 숨어 있다. 이런 것들은 일본 산수화에서는 드문 표현이다.

일본 문화의 내성적 성격을 감안할 때 지금 보는 「호산소경도」와 같은

도피처 중심의 산수화가 많을 것으로 예상했었다. 그러나 그렇지 않았다. 한·중·일을 비교하면 도리어 한국의 산수화가 도피처의 성격이 가장 강했다. 물론 집만 본다면 중국이 도피처 성격이 가장 강하다. 일본은 가장 약했다.

혁신적이고 융통성이 강하며 강한 대비를 좋아하는 한국보다 일본이 더 전망 중심이라는 것은 예상 외의 발견이다. 분석이 잘못된 것이 아니라면 이것은 무엇을 말하는 것일까. 전망 중심적이라는 것은 모두에 이야기한 것처럼 정보에 대한 개방성과 밀접하게 연결되어 있다. 그러므로 일본이 정보에 대한 개방성이 삼국 가운데 가장 높다는 이야기가 된다. 내성적이고 방어적인 일본이 말이다.

이에 대한 가능한 추론은 일본이 사방이 바다로 둘러싸인 섬나라라는 점에서 시작한다. 중국과 육지로 연결되어 자연스럽게 사람과 물자의 교류가 있고 선진 문물을 받아들일 수 있었던 한반도와는 사정이 다르다. 한반도에서는 선진 문물에 대한 특별한 갈증을 갖지 않아도 자연스럽게 유입되는 몫이 있다. 그러나 일본은 자신의 문명을 유지, 발전시켜나가야 하고 일본 내의 경쟁에서 살아남기 위해 중국과 한국에서 선진 문물을 받아들이기 위해 각별한 노력을 기울이지 않으면 안 되었다. 이것은 그들의 존립과도 연관된 중요한 문제다. 이런 사정 때문에 일본인들은 외부의 정보에 민감하고 개방적이어야만 했을지 모른다.

또 다른 설명은 그들의 산수화에 대한 태도에서 찾을 수 있다. 앞서 그들은 산수화의 장식성을 높이기 위해 구도에 각별한 관심을 기울였다고 이야기했다. 그 구도에서 가장 중요한 요소는 주 대상의 위치다. 사람들은 일반적으로 집과 같은 인공물이나 동물 혹은 시각적으로 돌출된 봉우

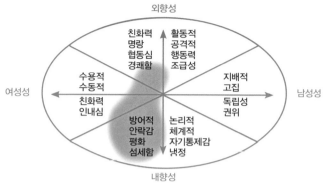

산수화에 나타난 중국의 특징

내향성과 외향성이 교차한다. 내향성은 사합원이나 토루와 같은 중국의 전형적인 주택 형태에서도 드러난다. 내향성만큼 강하지는 않지만 외향적 성격도 나타난다.

산수화에 나타난 한국의 특징

산수화에 나타나는 전망 중심성으로 보면 한국은 다소 유약하고 방어적인 인상을 준다.

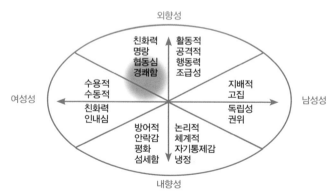

산수화에 나타난 일본의 특징

일본은 의외로 전망 중심성을 보여주는데 이를 정보에 대한 개방성으로 해석했다.

리와 같은 대상을 전경으로 보는 경향이 있다. 일본의 산수화에서는 이 전경을 그림의 중심에 놓는 구도가 많다. 그림의 균형감 등을 생각한 흔적이다. 그러다 보니 집과 같은 대상들이 전부 돌출되어 보이고 결과적으로 전망 중심성이 강한 그림이 되는 것이다.

전망-도피의 관점에서 살펴 본 정보에 대한 개방성·수동성·폐쇄성 등은 1장과 2장에서 본 니드스코프 상에 표현하기 적절한 성격 특징이다. 먼저 중국의 외향성·개방성과 극단적인 내향성·폐쇄성의 기질은 전형적인 니드스코프의 음동과 음정의 성격에 해당한다. 우리만큼은 아니지만 중국도 조울의 성향을 갖고 있는 듯하다.

우리는 전체적으로 도피처 중심이기는 하지만 그 강도가 중국만큼 강하지는 않다. 그래서 약한 폐쇄성·내향성을 갖고 있다고 보아야 할 것 같다. 반면 일본이 앞서의 분석처럼 개방성을 갖고 있다면 음동의 성격에 해당한다.

제6장 세상에 대한 일본의 갈증, 한국의 무심함, 중국의 이중성

일본의 요괴,
한국의 해학,
중국의 협객

동서를 막론하고 옛 백성들은 어느 누구 할 것 없이 어렵고 힘든 삶을 살았다. 이 힘든 삶을 극복하는 과정에서 생겨난 다양한 문화가 있다. 일본의 경우에는 요괴 문화가 그것이다. 옛사람들은 천재지변을 그들의 사고 체계 내에서 소화하기 위해 흔히 요괴와 같은 신비한 존재를 가정한다. 요괴라는 것을 가정하면 수많은 천재지변을 인지적으로 이해할 수 있게 되고 천재지변을 막기 위해 할 수 있는 일이 생긴다.

우리에게는 해학이 동일한 역할을 했다. 우리의 고통과 공포의 원인은 지배계층의 수탈이나 불공정한 사회 시스템이었다. 이런 문제에 대응하는 방법의 하나는 해학을 즐기는 것이다. 해학을 통해 자신의 고통과 삶의 무게를 객관화하고 풍자를 통해 지배계층에 심리적으로 분풀이를 하거나 상대적 우월감을 느낄 수 있다. 이러면서 그럭저럭 한 세상을 살아 나가는 것이다.

중국에는 협객 문화가 발달해 있다. 협객은 법질서를 어기더라도 신의와 정의를 중시하고 자신의 목숨을 초개와 같이 버릴 줄 아는 사람이다. 그러나 협객이 많다는 것은 그 사회의 시스템이나 법이 백성들의 심리와 결을 같이하지 못하고 있다는 말이기도 하다. 현실과 백성들의 사이의 마음의 간극을 메워주는 것이 협객이다. 중국인들은 수많은 협객 이야기를 통한 가상의 응징과 대리 만족을 느낀다. 이것이 그들이 삶의 고통에 대응하는 방식이다.

고통과 죽음을 다루는
미술

 세상은 경이와 신비가 가득한 곳이기도 하지만 옛 조상들에게는 이해할 수 없는 질병, 자연재해, 전쟁, 기근 등이 끊이지 않는 두려운 곳이기도 했다. 그 두려움과 고통을 극복하기 위해 조상들은 나름의 방식으로 세상의 섭리를 이해하려 노력했다. 그 모든 두려움과 고통의 시원은 죽음이다. 죽음을 이해하고 그 두려움에서 벗어나기 위한 다양한 노력의 와중에 다양한 시각적 상징이 탄생한다.

 프랑스 도르도뉴 지역에 있는 구석기 유물 라스코 동굴 벽화를 보자. 라스코 동굴 벽화의 용도에 대한 설명 가운데 가장 널리 받아들여지고 있는 것이 샤머니즘적 해석이다. 라스코 동굴과 비슷한 유형의 동굴이 유럽 전역에 수백 개가 발견되었다고 하는데 그 동굴들에는 공통점이 있다. 동굴 안에는 반드시 광장 같은 곳과 그곳과 연결된 길고 좁은 통로가 있다. 좁은 통로 끝은 빛이 들어오는 입구인데 이 좁고 긴 동굴 벽을 따라

라스코 동굴 벽화의 새머리 인간

사람들을 트랜스 상태로 유도한 후 이 새머리 인간과 비슷한 자세로 누워 있게 하면 뜨거운 기운이 하복부로 몰리며 성기가 발기하게 되고 이후 그 기운이 머리 위로 올라와 빠져나가는 듯한 느낌을 갖게 된다고 한다. 이런 경험을 영혼이 새가 되어 날아가는 것처럼 표현한 것 같다는 의견이 우세하다.

여러 동물과 사람의 모습이 그려져 있다. 통로는 매우 좁아 벽에 그려진 그림들을 정면에서 바라보기도 힘들 정도라고 한다.

이 굴 속에서 빛이 오는 통로와 그곳에 그려진 그림들을 바라보았을 때의 인상은 수많은 임사臨死 체험자들이 이야기하는 죽음의 경험과 비슷하다. 문화권에 따라 다소 차이가 있지만 많은 임사 체험자들이 좁고 어두운 통로를 지나 밝은 곳으로 나아가는 경험을 한다. 이와 비슷한 경험을 인위적으로 할 수 있는데 소위 말하는 트랜스Trans 상태를 만드는 것이다.

트랜스 상태는 외부와 감각적으로 단절된 채 혼자만의 정신세계 속에

서 희열에 빠지는 특수한 상태, 즉 황홀경 상태를 말한다. 마약을 투입했을 때 잘 일어나지만 다른 방식으로도 가능하다. 예컨대 밤에 모닥불 주위에 모여 머리를 흔드는 동작을 반복하는 열대 지방 사람들의 풍습이나 무당들이 겅중겅중 뛰는 것, 광신 집단이 열광적으로 박수를 치고 발을 구르며 노래를 부르는 행동 등이 모두 트랜스 상태로 쉽게 들어가게 하는 방법이다.

이런 행동을 통해 트랜스 상태에 들어가게 될 때 자세에 따라 다양한 환각을 경험하게 된다. 만약 라스코 벽화의 새머리를 한 인간과 같은 자세로 팔을 약간 벌린 채 반듯하게 누우면 하복부 근처에서 뜨거운 기운이 느껴지고 남성의 경우 성기가 발기한다. 이 기운이 점차 머리로 올라오다 머리를 떠나거나 자신이 새처럼 육신에서 이탈해 하늘로 뜨는 것 같은 경험을 하게 된다. 미국의 정신분석가 홀John Ryan Haul은 이런 경험을 그린 것이 라스코 동굴 벽화의 새머리를 한 사람이라고 주장했다.

그는 이런 경험을 대학원생을 대상으로 한 실험에서 완벽하게 재현하기도 했다. 이집트의 토트Thoth, 수메르 문화의 아눈나키Annunaki나 머리에 새 깃털 장식을 한 북아메리카 인디언 등, 수많은 문화권에 등장하는 새머리 인간을 모두 이런 맥락에서 이해할 수 있지 않을까 생각한다.

트랜스 상태에 더 쉽고 강렬하게 빠져들게 하는 것이 동굴의 구조라고 홀은 생각한다. 그리고 이곳에 그려진 그림들을 트랜스 상태에서 증폭된 상태로 지각한다든가 하는 일이 발생했을 것이다. 그리고 이 내용을 신의 예언쯤으로 간주하는 것이다. 라스코 동굴 벽화를 그린 원시 인류는 이런 행위를 통해 나름의 방식으로 생사관을 형성하고 신탁의 장소를 구축했다. 더불어 죽음에 대한 능동성을 얻을 수 있었다. 공포와 죽음

은데빌레족의 벽화

불과 100여 년 전에 탄생해 은데벨레족의 전통 문화가 되었다. 이들은 이 그림을 통해 전쟁이 남긴 고통을 이겨낼 수 있었다.

이 문제에 대응하기 위해 조상들은 본능적으로 시각적 상징을 이용한 것이다.

 너무 먼 옛날이야기를 했던 것 같다. 좀 더 최근의 사례를 하나 더 보자. 남아프리카 동부의 은데벨레Ndebele족은 1800년대 후반까지 부유하고 용맹한 전투 부족이었다. 1883년 가을 이웃한 보어족 노동자들과 전쟁을 치르게 되었고 전쟁이 은데벨레족에게 남긴 것은 가혹한 삶과 박해뿐이었다. 힘든 시기를 지내야 했던 은데벨레족은 그들의 고통과 슬픔을 시각적 이미지로 표현하기 시작했다. 이 이미지들이 은데벨레 벽화House Painting라고 알려진 아프리카 미술의 시작이다. 이 미술은 은데벨레족이

예전의 활기를 되찾는 데 중요한 역할을 했다.

요약하면 죽음의 공포, 삶의 고통과 슬픔을 나름의 방식으로 이해하게 하고 그것에 대응하는 방법의 하나가 시각적 상징의 창조라는 것이다. 특히 일본의 경우가 그러하다.

일본 회화에는 매우 특이한 대목이 있다. 요물, 귀신 등 요괴들을 그린 작품이 굉장히 많다는 것이다. 우리나 중국에서는 보기 어려운 일이다. 그런 그림이 화집으로 엮여 헤이안 시대부터 수도 없이 만들어져 왔고 도쿄 국립박물관에 가면 회화 분야의 전면에 여러 종의 요괴 관련 화집들이 전시되어 있다. 필자가 기억하는 것만 해도 「아귀도餓鬼圖」 「아귀초지餓鬼草紙」 「지옥초지地獄草紙」 「사문지옥초지沙門地獄草紙」 「벽사회辟邪繪」 등이 있다. 일본 국보 가운데 하나로 헤이안 시대 말기에 그려진 「아귀초지」는 지옥도, 아귀도, 축생도, 아수라도, 인간도, 천상도의 육도六道 가운데 아귀의 구제에 관한 설화를 그린 것이다.

그림 속에는 우란분재盂蘭盆齋 때 탑에 물을 뿌리는 사람들과 이 물을 마시러 모여든 아귀들이 그려져 있다. 그 당시에 유행하던 말법末法사상을 배경으로 하고 있다. 말법사상은 부처 사후 2,000년이 지나면 불법을

작자 미상, 「아귀초지」(부분), 종이에 색, 26.9×380.2cm, 12~13세기, 교토 국립박물관

헤이안 시대 말기는 시대 말이 주는 어수선함에 새로 생겨난 막부라는 집단이 주는 불안감이 더해진 시기였다. 이런 시대적 토양을 토대로 말법사상이 유행하면서 나타난 것이 요괴 문화다.

닦는 이도 드물고 닦아도 깨달음에 이르기 힘든 타락하고 요괴가 들끓는 시대가 된다는 비관적인 세계관이다. 헤이안 시대 말기는 일본에 막부가 처음 등장하기 시작하던 때이기도 하다. 여러 가지로 뒤숭숭하고 불안감이 팽배하던 시대였던 것 같다.

일본의 귀물 그림들을 보면 묘사된 생김생김이 징그럽고 적나라하다. 우리에게도 비슷한 내용의 그림이 있기는 하지만 상징적 수준에서 묘사가 되어 있지 적나라하지는 않다. 우리는 귀물에 대한 관념 자체가 다르기도 하다. 예컨대 우리의 도깨비는 사람을 괴롭히기만 하는 것이 아니라 때로 어울려 놀기도 한다. 가끔은 사람을 도와주기도 하고 못된 사람을 응징하는 존재이기도 하다. 원귀도 원한만 풀어주면 고마워하며 저승으로 흔쾌히 떠나간다. 물론 일본에도 그런 귀물도 있지만 사악하고 역겨운 것들도 많다.

메이지 시대가 시작되기 7년 전인 막부 말기에 그려진 『도카이도 요쓰야 괴담東海島古事怪談』에 나오는 역귀의 모습을 보자. 『도카이도 요쓰야 괴

「도카이도 요쓰야 괴담」의 한 장면

자결한 오이와가 널빤지에 묶인 역귀가 되어 이에몬을 위협하는 장면이다. 역귀나 귀물 들을 창조한 일본인들의 상상력이 예리하다. 인간의 공포심을 자아내는 인상이 무엇인지 잘 알고 있다.

담』은 쓰루야 난보쿠鶴屋南北가 쓴 것인데 일본의 대표적인 괴담 가운데 하나다. 오이와라는 여인이 남편인 다미야 이에몬에게 버림을 받는 과정에서 독약을 먹고 얼굴이 일그러지게 된다. 결국 자결한 오이와는 귀신으로 되살아나 이에몬에게 복수를 한다는 줄거리다.

가부키 공연의 단골 메뉴이기도 한데, 오이와로 분장한 모습은 무척이나 섬뜩하다. 누구라도 보기 싫어할 이런 귀물들의 모습을 세세하게 상상해낸 것도 그렇고 그것을 정확히 표현해 눈앞에 들이대는 기질은 무엇인지 궁금하다. 우리 같으면 그런 줄 알고 대충 넘어갈 것을 그 공란을 견디지 못하고 채워 넣어야만 직성이 풀리는 강박이 있는 것 같다.

귀물鬼物을 창조하는 상상력의 한국과 일본의 차이를 극명하게 보여주는 것 가운데 하나가 사찰 조각상이다. 사찰의 사천왕상은 부처의 수행

제7장 일본의 요괴, 한국의 해학, 중국의 협객

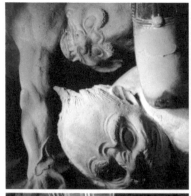
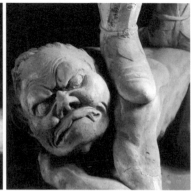
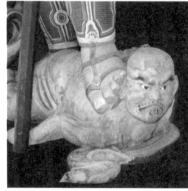

한국과 일본의 생령

위의 두 생령좌는 일본 도다이지에 있는 것이고
아래는 포항 보경사에 있는 생령좌. 일본 생
령좌의 콧등의 주름이나 치켜 올라간 눈매 등
을 볼 때 상상만으로 그렸다기보다 맹수의 성난
모습을 관찰한 것이 틀림없다.

을 방해하는 나쁜 생령生靈들을 물리쳐 발로 밟고 있는 형상을 하고 있다.
발에 깔려 발버둥치는 생령들은 자신의 죄를 뉘우치지 못하고 끝까지 표
독스럽게 발광하는 것도 있고 죄를 뉘우치는 듯한 모습으로 표현된 것도
있다. 전자가 대개 일본의 아귀이고 후자가 우리의 아귀다. 예컨대 도다
이지東大寺의 아귀는 찢어진 눈과 날카로운 송곳니, 치켜 올라간 코, 미간
과 콧등의 주름으로 볼 때 극도로 성이 난 모습이다. 그 모습이 매우 실
감 나 분명 성난 맹수의 모습을 관찰하고 그것을 사람의 얼굴에 투영한

게게게노 기타로

일본인들이 좋아하는 요괴. 어린이들도 좋아하
는 귀여운 모습으로 보이지만 자세히 보면 눈알
이 빠져나와 머리카락 사이로 보이는 등 엽기적
이다. 항구 도시 사카이미나토의 주 수입원은 이
캐릭터를 이용한 관광 사업이다.

것 같다. 반면 포항 보경사 천왕문, 남원
실상사, 불국사 천왕문에 있는 생령들
은 좀 거칠게는 생겼지만 분명 사람의
형상을 하고 있어 잘 타이르면 말귀를
알아들을 것 같은 인상이다.

일본에서는 이런 요물, 요괴 들을 정
리한 책자까지 만들어 판매하고 있다.
예컨대 도쿄 간다神田의 헌책방들에는
판매대 전면에 이런 요괴집들이 전시되
어 있고 지금도 곧잘 팔리고 있다. 「링」
이나 「주온」 같은 공포영화들이 계속 생
산되는 것도 이런 그들의 문화와 관련이
깊지 않나 싶다.

심지어 간사이 지방 사카이미나토境港
라는 항구 도시는 미즈키 시게루水木しげ
る라는 만화가가 그린 『게게게노 기타로
ゲゲゲの鬼太郎』라는 요괴 만화로 먹고사는
판국이다. 드라큘라의 고향 트란실바니
아에서도 보기 힘든 상황이다. 왜 일본
은 이런 문화를 갖고 있는 것일까.

앞에서 이야기한, 말법사상이 유행했
던 헤이안 시대 말기는 우울의 시대였
다. 전작에도 소개되었던 이쓰키 히로유키五木寬之와 가야마 리카香山りか가

쓴『우울의 힘』이라는 책에서는 부동산 거품이 꺼지고 긴 불황의 늪에 빠져 있는 일본 사회를 우울의 사회이자 시대라고 진단했다. 원래가 우울증형 문화를 갖고 있는 나라이지만 시대에 따라 이 우울의 문화에 기복이 있는 것 같다. 그런 우울의 나락에 빠지는 시기는 대개 시대 말이다. 이쓰키 히로유키와 가가마 리카는 이런 우울의 시대를 통해 축적된 에너지가 분출되는 시기가 있는데 그런 것이 메이지 시대나 쇼와 시대라고 이야기한다.

일본의 역사에서 헤이안 시대 말기는 특별하다. 학문적 성격이 강했던, 나라 시대에 융성했던 불교 남도육종南都六宗이 헤이안 시대에 들어서며 천태종天台宗, 진언종眞言宗 같은 신앙의 성격이 강한 종파로 대체된다. 그러다 말기가 되면 말법사상이 유행하면서 정토신앙이 확산되고 조상을 숭배하는 풍습과 혼령에 대한 믿음이 강해진다. 일본의 문화평론가 간자키 노리타케神崎宣武는 이때부터 혼령이 재생하여 현세와 교류한다는 독특한 믿음이 생겨나기 시작했다고 한다. 묘지가 주택가에 있는 일본의 기이한 풍경도 이때부터 시작되었고『일본영이기日本靈異記』가 등장하는 것도 이때다.

『일본영이기』는 승려 교카이景戒가 쓴 불교 설화집이다. 이 책에는 현보선악現報善惡과 영이靈異에 관한 116개의 불교 설화가 실려 있고 이를 통해 불교가 애니미즘, 신도神道 등 토착 종교와 결합한 양상을 볼 수 있다. 한·중·일의 문화사를 비교하는 데 매우 중요한 자료다. 시대 말의 어수선함과 이런 일들이 겹치며 사후 세계와 관련된 많은 상상의 존재들이 일본인의 의식 속에 자리를 잡게 된다.

불교와 토착 신앙의 이러한 결합은 드문 일이 아니다. 불교의 포교법에

는 전환법轉換法이라 하여 토착 신앙과의 융합을 통해 해당 지역에 연착륙을 돕는 방법이 있다. 우리의 불교에서도 비슷한 양상이 벌어져 스님이 사주를 보기도 한다. 그러나 일본 불교에서 토착 종교의 농도는 우리보다 훨씬 진하다. 그들에게는 애초부터 신도라고 하는 신앙 체계가 있었다. 그 신앙의 핵심은 자연 숭배다. 800만 정도 되는 신령들이 지상의 모든 삼라만상에 깃들어 있어 세상은 그들의 지배를 받는다는 믿음이다. 앞서 말했듯 천재지변이 많은 그들이 자연의 섭리를 이해하기 위해 고안해낸 세계관일 것이다.

신령의 대표 격은 씨족신으로 처음 정착한 종족의 조상신이다. 지역마다 씨족이 다르듯이 신의 종류도 지역마다 다양하다. 하코네 인근 야마나시 현에는 팥을 씻는 요괴, 시즈오카 현에는 베개를 뒤집는 요괴, 후쿠오카 현에는 벽 요괴 등 별의별 요괴가 다 있다. 민속학자 야나기다 구니오柳田國男는 쇼와 14년 일본 전국의 요괴를 수집해 80종의 요괴와 괴현상으로 정리한 『요괴명휘妖怪名彙』를 발표하기도 했다.

일본인들에게 요괴는 천재지변과 온갖 소동을 일으키는, 보이지 않는 신비한 힘의 집약체다. 일본은 습하고 따뜻해 나무가 잘 자란다. 그래서 깊고 어두운 숲이 많고, 이는 보이지 않는 것들이 자랄 수 있는 비옥한 상상력의 토양이 된다. 일본인들은 이런 상상력을 통해 받아들이기 힘든 자연재해와 그로 인한 비극을 인지적으로 해결한다. 또한 수동적으로 무기력하게 불행을 맞이하는 것이 아니라 요괴를 달래는 행위를 통해 불행에 대한 능동성을 확보한다.

요괴는 때로는 자연에 배어 있는 정령이나 죽은 자의 혼령 등이 어떤 연고로 변한 것인 경우가 많다. 그러니 모두 정령인 셈이다. 이런 정령에

대한 믿음은 신과 같은 유일신의 형태로 발전할 수도 있다. 인류학자 나카자와 신이치中沢新一는 그러기 위해서는 정치와 종교가 분리되어야 한다고 이야기한다. 그래야 현세의 권력에서 독립된 내세관을 갖게 된다고 보는 것이다. 그러나 일본은 형식적으로는 아직도 정교 분리가 이루어지지 않은 상태다. 신의 아들이라는 천왕이 존재하고 있는 상황이니 말이다.

일본의 신도는 앞서도 말했듯 발전된 내세관을 갖고 있지 않다. 일본에는 이런 결핍에서 시작된 뿌리 깊은 절망과 우울이 있다. 이어령 선생이 이야기한 것처럼 축소 지향적이며 자꾸 내면으로 침잠하려하는 그들의 기질에는 이런 배경이 있을지 모른다. 이 점이 한국이나 중국과 다른 그들만의 독특한 집단주의를 만들어냈을 수 있다는 생각을 하게 된다. 집단주의를 통해 우울을 견뎌내는 것이다.

중국과 한국의 관계지향성 그리고 그로 말미암은 연고주의는 상당히 능동적이다. 그 집단에 속한 구성원의 사회·경제적 이익을 위해 집단주의가 적극적으로 작용한다. 반면 일본에서는 집단주의가 구성원들의 불이익을 줄여주는 방어적인 방식으로 작용한다. 쉽게 말해 구성원들이 집단 내에서 주어진 역할과 위치를 충실히 지킴으로써 외부의 위험에서 보호를 받는 식이다. 쓰나미와 같은 천재지변이 닥쳤을 때에도 줄을 서서 물건을 사는 일본인들의 질서 의식 속에는 자신의 위치를 지켜 집단으로부터 인정과 보호를 받아야 한다는 강박적 수동성이 작용한다.

일본인 특유의 염세주의나 죽음의 미화, 쾌락주의도 모두 같은 뿌리에서 나온 것일지도 모른다. 죽음이 모든 것의 끝이거나 죽고 난 후 기껏해야 신령으로 존재하며 세상일에 관여하는 것이라면 생에서 무슨 의미를 찾을 수 있을까. 염세주의가 한 가지 답이다. 죽음이 모든 것의 끝이라면

그 죽음을 찬란하게 만들어 최소한의 멋이라도 부릴 수 있지 않을까. 자살의 찬미다. 아니면 무의미한 삶에서 우리가 할 수 있는 일은 현세를 최대한 즐겁게 지내는 것뿐이라는 쾌락주의도 가능하다. 그러니 이 모든 일본 특유의 문화에는 죽음이라는 우울한 뿌리가 있는 셈이다.

일본 특유의 요괴 미술에 남는 마지막 의문점은 왜 이리도 일본의 요괴는 무섭고 적나라한가 하는 점이다. 이 또한 일본의 내향성과 관련이 깊어 보인다. 내향성과 외향성의 구분이 가장 극명하게 드러나는 것은 문제 해결 방법에서다. 살다가 부딪히는 여러 내적·외적 문제에 내향적인 사람은 내부로 침잠하며 문제를 압축하고 집적해서 표상한다. 해결 방법도 상황을 압축하고 집적하는 방식으로 한다. 예컨대 길이 좁으면 길을 넓히기보다는 자신의 몸을 작게 만들어 길을 통과하는 식이다. 식탁을 도시락으로 집적하고 커다란 소나무를 분재로 축소하는 일본인들의 기질과 딱 들어맞는다. 이는 이어령 선생이 이미『축소 지향의 일본인』에서 지적한 바 있다.

이런 내향성의 문화가 거센 바다와 같은 거대 자연이 주는 공포심을 극복하기 위해 생각해낼 수 있는 것은 대상과의 안전한 심리적 거리를 확보한 상태에서 대상을 마음껏 관찰하는 것이다. 예컨대 1장에서 설명했던 바다를 축소해놓은 젠 정원이나 동물원은 거친 파도나 호랑이나 곰과 같은 맹수를 안전하게 관찰할 수 있는 장치다.

사천왕상의 발밑에 깔려 있는 사악한 생령이나 그림 속의 귀물들도 마찬가지다. 그림 속에 있고 나무를 깎아 만든, 더구나 사천왕의 발밑에 깔려 있는 요괴들이 사람을 해칠 리 없다. 심리적 거리가 확보되어 있는 셈이다. 이렇게 심리적 거리가 확보된 상태에서는 요괴가 더 사실적이고 무

섭게 생길수록 카타르시스는 커진다.

　꽉 짜인 매뉴얼 사회와 내향적 우울의 문화는 일본인의 마음에 많은 잔여 긴장Residual Tension을 축적시킨다. 그리고 자연스럽게 이 잔여 긴장을 풀어내야 한다는 욕구가 그들의 마음속에 누적되어 있을 것이다. 이 잔여 긴장을 해소하는 것이 카타르시스다. 만약 정신분석학자 라캉이라면 자학적 도착증으로 일본 문화를 진단할지도 모르겠다. 그러나 필자가 보기에는 내향성이 만들어낸 문제 해결 방식의 결과다.

한국인의
신명과 해학

　천재지변이 적은 한반도의 한국인에게 고통과 두려움을 주는 것은 지배층의 수탈, 역병, 전쟁과 같은 문제다. 우리라고 죽음에 대한 공포가 없었을 리 없지만 혼과 백을 구분하는 이기이원론이나 불교의 윤회사상과 같은 사생관을 갖고 있어 나름대로 대처하며 살 수 있었다. 좀 더 피부에 와 닿는 두려움은 앞서 이야기한 인재였다. 이는 대부분 인지적으로 인과관계를 이해할 수 있는 것들이다.

　인재로 인한 고통에 대처하는 가장 현실적인 방법의 하나는 고통을 바라보는 관점을 바꾸는 것이다. 그 관점은 바로 해학이다. 해학은 익살스럽고 품위 있는 농담을 말한다. 남을 비하하거나 사회의 규범을 손상시키지 않으면서 삶의 무게를 줄이려는 여유롭고 낙관적인 마음의 표현이 해학이다.

　해학은 미묘한 뉘앙스의 차이는 있지만 크게 보면 유머다. 현대 심리학

에서는 유머를 스트레스에 대처하는 중요한 수단의 하나로 보고 있다. 예컨대 유머를 통해 혐오스러운 상황에서 그렇지 않은 요소를 발견하고 상황을 새롭게 인식할 수 있다. 또한 무서운 대상에 대한 공격성을 보복에 대한 걱정 없이 발산할 수도 있다. 일본의 괴기스러운 그림들은 혐오스럽고 무서운 대상과의 심리적 거리를 확보한 상태에서 일종의 카타르시스를 느끼게 하지만 우리는 대상 자체에 대한 관점을 바꾸어 스스로를 돕고 있다.

스트레스를 견디는 힘이 강하거나 스트레스가 적은 사회라면 유머의 강도나 사용 빈도가 적을 것이다. 반대로 유머를 통해 스트레스를 경감하는 사회도 있다. 예컨대 서구 사회는 유머를 매우 중시한다. 지배 동기가 강한 사회라 스트레스가 많이 누적되어 있고 이를 풀지 않으면 사회가 위험해질 수 있기 때문이다.

이와 비슷한 이유로 임상심리학자들은 코미디언들을 높게 평가한다. 겉으로 명랑해 보이지만 속은 그렇지 않은 사람들이 있다. 예컨대 마음이 여려 울적한 상태를 견디지 못하는 사람들이다. 이런 사람들은 심리적 고통이 닥치면 견디는 힘이 약해 그 고통의 원인을 빨리 제거하지 않으면 안 된다. 그래서 누구와 다툰 후 괴로운 마음에서 벗어나고자 먼저 사과한다. 겉으로는 명랑해 보이고 유머가 넘치는 사람 가운데는 이와 같은 성향의 사람들이 많다. 이런 성격을 직업으로 승화시킨 사람들이 코미디언들이다. 평소에 느끼던 우리네 성정과 참으로 많이 닮았다.

유머는 마음에 여유를 주고 이를 통해 자신의 처지를 낙관적으로 보게 한다. 단원 김홍도의 「점심」을 보자. 힘든 농사일을 잠시 접고 점심을 먹는 농부들 모습이 그려져 있다. 별다른 찬도 없이 흙바닥에 앉아 밥을 먹

김홍도, 「점심」, 『단원풍속도첩』에 수록, 종이에 수묵담채, 39.7×26.7cm, 국립중앙박물관

흙바닥에 앉아 먹는 가난한 들밥이지만 스스로 불쌍하게 여기기 시작하면 끝이 없다. 이조차 먹지 못해 안달하는 강아지 한 마리를 그
려 넣은 덕에 자기연민에 빠지지 않을 수 있다.

는 팍팍한 삶의 모습이 여과 없이 드러나 있다. 그러나 강아지 한 마리 때문에 정겨운 면이 생겨난다.

군침을 흘리며 바라보는 강아지가 불편했다면 등을 돌려 앉거나 돌멩이라도 던져 쫓아버렸을 것이다. 그러나 그림 속의 농부들은 "너도 먹고 싶겠지" 하는 측은지심을 느끼는 듯, 그러나 한 술 던져줄 여유는 없는 듯 각자의 밥을 열심히 먹고 있다. 한 마리 개로 인해 농부들은 자신들의 허기와 초라한 식단을 부러워하는 존재를 인식하게 된다.

해학의 마음은 생선을 물고 도망가는 고양이나 침 흘리는 동네 개 등 구체적인 삶의 단편에서만 발휘되는 것이 아니다. 권위와 공포의 대상까지도 해학의 대상으로 삼아 희화화한다. 예컨대 봉산탈춤은 말장난, 익살, 과장, 말대꾸 등의 방법으로 서슬 퍼런 양반과 중 들을 희화화하고 비판한다. 특히 봉산탈춤 6과장 양반춤은 말뚝이의 재담과 조롱으로 양반의 권위가 완전히 땅에 떨어진다.

봉산탈춤에 사용되는 탈들은 지배계층을 멍청하고 우스꽝스러운 모습으로 만든다. 이것은 분명 분풀이다. 그동안 쌓인 한과 분노를 우스꽝스러운 탈춤과 모자란 인상의 탈을 만들며 쏟아붓는 것이다. 탈을 만든이, 탈춤을 추는 이 그리고 둘러앉은 구경꾼들 모두가 묘한 쾌감을 느꼈을 것이다.

재미있는 사실은 탈춤 연희자演戱者가 대부분 관아의 이속吏屬이었다는 점이다. 봉산탈춤은 초파일이나 단오 혹은 각종 명절에 행해졌는데 중국에서 사신이나 한양에서 내려온 감사를 영접할 때에도 공의公儀로서 진행되었다. 나라에서도 양반에 대한 비판과 풍자를 용인한 것이다. 백성들의 심리적 숨통을 터주는 것이기도 했다.

봉산탈

왼쪽부터 먹중, 포도대장, 양반이다. 양반은 언청이로, 포도대장은 눈꼬리가 처진 것이 모자라 보이게 표현되어 있다. 이렇게 무서운 존재를 희화화해 잠시나마 상대적 우월감을 느끼게 되고 자신의 처지를 객관화할 여유를 갖게 된다.

와세다 대학의 쓰보우치坪內 기념 연극박물관에 소장되어 있는 봉산탈은 현대적으로 정리되기 이전 탈의 초기 모습을 보여준다. 왼쪽은 먹중墨僧으로 타락한 파계승인데 기괴한 모습은 이 탈이 벽사축귀辟邪逐鬼의 성격도 갖고 있음을 암시한다. 맨 오른쪽은 허세 가득한 양반인데 하인 말뚝이의 놀림감이 된다.

해학은 지배계층만을 향하지 않는다. 옛 조상들에게는 호환도 골칫거리였다. 옛날 한국은 호담국虎談國이라 불릴 정도로 호랑이가 많았다. 전라남도 진도에까지 호랑이가 살았다고 하는데 우리 호랑이는 시베리아 호랑이로 호랑이 가운데 가장 크고 용맹하다. 수컷의 무게가 300킬로그램을 육박할 정도로 모든 고양잇과 동물 가운데 가장 큰 종류다. 이런 무시무시한 호랑이를 해학의 대상으로 삼았다.

「까치 호랑이」는 조자룡 선생이 수집한 민화다. 이 그림에서는 까치가 호랑이에게 뭐라고 지청구를 늘어놓고 있고, 듣기 싫은 듯 뒤돌아 앉은

작자 미상, 「까치 호랑이」, 조선시대, 개인 소장

미욱해 보이는 호랑이가 깍쟁이 같은 까치의 놀림을 받고 있다. 무서운 호랑이를 희화화해 호랑이보다 우리가 우월하다는 느낌을 가질 수 있다.

호랑이는 까치를 노려보고만 있다. 한 끼거리도 안 되는 까치지만 날아다니는 것을 어쩌겠나. 우리 민화에서는 이렇게 호랑이를 놀림감의 단골 소재로 삼는다. 한편으로는 영험한 존재이지만 한편으로는 호환이 무서운 선조들은 이 그림처럼 호랑이를 희화화해 두려움을 해소했다.

「까치 호랑이」는 민화 중에서도 특히 색감이 부드럽고 우아하다. 그런 색감에 어울리지 않게 벌어지고 있는 상황은 우스꽝스럽다. 상황도 그렇고 호랑이의 얼굴이나 무늬는 애초부터 무시무시한 호랑이를 묘사하려는 의도는 없었던 듯 보인다. 작은 코와 왕방울 눈은 좀 맹해 보이기도 하고 잔뜩 약이 올라 있는 것 같기도 하다.

이렇게 하면 봉산탈에서처럼 상대적 우월감을 맛볼 수 있다. 정치인을 만화로 희화해 대중이 카타르시스를 느끼게 하는 것과 유사하다. 상대적 우월감을 통해 그림을 감상하는 이들은 자부심이 높아지고 호랑이 문제에 능동적으로 대처하고 있다는 느낌을 갖게 된다. 최초로 유머의 정신

왼쪽과 가운데는 「백자청화호문병」 전면과 후면, 오른쪽은 「백자청화철화호문호」

민화에서 보는 까치 호랑이가 백자에까지 등장하고 있다. 까치의 놀림에 화가 난 정도가 아니라 완전히 얼이 빠져 있는 모습이다.

분석학적 비평을 시도했던 미국의 문학평론가 노먼 홀랜드Norman Holland는 이런 우월적 유머를 통해 현실과 상상 속의 위협으로부터 벗어났다는 해방감을 느끼게 된다고 이야기한다.

「백자청화호문병白磁靑畵虎文瓶」이나 「백자청화철화호문호白磁靑畵鐵畵虎文虎」의 그림도 마찬가지다. 특히 「백자청화철화호문호」의 호랑이는 거의 백치 같은 모습이다. 까치의 놀림에 넋이 빠져 나간 듯 눈도 제대로 못 뜬 채 쩔쩔매고 있다. 호랑이를 그린 선도 병목 부근의 문양과 달리 느릿하고 위태위태하게 그려졌다. 한마디로 자신 없는 선이다. 이에 비해 까치는 선과 색이 모두 옹골차고 똑바로 뜬 눈은 영악스럽다.

조선의 분청사기에 단골로 등장하는 웃는 물고기도 미소를 짓게 하는 해학의 사례다. 15세기경에 제작된 「분청사기 조화모란어문 장군粉靑沙器彫花牡丹魚文扁缶」을 보자. 장군은 액체를 담아 이동하는 데 쓰는 용기다. 술

「분청사기 조화모란어문 장군」
큰 정성 들이지 않고 가볍게 새겨 넣은 듯한 물고기 문양에서 또 다른 해학을 볼 수 있다.

이나 간장 같은 것에서부터 거름을 옮기는 것까지 다양한 크기와 용도의
장군이 있다. 이 음각 분청 장군은 크기나 세련미로 보건데 술을 나르는
용도로 사용한 것이 아닌가 싶다.

　분청 음각은 먼저 백토를 그릇의 표면 전체에 바른 후 무늬를 음각으로
파내어 선으로 새기기 때문에 조화문彫花文 분청이라고도 한다. 무늬를
음각하기가 쉬워 표현이 활달하고 회화적인 형태가 많다. 전라남도 광주
충효동, 운대리, 우동리 등 호남 지방에서 주로 만들어졌다.

　분청사기나 편병 등에는 이와 유사한 웃는 모습의 물고기가 많이 그려
져 있다. 물고기가 장난스럽게 거꾸로 그려진 것도 있다. 물고기는 우리가
가장 쉽게 그릴 수 있는 동물의 하나다. 단순하면서도 역학적으로 매우

뛰어난 형태를 갖고 있어 많은 예술가들에게 영감을 주었다. 이런 기능미 덕분에 물고기 그림은 강한 시각적 존재감을 갖는 경우가 많다.

뛰어난 역학적 구조를 가져 무표정하고 진지한 이미지의 물고기를 장난스럽게 그린 것은 반전이다. 호랑이와 같은 포유류를 희극적으로 표현한 것보다 더 강한 대비를 이루어 해학의 강도도 세다. 보는 이를 싱긋 웃게 만드는 간결한 형태, 속도감 있는 선, 의인화된 듯한 물고기의 입과 눈은 숱한 도자기 표면을 장식하는 무표정한 문양들과는 다르다. 그렇다고 도공이 이 물고기 문양을 진지하게 생각하고 그려 넣은 것은 아닐 것이다. 당시 민중의 아주 소박한 욕구, 예컨대 각박한 삶에 여유를 갖고 싶다는 소망, 유희에 대한 갈망, 엄숙한 것들에 대한 냉소가 그 시대의 정신이었던 것이다.

강호를 호령하던
협객

앞에서 본 라스코의 동굴 벽화, 아프리카의 은데벨레 벽화처럼 인류는 삶의 고통이나 두려움 혹은 불가해한 것에 대응하기 위해 종종 시각적 상징을 이용해왔다. 일본의 요괴 미술도 라스코의 동굴 벽화나 만다라와 마찬가지로 죽음이나 각종 천재지변과 같은 불가해한 그 무엇에 대응하는 방법의 하나였다. 일본의 요괴 미술과 전혀 달라 보이는 한국의 해학 넘치는 민속화·민예품 등도 피할 수 없는 삶의 고통, 두려움에 대응하는 역할을 수행했다는 점에서 같은 맥락에 있다.

그러나 중국에서는 일본의 요괴나 우리의 해학에 해당하는 시각적 사례를 찾기 힘들다. 굳이 따져 들어간다면 갑골문에서 찾을 수도 있다. 원래 갑골문은 복문卜文이라는 또 다른 명칭에서도 암시하듯이 사람 사이의 소통을 위해 개발된 것이 아니다. 신과 소통하기 위해 개발된 것이다. 특별한 뜻을 담은 글자를 쓰면 그 뜻이 신에게 전달된다고 믿었다. 이렇게

갑골문과 금문은 주술적 힘이 있다고 생각되었고 사람 사이의 소통을 위한 용도를 갖게 된 것은 그 후의 일이다.

그러므로 중국의 갑골문이 불가해한 세상의 신비, 죽음, 고통의 문제에 대응하는 수단이었던 것은 맞는 이야기다. 그러나 이와 유사한 주술적인 용도의 글자·기호·그림은 중국 이외에도 많은 민족이 사용해왔다. 예컨대 이집트의 신성문자 역시 피라미드 안에서만 발견되는 점에서 주술적인 용도로만 사용되었던 것으로 추정된다. 그러므로 문자를 주술적으로 사용한 것은 중국만의 특징

중국의 액막이용 연화
새해에 대문 앞을 장식하는 판화다.

이 아니다. 설사 중국만의 특징이었다 하더라도 삼황오제 이후 중국에서 한자의 주술적 의미나 용도는 거의 무시되어왔다.

또 다른 것으로 중국의 연화가 있다. 세시에 피흉기복을 위해 집안과 대문을 장식하던 그림이다. 주로 판화로 만들어졌는데 우리로 치면 세화歲畵다. 세화는 중국의 연화와 동일한 용도의 그림으로 소재도 거의 비슷하지만 우리는 직접 그린 것이 많다. 새해에 집 안팎을 장식했던 연화와 세화 덕분에 매서운 추위 속에서도 두 나라의 새해는 작은 축제와 같았

고 좋은 일만 있기를 바라는 덕담으로 인심도 훈훈했을 것이다. 두 나라의 민중이 삶의 고통을 덜기 위해 그렸던 시각적 상징인 것은 분명하지만 두 나라의 차이를 짚어내기는 어렵다. 거의 유사하기 때문이다.

그러므로 근대에까지 지속되었던 다른 것을 찾아보아야 한다. 분명 중국 민중의 삶도 우리의 것과 크게 다르지 않았을 것이고 유사한 고통과 삶의 무게를 짊어져야 했을 것이다. 이것이 주는 심리적 스트레스를 해소하기 위해 무언가를 했을 것이다. 앞서 이야기했듯 중국인들은 시각적 사실성, 논리성을 중시하기 때문에 시각의 영역은 아니었을 것이다. 사람의 힘으로 어쩔 수 없는 고통의 문제에 대응하기 위해서는 논리를 넘어서는 그 무엇이 필요한데 중국인은 그것을 견디지 못하기 때문이다. 중국인들이 어떤 시각적 상징을 만들어내기 위해서는 그럼직한 논리나 이야기가 있어야 한다. 예컨대 태극 문양에는 음양이론이라는 토대가 있다.

구체적인 것을 좋아하는 중국인들이 삶의 무게를 덜어내기 위해서는 그만한 감각적 구체성, 실재성을 가져야 한다. 그래서 구체적으로 카타르시스를 줄 수 없는 시각적 상징은 공허하게 느껴질 것이다. 이런 이유로 그들은 카타르시르를 경험하게 할 수 있을 만큼 그럼직한 이야기를 만들어낸다. 바로 무협소설이다.

무협소설 하면 중국을 떠올리면서 지금껏 그 이유를 생각해보지 않았다는 것이 희한하다. 과장을 좋아하는 중국인의 특성 때문에 하늘을 날고 장풍을 쏘는 무협소설이 많다는 정도까지만 생각하고 그 지점에서 한 발도 나가지 않았다. 최근에서야 무협소설은 중국 민중이 지배계층의 수탈이나 사회의 불공정함으로 인한 심리적 스트레스를 경감하기 위해 탄생시킨 것이라는 생각을 하기에 이르렀다.

무협소설이 갖고 있는 권선징악과 인과응보의 이야기는 중국 민중에게 현실에서는 경험하기 어려운 만족감을 주었을 것이다. 이런 점에서 어떤 체념과 현실 인정을 바탕에 두고 있는 우리의 해학과 달리 중국의 무협소설은 언젠가 행동으로 발현될 가능성을 갖고 있다는 점에서 좀 더 능동성을 갖는다.

무협소설의 핵심은 협객이다. 협객은 춘추시대에 형성된 '협侠'이라는 사회 계층에서 유래한다. 몰락한 귀족들의 자손으로서 원래는 자객 노릇을 주로 했다. 전국시대에 들어서며 협은 나름의 윤리와 원칙을 만들기 시작한다. 예컨대 중의경리重義輕利(의리를 중시하고 이익을 경시함), 지은필보知恩必報(은혜를 잊지 않고 원수는 반드시 갚음), 제폭안량除暴安良(폭압을 제거하고 백성을 안전하게 함) 등의 협의 정신이 이때 형성된다.•

『사기』를 쓴 사마천은 "그 행하는 바가 비록 정의에 어긋난다 하더라도 그 말에는 반드시 믿음이 있고 행동은 반드시 과감하다. 약속한 일은 반드시 이행하며 자신의 위급함을 돌보지 않은 채 남의 위급함을 돕고 사생존망의 위급함을 겪었어도 그 능력을 뽐내지 않으며 그 덕을 자랑하는 것을 부끄럽게 여긴다"라고 협객의 특징을 이야기했다.

이런 협객들은 양한(전한과 후한) 시대에 이르러 본격적인 계층을 형성한다. 전통 무예 연구가인 신성대 선생은 송대에 이르러 소림, 무당, 아미 등의 여러 무술 문파가 생겨나고 무림이 형성되자 본격적인 무림 협객의 시대가 시작됐다고 이야기한다.

신성대는 협객은 일본 사무라이와는 두 가지 점에서 다르다고 한다.

• 김창경·김태만·박노종·안승웅 저, 『쉽게 이해하는 중국 문화』(다락원, 2011)

사무라이는 자신을 받아준 귀족과 주종관계에 있고 이는 죽을 때까지 이어진다. 하지만 협객은 식객으로 받아준 귀족들을 무武로써 보호하기는 하지만 동등한 관계여서 자신과 생각이 다를 경우 서슴없이 관계를 끊을 수 있다.

두 번째로 사무라이는 지배계층을 위해 일하며 상류사회의 산물이다. 이 점에서는 유럽의 기사들도 마찬가지다. 그러나 중국의 협객은 일반 백성을 위해 싸우는 하층 사회의 산물이었다고 한다. 그래서 사무라이와 같은 국가나 주군을 향한 거창한 충성심이나 사명감 대신 가까운 사람과의 의리나 그들과의 사사로운 약속을 위해 임하는 경우가 많았다.

협객들은 신의와 관계된 일이라면 소심한 백성의 개인적 이익을 위해서도 싸우고 기꺼이 목숨을 버린다. 그들은 정의롭지 못한 일일지라도 의리를 위해서라면 무슨 일이든 한다. 협객은 마치 집안의 힘센 큰형처럼 맞고 들어온 동생의 잘잘못과는 상관없이 동생을 대신해 상대방을 혼내주는 사람이다. 한편으로는 1장에서 이야기한 중국인 특유의 관계 중심성을 이 대목에서도 읽을 수 있다.

이런 배경 속에서 협객 문화는 중국인들의 정신과 행동에 깊게 자리하게 된다. 이를 일컬어 영국의 소설가 웰스H. G. Wells는 "중국인의 영혼 속에는 한 명의 유가儒家, 한 명의 도가道家, 한 명의 토비土匪가 싸우고 있다"라고 비유했다. 여기서 말하는 토비는 무장한 사람을 말하는 것으로 협객을 의미한다. 신성대 선생은 중국 민중들의 의식 속에 자리 잡은 협객 문화가 상류층의 문화와 대립하고 있는 형국이 중국 문화의 특징이라고 주장한다.

『사기』의 「유협열전」이나 「자객열전」은 실패한 삶이지만 나름의 의를

진회 부부의 상

남송 말의 충신 악비와 달리 금과의 화친을 주장했다.

위해 몸을 바쳤던 협객들을 소개하고 있다. 특히 「유협열전」에는 예양像讓, 형가荊軻, 조말曹沫, 전제專諸, 섭정攝政이라는 다섯 협객의 삶이 기록되어 있다. 이들은 실존했던 인물들이다. 신의를 지켰다는 점 때문에 아직까지 칭송되고 있지만 정의로웠다고 말하기에는 애매한 구석이 있다. 그래서 다른 한편으로는 신의와 의리에 집착하는 강박증으로 읽힐 수도 있다.

항저우 시 서호에 있는 악비岳飛 사당의 진회秦檜 부부 조각상을 보자. 중국인들에게 악비는 남송을 구한 충신이고 진회는 금에 나라를 넘긴 매국노로 알려져 있다. 달리 보면 진회가 현실적 외교주의자이고 악비는 호전적 강경파일 수도 있다. 그러나 중국인들은 앞서의 생각을 더 좋아하

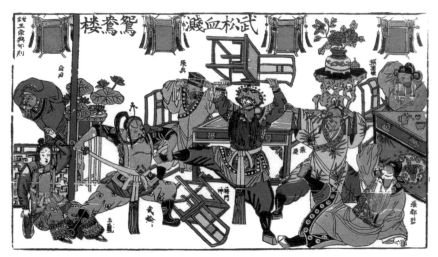

『수호지』 가운데 협객 무송의 결투 장면을 담은 연화

는 것 같다. 악비의 판단이 더 쉬운 생각이기 때문이다. 그러나 아무리 매국노요, 악한이라 해도 이렇게 직설적이고 구체적으로 멸시하고 조롱하는 사례를 다른 나라에서 찾기는 힘들다. 이렇게 구체적으로 응징하고 그 결과를 시각적으로 명확하게 볼 수 있어야 중국인들은 카타르시스를 경험하는 것 같다.

앞서 2장에서 중국인들은 감각적으로 명확한 구체성과 현실성을 중시한다고 했다. 추상적 가치보다는 감각적으로 확실하게 실재하는 것을 좋아하다 보니 이렇게 직설적이고 적나라한 방식의 응징을 해야만 직성이 풀리는 것이다. 앞서 중국인들이 자칫하면 시각적 상징에서 공허함을 느낄 수 있다고 이야기한 것도 이런 대목을 말하는 것이다. 이런 문화 속에서는 해학과 같은 방식이 발붙일 여지가 없다. 협객과 같은 몸과 마음이 강력한 존재를 통해 감각적으로 명확하게 불의한 것을 응징해야 한다.

중국인들은 강호라는 가상의 공간을 창조했다. 앞서 이야기했던 무림이 형성된 송대쯤 될 것이다. 그 공간 속에서 활동하는 협객들은 「유협열전」에 소개된 것 같은 실존 인물이 아니다. 수탈당하고 압제 당하던 백성들이 꿈꾸었던 이야기 속의 영웅일 뿐이다. 중국인들은 이런 가상의 협객들을 통해 대리 만족을 느끼며 삶의 무게를 경감한 것이다. 당대에 창작된 『규염객전虯髥客傳』『홍선전紅線傳』『상청전上淸傳』『곤륜노전崑崙奴傳』『섭은낭聶隱娘』『오보안吳保安』, 송대의 『해사諧史』, 명대의 『水滸志』, 청대의 『검협劍俠』『칠협오의七俠五義』 등의 무협소설이 모두 민중의 그런 욕구를 반영한 것이다. 예컨대 양산박에 모여든 『수호지』의 108명 호걸들이 탐관오리를 응징하는 이야기나 『해사』에 등장하는, 부자들의 재물을 훔쳐 가난한 이들을 돕는 아래야(일지매의 원형)가 민중의 원한을 풀어주는 협객들의 전형이다. 108명 호걸 중의 하나였던 무송이 자신에게 누명을 씌웠던 탐관오리 장도감과 장문식을 원앙루에서 죽여 복수하는 통쾌한 장면을 연화로 만들어 즐기기도 한다.

민중들은 이런 소설을 통해 카타르시스를 느끼며 삶의 무게를 잠시 잊을 수 있었고, 또 그렇게 하루하루를 견뎌내는 것이다. 한편으로는 이런 소설 속에 등장하는 협객의 능력을 꿈꾸며 탐욕스럽고 거만한 지주나 관리를 응징하고 악독한 범죄자를 대신 처벌하는 협객을 꿈꾸면서 말이다.

옛 미술은 한·중·일의
문화적 화석

지금까지 한·중·일의 미술 양식을 구분 짓는 일곱 개의 결을 찾아 비교해보았다. 그리고 그 차이점이 한·중·일 기저문화의 어떤 특징에서 비롯된 것인지를 추정해보았다. 앞에서 이야기했듯이 옛 미술품에는 국가 간 교류가 많아지기 이전 해당 국가의 기저문화가 남아 있다. 그래서 옛 미술품의 양식을 비교하면 한·중·일의 기저문화를 이해할 수 있다. 옛 미술은 문화적 화석인 셈이다.

정리하자면 첫째, 한국은 은유와 해학을 좋아하고 사고의 유연성, 융통성이 큰 기질적 특성을 갖고 있다고 할 수 있다. 사고의 유연성이란 A라는 상황에서 알게 된 사물 간의 관계를 B라는 상황으로 옮겨올 줄 아는 능력이다. 어찌 보면 21세기가 필요로 하는 상상력의 기반이 되는 능력이다. 그러나 한편으로는 논리적 절차를 무시하고 비약이 심한 경향이 있어 복잡한 논리에 대한 관용도가 약할 수 있다. 그래서 단순한 논리만 좋아

가기 쉽다. 다양한 가치나 관점을 갖기도 어려울 수가 있다.

때로 이념적 강박을 보이기도 하는 우리의 문화를 보면 이념적 강박과 사고의 유연성이라는 두 기질적 특징이 계속 부딪히고 갈등하는 양상으로 우리 문화가 전개되어온 것이 아닌가 하는 생각이 든다.

중국은 관계 의존성이 매우 크고 구체적·시각적 사고에 능하다. 구체적이고 감각적으로 명확한 것을 좋아하기 때문에 자연스럽게 현실적이 되는 것일 수 있다. 강박적인 구석을 많이 볼 수 있는데 매우 정교한 공예품이나 약속을 고지식하게 지키려는 협객 문화가 그렇다. 또한 내향적이고 폐쇄적인 문화와 외향적이고 개방적인 문화가 공존하는 이중성도 중국 문화의 중요한 특징인 것 같다. 이런 이중성은 동서의 문물이 뒤섞이는 지리적 특성과 수많은 전쟁의 경험이 함께 작용한 결과가 아닌가 생각한다. 중국의 내향성과 개방성은 각기 다른 중국적 요소와 결합하기도 한다. 예컨대 중국의 관시 문화는 내향성과 관계 의존성이 맞물려 탄생한 것으로 보인다.

일본은 한국과 중국에 비해 개인주의적이며 따지고 분석하기를 좋아한다. 따지고 분석하면 그만큼 세상을 더 잘 이해하고 통제할 수 있다고 믿는 세계관을 갖고 있다. 개인주의적이라는 평가는 단결심이 강하다는 일본인에 대한 평가와 어울리지 않는 것 같지만 그렇지 않다. 일본인들의 단결심은 집단이 정한 규율에 잘 복종한다는 의미에서다. 한국과 중국의 집단주의와는 성격이 조금 다르다. 일본인들은 강한 규칙 지향성을 갖고 있다. 이것은 규칙을 잘 따른다는 것만을 의미하지 않는다. 세상의 모든 것에는 나름의 규칙이 있고 그 규칙대로 세상이 돌아간다고 믿는 기계론적 세계관을 믿는다는 뜻이 더 크다. 미술과 같은 감성의 영역에서도 이런 기

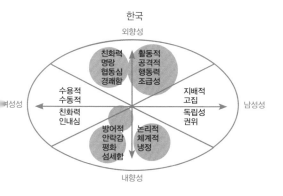

한국

외향성

친화력
명랑
협동심
경쾌함

활동적
공격적
행동력
조급성

수용적
수동적
친화력
인내심

여성성

지배적
고집

독립성
권위

남성성

방어적
안락감
평화
섬세함

논리적
체계적
냉정

내향성

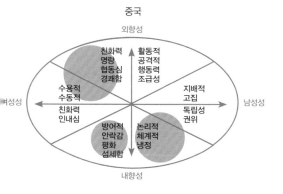

중국

외향성

친화력
명랑
협동심
경쾌함

활동적
공격적
행동력
조급성

수용적
수동적
친화력
인내심

여성성

지배적
고집

독립성
권위

남성성

방어적
안락감
평화
섬세함

논리적
체계적
냉정

내향성

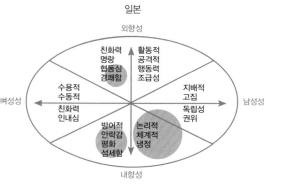

일본

외향성

친화력
명랑
협동심
경쾌함

활동적
공격적
행동력
조급성

수용적
수동적
친화력
인내심

여성성

지배적
고집

독립성
권위

남성성

방어적
안락감
평화
섬세함

논리적
체계적
냉정

내향성

질이 유감없이 나타난다.

이런 분석에 니드스코프 분석 결과를 더해보았다. 니드스코프에 표시된 한·중·일의 위치가 맞는다면 한국은 필자의 전작『한국인의 마음』에서 이야기했던 대로 조울형 기질을 갖고 있다는 사실을 재확인한 셈이다. 그리고 남성성과 역동성이 약간 두드러진다는 사실을 추가로 파악했다.

중국은 한·중·일 가운데 여성성이 가장 큰 것으로 나타났다. 니드스코프 하단 오른쪽의 큰 원은 중국인들의 강박적 성향과 관련이 깊은 기질이고 그 왼쪽의 작은 원은 중국인의 내향성·방어적 성향을 말하는 것이다.

일본도 전작에서 분석했던 것처럼 우울형 기질이 강한 것으로 나타났다. 새롭게 추가된 특징은 의외로 그들이 정보에 개방적이라는 점이다. 섬나라여서 항상 대륙을 바라보며 정보에 목말라 했던 역사가 그

런 기질을 만들었을지 모른다. 이런 기질이 일본의 근대화를 앞당긴 원인은 아닐까. 이런 특징을 표현한 것이 상단 왼쪽의 작은 원이다.

이 책에서는 처음으로 림빅 맵을 이용한 분석도 시도해보았다. 그러나 그결과 특별한 시사점을 찾지는 못해 이 자리에서 다시 정리할 필요는 없어 보인다. 마지막으로 이 책에서 그동안 이야기했던 세 나라 미술 양식의 차이와 그것에 미루어 짐작한 성정 혹은 기저 문화를 표로 정리해보았다.

	한국	중국	일본
곡선성	완만한 곡선적 양식 관계 의존성이 높음 집단주의, 연고주의 강함	급격한 곡선적 양식 관계 의존성이 매우 높음 집단주의, 연고주의 강함	직선적 양식 관계 의존성 낮음 방어적 집단주의, 개인주의 기하학적 균제미=규칙지향성
전형성과 은유	은유와 융통성	시각적 사고 구체적인 것을 토대로 사고	압축을 통해 순일한 것에 도달할 수 있다는 생각 삶과 환경을 통제 가능한 것으로 만들 수 있다고 믿는 기계론적 세계관
강박	이념적 강박 이념이나 종교와 관련된 분야에서 강박적	곡예적 혹은 장인적 강박 제작 기술이나 노력을 극한까지 투입	탐미적 강박 기하학적 정교함에 대한 강박 기능성과는 무관
공포와 해학	두려움의 대상이 인지적으로 이해할 수 있는 것 해학으로 삶의 공포와 고통을 해소	협객 문화	인지적으로 이해하기 어려운 천재지변이 많음 다양한 신을 가정하고 죽음을 이해함 귀물을 통해 카타르시스를 얻음

대비	색상대비가 주가 되며 작위 대 비작위와 같은 현대적 대비가 적지 않음	색상대비와 밝기 대비(형태 중심)를 모두 사용 한편으로는 조화 배색을 의식한 흔적이 있음	전형적인 형태 중심 양식
복잡도	중국보다 낮은 편 다양성에 대한 관용도 낮을 가능성 크지만 특이하게 단청의 복잡도는 매우 높음	전반적으로 복잡도가 높음 높은 복잡도는 숙성된 양식 발전 단계에 도달했다고 볼 수도 있지만 강박적 성향도 작용한 듯함	중국보다 낮은 편 그러나 미술 양식이 한·중과 달라 직접 비교하기 어려운 점이 있음
전망과 도피	도피처 중심이기는 하지만 그 성향이 그리 강하지는 않아 보임	전망의 성격이 우세하지만 도피처는 매우 극단적임 폐쇄성, 내향성과 개방성이 공존하는 이중성	전망의 성격이 의외로 강해 이것을 정보에 대한 개방성으로 해석 한편으로는 산수화를 장식물로 보는 탐미적 경향도 볼 수 있음

| 논문 및 단행본 |

- 간자이 노리타케, 김석희 옮김, 『습관으로 본 일본인 일본문화』, 청년사, 2000
- 강명관, 『조선시대 사람들 혜원의 그림 밖으로 걸어 나오다』, 푸른역사, 2007
- 강우방 외, 『불교조각(삼국시대) 1』, 솔, 2005
- 강효백, 『협객의 나라 중국』, 한길사, 2002
- E. H. 곰브리치, 백승길·이종숭 옮김, 『서양미술사』, 예경, 1994,
- 교카이, 문명재 외 옮김, 『일본국현보선악영이기』, 세창출판사, 2013
- 국중호, 『호리병 속의 일본』, 한울, 2013
- 권중서, 『불교미술의 해학』, 불광출판사, 2010
- 김광억 외 엮음, 『중국 문명의 다원성과 보편성』, 아카넷, 2014
- 김민기 외, 『한국미술문화의 이해』, 예경, 2006
- 김상균 외, 『사진으로 보고 배우는 중국문화』, 동양books, 2014
- 김희정, 『한국 단청의 이해』, 한티미디어, 2012
- 나카자와 신이치, 김옥희 옮김, 『대칭성의 인류학』, 동아시아, 2004
- 나카자와 신이치, 양억관 옮김, 『성화 이야기』, 교양인, 2004

- 네일 R. 칼슨, 김현택·조선영·박순권 옮김, 『생리심리학의 기초』, 시그마프레스, 1998
- 마이클 설리번, 한정희 옮김, 『중국 미술사』, 예경, 2009
- 마츠오 바쇼오, 유옥희 옮김, 『마츠오 바쇼오의 하이쿠』, 민음사, 1998
- 박성실 외, 『조선시대 여인의 멋과 차림새』, 단국대학교출판부, 2005
- 박용숙, 『한국의 미학사상』, 월서각, 1990
- 브루노 무나리, 이건호 옮김, 『IL Quadrato』, 우성출판사, 1976
- 리처드 F. 톰프슨, 김기석 옮김, 『뇌』, 성원사, 1996
- 민성길 외, 『최신정신의학』, 일조각, 1987
- 안휘준, 『청출어람의 한국미술』, 사회평론, 2010
- 안휘준 외, 『한국미술의 미』, 효형출판, 2008
- 오주석, 『단원 김홍도』, 열화당, 1998
- 이규갑 외, 『중국문화산책』, 학고방, 2013
- 이성미, 『조선시대 그림 속의 서양화법』, 대원사, 2003
- 이어령 엮음, 『대나무』, 종이나라, 2006
- 이어령, 『축소지향의 일본인』, 문학사상, 2014
- 장경희, 『평양 조선중앙력사박물관』, 예맥, 2008
- H. W. 젠슨, 김윤수 옮김, 『미술의 역사』, 삼성출판사, 1980
- 정수복, 『한국인의 문화적 문법』, 생각의 나무, 2007
- 조송식, 『중국 옛 그림산책』, 현실문화, 2011
- 조자룡, 김철순, 『민화-조선시대』, 예경출판사, 1980
- 주강현, 『주강현의 우리 문화기행』, 해냄, 1997
- 지상현, 「그림의 지각적 표현 양식이 심미적 인상에 미치는 효과」, 연세대학교 박사학위 논문, 1996
- 최은령, 『한국의 건칠 불상연구』, 세종출판사, 2014
- 크레그 클루나스, 김현정 외 3인 옮김, 『새롭게 읽는 중국의 미술』, 시공사, 2007
- 크리스틴 구스, 강병직 옮김, 『에도시대의 일본미술』, 예경, 2004
- 한정희 외 3인, 『동양미술사』, 미진사, 2012
- 홍정실, 『유기』, 대원사, 1994

- 후자오량, 김태성 옮김, 『중국의 문화지리를 읽는다』, 휴머니스트, 2005
- D.A. ノーマン, 伊賀聡一郎 譯, 『複雑さと共に暮らす』, 新曜社, 2012
- 三井宏隆, 『比較文化の心理學』, ナフニシヤ出判, 2005
- 原田 寬, 『鎌倉の古寺』, JTBパブリッシング, 2008
- 香山りカ, 五木寬之, 『鬱の力』, 幻冬舎新書, 東京, 2009
- 三井秀樹, 『形の美とは何か』, NHKbooks, 2009
- 『柳宗悅の世界』, 平凡社, 2006
- 影山任佐, 『心の病と精神醫學』, ナツメ社, 2009
- 松原達哉, 『臨床心理學』, ナツメ社, 2009
- 涉谷昌三, 『深層心理』, ナツメ社, 2009
- 飯田 眞, 中井久夫, 『天才の精神病理』, 岩波書店, 2001
- 內田廣由紀, 『巨匠に學ぶ 構圖の基本』, 視覺デザイン研究所, 2009
- 近江源太郎, 『造形心理學』, 福村出版, 1988
- 黑川雄之, 『反對称の物學』, TOTO出版, 1998
- 電通總研, 日本リサーチセンター編, 『世界主要國価値觀』, 同友館, 2008
- 山田理英, 『腦科學から 廣告ブランド論を考察すゐ』, 評言社, 2007
- 水野敬三郎 監, 『日本佛像史』, 美術出版社, 2002
- 柳亮 , 『續黃金分割』, 美術出版社, 2001
- 小林重順, 『造形構成の心理』, ダヴィッド社, 2002
- Berlyn, D. E. *Aesthetics and Psychobiology*, Meredith Co. 1971
- Berlyne, D. E & Ogilvie, J. C. "Dimension of Perception of Paintings", In Berlyne, D. E(ed), *Studies in the New Experimental Aesthetics: Steps Toward an Objective Psychology of Aesthetic Appreciation*, Washington: Hemisphere Publishing Co., 1974
- Bingham Dai, "Obsessive-Compulsive Disorders in Chinese Culture", *Social Problems*, Vol, No. 4, Apr., Oxford Univ, 1957
- Bulat M. Galeyev, "What Is Synaesthetia: Miths and Reality", *Leonardo* Vol 7, No 6, 1999
- C. E. Osgood, *Language, Meaning, and Culture: The Selected Papers of C. E.*

Osgood, C. E. Osgood & Oliver C. S. Tzen(ed), Praeger, New York, 1990

- C. Heaps, S. Handel, "Similarity and Features of Natural Textures", *Journal of Experimental Psychology: Human Perception and Performance*, Vol 25(2), Apr. 1999

- D. M. Parker & J. B. Deregowski, "Cues Intrinsic to the Eye", G. E. Stelmach & P. A. Vroon ed., *Advances in Psychology*, North-Holland, 1990, New York

- Francis Galton, "Composite Portraits", *Journal of the Anthropological Institute of Great Britain & Ireland*, Vol. VIII, 1878

- Fanny M. Cheung, Shu Fai Cheung, Jianxin Zhang, Kwok Leung, Frederick Leong and Kuang Huiyeh, "Relevance of Openness as a Personality Dimension in Chinese Culture", *Journal of Cross-Cultural Psychology*, Vol. 39 No. 1, Jan 2008

- George T. Chao and Henry Moon, "The Cultural Mosaic: A Metatheory for Understanding the Complexity of Culture", *Journal of Applied Psychology* Vol 90, No 6, 2005

- Goude, G. Linden, G. and Lundstrom, L., *An Experimental Psychological Technique for The Construction of A Characterising System of Art and An Attempt at Physiological Validation*, Univ. of Uppala Reports, 1966

- Grant Hilderbrand, *Origins of Architectural Pleasure*, University of California Press, Los Angeles, 1999

- Hans Kleitler and Shulamith Kleitler, *Psychology of the Arts*, Duke Univ. Press, 1972.

- Harry C. Triandis and Eunkook M. Suh, "Cultural Influences on Personality", *Annual Reviews of Psychology*, Vol. 53, 2002.

- Jean Fabre, Andre November, *Color and Communication*, ABC Edition Zurich, 1987

- Jay Appleton, *The Experience of Landscape*, Wiley, 1996

- Kimberly Elam, 伊達尚美 譯, *Balance in Design*, BNN bug news network, 2006

- Livingstone, M., & Hubel, D., "Segregation of Form, Color, Movement and Depth: Anatomy, Psychology and Perception", *Science* Vol. 240 no. 4853, 6 May 1988
- Locher, P., Smets, G & Overbeeke, K., "The Contribution of Stimulus Attributes, Viewer Expertise and Task Requirments on Visual and Haptic Perception of Balabce", 12th International Congress of The International Association for Empirical Aesthetics, Hochschule der kunst Berlin, 1992
- O'Hare, d., *L'image, communication fonctionnelle*, Casterman, 1981
- Pirenne, M. H., "Vision and Arts", *Handbook of Perception*, Academic Press, 1975
- Ray Crozier, *Manufactured Pleasure*, Manchester, New york, 1994
- Ramanchandran, V. S., "Perceiving Shape from Shading", Irvin Rock(ed), *The Perceptual World*, Freeman, 1990
- R. E. Cytowic, *The Man Who Tasted Shape*, Bradford Books, 1999
- Rock, I. *Perception and Art-Perception*, Scientific American Library, 1984
- Rock, I. *An Introduction to Perception*, New York, Macmillan Publishing, 1975
- Rock, I. *The Perceptual World*, Freeman, 1990
- Ruth, J. E. & Kolehmainen, K. "Classification of Art into Style Periods: A factor analytical approach", *Scandinavian Journal of Psychology* 15(4), 1974
- Shigenobu Kobayashi, *Color Image Scale*, Kodansha, 1998
- Shigenobu Kobayashi, *Colorist*, Kodansha, 1998
- Takahashi Shigeko, "Aesthetic Properties of Pictorial Perception", *Psychological Review*, Vol 102, No.4, 1995
- T-R. Lee, Tang and C-M., Tsai, "Exploring Color Preference through Eye Tracking", AIC Colour 05-10th Congress of the International Colour Association, 2005
- Willats, J., *Art and Representation*, Princeton, 1998
- Yinlong and Lawrence Feick, "The Impact of Self-construal on aesthetic

preference for angular versus rounded shapes", *Personality and Social Psychology Bulletin*, 07/2006

| 도록 |

- 국립경주박물관, 『국립경주박물관 명품 100선』, 2007
- 국립민속박물관 전시운영과, 『국립민속박물관』, 국립민속박물관, 2010
- 국립중앙박물관 엮음, 『조선시대 초상화 초본』, 열린박물관, 2007
- 국립중앙박물관, 『한국 전통문양 3 기와와 전돌』, 국립중앙박물관, 2002
- 국립중앙박물관, 『백자 항아리』, 국립중앙박물관, 2010
- 국립중앙박물관, 『산수화, 이상향을 꿈꾸다』, 국립중앙박물관, 2014
- 국립제주박물관 엮음, 『어흥, 우리 호랑이』, 국립제주박물관, 2010
- 국보편찬위원회 신영훈 외 9인, 『국보-한국문화재대계』, 예경산업사, 1983
- 김환대, 『한국의 불상』, 이담 books, 2009
- 담인복식미술관, 『담인복식미술관(이화여자대학교 담인복식미술관 개관기념 도록)』, 이화여자대학교 출판부, 1999
- 아주문물학회, 『위대한 얼굴- 한·중·일 초상화 대전』, 서울시립미술관, 2003
- 이경희, 『Korean Culture』, 코리아헤럴드, 1993
- 정양모 외, 『옹기』, 대원사, 1994
- 최건 외, 『Art Book 토기-청자』, 예경, 2000
- 최성은, 『Korean Art Book 석불-마애불』, 예경, 2000
- 한국 아이비엠, 『한국전통생활의 미』, 한국 아이비엠
- 호암갤러리, 『명청회화사』, 호암갤러리, 1992
- 화정박물관, 『아시아를 조응하는 눈』, 화정박물관, 2006
- 國立古宮博物館, 『National Palace Museum Guide Book』, 國立古宮博物館, 2003
- 濰坊楊家埠恒興義畵店, 『楊家埠木版年畵』, 濰坊楊家埠恒興義畵店, 2008
- 藝術新潮社編集部 編, 『國寶』, 新潮社, 2004
- 東京國立博物館, 『中國國寶展 圖錄』, TNM & Asahi 新聞, 2000
- 大屋書房 編, 『妖怪カタログ』, 2002

- Jennifer Mitchelhill, *Castles of the Samurai*, Kodansha Amer Inc, 2003
- 出光美術館, 『水墨畵の 輝き』, 出光美術館, 2009
- 覺張正浩, 大澤直樹 編, 『阿修羅展』, ぴあ株式會社, 2009
- 世界文化社, 『京都』, 世界文化社
- I&I Inc, 『KYOTO KYOTO KYOTO』, IBC Publishing, 2008
- Masaharu Uemura 外, 『JAPAN Rediscovered』, IBC, 2008
- 2008サミツト外相會合京都支援推進協議會, 『Photograph Album KYOTO』, 2008
 サミツト 外相會合京都支援推進協議會, 2008
- 三十三間堂, 『三十三間堂の佛たち』, 三十三間堂, 2014
- 東京國立博物館, 『中國國寶展(2000.10.24) 圖錄』, 東京國立博物館, 2000
- 東京國立博物館, 『中國國寶展(2004~2005) 圖錄』, 東京國立博物館, 2004
- 日光東照宮事務所 編, 『日光東照宮 圖錄』, 2008
- 中國美術全集 券 1~51, 黄山書社, 2005
- Bauhaus Archive Museum für gestaltung, Bauhaus *1919-1933*, Benedikt Taschen, 1990
- *National Palace Museum Guide Book*, 國立故宮博物院, 2003
- *Chinese Art and Design*, Rose Kerr ed, Victoria Albert Museum, 1991

매뉴얼, 웹 사이트 외

- NeedScope An Introduction, FOCUS Research, 1995
- http://geert-hofstede.com/national-culture.html
- http://www.museum.go.kr/site/main/index001
- http://www.tnm.jp/
- http://www.npm.gov.tw
- http://kr.chnmuseum.cn/default.aspx?AspxAutoDetectCookieSupport=1
- http://www.dailian.co.kr/news/newsprint/64117
- 신성대, 「중국은 어디로 가고 있는가?」, 데일리안 칼럼, 2007. 4. 17

한중일의 미의식

© 지상현, 2015

1판 1쇄	2015년 8월 5일
1판 2쇄	2016년 7월 15일

지은이	지상현
펴낸이	정민영
책임편집	박주희 손희경
디자인	백주영
마케팅	이숙재
제작처	미광원색사(인쇄) 경원제책사(제본)

펴낸곳	(주)아트북스	
출판등록	2001년 5월 18일 제406-2003-057호	
주소	10881 경기도 파주시 회동길 210	
대표전화	031-955-8888	
문의전화	031-955-7977(편집부)	031-955-3578(마케팅)
팩스	031-955-8855	
전자우편	artbooks21@naver.com	
트위터	@artbooks21	
페이스북	www.facebook.com/artbooks.pub	

ISBN	978-89-6196-247-6 93600